島嶼湧現的聲音

ALL VOICES
FROM THE
ISLAND

看得見的記憶

二十二部電影裡的百年臺灣電影史

○著○

陳逸達 李道明 陳允元 林傳凱 陳睿穎 陳平浩 林奎章 林亮妏 江怡音 林木材 鄭秉泓 但唐謨 楊元鈴 王君琦 蘇致亨

目次

序言 每個時代都需要重寫自己的記憶

陳逸達（國家電影及視聽文化中心研究組組長）

臺灣曾是電影大國，一九六六年的出品量高居世界第三，大城小鎮戲院林立，臺港日歐美片熱映不歇，反映出看電影曾是臺灣人最重要的休閒娛樂。然而，無論賣座與否，映期結束後大抵無人聞問，多數膠捲拷貝都逃不過毀損佚失的命運，就此從歷史中下檔，僅有極少數的台灣電影能撐過磨難，輾轉來到中心片庫獲得保存。但是，這些幸運兒當中的絕大多數，可能再也不會有機會重新登上大銀幕，因此，設法採取其他形式將它們的故事說給當代人聽，正是國家電影及視聽文化中心存在的意義。

這本書並不是一本面面俱到的臺灣電影史，而是在影視聽中心樹林片庫珍藏的幸運兒裡選出標誌性作品，不只因為其中有些是珍貴的海內外唯一孤本，也不僅因其具備高度藝術價值而優先被數位修復，最重要的是它們都曾見證時代的轉折。本書策劃立意，就是以當代分析視角試圖看見它們折射出的歷史殘影、臺灣史的某些面向、我們共同的記憶。

臺灣人的電影初體驗

李道明指出，臺灣人的電影初體驗兼具現代性與殖民性的雙重性格，而後者比前者更醒目。大日本帝國在十九世紀下半葉急速經歷了一連串內部統合與向外擴張，對於內地和殖民地雙方人民而言，都需要經歷一番反覆操

弄的手法，才能認知接受彼此同屬一個帝國，而電影就是其中一項重要工具。東京觀眾透過《臺灣實況紹介》《義人吳鳳》認識國土彼端的風情文化，臺灣人則在《北清戰事》和藝妓影片中嘗試理解自己所加入的這個現代化帝國之面貌，並試著自己走上現代化的道路。

劉吶鷗屬於殖民下出生成長的一代，背負著複數身分在帝國脈絡裡追尋現代性，對這一代人而言有其合理性。在他留下的八毫米私人影片《持攝影機的男人》裡，這個男人持著攝影機拍下東京、廣州、臺南新營老家的影像，我們似乎可以從中讀出那一代臺灣知識分子急切追尋的事物以及迷惘不安，但由於他的早逝，我們恐怕永遠不會知道他選擇的道路是否真能抵達目的地。

日本殖民結束之後，臺灣人又有了一個（好幾個？）新身分，對於接收者和被接收者而言，都得承受勢必不可能短暫的磨合過程，五十年前經歷的新國民思想教育——重新認識我是誰，重新認識我的國家和我的同胞——彷彿捲土重來，白克拍攝的《黃帝子孫》、《龍山寺之戀》都反映出這種時代特徵。但我們很難指責那全是威權政府的洗腦手段，在紛擾不安的戰後十幾年間，不同立場的人做了不同的嘗試，各自回應一小部分的需求。

臺語片的輝煌與沒落

何基明、林摶秋、辛奇這三位臺語片重要導演，同樣屬於帝國殖民下出生長大的那一代，都曾前往「內地」學習深造，同樣經歷了以複數身分追尋現代性的過程。不同的是，劉吶鷗透過帝國殖民之眼看見的是大正時期的遼闊世界，何基明、林摶秋與辛奇成長時面對的是中日兩大國對峙進而走向全球血戰的諸神黃昏，臺灣人能否以旁觀者自居，是時代的大哉問。

自從臺語片研究在二十一世紀重新獲得注目之後，大家都知道何基明以《薛平貴與王寶釧》開啟了第一波臺語片熱潮，也曾經在一九五七年推出講述霧社事件的《青山碧血》，但很少人明白，他餘生心心念念之所在，竟是不斷思索該如何重新講述這個故事。陳睿穎成功地利用何基明持續數十年不斷重寫的好幾版霧社事件創作資料，考掘出時局變遷如影響到他的想做和能做，如果這些資料未曾進入中心片庫獲得保存，世人就沒有可能理解何基明這類時代人物的心境糾結。

林摶秋不僅才華洋溢，他的家庭背景優渥，底氣雄渾：「我就不信臺灣人在臺灣拍臺語片還不會讓臺語

片興旺起來！」一出手就自辦規模宏大的湖山片廠，更有本錢慢工出細活，細細琢磨電影語言的時代潮流。相對於多數臺語片十天一部的產製速度，林摶秋投注大量資本與時間慢慢打磨，別出心裁，尤其《錯戀》是無疑的影史精品。陳平浩指出，林摶秋的電影語言介於「大片廠的生產線」和「音畫實驗的蹊徑」之間，介於古典敘事與現代主義之間，連當代觀眾也會耳目一新。

　類型片大師辛奇參與過大量影視作品創作，本書選取《危險的青春》做為剖析對象，理由在於本片可呈現出一九六〇年代末期臺語片影人試圖吸納外國電影成功元素以挽救頹勢的努力，林奎章於此縝密梳理了這波臺語片轉向的來龍去脈。不過，跟風歸跟風，《危險的青春》硬是不一樣——意欲墮胎（隱喻挽回個人自由）的女主角晴美躑躅行經育嬰室，彷彿聽到裡頭傳來震耳欲聾的哭訴指責——此段音畫設計呈現出臺語片前所未有的美學，這就是大師手法。

　林奎章另以邵羅輝與歌仔戲天團拱樂社合作的《流浪三兄妹》，揭示了傳統歌仔戲面臨電影及電視兩大新媒體考驗時的轉型智慧。誠然，既有的舞臺藝術表現手法一定會受到新媒體特有性質的影響，但我們不妨將其視為轉變而非傷害，畢竟，延續生命是最基本的前提。

動盪歷史下的移民影人

一九四九年之後來到臺灣的移民之中，有許多人在一九八〇年代之前成為重要的電影工作者，他們的早年經歷、家庭背景、社會脈絡都與臺語片導演們截然不同，這是臺灣電影史呈現如此混雜多元面貌的底因。

　潘壘曾加入青年軍作戰，人若必須在隨時可能死亡的陰影下求生，道德對慾望的束縛必然軟弱無力。陳睿穎指出《合歡山上》、《金色年代》、《颱風》這幾部作品，都著力於探討男性的心理與慾望掙扎；掙扎是成長的必經之路，主角們最終大抵都找到了安頓自己身心的答案。這三部電影在近年透過數位化及修復而被重新看見，我們很可能會忽略掉臺語片竟這麼早就有如此深刻的作品出現。

　李行早年的家庭生活對他有重要的影響，其父李玉階在抗戰期間帶著全家上華山設道場，往來道友同居共修的生活型態，顯示了某種理想境界，再加上一九四六年後成為內戰移民，他當然可以深刻體會當時

臺灣社會亟需處理的族群共生難題。李行執導的第一部電影是《王哥柳哥遊臺灣》，一位移民子弟居然能從臺語片得到第一次創作機會而且獲得成功，這當然是時代條件所促成的。李行的自立公司創業作品《兩相好》是國臺語雙聲帶，與接下來的經典名作《街頭巷尾》同樣都試著為臺灣族群問題提出解答，也為中影總經理龔弘指出一條創新的製片方向，健康寫實由是出現。

陳耀圻在一九六〇年代創作的四部短片，代表戰後臺灣人赴美學習電影的第一波成果，帶回當時歐美盛行的「真實電影」理念，而他觀察到的「真實」同樣是一九四九年後內戰移民與族群問題。但是，《劉必稼》裡離家千萬里的沉默老兵，《上山》裡苦悶茫然的外省裔文藝青年，在陳耀圻開創性鏡頭調度下勾勒出的真實圖像，迴異於李行式的理想，讓今日的我們可以用對照觀點去思索那個時代。

幸而，《上山》裡憤懣的文藝青年們終究找到了自己願意投身的道路，都成為戰後臺灣藝術發展史的重要行動者。牟敦芾說：「當不了導演的話，情願去死。」他也確實做出了重要的貢獻。林木材指出，當我們在中心片庫裡找出《跑道終點》與《不敢跟你講》之後，才發現

牟敦芾的創作遠遠超過大多數同時代作品，提醒我們必須重新思考臺灣電影史。

《劉必稼》和《上山》雖然已經達到了現代意義紀錄片的高度，但完成之後只有極少數人看過，未能真正發生影響。在一九七〇年之前，臺灣觀眾能看到的「紀錄片」泰半只是新聞片、政宣片或以上帝之聲宣講崇高民族文化之美的「紀實影像」，直到一九七五年的「芬芳寶島」系列，才首度以底層人民視角揭示鄉土真貌。這類記錄片何以在此時出現？主流說法是，臺灣被趕出聯合國後「復國」無望，臺日斷交雪上加霜，尼克森總統訪問北京尤為重擊，惶惶不安的臺灣人不能繼續自我欺騙，必須再度確認「我是誰」。黃春明與張照堂創作的《大甲媽祖回娘家》走出了自我省視的第一步，這是「芬芳寶島」的里程碑式意義。然而，正如這部紀錄片的形式依然有所侷限，我們聽到了黃春明對普羅信眾信仰實踐的描述，卻聽不到信徒們對聖母祝禱的詞語裡究竟期盼什麼。

李翰祥與胡金銓，走的是另一條移民影人的途徑。他們有太多相似之處：青年時期遭遇國共內戰，先後前往香港，都以美術起家，接受了港式電影產業的洗禮，

在一九六〇年代來到臺灣。李安說，胡金銓拍電影其實是在作畫，講究濃淡韻致的山水畫；那麼，李翰祥創作的就是金碧輝煌的宮廷畫了。他們的到來，為臺灣電影開啟了美學的新頁。江怡音指出，李翰祥來臺創立國聯公司，立下了製作鉅片的標竿，也培養出更注重電影美學語言的新一代影人，包括宋存壽、林福地與郭南宏等著名導演。林亮妏則以較多篇幅呈現了胡金銓著迷於歷史美術考究的一面，也提醒我們曾有電影學者注意到：

胡金銓藉由武俠宇宙設定的衝突磨難和角色對比，可能隱喻臺灣在冷戰局勢下的精神狀態──堅守原則但弱小的正義一方對峙實力雄強的邪惡團夥。如果類型電影的功能之一就是逃避現實，那麼，臺灣觀眾確實可以遁入中獲得短暫的歇息，甚至復仇快感。

從類型片到新電影

談到類型片，恐怖片、愛情文藝片、社會寫實片，都是一九七〇年代臺灣市場上的熱門片型。恐怖電影傳統在臺灣原本相當薄弱，姚鳳磐幾乎是從無到有創造出鬼片熱潮，美女苦旦化身厲鬼一次次向渣男復仇，嚇出

奇蹟般的票房，但高舉「嚴禁無稽邪說」大旗的電檢制度更恐怖，白衣女鬼們不得不暫且隱身避禍，等準演執照發下來之後，再偷偷回到電影院裡實現與觀眾的約定。

據說李行曾經告誡名編劇張永祥，瓊瑤原著的對白，無論再怎麼荒唐，一個字都不能改，改了就不是瓊瑤，觀眾就不愛看了。這則佚事再度提醒我們，類型片就是要提供觀眾一個暫時擺脫現實的小宇宙，在這裡享受真實世界不可能獲得的滿足。

愛看屍體和肉體，絕非《蘋果日報》到來之後才「帶壞」臺灣人的。早在一九五〇年代，改編真實案件的《萬華白骨事件》、《基隆七號房慘案》就深受觀眾歡迎。一九六〇年代的臺語異色片，則多以青春、暴力、苦悶、性與肉體為元素。一九七〇年代末期崛起的社會寫實片型不同之處，在於它們用了更長時間的畫面赤裸描繪暴力行為以及暴露女體，以及只有下場而無救贖，楊元鈴指出這是一種「下墜的過程」。

以美女為主角明目張膽剝削肉體當然是迎合男性霸權主流社會的商業操作手段，真正關切女性處境的女性電影要到一九八〇年代才有機會出現。李美彌關照的視野相當全面，從高中女生到職場婦女，從同性戀議題

到未婚懷孕，王君琦完整剖析三部作品，嘗試勾勒出這些作品與當時新興的性別意識之間的交集，李美彌的成果有突破也有不足，點出電影創作除了高度依賴作者的意志之外，仍不免受到時代條件的制約。

臺灣電影史走到一九八〇年代，自然以新電影為重中之重，但關於新電影的討論多集中在美學成就及個別導演的傳奇故事，蘇致亨重新回訪新電影何以誕生的歷史條件，並從中心二〇一五年修復的《尼羅河女兒》出發，說明從新電影到九〇年代「後新電影」或「新新電影」之間的銜接與轉折。在《悲情城市》與《南國再見，南國》等影史傑作前的《尼羅河女兒》，是侯孝賢無論在風格、題材或製作脈絡上的重要轉折和過渡。事實上，不只侯導持續成長進化，楊德昌、萬仁、吳念真等新電影戰將也快步邁向下個新時代，而且愈走愈穩。該如何理解他們一路以來如此義無反顧的電影革新行動？如蘇致亨所言，我們確實需要更有產業自覺的「另一種電影研究」取徑。

「後新電影」之出現，與一九八七年解嚴高度相關，其中不乏更勇敢的政治論述。林傳凱指出，《悲情城市》、《香蕉天堂》、《超級大國民》各以不同的觀點回望戒嚴時代、探討何謂政治犯，間接影響到日後建構或創造「白色恐怖」集體記憶的三條理路。《悲情城市》揭示反抗者的「祖國情懷」，足以挑戰臺灣民族單線史觀。《香蕉天堂》提醒我們，內戰移民並非高度同質的威權壓迫者群體，事實上多數僅為時代受難者。《超級大國民》的特出之處在於跳脫反抗者的表面行動敘述，轉而探索其心理狀態。倖存者雖生猶死，餘生困在自罪自責之中不可自拔，反映出威權機器白色恐怖殘害的不只是肉體，還能直達心靈深處。

最後一章談的是數位修復，是全書行文用上最多問號的一章。林亮妏深度採訪數位修復工作者，以胡金銓名作《空山靈雨》修復實踐為切入點代為提問：該怎麼選素材？「如何修復」該如何討論？最終呈現的會是誰的作品？如何和由誰決定採行哪一種修復倫理——對，修復倫理一人一把號，並不只有一種。一個個巨大問號刻在紙上，反映出當前從事電影數位修復的思辨困境。不過，能開口說出困境確實存在是好的，這表示我們承認有所不足，還在嘗試摸索，還懷抱著自我提升的期許。

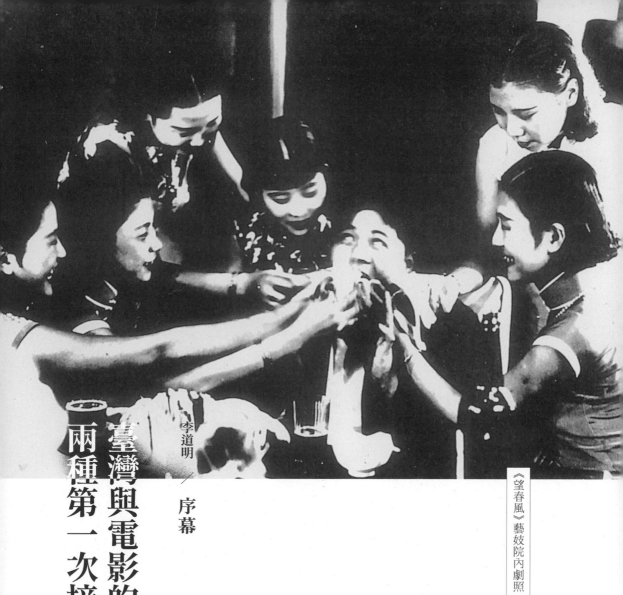

臺灣與電影的兩種第一次接觸

兩種第一次接觸

李道明 / 序幕

盧米埃兄弟

臺灣與看電影的第一次



關於「臺灣人何時開始看電影？」這個問題，看似簡單易答，實則牽涉還蠻複雜的議題需要澄清。

首先「臺灣人」是指當時居住在臺灣的閩南與客家語系的漢人族群，或是也包括南島語族的原住民民族群，甚至也包括移居或暫居臺灣的日本人？

其次，所謂的「電影」，是否也包括僅供一人觀看的Kinetoscope（在日本首次引進時稱為「寫真活動機」）及日人仿作之簡易版──「電氣自動視眼鏡」，或更早之前在明治時期(1868-1912)即已十分流行的「幻燈會」，甚至是中國人所稱的「西洋鏡」或「拉洋片」？

按最普遍的認定，電影是一八九五年盧米埃兄弟所發明的cinématographe這種後來普及全球的銀幕放映系統，那麼電影最早來到臺灣的時間，目前可以推斷的是在一八九九年九月八日。根據當時的主要日文報紙《臺灣日日新報》於當日的報導：

十字館的活動寫真　據云，十字館此次將換演美國愛迪生發明之活動電氣寫真《美西戰爭》等影片，自今晚起十日間公演



臺灣與看電影的第一次

關於「臺灣人何時開始看電影？」這個問題，看似簡單易答，實則牽涉還蠻複雜的議題需要澄清。

首先「臺灣人」是指當時居住在臺灣的閩南與客家語系的漢人族群，或是也包括南島語族的原住民民族群，甚至也包括移居或暫居臺灣的日本人？

其次，所謂的「電影」，是否也包括僅供一人觀看的 Kinetoscope（在日本首次引進時稱為「寫真活動機」）及日人仿作之簡易版——「電氣自動視眼鏡」，或更早之前在明治時期 (1868-1912) 即已十分流行的「幻燈會」，甚至是中國人所稱的「西洋鏡」或「拉洋片」？

按最普遍的認定，電影是一八九五年盧米埃兄弟所發明的 cinématographe 這種後來普及全球的銀幕放映系統，那麼電影最早來到臺灣的時間，目前可以推斷的是在一八九九年九月八日。根據當時的主要日文報紙《臺灣日日新報》於當日的報導：

十字館的活動寫真　據云，十字館此次將換演美國愛迪生發明之活動電氣寫真《美西戰爭》等影片，自今晚起十日間公演



盧米埃兄弟

臺灣與看電影的第一次

關於「臺灣人何時開始看電影？」這個問題，看似簡單易答，實則牽涉還蠻複雜的議題需要澄清。

首先「臺灣人」是指當時居住在臺灣的閩南與客家語系的漢人族群，或是也包括南島語族的原住民民族群，甚至也包括移居或暫居臺灣的日本人？

其次，所謂的「電影」，是否也包括僅供一人觀看的 Kinetoscope（在日本首次引進時稱為「寫真活動機」）及日人仿作之簡易版——「電氣自動視眼鏡」，或更早之前在明治時期 (1868-1912) 即已十分流行的「幻燈會」，甚至是中國人所稱的「西洋鏡」或「拉洋片」？

按最普遍的認定，電影是一八九五年盧米埃兄弟所發明的 cinématographe 這種後來普及全球的銀幕放映系統，那麼電影最早來到臺灣的時間，目前可以推斷的是在一八九九年九月八日。根據當時的主要日文報紙《臺灣日日新報》於當日的報導：

十字館的活動寫真　據云，十字館此次將換演美國愛迪生發明之活動電氣寫真《美西戰爭》等影片，自今晚起十日間公演

由於報導清楚說明是美國愛迪生的發明，並且放映影片包括《美西戰爭》（美
國與西班牙之間的戰爭）等，根據這些線索推測，一八九九年九月十字館所使用的放映
電影設備，很可能是當時日本已輸入的愛迪生公司出產的Vitascope放映機。

《美西戰爭》這部影片是日本吉澤商店進口，於一八九九年六月一日在東京首
映的，[1] 之後約三個月就抵達臺灣，可以想見，來到日本第一個海外殖民地放映
的，必然不是隨便的巡迴放映隊，極可能就是日本內地放映電影較有規模的廣目
屋（由著名辯士駒田好洋解說）。當時放映電影約需要十至十五人準備半天的時間，[2] 放
映隊又是花了好大工夫來到海外臺灣，勢必不可能只在一地放映幾天而已。可惜
報紙並未繼續報導後來還曾巡迴到臺灣那些地方放映。不過，十字館是日本人經
營的劇場，專演日本演藝給在臺日人觀看，很難推論當年有任何臺灣本島人看過
這部目前所知最早來臺放映的電影。

一九〇〇年七月十一日《臺灣日日新報》上的一則報導稱：

開演幻燈　內地人大島猪市曾置一電氣幻燈，近招往稻津普願社樓開演，
夜來男女爭觀者但覺絡繹不絕，渠遂頗獲利益云。

這應該就是目前能確切證實臺灣本地漢人最早看電影的紀錄。臺北大稻埕普
願社，應該就是指黃玉階擔任監獄教誨師囑託，於一八九九年在大稻埕日新街設

立的「普願社宣講所」，[3]負責幫日本人宣講教化。大島豬市在此放映電影給本島人觀看，也符合為日本殖民政府施行教化的宗旨。惟目前尚缺乏資料，除了知道觀眾有男有女且川流不息外，無法得知當時臺人觀看後的反應。

大島豬市是住在臺北的木材商人暨料理店老闆。依據當時《大阪朝日新聞》的報導，他是在同年六月自大阪的「佛（法）國自動寫真協會」（或稱「佛國自動幻畫協會」）借來「活動寫真器」，偕同該協會的技師松浦章三來臺放映。[4]而他借來的「活動寫真器」，應該是正宗的盧米埃兄弟的 cinématographe 機器。

根據資料，大島豬市以放映電影的名義取得臺灣總督府的旅券（護照），於一九〇〇年十月二十三日連同一批變魔術與跳手踊的藝人約十六、十七人到福州、廈門演出。[5]松浦章三顯然並未伴同大島豬市去福建，這顯示大島已被訓練成放映師，並且購得放映機才能去中國放映。

當時的報紙報導說：大島的電影放映先在福州，後至廈門，受邀在日本領事館及軍艦「高雄號」的放映博得喝采，後來並借用外國人經營的旅館放映，甚受歡迎，獲利頗豐。[6]大島顯然發現廈門是個賺錢的好地方，因為他自對岸回臺後不久，又於一九〇一年二月中申請到旅券，與大島德次郎（大島豬市的弟弟？）及大島しず（弟媳？）赴廈門經營本業（開料理店）。大島德次郎與其妻在一九〇二年還有從臺灣往返廈門的紀錄，但大島豬市則再無申請旅券的紀錄，報紙也再無關於他的任何報導，或許可以推測他應該就留在廈門經營與電影無關的事業了。

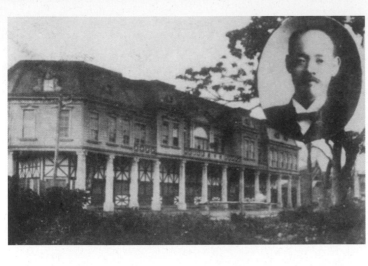

高松豐次郎
與臺北朝日座

此後，臺灣人看電影的紀錄，就要等到高松豐次郎被日本元老政治家伊藤博文遊說，於一九○一年來臺灣放映電影以教化本島人了。因為伊藤受邀參加過一八九七年盧米埃兄弟的「自動幻畫」於東京「歌舞伎座」的試映會，認為電影具有社會教育與宣傳的功能，所以當他於一九○○年得知高松曾藉放映電影來宣傳社會主義的行徑時，便召喚高松來表演他邊放映電影邊演講的絕活，之後更力勸（也力保）他到日本新領有的殖民地臺灣放電影，為殖民政府服務。[7]

於是高松於一九○一年十月抵達臺灣，做試探性的放映。此時，總督府與各界正忙於接待來臺參加官幣大社臺灣神社開社大典的北白川宮遺孀與各界貴賓。因此，高松在西門外街一丁目鐵路平交道南側臨時搭建小屋放映電影一事，報紙除了做簡短的報導與刊登廣告[8]之外，並未引起太多媒體的注意。

高松以「激戰活動寫真會」的名義，放映「北清事變」（即一九○○年八國聯軍攻打華北義和團）、「英杜戰爭」（即一八九九至一九○二年間英國與說荷蘭語的南非川斯瓦共和國波爾人間的第二次波爾戰爭）以及滑稽鬧劇、風景等影片。此放映會至少在臺北西門放映至十月底，之後高松並離開臺北在臺灣各地巡迴放映。這可由同年十一月二十一日一則報導，證實他在臺北以外的地區放映過。

高松是在新竹北門外由「北郭園」改建的當地最高級旅館「竹陽軒」放映電

影。報導說：「新竹庭長并守備隊長、廳內諸屬員及諸富紳人民等，足有二百餘人入會」，並且「會中諸人以為似此活動得未曾有，每觀到入神處，群拊掌叫妙不絕云」。9 顯示這是新竹的本地人第一次看電影，可見到了一九○一年，還有絕大多數臺灣本地人未看過電影。

高松豐次郎顯然還在新竹以外的臺灣各地繼續放映至次年三月。這是因為他曾在臺南縣向總督府申請旅券，獲准自三月廿五日起赴廈門及香港洽商。有資料顯示：高松赴香港的一個目的，是去採購強力發聲喇叭，來配合他放映電影之用。10 所以，從一九○○年十一月下旬至一九○一年三月下旬，高松豐次郎至少在臺灣巡演了四個月，所到之處勢必讓許多臺灣人留下第一次看電影的經驗，只是目前尚未見到對這些放映電影與看電影的直接描述或間接證據。

最後，來談談臺灣本島人何時第一次自己放映電影。一九○四年以前，在臺灣放映電影的應該都是來自內地的日本人。一九○四年一月七日的報紙報導說：苗栗街的本島人廖煌為了購買幻燈、留聲機等供自己娛樂用，去年去東京，購買了電影放映機，花了兩個月練習使用方法後，攜帶了「北清戰事」、「英杜戰爭」、「藝妓手舞」、「淺草雜耍」、「柔道比賽」及「滑稽鬧劇」等廿五六種影片回國，在苗栗放映。去年底他來到臺北，於本（一）月二日在大稻埕的稻新街放映兩天，前天起移到原西門街南側的旌表（牌坊）前，預定放映三日，但可能再延長三日。影片長八十尺（約二十四公尺）。票價普通席十錢，特別席三十錢。11 以當時一公斤在來

米的零售價格約為六、七錢為準，普通票價換算現在的價格約為新臺幣八十元，一般人還算負擔得起。

廖煌後來是否有繼續在臺灣其他地方放映電影，目前沒有資料可供研究。

但他做為臺灣本地人最早的電影放映師，為許多臺灣本島人帶來第一次的觀影經驗，具有其歷史地位，應該是沒有疑義的。

臺灣與拍電影的第一次

第一次有人在臺灣拍電影，依史料記載應該是高松豐次郎的「臺灣同仁社」於一九○七年受總督府委託，製作一部宣揚殖民統治政績的紀錄影片《臺灣實況紹介》。

這部影片由日本內地來的攝影組在臺灣拍攝了兩個月，內容涵蓋總督府統治下的臺灣各地之實況，包含施政、工業發展、民間生活等在臺灣一百多個地點的各式景觀，以及一場安排演出的日本軍警征服原住民的情景。[12] 影片在日本沖印後製完成後，除了在臺灣放映外，主要是供總督府在日本內地進行宣傳政績用。

《臺灣實況紹介》一九○七年在日本成功推銷新的臺灣形象，讓總督府更加信賴高松豐次郎，往後持續委託他製作影片。例如在佐久間總督推動第二個「五年討蕃計畫」，進行「討伐」泰雅族的軍警行動時，便透過總督府的外圍組織「愛國

婦人會臺灣支部」委託臺灣同仁社製作紀錄影片。高松豐次郎聘請日本知名元老攝影師土屋常二率領團隊負責拍攝作業，[13] 從一九一〇年七月至一九一二年十二月共進行過三次拍攝，期間還不幸發生攝影師中里德太郎遇害的事件，成為日本第一位在戰鬥現場殉職的電影攝影師。[14]

這些所謂的「討蕃」影片完成後，除了放映給總督及民政長官觀看外，也舉行慈善義演、慰勞傷病患的放映會，更在臺灣各地巡迴放映給警察、學生及一般民眾觀看，以達成宣傳兼募款的目的。影片並於一九一二年在日本許多地方巡迴放映一個多月。[15]

一九一七年三月高松豐次郎結束他在臺灣的電影事業回到東京後，同年八月臺灣教育會便自日本招聘了萩屋堅藏成為內聘技師，臺灣終於有了住在本地的攝影師。[16] 從一九一七至一九四二年間，臺灣教育會拍攝了大量關於臺灣在教育、衛生、社福、體育、消防、政治與軍事活動、工農漁業、風景名勝、交通及臺灣民間宗教與人文活動等方面的動態影像紀錄。只是，這些製作人員絕大多數都是日本人，僅有少數助理是臺灣本島人。

首次有劇情片在臺灣本地拍攝，則是一九二四年田中欽之導演的《佛陀之瞳》。這是一部以十五世紀發生在南京佛寺的復仇故事，及以彰顯「佛陀之愛」為主旨的影片，主要演員島田嘉七、雲野薰子和工作人員都來自日本，[17] 但有一些臺灣本島人擔任次要角色或臨時演員。影片在大龍峒的保安宮內庭與廟前、圓山

1. 土屋常二
2.《佛陀之瞳》
 導演田中欽之

劍潭寺等地共拍攝約三週後返日。這部影片沒有以《佛陀之瞳》的片名在日本或臺灣上映的紀錄，可能是因為它被定義為「出口影片」，[18] 是當時日本電影產業企圖外銷而模擬西方電影製作手法的一種影片，有別於一般日本電影。

值得一提的是，田中欽之曾於一九三〇年率領美國福斯公司的有聲新聞片機構 Fox Movietone News 的攝影師與錄音師來臺灣製作「聲音之臺灣」專題，拍攝島上的教育現況，以及原住民、都市、日月潭、嘉南大圳等人文與地理景觀。[19]

真正由臺灣本地機構製作的劇情片，則始於一九二五年。當年四月二十九日《臺灣日日新報》報導：為了本島文化向上及宣傳本島風光，一部分有志的社會人士費盡苦心，排演一齣名為《天無情》的戲，富有電影趣味，主演的都是本島人，都在實景拍攝。這是本島最早出現的電影，將於四月二十九日起日夜在永樂座演出五日，值得一看。

果真，次日在同一報紙的報導即有永樂座上映影片的片目，注明《天無情》

五卷，是純臺灣電影的恨情哀話。五月一日更報導說：臺北永樂座自（四月）二十八日晚上起，放映純臺灣式哀情影片，雖碰到雨天，但每晚仍滿座，足見受到觀眾歡迎。

但是這部影片究竟是哪些「有志的社會人士」發起製作的？實際負責拍攝、沖印、剪輯的又是那些人呢？實際內容（劇情）又是什麼呢？根據同一報紙同年五月十三日的一篇報導，[20]筆者推敲出：這部影片是由臺灣日日新報社拍攝製作的，內容是以臺灣北部的水鄉為背景，深刻描述人口買賣（應該是指臺灣的「查某嫺」的風俗）與宗教思想的衝突。顯然製作這部影片有配合總督府推動革新風教、矯正陋習、打破迷信的目的。

臺灣日日新報社是個與總督府密切配合的民間報社。一九二三年，該社為慶祝成立二十五週年，決定建立活動寫真班、購買有益的影片，在全島各地舉辦電影放映會，以進行「社會教化及提升知識」。該社預計花費一萬圓赴德國或美國購買最新式優良的電影製作與放映器材。[21]該社活動寫真班自一九二四年十月起，開始製作許多與登高山有關的影片。根據一些史料，《天無情》的攝影師是臺灣日日新報社活動寫真班的日本人福原正雄，主要演員也是日人森口治三郎，本島人參與的有李書（擔任指導）及演員鄭超人。[22]

真正完全由本島人製作、演出的第一部劇情片則是《誰之過》。製作這部影片的是一九二五年五月於臺北大稻埕成立的「臺灣映畫研究會」。

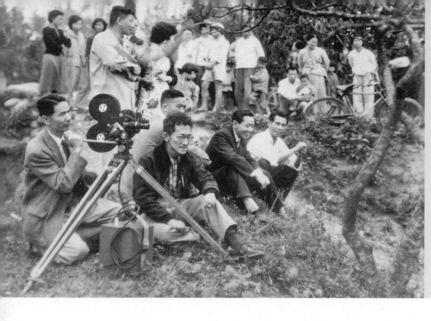

李書
（中坐戴眼鏡者）

臺灣映畫研究會是由原在銀行任職的劉喜陽與日本人岸本曉兩人倡議募股成立的。他們原本打算募集十萬圓（五千股）成立一家大型的電影製作公司，但在不到一個月即募到二千股的資金後，[23]他們決定先成立臺灣映畫研究會，進行關於電影製作、放映、經營、特效等領域的研究，為將來擬成立的電影製作公司做準備。[24]

主張成立電影公司的劉喜陽，據說曾參與《佛陀之瞳》的演出，擔綱壞蛋大官員的角色。[25]這次的電影演出經驗，顯然激起他製作電影的興趣，遂離開任職的新高銀行，投入電影製作的行業。參與投資成立臺灣映畫研究會的股東成員，是以大稻埕的商人為主，包括首富李春生的孫子李延旭（擔任會長）、大茶商陳天來的三子陳清波等。[26]但真正從事電影研究與製作的，則是以劉喜陽為首，包括無師自通的電影攝影師李書（原任職於總督府殖產局林務課／山林課）、張孫渠、陳華階、李維垣等熱衷於電影藝術的青年。會員中還包括連雲仙與〈一串珠〉兩位藝旦。

臺灣映畫研究會的會員每週聚會數晚，研究劉喜陽的劇本，試圖找出最好的攝影與表演上的演繹方式；[27]李書與李維垣則藉由進口中國電影，來研習電影技巧·；李書並趁一九二五年三月去上海洽購電影的機會，到「百代沖印廠」實習電影沖印技術。他們訂購的

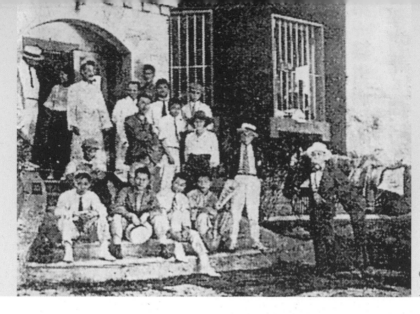

《誰之過》
工作人員合照

伊士曼柯達公司的底片，於同年七月四日抵臺。自八月九日起，男女會員二十餘人便在臺北新北投、新公園、神社大道（今中山北路一至三段）及市內許多地方拍攝。[28] 除了李書擔任攝影外，主要工作人員有編導劉喜陽及共同導演張孫渠、黃樂天等。

《誰之過》有個十分通俗劇的劇情，簡要來說如下：流氓（張孫渠飾演）覬覦研究婦女問題的姑娘（連雲仙），派手下惡漢（黃樂天）去求親，姑娘的母親被重聘五千金所誘，就答應了婚事，姑娘只好避往叔父的別墅，在此她遇到礦山技師（劉碧洲），兩人相戀。但是母親迫婚，要姑娘速返。此時流氓的手下惡漢因欠錢向流氓求助被拒，於是乾脆綁架姑娘。流氓於結婚當日發現姑娘失蹤，要手下去找，結果惡漢向流氓勒索六百金，兩人大打出手。惡漢將流氓打敗後，正擬強奪姑娘搭車揚長而去時，技師恰好從礦山來訪，發現狀況不對，於是報警逮捕惡漢。姑娘母親終於悔悟，將姑娘許配給技師。[29]

這部影片一九二五年九月十一日在大稻埕永樂座首演時，廣告號稱「純臺灣製影片出世了」，報導也對女主角連雲仙的演技讚譽有加，可是本地觀眾卻對這部「純臺灣製影片」並不買單，票房不佳，最終導致臺灣映畫研究會的解散，而眾人原本計劃成立大型電影製作公司的宏圖自然也胎死腹中。

《望春風》劇組合影：所長吳錫洋（前排中）、導演安藤太郎（立於吳錫洋之後）、男主角彭楷棟（前排右二）、女主角陳寶珠（前排左二）。

劉喜陽自此從臺灣的電影舞臺消失。李書與張孫渠等人的電影夢也短暫被澆熄，直到三年後他們因為幫桃園歌仔戲班「江雲社」拍攝「連鎖劇」（在舞臺演出中插映外景動作或特技的電影影像），受到全臺各地觀眾的歡迎，他們才又重獲信心，找到新的投資者與工作夥伴，於一九二九年成立「百達製作公司」，完成了票房大為成功（製作費二千圓，三天票房九百五十餘圓）的愛情動作片《血痕》。[30] 可惜當李、張等人試圖引進更多資金，以完成製作電影發行到中國與南洋的夢想時，卻因為資金始終無法到位，而讓他們大嘆「兵足糧不足」。

《血痕》之後，一九三〇年代臺灣出現的本地製作劇情片，依序為《義人吳鳳》（一九三二）、《怪紳士》（一九三三）、《望春風》（一九三八）、《光榮的軍夫》（一九三八）。這四部片均與「灣生」導演安藤太郎有關。

其中，《怪紳士》演員幾乎全是臺灣人，在永樂座的放映叫好也叫座。[31] 《望春風》則是臺灣人製作、演出的第一部有聲劇情片，製作公司是經營「第一劇場」的吳錫洋自組「臺灣第一映畫製作所」投資製作的，由安藤太郎與「第一劇場」的經理黃梁夢共同執導。[32] 影片由歌曲〈望春風〉的作詞者李臨秋編劇，是一齣愛情悲劇。該片是全日語發音，配上中文字幕，也是日治時期臺灣電影的創舉。此後至日治時代結束，就再無臺灣本地人製作劇情片的紀錄了。

《望春風》是日治時期臺灣電影製作的高峰，可惜時不我予。它出現的時間是日本對中國發動侵略及皇民化正要積極展開之際，電影與意識形態逐漸被軍國主義政權掌控。此後至終戰，不但臺灣人無法再拍電影，看中國片或西洋片，連像安藤太郎這樣的「灣生」日本導演，在拍完《光榮的軍夫》後，[33] 也沒法再拍電影了。

1 田中純一郎，《秘録・日本の活動写真》（東京：ワイズ，二〇〇四），頁九一。

2 《活動寫真（一）》《大阪每日新聞》，一九一二年四月十四日。轉引自田中純一郎，《日本映画發達史 I 活動写真時代》（東京：中央公論社，一九八〇），頁十五。

3 李世偉，〈身是維摩不著花——黃玉階之宗教活動〉，《臺灣佛教學術研討會論文集》（臺北：藝軒，一九九六），頁九七。

4 〈シネマトグラフ 臺灣へ行く〉，《大阪朝日新聞》，一九〇〇年六月二十六日。轉引自塚田嘉信，《映画史料発掘（20）》（私家版，一九七六），頁三七九—三八〇。

5 〈藝人連の福州行〉，《臺灣日日新報》，一九〇〇年十月二十七日五版。

6 〈廈門の活動寫真〉，《臺灣日日新報》，一九〇〇年十二月二十六日五版。

7 松本克平，《日本社会主義演劇史・明治大正篇》（東京：筑摩書房，一九七五），頁三〇六。

8 〈激戰活動寫真會〉，《臺灣日日新報》，一九〇一年十月二十三日五版。

9 〈活動幻燈〉，《臺灣日日新報》，一九〇一年十一月二十一日四版。

10 參見《福島民友ふくしま七十年》引述之一九〇三年九月《福島民友》之新聞報導：「豊次郎は香港から『大強声の発声器』を手に入れて活動写真とともに公開した。」轉引自二上英朗編著，〈予はいかにして興行師となれるや 高松豊次郎小伝〉，《ふくしま映画100年》，「おはようドミンゴ」網站，https://reurl.

cc/5qaORR。

11 〈活動寫真〉,《臺灣日日新報》,一九〇四年一月七日五版。

12 〈活動寫真撮影の終了〉,《臺灣日日新報》,一九〇七年四月十二日五版。

13 土屋常二(又名土屋常吉,洋名為喬治George)是日本最早期的電影攝影師,由美國返日,於一九〇〇年拍攝了相撲的電影,後受僱於京都的橫田商會。一九一〇年土屋辭去橫田商會的工作,受《臺灣總督府》招募來臺灣,跟隨「掃討生蕃」的部隊拍攝軍隊鎮壓的情形。田中純一郎,《日本教育映畫發達史》(東京:蝸牛社,一九七九),頁十五—十七、二六。

14 中里德太郎是東京鶴淵商會派來臺灣拍攝的電影攝影師,於一九一二年十二月十九日下午於泰雅族原住民攻擊日軍巴蘇炮臺時遇狙擊身亡(田中純一郎,《日本教育映画発達史》,頁二六)。同樣記事也見於大橋捨三郎,《愛國婦人會臺灣本部沿革志》(臺北:愛國婦人會臺灣本部,一九四一),頁一四二—一四三。大橋則在其書中「中里技師之殉職」一節裡說明中里是十月三十一日跟隨民政長官內田嘉吉與蕃務總長大津麟平巡視巴蘇社時於巴蘇炮臺遇害。

15 〈演藝 前進隊活動寫眞〉,《臺灣日日新報》,一九一二年四月三日七版。

16 〈教育會活動寫眞 古亭庄水泳塲撮影〉,《臺灣日日新報》,一九一七年八月十六日七版。

17 〈映畫劇「佛陀の瞳」(上)撮影見物記〉,《臺灣日日新報》,一九二四年五月二日七版;〈映畫劇「佛陀の瞳」(下)撮影見物記〉,《臺灣日日新報》,一九二四年五月三日七版。

18 〈映畫界 臺灣を背景に 佛陀の愛を主題とし 輸出映畫製作の田中欽之氏〉,《臺灣日日新報》,一九二四年三月三十日七版。

19 〈『音の臺灣』を撮りに トーキー撮影隊來臺 全島に亙つて撮影する〉,《臺灣日日新報》(夕刊),一九三〇年一月二十三日二版。

20 〈新莊街奉祝活寫 本社撮影ヒルム〉,《臺灣日日新報》(夕刊),一九二五年五月十三日二版。

21 〈社告 以本社提供萬圓設置活動寫真班〉,《臺灣日日新報》,一九二三年六月二十九日五版。

22 呂訴上,《臺灣電影史》,《臺灣電影戲劇史》(臺北:銀華,一九六一),頁三。

23 〈籌設活寫會社〉,《臺灣日日新報》(夕刊),一九二五年四月八日四版;〈籌設活寫續報〉,《臺灣日日新報》,一九二五年四月二十五日四版。

24　《臺灣映畫研究會誕生》，《臺灣日日新報》，一九二五年五月二十八日六版。

25　呂訴上，《臺灣電影史》，《臺灣電影戲劇史》，頁二。

26　《映畫研究會成立》，《臺灣民報》，一九二五年六月二十一日五版。

27　《映畫研究會成立》，《臺灣民報》，一九二五年六月二十一日五版：‧《活寫研究會近況》，《臺灣日日新報》，一九二五年七月八日四版。

28　《臺灣映畫會攝影》，《臺灣日日新報》（夕刊），一九二五年八月十四日四版。

29　《誰之過影片上映》，《臺灣日日新報》（夕刊），一九二五年九月十一日四版。

30　GY生，《臺灣映畫界的回顧（上）》，《臺灣新民報》，一九三二年一月三十日十五版：‧《臺灣映畫界的回顧（下）》，《臺灣新民報》，一九三二年二月六日十四版。

31　《電影好評》，《臺灣日日新報》，一九三三年二月二十日八版。

32　《本島映畫界の一大快事　臺灣第一映畫製作所設立　第一回作品「望春風」と決定》，《臺灣藝術新報》三卷六期（一九三七年六月一日），頁六。

33　《譽れの軍夫　永樂座で封切》，《臺灣公論》三卷六號（一九三八年六月一日），頁九。

他的燦笑，
與搖搖晃晃的風景

陳允元　／　01 劉吶鷗《持攝影機的男人》，一九三三

閣樓上的鐵盒

你有看過會動的劉吶鷗（1905-1940）嗎？

這個問題可能很奇怪。不過仔細想想，在劉吶鷗出生、活躍的日本時代臺灣，似乎沒有哪一位作家留下過自己的動態影像，至多只有黑白的靜態照片。但劉吶鷗就不一樣了。一九三三至一九三四年間，他以一臺購自日本的九‧五釐米業餘電影攝影機 Pathé Baby，拍下了一部名為《持攝影機的男人》（カメラを持った男）的無聲黑白紀錄片，裡面幾幕出現了他的身影，甚至有疑似他的自拍。塵封多年之後，劉吶鷗的外孫林建享導演在臺南新營劉宅閣樓的一個鏽蝕鐵製四方型餅乾盒裡，發現了影片的膠捲。這時已是一九八六年。又過了十年，它在日本NHK電視臺的協助下過帶拷貝，才漸漸為人所知。

這一部總長四十六分鐘的紀錄片，由人間、東京、風景、廣州、遊行五卷構成。人間（にんげん）在日文裡意味著「人」，拍攝親友（及劉吶鷗自己）出入新營劉宅的畫面。東京、風景、廣州三卷，分別取材自東京、奉天（今瀋陽）、廣州，範圍之大，可一窺劉吶鷗在帝國圈內的移動軌跡。〈遊行卷〉則拍攝臺灣的廟會、扮裝遊行活動。片名是向蘇聯導演維爾托夫（Dziga Vertov, 1896-1954）的名作《持攝影機的人》（Man with a Movie Camera, 1929）致敬，但內容與風格其實大不相同，且技術仍相當青澀。劉吶鷗的這部紀錄片，較偏向業餘者手持攝錄的家庭式電影。當然啦，以現今人

手一支智慧型手機隨走隨拍、輕鬆剪輯的技術條件來看，也許會覺得沒什麼可觀之處。不過在八十多年前的臺灣，這臺隨身手持攝影機，就算稱不上稀世罕有的黑科技（攝影家鄧南光〔1907-1971〕也有一臺，不過是八釐米的），也絕非人人都玩得起的摩登潮物。這一點，從影片中被攝者常誤以為是相機而擺出姿勢、或是難掩興奮但又有些手足無措的（不）自然反應，就可以知道。它是機械之眼，精細記錄著一九三〇年代臺灣人與之初遇的微妙表情。

為何劉吶鷗有那個條件拿著攝影機四處拋拋走（pha-pha-tsáu）？當然，經濟條件是不可少的。劉吶鷗出身臺南柳營望族，家族擁有六百多甲田地，人稱「耀舍娘宅」的新營劉宅是委託日本建築師設計、一棟有著馬薩式斜頂、仿文藝復興建築的氣派洋樓。劉吶鷗在上海期間，除了文學與電影，也兼營房地

〈遊行卷〉記錄下臺灣民間迎神賽會的遊行活動

劉吶鷗在〈人間卷〉裡的身影

速度與回望

產投資。好友施蟄存（1905-2003）說，上海的賭場也是他控制的。但除了有錢，對電影的興趣也同樣重要。在他的一九二七年日記中，即有二十七次看電影的紀錄，相當於兩週觀影一次。他也在日記中進行他的影評習作。[1]一九二八年以降，他已開始發表影評、並著手電影理論的翻譯。蘇聯愛森斯坦（Sergei Eisenstein, 1898-1948）與普多夫金（Vsevolod Pudovkin, 1893-1953）的「蒙太奇」（montage，劉吶鷗譯為「織接」）、維爾托夫的「電影眼」（kino-eye，劉吶鷗翻為「影戲眼」）、歐洲「純粹電影」與「絕對電影」的實驗電影美學、以及西方劇情片的美學形式理論等，[2]都在他的譯介範圍。不過劉吶鷗此時的心力，主要還是投注在文學創作。一九三〇年四月，他將在上海寫的短篇小說集結成《都市風景線》出版。這是他個人的第一本小說集。但一九三一年後，他已將重心轉往電影事業了，《持攝影機的男人》就是在這個時期拍攝的。為著對電影的興趣，弄個一臺攝影機來拍拍玩玩，測試理論與實踐間的距離，順便記錄家庭生活及與親友交遊的影像，毋寧也是一種情趣。

在《持攝影機的男人》，劉吶鷗有兩次現身。第一次在〈人間卷〉。他穿吊神（tiàu-kah）短褲，坐在劉宅前的椅凳上切水果給孩子吃。下一幕他已換裝完畢，戴白色西帽、著夏季短袖白襯衫，對著鏡頭露出他的招牌燦笑。他乘人力車離開劉

宅，抵達新營驛。月臺上，烏黑的火車踩著鋼鐵的節奏噴著黑煙進站。而後火車再度啟動。車廂裡他摘下帽子，向車窗外的鏡頭揮手道別。第二次在〈廣州卷〉。

他與友人搭舢舨船，友人在鏡頭前故作姿態、擠眉弄眼。最後劉吶鷗也把鏡頭轉向自己。也許因為鏡頭太近，只露出臉的上半部。儘管只現身兩次，但這大概是日本時代的臺灣作家唯一在戰前留下的動態影像吧。值得注意的是，雖然劉吶鷗現身的畫面不多，且這部片在取材、結構、敘事上都甚為鬆散隨意，但既然片名是「持攝影機的男人」，這部片的重心也許根本不在攝影機拍了什麼，而是讓攝影機等同於他的視線，讓觀者得以透過畫面不斷「回望」鏡頭後那位持攝影機的男人的存在。

影片中，劉吶鷗透過在新營劉宅進出的親族與小孩，展示劉家人丁的興旺與龐大的親族網絡；並透過仰角鏡頭，呈現做為網絡核心的劉宅的高聳氣派。此外，我們也可以看到劉吶鷗對「現代」的熟悉與迷戀。〈人間卷〉新營驛火車進站一幕，頗有仿效電影發明者盧米埃兄弟於一八九五年拍攝的短片《火車進站》（*L'Arrivée d'un train en gare de La Ciotat*）之意。火車由鋼鐵機械構成，能夠高速度行駛並抵達遠方，一向是最能展現現代速力的象徵物。但劉吶鷗的影片不僅止於「旁觀」火車進站；當火車再度啟動，劉吶鷗已坐在車廂內，摘下帽子，向窗外揮手道別，即將啟程遠行。儘管畫面並沒有跟隨劉搭乘的火車前行，而是再度返回劉宅（我想劉吶鷗上車之後，就將攝影機交給了留在月臺上的親友。如此一來，才有劉對窗外鏡頭揮手道別的一幕）；但劉搭

火車遠行的一幕，實有非常深刻的象徵意義。他的揮手，像是對故鄉的道別，但又像是在招手。那手勢彷彿對故鄉說著：「快，快跟上！」而坐在車廂裡的他，已非現代的旁觀者，而是現代的駕馭者，並化身成為速度。

在〈東京卷〉，我們則可以看到從飛機上鳥瞰大地、從行進的火車上看山川草木的畫面。與其說想呈現窗外景色，不如說劉吶鷗拍的就是速度本身。一九○九年義大利馬里內蒂（F. T. Marinetti, 1876-1944）發表〈未來派宣言〉（Manifeste du futurisme）以降，速度就反覆成為世界的前衛藝術家們所欲捕捉、表現的對象。而對劉吶鷗影響極大

1. 〈人間卷〉新營驛火車進站一幕
2. 劉吶鷗在揮手還是招手？
3. 劉吶鷗在〈廣州卷〉裡的身影

的橫光利一（1898-1947）也因短篇小說〈頭與腹〉（頭ならびに腹，一九二四）冒題的一句：

「正午。特快車滿載旅客以全速奔馳。沿線的小車站如石頭般不被理睬」³，被評論

家千葉龜雄（1878-1935）稱為「新感覺派的誕生」。劉吶鷗的小說〈風景〉（一九二八）也

有相似的句子：「人們是坐在速度的上面的。原野飛過了。小河飛過了。茅舍，石

橋，柳樹，一切的風景都只在眼膜中占了片刻的存在就消滅了。」⁴

除了速度，影片中的近代都會風景也流露出他對摩登的迷戀：東京銀座的和

光百貨店，路面電車與高架電車、汽車、腳踏車交織的街心，空中飄浮的商用廣

告熱氣球，霓虹燈裝飾的夜景等等，都是他留學階段流連的日常風景。而流動的

視線，與撩亂的織接，正映射出攝影機背後那對都市人獨有的、亢奮而忙碌的雙

眼。

將來的地

然而，在眼眸與燦笑的背後，似乎總有一抹陰影，悄悄跟隨著那具不斷越境、

移動的肉身，並寓居在並不安定的靈魂裡。那是殖民地人獨有的心理暗面，平常

並不顯露，甚至慣於擬態的當事人自身也未必容易察覺，卻總是在生命的多岔路

口，擾動血液裡的氧濃度，引導腦波的流向。

在《持攝影機的男人》，劉吶鷗頻繁往返於帝國圈內的幾座都市。不斷地越

境、移動、擬態，幾乎成為劉吶鷗生命的胎記。十三歲那一年（一九一八），劉吶鷗畢業自鹽水公學校便離開新營，赴臺南就讀長老教中學校（今長榮中學），繼而中退轉入東京青山學院中學部，開啟他的日本留學生涯。一九二二年，劉升讀同校高等學部文科英文學專攻。一九二三年九月一日中午，日本關東地區發生芮氏規模七・九的大震災，東京近半淪為廢墟。時在東京的劉吶鷗也因校舍毀壞被迫停課。同年，「帝都復興計畫」隨即展開。原本仍有江戶遺風的木造東京，在廢墟中變身成為鋼筋水泥的摩登東京，各種新興摩登風俗如舞廳、咖啡廳、電影院等也沿著都市的血管大量輸送蔓生。在逐漸加快的都會節奏中，劉吶鷗見證了求新之表現的新感覺派文學的誕生，以及主張無產階級革命的左翼文學的崛起。

一九二六年，劉吶鷗高等學部畢業。他原想留學法國，但母親以「歐洲路途遙遠」為由反對，他只得轉往上海，插班就讀震旦大學法文特別班，並幸運地結識了文學夥伴戴望舒（1905-1950）與施蟄存。不過這一年，他還沒真正拿定主意要定居上海。一九二七年，由於祖母逝世及學習語言之故，他頻繁往返於上海、東京、臺南之間，也與戴望舒去了一趟北京。

七月十二日的日記，他以有些彆扭的中文寫下：

母親說我不回去也可以的，那末我再去上海也可以了，雖然沒有什

<table>
<tr><td>3</td><td>2</td><td>1</td></tr>
</table>

1.〈東京卷〉：搭小飛機鳥瞰東京
2.〈東京卷〉：從行進的火車看山川草木
3.〈東京卷〉裡東京的夜

麼親朋，却是我將來的地呵！但東京用什麼這樣吸我呢？美女嗎？不。友人麼？不。學問嗎？不。大概是那些有修養的眼睛吧？臺灣是不願去的，但是想著家裏林園，却也不願這樣說，啊！近南的山水，南國的果園，東瀛的長袖，那個是我的親昵哪？[5]

臺灣雖然是故鄉，卻被率先汰除。原因無他，臺灣並不是一個適合發展純文藝的地方。一九三〇年代懷抱「進軍中央文壇」之夢的臺灣文青，若有幸到東京留學，多半拚死命賴在東京進行文學修練，不肯回到臺灣。放浪於高圓寺的「幻影之人」翁鬧（1910-1940）即為一例。他的友人劉捷（1911-2004）寫道：「他和當時的一般窮學生一樣，一年到頭穿的是黑色金鈕的大學生制服，蓬頭不戴帽子，表示輟學已不上學堂。四處旁聽，逛講演會、書舖或參加各種座談會，這種『遊學』方式盛行，畢業後不願返臺灣的文藝者個個如此。」[6]這樣的前衛文藝青年若是回到臺灣，則難保不會遇到風車詩社「被同鄉視為異邦人」[7]的寂寞處境。風車詩社是最早在臺灣嘗試引進超現實主義，強調主知、想像力的飛躍及詩的純粹性的詩社。但在被詩社同人李張瑞（1911-1952）稱為「忘卻了藝術的城市」[8]的殖民地都市臺南，除了藝文環境（畫展、報紙文藝欄、電影院）貧乏，殖民地臺灣的知識分子又多背負著文學必須反映現實、介入現實的淑世包袱，寫實

主義因而成為臺灣新文學運動的主流。劉吶鷗嚮往以新鮮手法描繪都會生活的新

感覺派文學，若發生在殖民地臺灣，讀者反應恐怕好不到哪裡去。

　劃掉臺灣之後，在東京與上海之間，劉吶鷗沒有循一般臺籍菁英之路待在東

京，而是將上海視為其「將來的地」。從文藝發展來考量，可能是他察覺了上海

出版業高度的商業主義，以及列強帝國主義微妙相互制衡下租界區相對自由的空

氣，[9]這些條件，使得文藝能夠做為一門「事業」來經營。值得注意的是，劉吶鷗

從東京到上海的「越境」，其實也隱含了日本與中國之間權力結構上的不對等。

在東京經歷了新感覺派洗禮的劉吶鷗，將帝都最尖端的文學潮流引進到發展中的

上海文壇，傳播之間即存在著進程上的時差；同時，劉吶鷗又循著大正時期諸多

日本作家相繼來到上海取材的所謂「異國情調鎖鏈」，將日本人視線下那座怪奇混

雜、不可思議的「魔都」，挪做為他的書寫對象與創作空間。在這層意義上，殖民

地人劉吶鷗透過越境，彷彿搖身一變成為了那些從天涯海角跑來「魔力的上海」、打算一攫千金的帝國冒險家們。[10] 但說到底，劉吶鷗並非什麼帝國冒險家。出身殖民地的他，只是想更自由地追求他所熱愛的文學與藝術而已。

心底無國旗

而在這樣的越境／變身過程中我們可以發現，所謂文藝事業，在東亞的情勢當中是不可能不涉及政治的；殖民地人身分的焦慮，也在劉吶鷗的抉擇中無聲地運作著。自稱熟知「心底無國旗的可悲者的心情」的他曾如此說過：

直到青山學院學業結束前，我想都沒想過自己身為殖民地出身者、身為臺灣人的事。但畢業回到臺灣後，與東京居住的環境實在差太多，這讓我無比煩悶與傷心。若在日本，我可以什麼都不知道繼續當我自己，但在臺灣，卻日夜受其（被殖民者的身分）所苦。因為太痛苦，所以拋下母親來到上海。[11]

即便身為人人欽羨的富家少爺，殖民地人的暗影，仍不時糾纏著他的心。臺灣是他的故鄉，但濃重的封建性格與南方的燠熱空氣，總悶得他呼吸困難。特別是從東京返臺，這種感受就更加明顯。因此他總想離開故鄉。跳上火車、或搭乘

輪船，到遙遠的地方去。東京無疑是吸引他的。但日記中「那些有修養的眼睛們」，雖象徵著文明，卻同時也以一種嚴峻的視線凝視、或透視著來自殖民地的他。即便那樣的視線因良好的教養沒有顯露出任何歧視，但仍不免暗藏著一把刻度嚴謹的尺，或在視線遇合之際，成為一面隱形的鏡子。於是來自殖民地的人，總是在說話時不自覺分神偷瞄鏡中的自己，為了讓自己的笑與他們看起來沒有太大的差異。

但上海就不一樣了。這裡雖是中國，卻又彷彿異國。最初將上海命名為「魔都」的村松梢風（1889-1961）曾說：「那的確是不可思議的都會。那個地方世界各國的人種混然雜居，所有國家的人情風俗與習慣，沒有一個地方是統一的。那是巨大的世界主義者的俱樂部。」[12] 同時擁有漢人血統、以及日本身分的劉吶鷗，竟能巧妙地融入這個無國籍的國

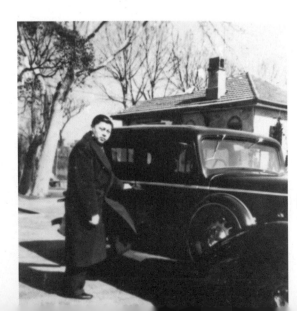

劉吶鷗於上海，約 1930 年代末。
（林建享提供）

1. 劉吶鷗(左二)與電影演員、工作人員合影。
　　照片背後文字：「余建中攝：1936年夏，
　　為攝製帶小明星黎鏗成歐亞速聯飛京，於故宮飛機場。」
2. 劉吶鷗編劇作品《永遠的微笑》(1937年，吳村導演) 拍片現場
(林建享提供)

2	1

的「中央電影攝影場」，擔任實質的電影製作
三六年他曾受邀加入國民黨中央宣傳委員會
勢中，為了能夠繼續拍他熱愛的電影，一九
理論，也擔當過導演。在詭譎多變的上海情
辦電影雜誌社、寫劇本、寫影評、翻譯電影
作品與理論。一九三一年後則轉向電影圈，
著。他開書店、辦雜誌、寫小說、翻譯文學
國籍都市，劉吶鷗以一種極曖昧的身分活躍
在這個大家都不太知道彼此底細的無

劉吶鷗不太願意講他過去的事情，不講，
就是對我們不講，對上海人不談過去，
他到底是日本人是中國人還是臺灣人，
他自己從來沒有說明白過。[13]

際大都會、也是半殖民地的列強租界區裡
他的來歷，即便是極親近的上海友人們也不
真正清楚。施蟄存即說：

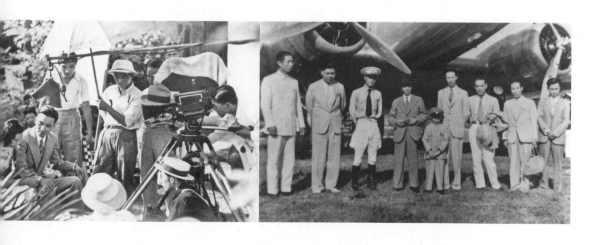

臺南新營劉吶鷗老宅，
1990年代已拆除。
(林建享提供)

負責人並負責電影上映前的檢查工作；而在中日戰爭全面爆發、上海成為「孤島」的期間，他拒絕撤離上海到後方避難，選擇留下來與日方合作。他以其在中國電影圈的人脈，推動中日電影合作，協助日本在上海影界的統制。由李香蘭（山口淑子，1920-2014）主演、轟動日本、香港、上海、滿洲國等地的《支那之夜》（一九四〇），就是由他出資贊助。一九四〇年九月三日中午，劉吶鷗與日本影人餐敘後先行離席遭埋伏狙擊身亡，原因眾說紛紜。擁有複數身分的他，看似左右逢源，二者都是；但也許，他也暗自知道，在帝國與祖國之間[14]，自己其實什麼都不是。

他頻繁越境，巧妙穿梭於複數的地域與身分之間，一如他「舞王」的稱號。

但他也一直是個行走在鋼索上的人。

於是，在他的鏡頭下，我們看見了他的燦笑，與搖搖晃晃的風景。

1 王萬睿，〈劉吶鷗：晃遊在影戲迷戀與銀幕書寫之間的臺灣影人〉，《電影欣賞》第一八〇期（二〇一九年秋季號），頁四七—四八。

2 李道明，〈劉吶鷗的電影美學觀——兼談他的紀錄電影《攝著攝影機的男人》〉，收入國立中央大學中國文學系編印，《二〇〇五劉吶鷗國際研討會論文集》（臺南：國家臺灣文學館，二〇〇五），頁一五二一—一五三。

3 橫光利一，〈頭ならびに腹〉，初出：《文藝時代》創刊號（一九二四年十月），引自黃玉燕譯，〈腦袋和肚子〉，《春天坐馬車來》（臺北：桂冠，二〇〇〇），頁一一七。

4 劉吶鷗，〈風景〉，初出：《都市風景線》（上海：水沫書店，一九三〇）。收入康來新編，《劉吶鷗全集·文學集》（臺南縣新營市：南縣文化局，二〇〇一），頁四五。

5 康來新編，《劉吶鷗全集·日記集（下）》臺南縣新營市：南縣文化局，二〇〇一），頁四四六—四四七。

6 劉捷，〈幻影之人——翁鬧〉，《臺灣文藝》第九五期（一九八五年七月），頁一九〇。

7 李張瑞，〈詩人の貧血——この島の文學〉，初出：《臺灣新聞》（一九三五年二月二十日），鳳氣至純平、許倍榕譯，收入陳允元、黃亞歷編，《日曜日式散步者——風車詩社及其時代I暝想的火災》（臺北：行人，二〇一六），頁一〇一。

8 利野蒼，〈感想として〉，初出：《Le Moulin》第三輯（一九三四年三月），葉笛譯，收入陳允元、黃亞歷編，《日曜日式散步者——風車詩社及其時代I暝想的火災》，頁九五。

9 三澤真美惠著，李文卿、許時嘉譯，《在「帝國」與「祖國」的夾縫間：日治時期臺灣電影人的交涉與跨境》（臺北：臺大出版中心，二〇一二），頁一七五—一七七。

10 陳允元，〈在帝國的延長線上——一九二七年劉吶鷗的越境、閱讀與「上海憧憬」〉，收入臺大臺文所編，《全國臺灣文學研究生學術研討會論文集‧第八屆》（臺南：國立臺灣文學館，二〇一一），頁九—四五。

11 松崎啟次，《上海人文記——映画プロデューサーの手帖から》（東京：高山書院，一九四一），頁二二九—二三〇。轉引自三澤真美惠前揭書，頁一七一。

12 村松梢風，《魔都》（東京：小西書店，一九二四），無頁碼。引用者自譯。

13 許秦蓁，《專訪上海施蟄存談劉吶鷗》，收入康來新、許秦蓁編，《臺灣現當代作家研究資料彙編53：劉吶鷗》（臺南：國立臺灣文學館，二〇一四），頁一二一。

14 這裡借用前揭三澤真美惠《在「帝國」與「祖國」的夾縫間：日治時期臺灣電影人的交涉與跨境》的書名。

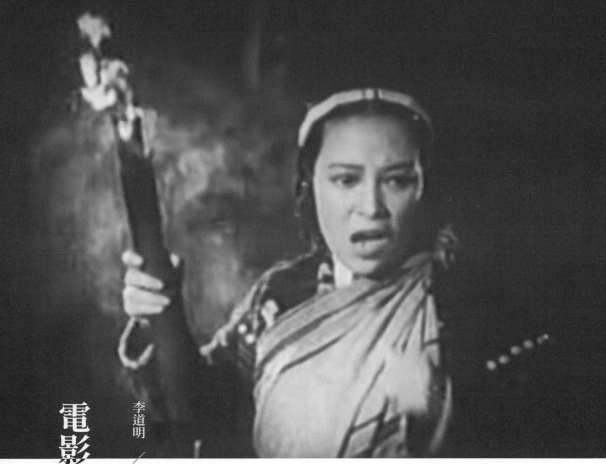

李道明

電影與臺灣原住民

02 清水宏，《莎韻之鐘》，一九四三

從「莎韻之鐘」到《莎韻之鐘》

一九三八年，日中戰爭開打第二年，在南澳地區泰雅族利有亨社兼任教育所老師的警手田北正記，收到入伍召集令，必須連夜趕路，於是少女莎韻和部落中女子青年團的其他女團員共同冒著暴風雨，走山路涉溪谷，為老師背行李到南澳車站送行。結果在南溪地方，因為河水暴漲，莎韻被暴風吹入溪中失蹤。這件事被臺灣總督府和日本軍方塑造成臺灣原住民對日本天皇赤誠效忠的愛國樣板。

一九四〇年長谷川清接任臺灣總督後，便頒給利有亨社一只紀念莎韻愛國精神象徵的鐘。「莎韻之鐘」立即成為日本動員臺灣民心士氣、全力配合侵略戰爭的神話。一系列與莎韻事蹟有關的舞臺劇、音樂、文學、繪畫此起彼落出現，協助宣傳莎韻的「愛國」形象。[1]

電影也沒有缺席。一九四二年，在太平洋戰爭正如火如荼地展開之際，總督府情報課更出資找滿洲映畫協會(滿映)及松竹公司大船攝影所合作，將「愛國少女」事蹟搬上銀幕，產生了《莎韻之鐘》這部電影。總督府的動機除了宣傳統治臺灣原住民(高砂族)的政績外，也意在鼓勵高砂義勇隊參加太平洋戰爭。當時代表滿映參與製作此片的森久更期許這部《莎韻之鐘》能帶動「南方文化共榮圈」，顯然把這部影片視為與日本「南進政策」相關。

然而，本片導演清水宏並未配合總督府宣傳理蕃政策、皇民化政策、南進政

《莎韻之鐘》女主角李香蘭是一代紅星

策與志願兵制度，甚至也未像演劇、小說等其他改編版本那麼強調谷川總督贈送利有亨社的那只鐘。[2] 清水宏在影片中更在意描寫的，是他所喜愛的兒童戲。《莎韻之鐘》一九四三年八月在日本上映時遭到影評界的惡評，票房也很差，這讓臺灣總督府始料未及，也感到十分困惑。因此，總督府以影片未彰顯莎韻的「愛國情操」、未能突顯「莎韻之鐘」美談、完全無視總督府的意圖等原因為由，在日本內地映演完之後即下令收回這部影片。[3]

但是，電影最終仍在一九四三年十二月於臺北「大世界館」舉行臺灣首映，片名改為《山的女兒莎韻》，廣告中刪除了總督府掛名，只註明本片是由滿映與松竹共同出品。影片訴求也改為主打女主角李香蘭（當時隸屬於滿映）的歌聲，及高砂族少女的純愛與悲歌。[4]《莎韻之鐘》因此從宣揚軍國主義的「國策電影」變成一部商業通俗劇。

因為有紅星李香蘭掛頭牌演出的緣故，該片轟動一時；其主題曲，至數十年後老一輩的臺灣各族原住民多仍能朗朗上口。電影表面上看起來，是以臺灣原住民做為敘事的主體，但片中飾演臺灣原住民幾位主要人物的都是日本人，在影片中支援演出的霧社櫻社（今春陽部落）族人全成了在背景中出沒的活道具。更荒謬的當然是，全片由事件真正發生的南澳地區泰雅族利有亨社搬到了霧社地區的賽德克族櫻社；兩社分屬不同族群，語系也不同，但這對日本統治當局及民間電影人士而言，無足輕重。

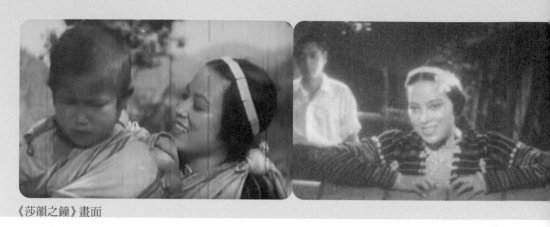

《莎韻之鐘》畫面

十分令人意外的是，在《莎韻之鐘》正片放映之前，有一段長約五分鐘介紹賽德克族生活習俗的紀錄。這片段再加上影片中一些賽德克族村落景象及歌舞動作，竟成為今天霧社櫻社後代追索上一代傳統生活少見的動態影像證據。在無意之中，日本人宣揚國策之餘，卻為臺灣原住民的文化保存做出了貢獻。至於《莎韻之鐘》片頭五分鐘的賽德克族人生活習俗，究竟是否因為配合劇情片之需要而拍攝，或者是先前在別的狀況下拍攝而被剪入《莎韻之鐘》，則不得而知。

不過，根據現有資料，在同一時期有一部臺灣總督府拍攝的《時局下的臺灣》，片中蕃舍、教室、青年團男女團員採分列式前進的畫面，與《莎韻之鐘》的部分鏡頭相似。另外，總督府交通局鐵道部運輸課於一九三八年拍攝的《高砂族を描く》（高砂族素描）影片中，介紹了賽德克族巴蘭社族人的生活景象以及阿美族里漏社豐年祭歌舞。可能因為獲得不錯的迴響，後來又製作了《高砂族素描二號》（一九三九）與《高砂族素描三號》（一九三九）。顯然原住民文化是被當成吸引日本內地人來臺旅遊與本島人觀光的重要異國風情元素。

日治時期拍攝臺灣原住民動態影像的官方機構還有總督府文教課與警務局理蕃課。文教課是委託臺灣教育會活動寫真班製作影片的。例如一九二三年，當裕仁皇太子抵臺巡訪時，臺灣教育會即奉

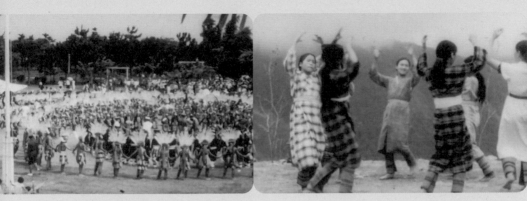

《高砂族素描》畫面

命製作一部介紹臺灣現況的電影供皇太子觀覽,其中即包含阿美族薄薄社與馬蘭社舞蹈、卑南族卑南社的猴祭,以及紅頭嶼(今之蘭嶼)達悟族的生活等。[5]

警務局理蕃課則透過「臺灣警察協會」於一九二二年成立的「蕃地活動寫真班」進行所謂「蕃人教化」。除了放映購自日本的農業影片(關於養蠶、養雞)外,一九二二年起,該活動寫真班也開始自製影片,包括關於「蕃人討伐狀況」、「蕃人進化之現況」等題材,除了在原住民部落放映外,也放映給來訪之日本政要及在臺灣之本島及內地觀眾觀看。到了一九二○年代中期,警察協會各支部也開始拍攝或自購影片在所轄區域從事「蕃人教化」及警察職員之慰安巡迴放映。例如臺中州警務部理蕃課即製作過《臺中州高砂族內地觀光》(一九三六),或用影片記錄了理蕃課警察翻山越嶺經泰雅族發祥聖石,到馬烈霸社巡視安撫泰雅族人,再到谷關明治溫泉休息的過程。這些影片顯然是於霧社事件發生後,製作來供原住民部落觀看用的。

《莎韻之鐘》之外

日本統治臺灣期間,日人在臺灣拍攝的劇情片數量並不多。在

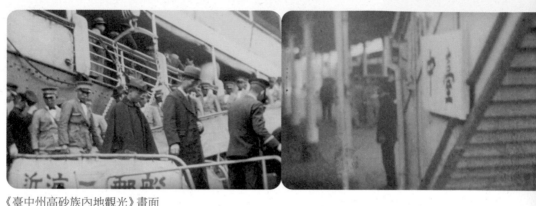

《臺中州高砂族內地觀光》畫面

這有限的劇情片當中，與臺灣原住民有關的影片就達四部，除《莎韻之鐘》外，另有《阿里山之俠兒》、《義人吳鳳》、《南方發展史 海之豪族》，比例不可謂不大。

日本電影公司以臺灣原住民為題材拍攝劇情片，第一部是一九一八年由枝正義郎擔任導演、攝影及原著的《哀之曲》，號稱是「以臺灣蠻地為背景的愛情故事」，但全部都是在日本天活公司日暮里攝影所的攝影棚搭景拍攝的。

以臺灣原住民為題材的劇情片，第一部真正在臺灣出外景的是一九二七年的《阿里山之俠兒》，翻拍自美國片《滅亡路上的民族》（The Vanishing American, 1925）。這部西部片講述的是一段美洲印地安民族被白人追殺滅亡的故事。因此，《阿里山之俠兒》雖然以阿里山鄒族為故事背景，但它融合了三角戀、「蕃童教育」、基督教、發現石油以及吳鳳式的犧牲等故事元素，其實與臺灣原住民文化或實況關聯不大。主要角色也都是由日本演員擔綱，鄒族原住民只成為異國情調的背景元素而已。

臺灣本地電影公司出品的《義人吳鳳》（一九三二），則是由在本地受教育的東亞電影公司副導演安藤太郎與富國電影公司的新導演千葉泰樹合導。這是一部配合當時總督府把吳鳳塑造成「蕃社教化」樣

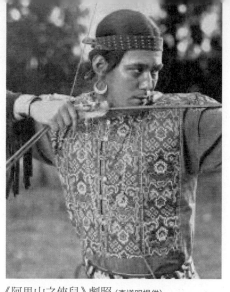

《阿里山之俠兒》劇照 (李道明提供)

板神話的劇情片，主要角色同樣也都是由日本演員擔綱，拍攝及放映時並獲得相關政府機關的協助，但據說製作時仍經歷一些波折才完成。該片於一九三二年八月在臺北芳乃館（今西門町國賓大戲院）試映三天，其後並在基隆、臺南、花蓮港等地放映。影片後來也在日本發行上映。這部片子其實只是照本宣科，將日本人所塑造的「吳鳳為了勸導鄒族人廢止出草的惡習而不惜犧牲自己性命」這樣的故事搬上銀幕而已，人物刻劃完全典型化，表演也並不出色，成績其實不佳，連導演千葉泰樹於一年後也坦承他和安藤導演覺得在自己所有的作品當中有這樣一部影片，也只能感到遺憾。6

在《莎韻之鐘》製作之前一年（一九四一），總督府臨時情報部也曾出資與「日活」京都攝影所合作攝製一部《南方發展史 海之豪族》。這部影片取材自長谷川伸的同名原著，描述三百多年前以臺灣南方為據點，挺身向南方冒險的日本南進先驅者濱田彌兵衛的歷史故事。殖民政府的觀點認為，濱田彌兵衛代表了祖先如何對抗荷蘭人的「東亞侵略主義」，顯示日本人愛好和平但也敢於作戰的態度。這部影片之所以與臺灣原住民有關，是因為故事中涉及新港社（位於今臺南市新市區一帶）受到荷蘭人欺壓，向江戶陳情，彌兵衛於是率領新港社族人及招募來的浪人來到臺灣，與荷蘭人對戰獲勝。故事中還

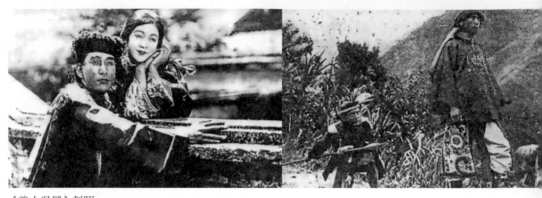

《義人吳鳳》劇照（李道明提供）

有一條支線是：一個濱田的手下娶了新港社頭目的女兒。

據稱，這部影片出動了一百二十位工作人員，動員了上千名大武山下的排灣族卡比樣社（今屏東縣泰武鄉佳平村）族人，以及臺東深山的部落的「高砂族」演出。這部準「國策電影」，原本被總督府寄以厚望能宣傳臺灣做為日本進出南方之根據地的「國家性存在」與「南進使命」，[7] 可是在日本推出後口碑平平，票房也不如預期，頗讓總督府失望。

在日治末期「皇民化」的年代，唯一既能符合殖民當局的政策需求，藝術性也高的影片，是一部總督府僅有後援而未出資的《皇民高砂族》。由春秋電影公司製作的這部「文化影片」，透過一對在「蕃地」值勤的警官夫妻，描寫從日本「領臺」之後到太平洋戰爭成立高砂義勇隊之間的臺灣原住民（蕃社）歷史。這部影片除了獲得影評讚賞外，也在日本被列為推薦電影，於一九四三年三月下旬在日本內地的院線上映，並獲得「日本中央文化聯盟文化映畫賞」佳作，算是臺灣總督府參與製作過的所有影片中唯一成功的電影。

《蘭嶼科學調查團特輯》畫面

終戰後解嚴前的臺灣原住民電影

臺灣在一九四五年日本宣告投降後，改由中國統治，同年便有了經由接收日產「臺灣映畫協會」而成立的俗稱「臺製廠」之官營電影製作機構，但是臺製廠製作的新聞影片或紀錄片卻很少觸及原住民題材。戰後臺灣原住民的身影最早出現在一九四七年七月「臺製新聞」的《蘭嶼科學調查團特輯》。總計，在「臺製新聞」一九四六至一九八三年間共三十八年的歷史中，與原住民相關的新聞比率不到百分之一，其中又以宣揚政府改善「山胞」生活的政策最多；而就地域而言，有關蘭嶼的條目則占了近四分之一，可能是蘭嶼島及達悟族相較於其他臺灣原住民族，其居住地較晚被「開發」，對製作單位來說更具「異國情調」吧。而在有關原住民的新聞中，普遍可以見到官方或漢族對臺灣原住民族的輕蔑態度：原住民傳統文化被看成落後保守、是現代化的阻礙。

這種高高在上的漢民族殖民心態，其實也反映在戰後初期在臺灣製作的一些劇情長片中，例如《花蓮港》（一九四八）、《阿里山風雲》（一九五〇）。這些影片都是由上海的電影公司來臺灣出外景，反映出戰後中國電影界對臺灣的好奇。其中《花蓮港》一片是原籍臺中的導

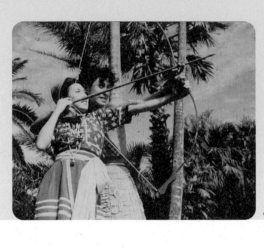

《阿里山風雲》畫面

演何非光，跟隨上海西北影業公司回到故鄉，在霧社、臺東等地出外景拍攝的，故事描述漢族青年與原住民少女的愛情故事。《阿里山風雲》則是上海國泰公司拍攝吳鳳的故事，總導演張英偕同編劇兼共同導演張徹與劇組人員一九四九年五月抵臺灣拍攝後不久，上海即被中共攻陷，於是在臺負責聯繫的徐欣夫就籌組了萬象電影公司把影片拍完，陰錯陽差地成為戰後臺灣本地出產的第一部劇情長片。影片原定在阿里山拍攝，因考慮到採光的問題，後來改至花蓮拍攝。

相較於十七年前的《義人吳鳳》，《阿里山風雲》的故事儘管依舊不脫日本人所塑造的「吳鳳捨身取義」的迷思，但增添了鄒族不同部落（山美與特富野兩部落）間的競合關係，以及好壞漢人通事之間的對比，甚至還有部落間的三角戀，及漢族男子與鄒族女子相戀的情節，故事較為複雜，並且也有通俗劇的色彩。在導演手法上，《阿里山風雲》較《義人吳鳳》成熟，但是內外景的搭配有許多破綻，最嚴重的是服裝完全未經考據，胡亂搭配一些原住民各族的服飾元素，加上幾乎所有角色均由漢人演員飾演，臺詞也十足漢語化，這是比《義人吳鳳》失色的地方。此外，這部影片的主題曲〈高山青〉，後來竟然成為傳唱臺灣及大陸的一首歌曲，甚至被當成代表臺灣原住民的曲

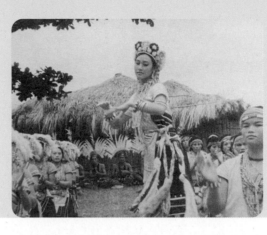

《吳鳳》女主角
張美瑤表演
原住民舞蹈畫面

子，也令人啼笑皆非。

《阿里山風雲》在美術上不重視原住民文化真實面的草率做法，也同樣出現在臺製廠一九六二年製作的《吳鳳》中。這部影片是彩色寬銀幕大製作，從香港禮聘資深導演卜萬蒼執導，攝影與燈光因為是臺灣第一次製作彩色電影，還特別請日本專業人員負責，但是影片中的美術（含建築、服裝、布景、陳設）與祭儀、歌舞則完全由漢人舞臺設計師及編舞家負責。他們未做民族誌的考據，加上電影未在阿里山實景拍攝而是全數搭景，使得影片中鄒族文化完全走味。就這一方面而言，日治時期的《義人吳鳳》因為在達邦社取景及由鄒族人擔綱演出祭典儀式的部分，至今仍具有民族誌上的意義。反之，《阿里山風雲》與《吳鳳》則毫無民族誌上的價值。

一九六二年版的《吳鳳》故事大抵接近國民黨政府教科書中的版本，但也虛構了一些情節與人物，例如被吳鳳搭救而認他為父的原住民少女，以及少女的戀愛故事。據說，臺製廠製作這部影片有三個理由：（一）證明臺灣人來自大陸，對開發土地、革除原住民不良習俗有貢獻；（二）促使公務員效法吳鳳，忠於職守；（三）強調犧牲精神，有助於社會及反共大業。因此，這部影片不折不扣是一部打著商業面貌的「國策電影」。

臺製廠於一九八六年製作的《唐山過臺灣》則講述吳沙率眾進入蛤仔難（噶瑪蘭）

開荒造田，與三十六社平埔族噶瑪蘭人發生械鬥，後來因蛤仔難地區發生天花傳

染病，吳沙不計前嫌，以其醫術用草藥治好許多噶瑪蘭族人，雙方於是和解，移

民得以順利墾殖。影片以漢人的觀點來講述這段宜蘭開拓史，但也展現吳沙工於

心計、讓姪子入贅頭目家以取得土地權的負面部分。可惜這部大型影片對於噶瑪

蘭族人的文化風俗與服裝祭儀，也如之前臺製廠的《吳鳳》影片一樣，疏於考證，

因此也缺乏民族誌上的價值。

從一九四九年至一九八七年原住民運動崛起的年代之前，臺灣、香港民間與

臺灣官方製片廠還製作過十餘部與原住民相關的劇情片，其中值得注意的是，香

港的電影公司拍攝了一些描述原住民少女與漢人男子之間的愛情故事或其變形，

如《山地姑娘》(香港自由影業，一九五五)、《阿里山之鶯》(香港新華影業，一九五七)、《蘭

嶼之歌》(香港邵氏，一九六五)、《黑森林》(香港邵氏與臺灣中影，一九六五)、《馬蘭飛人》(香

港邵氏，一九七三)；也有不同原住民族群間的愛情故事，如《阿美娜》(泰雅族男子與阿

美族女子，中國華僑影業，一九五七)。

另外，本地民間電影公司則製作了兩部關於霧社事件的臺語片：《青山碧血》

(何基明導演，一九五七)及《霧社風雲》(洪信德導演，一九六五)。另外還有一部翻拍「莎韻

之鐘」故事的臺語片《紗蓉》(熊光導演，一九五八)。這部電影的宣傳單上寫著：「處女

紗蓉殉情記」、「紗蓉之死 悽慘動人」、「田隆之死 為國爭光」、「山地姑娘最悲

《紗蓉》廣告
《聯合報》1958年3月4日

慘動人戀愛故事」。很明顯地把原本的故事去除歷史脈絡，將之轉化為通俗劇，好似日本版《莎韻之鐘》製作方式的戰後臺灣翻版，說起來頗有歷史反諷的味道。

在此時期最被詬病的兩部影片恰好都與蘭嶼有關，一部是前述《蘭嶼之歌》，另一部則是《亮不亮沒關係》（朱鳳崗導演，一九八四）。前者胡亂詮釋達悟族的文化及嘲笑其生命觀，後者則以漢人優越感醜化及取笑達悟族人的「落後」。

解嚴後的臺灣原住民電影

到了一九八七年解嚴之後，非原住民製作的關於傳統原住民文化與社會現狀的紀錄片開始出現，並在一九九〇年代逐漸成為臺灣紀錄片的主流題材，並一直持續至今。更重要的是：原住民出身的紀錄片創作者也在一九九〇年代出現，包括馬躍·比吼（阿美族）、比令·亞布（泰雅族）、木枝·籠爻（噶瑪蘭族）、龍男·以撒克·凡亞思（阿美族）等，涵蓋了至少七個原住民族群。

臺灣劇情片自一九八七年起，也開始正視原住民在臺灣社會的弱勢地位與面臨的各種問題，例如《失蹤人口》（林清介，一九八七）《兩個油漆匠》（虞戡平，一九九〇）、《超級公民》（萬仁，一九九八）《只有大海知道》（崔永徽，二〇一八）等。當然，最重要的一部影片則是關於霧社事件的史詩鉅片《賽德克·巴萊》（魏德聖，二〇一一）。它讓賽德克族的英勇事蹟不僅在臺灣變得家喻戶曉，更傳遍全球。

近年來，原住民導演也開始執導關於自己故事的劇情片，例如泰雅族陳潔瑤的《不一樣的月光》（二〇一一）、《只要我長大》（二〇一六），賽德克族馬志翔（Umin Boya）執導《Kano》（二〇一四）與許多電視劇，以及阿美族勒嘎‧舒米的《太陽的孩子》（與鄭有傑合導，二〇一五）。

回顧這一百多年來臺灣原住民與電影的關係，可以發現從一開始的被凝視、被異化，到聲音能透過攝影機與錄音機被看（聽）見，大約花了八十年，然後再從藉由異族的口發聲到自己掌握發聲的工具，用攝影與錄音設備闡述自己的觀點、講出自己的故事，又再花了約十年的時間。雖然時間進展得十分緩慢冗長，但我們也看見臺灣原住民正從被殖民、後殖民的過程，走上解殖民的道路（至少在傳播領域中是如此），這還是可堪欣慰的一件事。

1 參見周婉窈，〈莎勇之鐘的故事及其波瀾〉，《歷史月刊》第四六期（一九九一年十一月），頁四四—四九。

2 林沛潔，《臺灣文學中的「滿洲」想像及再現（1931-1945）》（臺北：秀威資訊，二〇一五），頁一五九。

3 同前注，頁一六〇。

4 《臺灣日日新報》，一九四三年十二月十五日三版廣告。

5 〈仰御覽活動寫真〉，《臺灣日日新報》，一九二三年二月二十八日五版。

6 千葉泰樹，〈私信〉，《映畫生活》第十二期（三卷三期），一九三三年十月九日，頁十八。

7 《臺灣時報》一九四一年十期，一四〇—一四一頁。

林傳凱／

03 白克，《黃帝子孫》，一九五六

「省籍和解論」的影像敘事：
重探白克存世的唯二作品

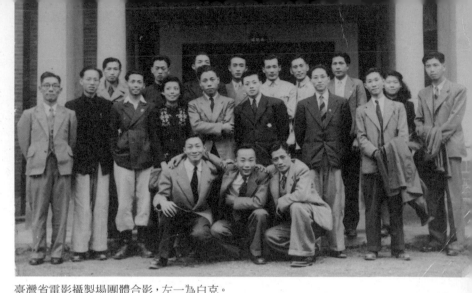

臺灣省電影攝製場團體合影，左一為白克。

本文探討白克（1914-1964）存世的唯二作品《黃帝子孫》（一九五六）、《龍山寺之戀》（一九六二），兩者同樣以戰後的「省籍關係」為題材。

有別於偏重省籍矛盾的《林投姐》、《十三號水門》、《周成過臺灣》，白克傾向於描寫省籍「對立」至「和解」的歷程。該怎麼解讀兩部電影？白克曾擔任臺灣省電影攝製場場長，是否該將其視為替官方「塗脂抹粉」的宣傳工具？或是，我們應該視為白克自主的創作，並有別於官方意識形態的思想淵源？本文試圖回答這個謎題。

本文捨棄「就文本論文本」的路線。我先重構白克的思想、實踐脈絡，勾勒出一九四五至一九四九年間臺灣島內跨省籍左翼文化圈的實踐理路。藉此，我想指出白克的作品，為何能視為戰後左翼文化路線的殘跡。進而，我想釐清他一九六四年捲入白色恐怖而死的過程，並指出他的死，對於戰後臺灣電影史有何意義？

青年時期的思想與參與

白克，一九一四年生，祖籍廣西桂林，卻在福建廈門出生與成長。這使他能說一口流利的廈門話，成為日後穿梭於臺籍知識分子的有利條件。

一九三三年，白克進入廈門大學教育系，對辦報、藝文、戲劇、政治展現高度興趣。一九三三至一九三四年間，他不但創立「戲劇社」，還參與了綜合性刊物《展望》[1]、文藝刊物《鷺華》[2]、《現代文化》[3]的創刊。其中《鷺華》最醒目，是大半因為想紹介給中國，而對於中國，現在也還是戰鬥的作品更為緊要。」[5]借魯迅的眼光來看，《鷺華》可是個「戰鬥的作品」，也間接說明白克當時已流露了相當的左翼關懷。

另一項重點是白克的政治參與。他的廈大同學黃望青回憶：他們先受五四影響，後受九一八刺激，浸淫於濃厚的愛國主義。他與白克先後在校內參加祕密組織反帝大同盟（League Against imperialism）[6]——這源於共產國際（Comintern）對一九二四年的局勢判斷，認為工人階級與反殖民民族主義者的團結有利於革命，因此由德共黨員明岑貝爾格（Wilhelm Münzenberg）在一九二七年廣邀三十七處殖民地國家代表，在比利時召開成立大會。其中國民黨員廖煥星、劉溥慶、邵力子都出席該會。而「特邀代表」除了羅曼‧羅蘭，愛因斯坦等名人，更有宋慶齡出席。該會的三項決議便包括「支持中國反帝國主義鬥爭」，使得中國青年對該盟特別有好感。

一九三三年，白克入盟，每週聚會一次，過著讀書、討論、宣傳的組織生活，經營廈大支部的「圖書社」，並用泥土製版印刷《工人畫報》，交給《廈門日報》記

者陳宣耿散發。7 白克對左翼有好感，同時基於愛國主義，而對當時認定「不積極

抗日」的國府有所憤慨。8 等到日後局勢轉變，國府也號召抗戰時，白克雖然「左」

甚於「右」，卻願意與各派愛國者走在一起，攜手作戰。

年輕的白克恐怕未曾想過，短暫參與反帝大同盟的經歷，會在三十年後成為

他死亡的導火線。不過，他人生中頭一回遭遇白色恐怖，卻是緣於刊物《鷺華》。

國府在一九三四年六月一日查禁《鷺華》，9 稍後於學校宿舍逮捕白克，10 送往福建

省保安處看守所。親友百般游說，他才在三個月後自新獲釋。11 表弟常家祜回憶：

「回到廈門時，他的母親帶他到附近一私人安奉的關帝爺像前叩首。」12 這是白克

人生中第一回受國家暴力的震撼。

畢業後，白克正式走向電影之路。他在一九三五年進入廣西西寧攝影場，表

現優異，廣西省政府又保送他至南京中央攝影場。之後，白克再進入上海電通影

片公司。這間電影公司立場鮮明，聚集當年最頂尖的左傾／共黨影人，如田漢、

夏衍、袁牧之、司徒慧敏。13 他參與了袁牧之《都市風光》的拍攝。14 不過，國府

卻在一九三五年逮捕田漢，公司更在稍後歇業。15 電通倒閉，這是白克第二度與

白色恐怖遭遇。此為後話——中共建國後，袁牧之、司徒慧敏出任了首任正、副

電影局長。16 袁牧之的《風雲兒女》主題曲〈義勇軍進行曲〉，更成為中華人民共和

國的「國歌」。

電通倒閉後，白克訂於一九三七年前往世界最古老的電影學院「莫斯科電影

學院」進修，不料七七抗戰爆發，就此擱置。局勢巨變下，國府也高舉抗日大旗，白克便決定從軍，進入族親白崇禧領導的「第五戰區政治隊青年軍軍官團」服務。[17] 期間，他與妻子孫玲在桂林成婚。

抗戰期間，國共合作，不同立場的文人，聚首於蔣介石領導的國民黨大旗下抗日。左傾的白克自一九三八年進入國民黨軍隊，從事「後方」的軍中藝文工作與戰地記者。不過，他仍保留了學生時的關懷，在可選擇的情況下，仍舊選擇與左翼文化人合作。譬如白克在一九四一年任職重慶青年館時，便積極投入話劇運動，[18]「和左影劇人歐陽予倩等在一起」，[19] 合作者多有左翼背景。當然，老影人也齊聲說道這是「國共合作時期的經歷」[20]、「參加過抗日戰爭時期，國共合作抗日的白克，曾和左傾或中共的友人來往，是很正常的，家裡存有一些左傾朋友的信件和書刊也是正常的。」[21] 白克與歐陽予倩的友誼維繫到戰後——一九四六年十二月底，歐陽予倩率新中國劇團來臺公演，轟動一時，便由白克牽成。[22]

在臺灣成為省籍的「橋」

一九四五年八月日本投降，島史也進入新的一頁。歷史的偶然下，白克被選為第一批來臺接收的官員，做為長官公署的宣傳委員。[23] 抵達臺灣後，白克隨即注意日人留下的臺灣報導寫真協會與臺灣映畫協會，將兩者合併為臺灣省電影攝

製場並出任首任場長。攝製場最初生產的影像是新聞紀錄片，開啟了白克與臺籍電影人的緣分。攝製場首先拍攝了一批報導戰後臺灣景象的新聞片，包括——受降典禮、第一屆「光復節」遊行實況[24]。又比方他在對岸便認識、當時出任官派新竹縣縣長的「半山」劉啟光，也邀他拍攝新竹忠烈祠的紀錄片——這裡原是日本時代的虎頭山神社，劉啟光擔任縣長後，便邀請「抗日」舊識，如「老農組」、「老臺共」的簡吉等人，撤出裡頭的日本神祇，改奉余清芳、趙港、莫那・魯道……等抗日犧牲者的靈位。白克則應劉啟光邀請，將「改頭換面」的忠烈祠景觀拍成影片。[25]

長官公署（1945.10-1947.04）備受爭議，因為它有不受約束的極大權限，與效率奇低的國家能力。很快的，公署引起民怨，官民關係日益緊張。白克雖任公職，卻一直保有從民間社會思考的主體性。沒多久，他便躍入民間批判性的文化活動中。

白克連結臺灣文化圈，大抵從他在抗戰時在對岸認識的臺人宋斐如[26]、劉啟光為起點。加上白克生於廈門，能說一口與臺語類同的廈門話，也使得他易與臺人交流。

宋斐如，臺南仁德人，長官公署教育處副處長，與白克擁有相近理念，將大量精力投入自主的民間文化事業。一九四六年一月，宋斐如成立《人民導報》，成為白克與島內跨省籍進步文化人第一次合作的機會。他邀請白克擔任主編，[27]其他成員也多為左傾人士——主導者是宋斐如、王添灯、王井泉；總主筆陳文彬；

主筆是白克、蘇新、楊毅、黃榮燦；記者有吳克泰、周青、呂赫若等人。白克也在一九四六年創立了《新臺灣畫報》，連結本外省左翼文化人，如陳耀寰、陳大禹、宋非我、姚曉滄、黃荒烟、麥非、朱今明、雷石榆……。這些報刊立場鮮明，同情民眾疾苦，對戰後的省政腐化與民生潦倒，做出毫不留情的抨擊。

一九四七年春天，二二八爆發，旋即演變為軍隊鎮壓。《人民導報》在事件之初，就迅速報導事件發展，譴責公署失當，成為陳儀等人的眼中釘。因此，軍隊登陸後，不但報社被勒令停業，宋斐如、王添灯更遭祕密處決，其餘成員四散躲避。

白克在二二八中為人知的動向，是三月十七日後陪「宣慰」的族親白崇禧巡臺，拍攝新聞片安撫臺人。但較少人注意，在國家暴力下，白克也失去一批志同道合的友人。這是他第三次與國家暴力擦身而過。在宣撫的旅途中，白克可能就近觀察了臺人的反映，產生刻骨而細膩的體會。

這樣的機緣下，軍隊離臺後，一些跨省籍左翼文化人又在一九四七年秋冬嘗試集結。面對「後二二八」的臺灣局勢。其中，一些文人尖銳批判了二二八，如黃榮燦的版畫〈恐怖的檢查〉，詩人雷石榆的〈詩人節那天〉，就展現記錄真相、批判暴政、鼓舞民眾再團結的意志。[28] 批判二二八後，他們也注意二二八確實衝擊了本省人對國府原本（過高）的期待，甚至將事件根源詮釋為本外省人的對立。

左翼文人並未迴避這樣的趨勢，而是正面回應。在承認省籍關係惡化的前提下，想促成本外省的（重新）理解，就必須以跨省籍的文化人合作為起點。早在

二二八前，黃榮燦在《人民導報》的副刊「南虹」，便是在本外省人漸生嫌隙下的前提下，希望借助藝文「在海峽兩岸間架起一道彩虹」[29]。二二八後，黃榮燦更積極拜訪本省文化人，完成如楊逵等臺籍文化人的版畫創作。劇作家陳大禹的實驗小劇場在一九四七年十一月首次將二二八後的省籍關係搬上舞臺，以《香蕉香》（又名《阿山阿海》）「詼諧地」描述因語言、習慣不同導致誤會，最後相互接納的歷程。

陳大禹以〈破車胎的劇運〉說明此劇：「是打算溝通過去的本省人與外省人的情感隔膜問題，事實上只是想說明一種語言不通，生活習慣不同，所引起性格上、異同的誤會，而希望彼此能在愛的瞭解底下把執偏拔掉。」[30]外省的陳大禹與本省的呂泉生更合力於一九四九年三月創作了臺語歌曲〈杯底不可飼金魚〉，以省籍和解為主題，以歌詞「剖腹來相見」展現對化解矛盾的殷殷期盼。

這樣的訴求自一九四七年秋冬後不斷浮現。本省的左翼文化人也回應了這些訴求，楊逵於一九四九年一月在上海《大公報》發表的〈和平宣言〉便像是對本外省左翼文化人協進路線的總結，宣言說到：「我們相信，以臺灣文化界的理性結合，人民的愛國熱情，就可以泯滅省內外無謂的隔閡。我們更相信：省內省外文化界的開誠合作，才得保持這片乾淨土，使臺灣建設上軌，成個樂園」，進而呼籲「清白的文化工作者一致團結起來！」「監督政府還政於民，和平建國！」清楚呈現一九四七年夏季至一九四九年間，跨省籍文化人自覺攜手成為促成省籍理解（化解虛假的矛盾）的「橋」，進而團結人民，抗衡腐敗政權（鬥爭真正的矛盾）的路線。

我想指出，雖然為時短暫，但一九四五至一九四九年確實存在過一個跨省籍左翼文人網絡，即楊逵所說「省內省外」組成的「臺灣文化界」，企圖在「面對現實」後「重構現實」。他們批判二二八，正視省籍矛盾，合力提出一條重新理解、信任、團結的道路，進而挑戰根本的問題根源──腐敗的國府統治（與背後的階級對立）造成的壓迫。

不過，這些努力終是曇花一現。省府於一九四九年五月宣布「戒嚴」，巨浪迅速吞沒了這些「橋」。一九四九至一九五〇年代初期，陳大禹、陳文彬、蘇新、朱鳴岡等逃離臺灣；一九四九年九月，雷石榆驅逐離臺，其妻臺籍舞蹈家蔡瑞月送往火燒島三年；一九五〇年四月十五日，楊逵送往火燒島十二年；一九五一年，宋斐如妻子區嚴華因協助陳文彬逃亡槍決；一九五二年，黃榮燦與出版社友人吳乃光、陳玉貞、郭遠之，也因參與多項左翼文化活動的罪名，同日槍決；一九五三年，陳文彬之姪陳廷祥槍決；躲至山區的呂赫若，也於一九五〇年代初期為毒蛇咬死──這只是哀史的寥寥數頁，並導致戰後初期左翼文化網絡的崩解，也是白克第四度受國家暴力襲擊。這次的震幅，比前幾次來得更猛、更深。

白色恐怖下的創

之所以梳理白克自少年到戰後初期的軌跡，是因為不從這個脈絡出發，我們

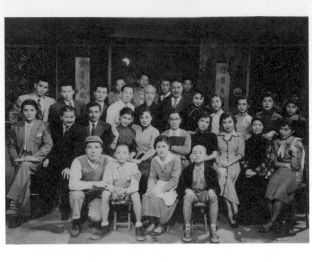

《黃帝子孫》演職員合照，
導演白克在二排右起第五。

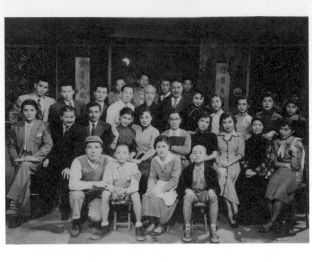

無法理解他在一九五〇年後的路線抉擇，也無法指認一九四五至一九四九年崩解的左翼跨省籍文人網絡的遺緒（legacy）對他日後指認創作的潛伏影響。

一九五〇年代，白色恐怖愈演愈烈，白克無法置身其外，曾多次為情治單位約談。[31] 抑鬱的氛圍下，白克在一九五五年因人事鬥爭而辭去攝製場職務；一九五七年應聘臺灣藝術專科學校影劇科學教授，一九五八年應聘政工幹校影劇科教授，此外再無公職。[32] 白克曾拍攝十一部作品[33]，今日保存下的有《黃帝子孫》（一九五六，國臺語混用）與《龍山寺之戀》（一九六二，國臺語混用），前為公職時拍攝，後為民間時拍攝。我便以這兩部電影，分析白克在一九五〇年後的創作實踐。

兩部電影，不約而同以「省籍對立—和解」為主題，我想指出兩部作品共享的一些特徵：

(1) 語言：大多數場景使用臺語發音，《黃帝子孫》甚至被稱第一部臺語電影。這反映了白克預想的受眾——他想與置身「省籍情節」的本省觀眾對話；或至少這場關乎省籍的對話，必須能讓本省觀眾參與其中，而不受國語門檻壓迫。

(2) 劇中人物的階級地位：戰後初期，釐清「外省人—國民黨政府」的曖昧關係，是梳理省籍矛盾的重要目標。兩部電影中登場的外省人均非典型的黨國權貴——《黃帝子孫》是與本省籍教師「同樣」貧窮的外省教師

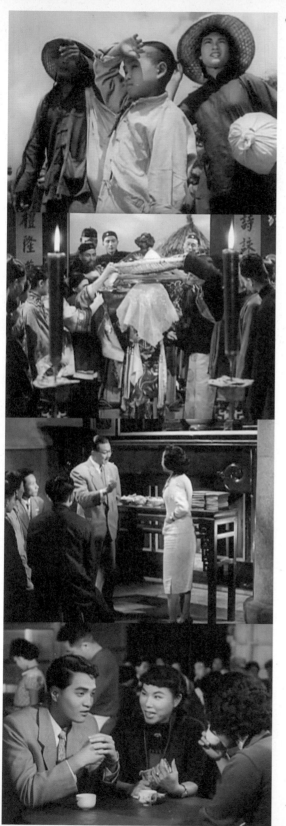

《黃帝子孫》畫面

林錫雲；《龍山寺之戀》則是與本省攤販厮鬥「同樣」在廟埕擺攤的山東籍父女。他們很難說是黨國體制的參與者。相反的，他們甚至與戰後的本省籍人士同受動盪與貧窮之苦，因此省籍間的階級位置（至少在經濟資本上）相對接近。

(3) 和解的關係形式：同樣呈現了當時存在的省籍情節，如《黃帝子孫》的本外省學生衝突、《龍山寺之戀》的廟埕地盤之爭。白克通過兩條軸線鋪陳「和解」如何可能。第一條軸線是強調血緣／文化同源（genesis）的民族主義修辭，包括《黃帝子孫》強調本外省的「林姓」是同宗，還有由

《龍山寺之戀》畫面

八堡圳林先生廟、吳鳳廟、鄭成功祠、赤崁樓等名勝指出文化與「抗異族精神」上的同源；《龍山寺之戀》開場對龍山寺如何興建、源於福建的對話，都有這樣的意涵。在這條軸線上，確實很難區分白克的論點與當時「官方民族主義」論述的差距——何況第一部作品還擺出了「黃帝」這個二十世紀初新創的「中華民族」的巨大象徵為名。

更顯目的是第二條軸線：小人物通過誤會、衝突、對立、扶持、理解、重新認親，最後通過平等的互動，放下省籍隔閡的路線。《黃帝子孫》與《龍山寺之戀》的結尾，都以情投意合的交往／聯姻做為結尾，隱喻有差異的個體，最後志願結合成一個「家」。這種訴諸「愛」化解隔閡的做法，讓人不免想起一九四七年陳大禹對《香蕉香》的劇作宣言。《龍山寺之戀》以詼諧而非嚴肅風格描述省籍和解的手法，也與陳大禹在一九四七年的作品一脈相承。此外，本省人也非當時官方主流意識形態下的「待教化者」；相反的，白克常描寫外省人對臺灣社會的陌生，是經由本省人引導，才認識彼此的通同，隱含批判強調臺灣人因「奴化」而更劣等、更「日本」的主流論點。

從兩部電影的結構來看，白克對和解的重心更放在第二條軸線。當然，兩條軸線不免雜揉於作品中。比較地看，官資拍攝的《黃帝子孫》的官方民族主義敘事色彩比《龍山寺之戀》更強烈。這也許反映了白克位於公職，且正歷經肅殺的一九五〇年代白色恐怖的自危處境有關。

簡言之，我認為白克在《黃帝子孫》與《龍山寺之戀》探討的「省籍矛盾——和解論」，並非一九五○年代的「新創」，也非複製官方的民族主義論調，而是一九四五至一九四九年島內跨省籍左翼文化圈論點的遺緒。但在白色恐怖下，遺緒終究只能是「閹割了的遺緒」。白克的電影，出現了貧窮的外省人與本省人，描述了生活的艱難與艱難者的對立。但有別於一九四九年前的左翼藝文，白克在鋪陳和解後，幾乎未再觸及「造成生活艱苦的根本矛盾」，也無法像楊逵在〈和平宣言〉中直接舉出「監督政府還政於民，和平建國」等政治訴求。

實際上，白克是戰後跨省籍左翼文化圈中，少數在一九五○年代奇蹟地存活的「倖存者」。直到一九六○年代，風暴才悄悄接近。有別於坊間流傳他因「海外共資」、「電影過於賣座」惹禍的猜想；參照政治檔案，白克的死實則緣於一九三○年代的經歷。一九六○年代初，白克在廈大印製《工人畫報》時接觸的《廈門日報》記者陳宣耿來訪，他告訴白克，自己曾在一九三四年被捕過，不過近日又跟官方辦了「表白」，勸當時有活動關係的白克最好也去辦理。白克陷入了深思，志忑不安，心想當年參加反帝大同盟的祕密可能被追究，因此才主動申辦「表白」。

此時，情治人員彷彿抓到把柄，又拿來一九五一年已死的宋斐如之妻區嚴華的筆錄，把白克在一九四五至一九四九年與左翼文化人合作的資歷一併清算，認為他已經加入蔡孝乾領導的臺灣地下黨「臺灣省工作委員會」。諷刺的是，對照蔡孝乾日後評價為「極坦白」的筆錄，他壓根沒提過白克，情治人員卻仍把反帝大

34

1. 白克導演作品《臺南霧夜大奇案》(佚失)劇照
2. 白克導演作品《瘋女十八年》(佚失)劇照
3. 白克導演作品《生死戀》(佚失)劇照

同盟硬與臺灣省工作委員會畫上等號。此時，白克的民間自主參與，被扭曲成「共黨指使下的活動」，最後導致白克於一九六四年二月二十二日仆倒於安坑刑場，享年五十歲。

本文捨棄「以文本論文本」的理路，試圖從白克自一九三〇年代的實踐、置身的藝文網絡，解讀《黃帝子孫》與《龍山寺之戀》兩部電影中「省籍和解論」的思想意涵。

我指出，自少年時的白克，曾四度與白色恐怖擦身，並在抗戰時期投身國民黨軍隊，卻一貫地保有自主的左翼實踐。一九四五年白克來臺後，雖任公職，卻積極投入與本省左翼文人的串聯。這個網絡除了批判時政，並從一九四六年開始與聚焦「官民矛盾」衍生的「省籍矛盾」進行對話。一九四七年秋冬後，這條路線更為鮮明，先批判二二八暴政，進而尋求省籍和解之道，進而團結跨省籍人民抵抗惡政（與背後的階級力量）。不過，這個網絡卻在一九四七年二二八與一九四九年白色恐怖受到兩波致命打擊，最終於一九五〇年代初期土崩瓦解。

白克做為路線的倖存者，於一九五〇年代後謹慎地投入創作。即便如此，無論是官資的《黃帝子孫》或民資的《龍山寺之戀》，他仍試圖延續「閹割後的左翼遺緒」——即無法直接批判政府，卻先促成省籍和解不再惡化，打下民眾互諒與團結的基礎。這項旨趣，呼應了當時國府希望緩和省籍矛盾的用意，卻不能藉此

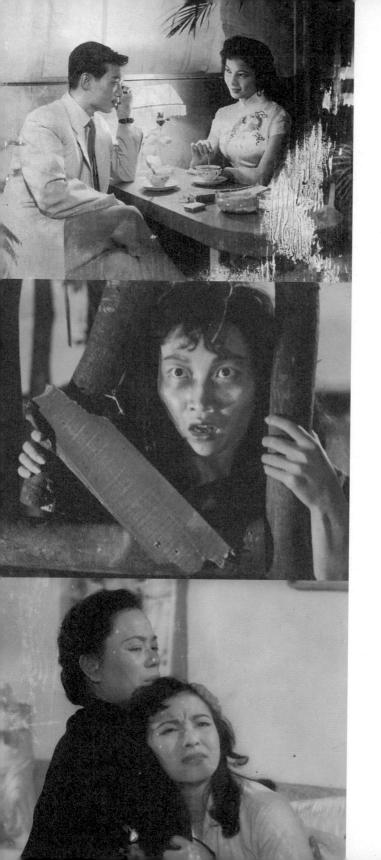

消解白克的創作自主性——左翼遺緒與官方訴求此時以耦合（conjuncture）的方式相連，導致兩種「和解論述」雜揉在白克的作品中，並使得這樣的作品免於政治檢查而難產。即便如此，我仍想識別出白克在「不得不然」下隱藏的政治訴求，並指出其作品（尤其是《黃帝子孫》）不僅僅是為了滿足官方宣傳的工具。

肅殺的局勢下，白克顫慄的自主性，最終還是在一九六〇年代為官方撲滅。

他的死，究竟對臺灣電影史有何意義？我認為，這象徵一九四五至一九四九年間

曾試圖在島內提出一條「跨省籍左翼路線」的文化人，最終一幕、也是遲來的殞落。白克做為一九二〇年代本省左派，與一九四五年來臺的外省左派的倖存的「匯聚點」，消失後，這條路線的遺緒，幾乎未在臺灣電影圈發揮作用。最終，白克仍加入了宋斐如、王添灯、蘇新、陳文彬、陳大禹、雷石榆、宋斐如、黃榮燦、楊逵……或死、或囚、或流亡的隊伍，塵封在血跡已乾的政治檔案中。

1 該刊物包括時事分析、社會主義研究、左傾藝文，由陳宣耿主編。白克於一九三四年開始協助。見國家檔案局，A305440000C=0051=1571.33=2600=virtual001=0005~6。

2 見黃望青，〈追憶同窗好友白克〉，收錄在黃仁編，《白克導演紀念文集暨遺作專輯》（臺北：亞太圖書，二〇〇三），頁二二一—二二三。

3 於一九三三年十二月十八日創刊。見常家祐，〈憶童年的玩伴白克表哥〉，收錄在《白克導演紀念文集暨遺作專輯》，頁二五一—二六。

4 見常家祐，〈憶童年的玩伴白克表哥〉，收錄在《白克導演紀念文集暨遺作專輯》，頁二五。

5 收錄在《且介亭雜文》。

6 見黃望青，〈追憶同窗好友白克〉，收錄在《白克導演紀念文集暨遺作專輯》，頁二二一—二二三。根據白克的筆錄，他入盟時是由一未注其名的「老黃」介紹。我無法從檔案中確知「老黃」是否就是黃望青，但黃望青的自述則說到與白克入盟，似有關連。故我將資訊留注此處，見國家檔案局A305440000C=0051=1571.33=2600=virtual001=0005。

7 黃望青的文章，並沒有具體指出參加時間。此處的時間，是參考白克被捕後的筆錄，見國家檔案局 A305440000C=0051=1571.33=2600=virtual001=0004~7。

8　黃望青自述：「白克與我即是當年滿腔抗日救國熱忱的青年好夥伴，我們堅決投身改造社會的活動。」見黃望青，〈追憶同窗好友白克〉，收錄在《白克導演紀念文集暨遺作專輯》，頁二二一—二二三。另見國家檔案局A30544000C=0051=1571.33=2600=virtual001=0004。

9　見常家祜，〈憶童年的玩伴白克表哥〉，收錄在《白克導演紀念文集暨遺作專輯》，頁二二五。

10　見黃望青，〈追憶同窗好友白克〉，收錄在《白克導演紀念文集暨遺作專輯》，頁二二一—二二三。

11　見國家檔案局A30544000C=0051=1571.33=2600=virtual001=0009。

12　見常家祜，〈憶童年的玩伴白克表哥〉，收錄在《白克導演紀念文集暨遺作專輯》，頁二二六。

13　老影人黃仁便說：「白克……曾追隨後來中共電影領導人袁牧之，司徒慧敏及許幸之擔任副導演，並得到藝華公司史東山導演賞識，教他寫劇本，提拔他為副導演。」見黃仁，〈臺灣光復後電影製作的「開山祖」白克〉，收錄在《白克導演紀念文集暨遺作專輯》，頁十三。不過，黃仁說白克於一九三六年進入電通的時間，可能有誤。因為電通於一九三五年底就被國民黨政府勒令停業。而紀念集年表中，說他於一九三六年協助袁牧之等人拍攝《風雲兒女》，恐怕也有問題，因為該片於一九三五年就上映了。另一位老影人王珏也說：「他……進入上海左派電通電影公司做副導演，曾追隨左派影人袁牧之、司徒慧敏、史東山等學習電影編導」，見王珏，〈臺灣對我特別有緣——悼念為臺灣喪命的白克〉，收錄在《白克導演紀念文集暨遺作專輯》，頁三一。

14　當然，也可能參與了其他作品，只是目前還缺乏可信紀錄。一種說法是，白克擔任了袁牧之《都市風光》、《風雲兒女》的副導演工作，見白崇光，〈生平事蹟〉，收錄於《白克導演紀念文集暨遺作專輯》，頁九二。不過直接觀看這兩部作品，會發現工作名單中，白克是擔任《都市風光》的場記，《風雲兒女》則沒有白克。因此上述說法有待進一步考證。參照白克被捕後的紀錄，他也表示自己當時在電通公司主要是擔任場記工作，見國家檔案局A30544000C=0051=1571.33=2600=virtual001=0013。

15　見周斌，《電通影片公司探析》（上海：東方，二〇一七）。

16　見黃仁，《臺灣光復後電影製作的「開山祖」白克〉，收錄在《白克導演紀念文集暨遺作專輯》，頁十三。不過必須聲清的是，袁牧之雖然當時就是左翼的電影工作者，但他是在一九三八年才前往延安創立「延安電影團」，一九四〇年加入中國共產黨。至於司徒慧敏的入黨時間較早，他在一九二七年就已經成為中共黨員。

17 見白崇光，〈生平事蹟〉，收錄於《白克導演紀念文集暨遺作專輯》，頁九二。

18 見白崇光，〈生平事蹟〉，收錄於《白克導演紀念文集暨遺作專輯》，頁九二。

19 見王玨，〈臺灣對我特別有緣——悼念為臺灣喪命的白克〉，收錄在《白克導演紀念文集暨遺作專輯》，頁三一。此外，根據白克筆錄，他在廈大被組織關係，實際上同學們也不敢再活動。但在廣西時，他似乎重新恢復了單線聯繫，對象是廣西省政府會計養成所職員洪雪村，見國家檔案局 A305440000C=0051=1571.33=2600=virtual001=0013。

20 見王玨，〈臺灣對我特別有緣——悼念為臺灣喪命的白克〉，收錄在《白克導演紀念文集暨遺作專輯》，頁三一。

21 見黃仁，〈臺灣光復後電影製作的「開山祖」白克〉，收錄在《白克導演紀念文集暨遺作專輯》，頁一六至一七。

22 見白崇光，〈生平事蹟〉，收錄於《白克導演紀念文集暨遺作專輯》，頁九三。

23 當時在赴臺接收的「前進指揮所」中，白克擔任「長官公署宣傳委員會委員」。

24 見白崇光，〈生平事蹟〉，收錄於《白克導演紀念文集暨遺作專輯》，頁九三。

25 見國家檔案局 A305440000C/0051/1571.33/2600。

26 白克在柳州時，宋斐如曾辦《戰時日本》月刊，白克曾經投稿，就此結識，來臺後便重新取得聯繫。見國家檔案局 A305440000C=0051=1571.33=2600=virtual001=virtual002=0002。

27 後來，在夏濤聲勸告下，認為白克身為公務員不得在外兼差，便離開主編職務。見國家檔案局 A3054400 00C=0051=1571.33=2600=virtual001=virtual002=0007。

28 這不只存在於「臺北文化圈」，例如，來自廣東並於一九五一年槍決的新竹縣立中學教師黎子松，也在一九五〇年三月一日的日記中寫下：「昨天是二二八三週年紀念日，這個血的日子似乎被人們忘記了。其實，誰也不會忘記的，只是懍於反動統治者的，大家把這顆悲憤的心，暗暗的埋在心底，在期待著那暴風雨到來的那一天！」

29 見橫地剛著、陸行舟譯，《南天之虹：把「二．二八事件」刻在版畫上的人》（臺北：人間，二〇〇二）。

30 見邱坤良，《漂流萬里：陳大禹》（臺北：行政院文化部，二〇〇六）。

31 常見的說法是，當時白克受族親白崇禧的庇護，暫得倖免，直到白崇禧失勢。但參照現今公開的檔案，更可信的說法是官方尚未掌握白克自一九三〇年代以來的左翼活動軌跡。

32　見白崇光，〈生平事蹟〉，收錄於《白克導演紀念文集暨遺作專輯》，頁九三―九四。

33　共有《黃帝子孫》（國臺語片）、《臺南霧夜大血案》（臺語片，一九五七）、《瘋女十八年》（臺語片，一九五七）、《生死戀》（臺語片，一九五八）、《唐三藏救母》（臺語片，一九五八）、《後臺（桃花夜馬）》（臺語片，一九五七）、《魂斷南海》（臺語片，一九六〇）、《五月之戀》（國語片，一九六〇）、《阿丁大鬧歌舞團》（臺語片，一九六二）、《龍山寺之戀》（國臺語混用，一九六二）、《海埔春潮》（國語片，一九五九）也應算作其父作品之一。另外有兩部籌備而未及完成的《雙胞女》（國臺語混用）、《洞房花燭喜良辰》（國臺語混用）。見白崇亮，〈生平事蹟〉，頁九十，收錄在《白克導演紀念文集暨遺作專輯》。

34　見國家檔案局 A305440000C=0051=1571.33=2600=virtual001=virtual001=0006-9。

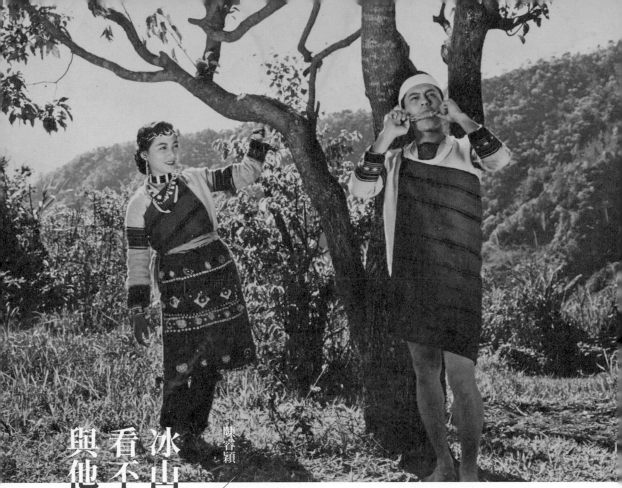

陳睿穎

04 何基明，《青山碧血》，一九五七

冰山上，海面下，
看不見的何基明
與他的霧社事件電影

《青山碧血》中有在地原住民演出，
所使用服裝道具也為真品。

由留下的幾張劇照來看，本片是在實地實景拍攝，演員所穿的原住民服及日警服裝都是真品。在畫面上除主角等由平地人演出外，臨時演員都是當地賽德克人所擔當，風景建築看來有其真實感；至於劇情方面，在當時應當是「正確」的抗日情節吧。

——邱若龍，《《Gaya》與《賽德克‧巴萊》：非政治角度看霧社事件的二部影片》

二○一○年，成大舉辦了「霧社事件八十週年國際學術研討會」，邱若龍老師提到了最早由臺灣人拍攝的霧社事件電影——一九五七年的臺語片《青山碧血》（佚失）。除了實景、真品拍攝外，看到他的這句「正確的抗日情節」，不知道你是否跟我一樣，會想到的就是日本人猥瑣殘虐、原住民拋頭顱灑熱血浩然正氣，然後中華兒女好棒棒呢？

案情當然沒有那麼單純。

如果有機會介紹臺語片，我喜歡用冰山來做個比喻。在臺語片盛極的二十五年間，縱有約一千五百多部電影上映，現在還看得到的卻只有因緣巧合留下的二百部左右。再怎樣神通廣大，此時此刻我們所知道的臺語片，都只不過是冰山浮出水面的一角而已。那海

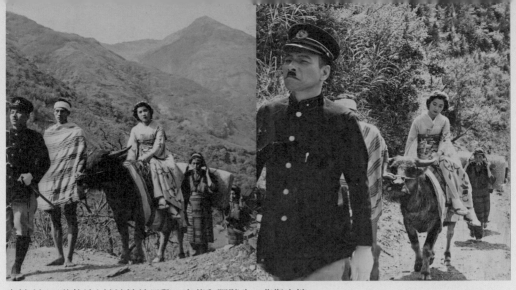

奧敏（何玉華飾演）被迫嫁給日警，穿著和服騎牛，悲傷出嫁。

面下的部分呢？仍然是一團看不見也摸不清形狀的龐大歷史迷霧。

如果臺語片是座冰山，百分之八十都在海面下，至少「臺語片鼻祖」何基明（1916-1994）一定是被雋刻在冰山頂的名字。他的職業生涯橫跨臺灣電影與電視的黃金時代，早在一九九二年就獲金馬獎終身成就特別獎肯定，成為最早得到這個獎的臺語片影人。提到臺語片時代，不能不提到何基明。

但即使是冰山上的何基明，還是有太多謎團隨著作品佚失、史料缺乏而隱沒在海面下鮮有人知。在看不到作品的狀況下，我們有沒有可能透過其他檔案資料，更接近創作者的初心呢？接下來，讓我們先認識冰山上英雄故事中的何基明，再透過他最想拍的《青山碧血》及未竟的後續計畫，探看隱藏其中的創作者心語。

冰山上的何基明：那些被傳頌的故事

那是個臺灣人還沒辦法在大銀幕上呈現自己的年代。

一九五〇年代，港產廈語片藉著語言腔調之近似，以「臺語片」之名在市場上大行其道。何基明就在這種壓抑的氛圍中接受麥寮拱樂社的合作邀約，拍出了第一部臺人自製的「正宗臺語片」——《薛

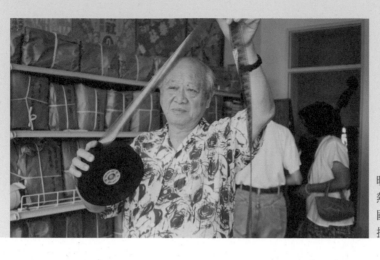

晚年的何基明，
熱心投入當時
國家電影資料館
搶救臺語片工作。

平貴與王寶釧》。《薛》片票房頂盛，有如起跑線槍響一般劃破滯悶的空氣，激勵了一眾想要「自己電影自己拍」的英雄好漢紛紛捲起袖子，組隊搶進「母語電影」這片新天地，臺語片時代由此揭開序幕。此事的影響力不輸一九八二年「臺灣新電影」發生、二○○八年《海角七號》大賣五億這些永遠改變了時代的臺灣電影大事件。

《薛》片大賣之後，受到激勵的何基明也決意下重本，把自己類似於工作室規模的「華興電影製片廠」，擴充成可以搭景拍攝、沖印剪接錄音，更接近現代意義的「製片廠」。位在臺中後站的華興電影製片廠，不只是臺灣第一座民營電影製片廠，還與不遠處中國國民黨營的農教公司臺中製片廠（後與臺灣電影事業股份有限公司合併為中央電影公司）相互輝映，共同撐起中臺灣在一九五○年代後半葉旺盛的電影生產活力。

華興結束後，一九六八年何基明又協助剛開臺的中視製作電視劇，在一九七○推出臺灣第一齣每日播出的連續劇《玉蘭花》，全臺轟動，他便又成為電視連續劇的開山祖之一。

從電影到電視都他開山祖，說起來很厲害吧？不過要成為故事裡最熱血的名字，一是時機，也是命運。

自己電影自己拍，因為我可以

何基明生於今日的臺中市。父親是區長、家族是地主、小學念的是日本孩子念的「小學校」，自述「出生即不曾沒穿過鞋子」，富裕的背景讓他很早就接觸了新興媒體──電影。他四歲就看過公開放映的「活動寫真」，七、八歲就有表叔帶九·五釐米攝影機回家給他玩，讓他接觸了家庭錄像、體驗了掌鏡和放映的感覺。十三歲看過劇情長片，還看見自己認識的人出現在大銀幕上。少年何基明進度超前，不只躬逢其盛見證到電影剛發明時帶給觀眾的原始驚奇與感動，還進一步體驗了「持攝影機的人」和「被攝影的人」。電影對他來說，或許非常神奇，但絕非遙不可及。

一九三三年，十六歲的何基明跟當年許多富裕家庭的子弟一樣，遠赴「內地」日本求學。即使母親希望他能學醫，他還是選擇跟著自己的感覺走，成為電影的門徒。他考上了位於中野阪上的東京寫真專門學校編導科，成為第一位在東京學習電影技術的臺灣人，之後進入東京十字屋映畫公司成為教學影片的攝影助理。他說自己第一個任務就是以定格動畫概念定時拍攝花開過程，他還鑽研了反轉片沖印、影片拍攝與放映。年輕的何基明在此盡情摸索電影這個魔術箱裡的每一個機關，而他所鑽研的「電影」，不只是名導名作大明星，還有造就電影藝術的各種物質及科學基礎──物理、化學和機械。

中日戰爭爆發後，臺灣總督府為加強「電化教育」，遂在日本尋找能夠派駐臺灣的電化教育專業人才。透過十字屋的引薦，何基明在一九三七年回到臺灣，[2] 在總督府臺中州教育課辦理電化教育業務。所謂的電化教育，有點像是今天的「視聽教育」──以影像媒體為教材，擴充教育的多樣性。此時的教育影片都是默片，教員身兼放映師，在課堂上邊放映邊解說。何基明的工作除了買影片、按照進度編教材，派送及回收教材影片，還要定期檢修影片和放映機、培訓教員，教他們如何操作及維護放映機和膠卷。這些影片包括卡通、時局電影、教材片、劇情片，[3] 在戰爭時期也配合政府的政令宣導、政治宣傳等目的。

除了學校，電影也廣泛運用在社會教育上。一九三七年十二月起，何基明就受理蕃課之託，進入中臺灣廣袤的山地部落放電影從事社會教育。當時霧社事件才發生沒幾年，原住民生活的區域受到管制，何基明的工作使他有機會近距離與族人接觸，對部落的瞭解和交往關係不同一般漢人。他甚至在一九四二年成立了臺中州映画奉公會，以奉公名義提供收費的巡迴放映服務，大受歡迎。何基明在這個時期累積的山地部落經驗和一手資料、人脈，在後來都將成為電影題材的沃土。

身懷製作技術與實作經驗、承傳豐沛的家族資源、具備公部門資歷能周旋官民之間，又與日本人和原住民皆有深厚淵源。想要「自己電影自己拍」何基明絕對有這個條件。在以《薛平貴與王寶釧》成功敲開市場大門後，一九五七年，他

實踐自己醞釀經年的初衷，拍出以「霧社事件」為主題的《青山碧血》。

迷霧裡的《青山碧血》

「霧社事件」的資料，是我早年服務於臺中州教育課，並兼任臺中州理番課囑託時，走遍中部各山地、實際搜集得來，而且異常豐富，這一頁本省山胞以鮮血寫成，驚天地而泣鬼神的真實故事，極值得介紹。從那時，我便孕育了把它搬上銀幕的夢想。

民國四十年自我離開公職後就一心一意地想把此卅年前發生在霧社山地的壯烈抗暴事跡，拍成電影，祇因當時客觀條件尚未成熟，以致數年無法實現。

至民國四十三年春間，始邀摯友洪聰敏先生，代為編寫劇本，定名是「青山碧血」，期以「青」片為本省臺語片之第一炮，正在著手籌備中，一個偶然的機會，驟然決定拍「薛平貴與王寶釧」，至今一年多，由於連續攝製「薛」片一、二、三集，「范蠡與西施」、「運河殉情記」、「蘇文達薄情報」等片，竟使我數年來之夢想，無暇實現。

——何基明，〈我與「霧社事件」〉，收錄於第一屆臺語片影展特刊。4

做為華興電影製片廠真正意義上的創業作，《青山碧血》是何基明心中未曾忘

記的初衷，只是機會女神帶著《薛平貴與王寶釧》先來敲門。但正是因為《薛》片讓何基明打響名號、敲開前所未有的創作空間，才讓《青山碧血》的製作條件更加完備。說到這，你有沒有覺得這樣的故事似曾相識？

猶記得魏德聖導演在二〇〇三年以二百五十萬拍了一支驚心動魄的《賽德克‧巴萊》五分鐘前導預告，想籌措長片製作資金而不能如願。他先貼近市場緩步前行，拍了《海角七號》大成功之後，才有足夠的資源做《賽德克‧巴萊》。《賽德克‧巴萊》上下兩集於二〇一一年推出，距離當年勇敢追夢的籌資行動，已經過了八年。

同樣的題材，類似的迂迴之路，何基明這一遭足早了四十年。可惜《青山碧血》膠卷佚失、資料稀缺，一直在不見光的海面下，在英雄故事裡成謎。下面我將嘗試探索海面下的何基明，由《青山碧血》的故事開始說起。

海面下的何基明：故事裡的事

要理解《青山碧血》可能是個什麼樣的故事，我們需要回到那個年代。在電影上映的一九五七年，中華民國還是聯合國安理會的常任理事國，日本還是咱們「自由中國」在國際反共陣營的盟友。因此在國史館檔案中，就呈現了當時公部門針對《青山碧血》是否醜化日本人、會不會傷害「中日」外交關係、有沒有需要禁

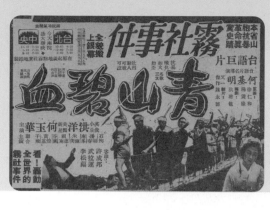

《青山碧血》報紙廣告
（《聯合報》1957年7月24日）

演的討論。為了解釋《青》片的立場，華興影業除了附上相當詳盡的分場故事大綱，還保證附加片頭題字來加強說明攝製立場：

本片以日據時代轟動全世界的霧社事件故事為題材，描寫在霧社少數日本軍閥爪牙欺凌我山胞的情形，一切情節都有文件紀錄為根據，並在霧社盧山實地攝製。

日本軍閥已隨二次大戰結束而肅清了，戰後的日本是我們自由陣線的友邦，日本人民都是我們的朋友，往日的事祇是一段歷史上的故事耳，但從這裏可看出我們中華民族英勇愛國的熱情。5

「抗暴」不是「仇日」而是「愛國」，這奇妙的邏輯正是那時代的國族神話。然而細看檔案中的故事大綱和電影本事，《青山碧血》不只跟「中華民國」沒什麼關係，敘事重點也聚焦於族人抗暴行動的遠因近因。其中族人要以日本人的血來祭慰祖靈，並爭取／恢復部落自由自主的思維軸線，呼應了當年對霧社事件起因的研究成果，也跟後來改編自鄧相揚小說的《風中緋櫻：霧社事件》（二〇〇三），或者改編邱若龍漫畫的《賽德克·巴萊》（二〇一一）並沒有太大差異，正如片頭題字所言，「一切情節都有文件紀錄為根據」。

不過《青山碧血》卻增加了一條愛情線。電影以莫那·魯道（片中譯為猛那路道）

1. 開拍前全體工作人員於霧社事件紀念牌樓前合影留念
2. 開拍前導演何基明（戴墨鏡者）率領全體工作人員至霧社事件紀念碑前致意
3. 獻花的是男女主角洪洋、何玉華

霧社事件在臺日之間

一九八四年四月，當美國總統雷根訪問北京、日本政界話題都圍繞北京之際，日本數家報紙雜誌連袂報導了日臺合製《殺戮：霧社事件》即將開鏡的消息（一九八

何導演終其一生都沒能完成《青山碧血》的下集，但是他也從未放棄把「霧社事件」重新搬上大銀幕。

《青山碧血》故事止於族人襲擊霧社公學校，進度大約等於《賽德克·巴萊》的上集而已。電影評論家黃仁說：「《青山碧血》限於經費，又缺少軍方支援，霧社事件只拍了一半，日軍反攻，圍剿山胞部落的慘烈戰爭，留待拍續集，可惜始終未湊足拍片經費，是一大遺憾。」[7]

的二兒子巴索·莫那（片中譯為拔沙猛那）為男主角，他的女朋友奧敏[6]為女主角。描述兩人相愛，奧敏卻被迫嫁給日本警察。族人與日警之間因過度奴役及文化差異，各種矛盾逐漸升溫，奧敏也在婚後竊取丈夫的重要文件、協助族人抗暴。最後衝突爆發，奧敏在霧社公學校的混亂中為了保護無辜的小孩而被流彈擊中，倒在櫻花飄落的樹下，在拔沙懷裡斷了氣，少女之死為整個故事增添了濃厚的人道主義反戰氣息。即使是改編，這條愛情線仍呼應了史論指出的事件導火線之一：日警與部落勢力者族親聯姻造成問題。

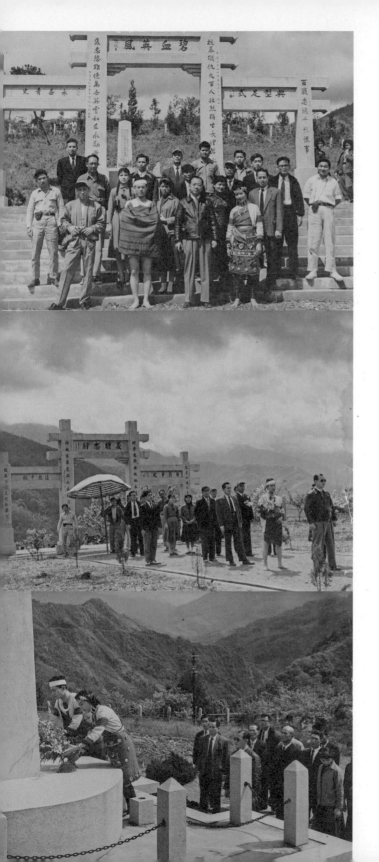

四年四月二十六日）。日本大筆製作與臺灣鉅祥影業將合作拍攝《殺戮：霧社事件》，由拍攝教育電影起家的大筆兵部和何基明共同導演，日方預定卡司包括時任三郎、篠博子、澤田研二，以及再出發的玉女偶像天地真理等，臺灣方面則預訂請來柯俊雄、在日本擁有高知名度的湯蘭花。電影預計七月初開鏡、八月底殺青，希望能在十月二十七日霧社事件紀念日當天於日本、臺灣同步上映……。8

這部《殺戮：霧社事件》最後並沒有完成。但是何導演留下了豐富的相關文

件與手稿，其中包括由大筆兵部編劇的日文劇本及中文譯本，皆典藏於國家電影及視聽文化中心。

大筆版的故事容我賣個關子，我想先談談何導演所收藏的另一個較早劇本。

這是由華愛原著、徐斌揚編劇，完稿於一九八一年的劇本，片名訂為《霧社風雲》，掛名本片顧問者眾，都是那個時代的原住民菁英。故事聚焦在莫那·魯道及花岡一郎兩人身上。其中身為原住民，但是從小受日本政府重點栽培的花岡一郎，角色設定類似於抗日政宣電影中的漢奸。夾在敵我之間的他到底幫著誰，成為故事推進的一大懸念。花岡與莫那也針對是否應該起義有一番精采辯論，花岡認為不應犧牲性族人的血肉之軀去對抗日本人的大炮、機關槍，而莫那則反駁說：如果怕死怕犧牲，我們將世代做奴隸，慷慨起義即使大家都死了，但將來子孫體內流的是勇士的血，他們將繼續反抗，一直到成功為止！劇本最後，起義失敗，莫那獨自一人在山崖上自我了斷，死後身軀依舊昂然屹立。

在劇本序文中，華愛寫道，「……山胞亦係中華民族炎黃子孫，有血性，也有豐富之感情，更愛好自由、和平。能明辨是非善惡，因此能有為國家民族抗禦日寇之舉……」，明確標出本片的意識形態座標和政治宣傳目的。何基明導演個人的參與程度我們不得而知，不過何導演在同年末曾計劃在臺中組織一家「華藝電影公司」，企畫書上成立宗旨寫著，「文化為國家民族之精華，亦為形成國格的滋源，故文化實可為國族盛衰興旺之命脈。……」不知這家也暢談國族文化的電影

1. 《殺戮：霧社事件》
日文印刷劇本封面
2. 《殺戮：霧社事件》相關文件
曾出現過三種片名，
其中一個是「霧社英烈傳」。

影公司，與籌拍《霧社風雲》的「華山電影公司」是否有所關聯？無論如何，華愛後來也出現在一九八四年《殺戮：霧社事件》的製作成員名單中，掛名製作協力。

事隔三年，由日人主筆的《殺戮：霧社事件》跟《霧社風雲》內容截然不同。劇本中光是有名有姓的日人角色就超過四十位，可以說是以日本觀點出發，盡可能重現霧社事件遭難日人們的最後身影，並呈現了殖民環境下，日本人與族人之間因文化差異巨大，即使心存善念亦徒勞無功、注定對立相殺的無解無奈，部分場面甚至有種以受難姿態站上道德高點的意味。在此略提一段：在公學校殺紅了眼的年輕族人，手握番刀遇到了自己從前的老師梶原音吉，老師身邊帶著一群慌張哭嚷的兒童，懇求他放過這些無辜的孩子。族人實在下不了手，叫老師快逃，老師卻被隨後趕到的族人砍殺，年輕族人哭著抱起老師，老師臨死前還不忘教化，奄奄一息地說「這種事情，可不能再有第二次了」，族人哭著回答「好的」，老師含笑而逝。是不是有種《吳鳳》的既視感呢？不過除此之外，劇本也側寫了豪俠般不在意輸贏、只在意戰鬥之啟發性的荷戈社頭目塔道・諾幹，還有智者般沉穩大器的巴蘭社頭目瓦歷斯・布尼，為這兩位相對被忽視的頭目留下精采一筆。

在《殺戮：霧社事件》前期規劃的一份日文手稿中，何基明曾條列出此次合作需要注意的事項，其中一條寫道：臺灣目前處於戰時的體制下（指因應國共內戰而建立的戒嚴體制），行動上是自由與反共的，但也因此在拍片上會受到限制……。出身教育映畫、熟知政治宣傳的何基明，想必對電影製作的意識形態條件瞭然於胸。

那麼一再重啟的霧社事件企畫，究竟何基明只是被動地接受合製請求，還是這些企畫中仍有何基明的意志貫徹其中？接下來我將用何導演所藏的最後一個霧社事件電影企畫，來解答這個問題。

何基明密碼

六十年前震驚全臺的霧社事件，經過不斷的翻案和求證，終於由日本人主動提議加以改編成影片，臺灣有關方面也答應全力配合，以達成日人的省思、心願，主要籌備工作目前正由資深導演何基明負責執行，他表示有信心讓中日影界聯手為原住民的血汗史呈現真貌。

——《聯合報》，一九九一年五月九日二十六版

到了一九九一年，霧社事件六十週年，報紙上又出現了籌拍電影的消息，影視聽中心也典藏了這份《大屠殺：霧社事件》拍攝企畫。這份中文企畫明顯是日

文翻譯而來，書寫的主詞也是日本。內容包含了企畫方針、意圖，以及六十九場的分場大綱，還附上了數張事件發生的歷史地圖。

故事描述一位當年從霧社事件逃跑的老巡警嵯峨隼人，六十年來一直心懷愧疚。現在他帶著一無所知的孫子重遊霧社故地，冀望在生命的尾聲能獲得最後的心靈救贖。老人的旅程和霧社的往事交錯鋪陳，旅程中出現的人物，包括了佐塚佐和子[9]、林光明[10]等「霧社會」的成員，也是真正的霧社事件遺族。其中帶領嵯峨祖孫在霧社一帶重遊舊地、尋訪故友的人，赫然就是現年七十五歲、拍過「霧社事件」的何基明——他打算自己現身說法，又或許他正受邀在這個故事裡扮演他自己？

故事中的何基明宛如穿越時空的全知者，時而代替無語的老人向孫子及觀眾說明霧社事件的時空背景，時而代替已然失語的族人，道出殖民壓迫下的百般憤慨與悲哀。古今交錯的敘事形式恍若歷史頻道的類戲劇，既像紀實又是虛構，劇情進行中還不忘補充歷史知識，從殖民當局的山地經濟利益一路講到第二次霧社事件的始末。到了故事的終點，嵯峨遇到了疑為當年故人的盲眼老婦，他對她懺悔自己年輕時的背信忘義和始亂終棄，老婦客氣地說自己並不是那個人，但是並不介意被當成她，「你能這樣反省過去，受苦的人、死去的人、活著的人都會感到欣慰的。我相信人與人之間最後總是能互相瞭解的。」

企畫方針開宗明義寫著，「此次企畫攝製電影『霧社事件』是為過去的錯誤與

《大屠殺：霧社事件》拍攝企畫書封面

犧牲做一番的回顧並向人類表示道歉的含意。」故事處理的不只是老人的罪責與救贖，也帶有反省殖民主義、喚起觀者人道良心的企圖，轉型正義四個字呼之欲出。故事中的「何基明」一角，彷彿也代替了長久以來隱身在劇本背後的何基明說出了他的臺詞，讓他的身影逐漸清晰。

順著檔案的指引，我們從冰山上的英雄圖騰，一起摸進幽深海面下，試圖閱讀何導演來不及用作品說出來的話。這只是海下探索的一小步，讓我們能更細膩地體察何基明所走過的時代和他實踐電影的方式。做為從日治時期一路走來的前輩導演，何基明在官方政策與民間娛樂需求之間、在日本立場與原住民立場之間、在祖輩與孫輩之間，發揮影視作品的影響力，達到廣義的教育目的。映畫與教育，終究分不開。在何基明的手稿中夾著一張不起眼的小紙條，紙條角落他零散地寫著：教育與愛。這組沒頭沒尾的關鍵字，或許就是何基明自始至終的創作密碼，也是紳士導演對電影藝術的老派信仰。

1　引自《何基明的電影生涯》（李宜洵採訪）中所整理的何基明口述歷史紀錄。詳見《電影歲月縱橫談（上）》（臺北：財團法人國家電影資料館，一九九四），頁一三一－一五三。

2　這裡採用何基自己口述的年分。昭和十二年九月到職。另外傅欣奕以何基明一九三五年八月發表於《臺中州教育》的文章，推斷他當時可能就已經回臺了。傅欣奕，〈日治時期臺灣電影與社會教育〉（臺北：國立臺灣師範大學臺灣史研究所碩士論文，二〇一三）。

3　根據八目信忠訪談何基明所留下的資料，整套教材大約是：漫畫片（十五分鐘）、戰爭時局電影（十五分鐘）、教材影片（三十分鐘），劇情片（六十分鐘），總時數共計約二小時左右。文章收錄在《電影欣賞》第七一期（一九九四年七、八月），頁五二－五三。

4　第一屆臺語片影展特刊，可參考國家影視聽中心開放博物館資料 https://openmuseum.tw/muse/digi_object/ c00fd474e00b51d80e1015e4fd253dc#277。

5　《電影「青山碧血」審查〉，典藏號 020-090401-0113，查閱自「國史館檔案史料文物查詢系統」。

6　《青山碧血》疑似把事件中的幾位 Obing 結合成一個虛構角色，至少包括荷戈社頭目塔道‧諾幹 Tado Nokan 的大女兒歐嬪‧諾幹 Obing Nokan（漢名高彩雲，日文名高山初子，是花岡二郎的妻子）和巴索‧莫那 Baso Mona 的妻子歐嬪‧魯碧 Obing Lubi。

7　黃仁，《悲情臺語片》（臺北：萬象，一九九四），頁一〇四。

8　這段內容參閱的是何基明導演所剪報的日文報章內容，包括《週刊新潮》、《東京スポーツ》。

9　佐塚佐和子的父親是霧社警察分室主任佐塚愛祐，在第一次霧社事件中殉職，母親是泰雅族白狗群總頭目的女兒亞娃伊‧泰木。佐塚佐和子後來成為唱片公司古倫美亞的歌手。

10　林光明日文名下山一，父親是理蕃警察下山治平，母親是泰雅族馬烈巴社頭目之女貝克‧道雷，下山一在戰後定居臺灣，一九五四年歸化，改名林光明。關於下山家的故事可以參閱《流轉家族：泰雅公主媽媽日本警察爸爸和我的故事》（臺北：遠流，二〇一一）。

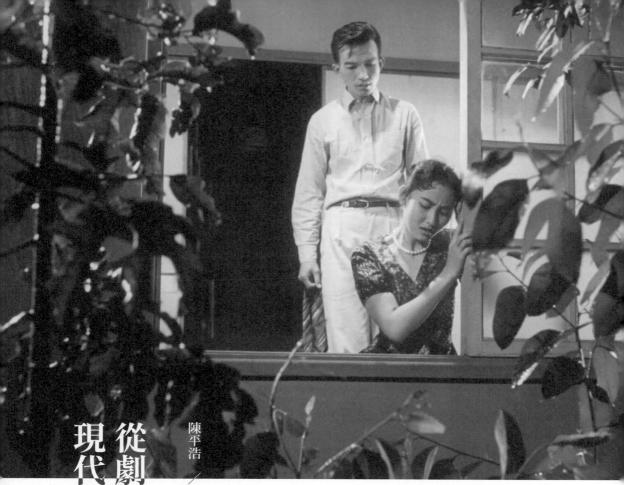

陳平浩 ／

05 林摶秋，《錯戀》，一九六〇

從劇場到片廠，
現代派臺語片

我拍臺語片，純粹是為了要爭一口氣。

我就不信臺灣人在臺灣拍臺語片還不會讓臺語片興旺起來！

我只做臺語片，目的是為了做讓在田裡工作的阿公阿嬤也能聽得懂的電影。

如此發出豪語和宣言的林摶秋導演（1920-1998），乃是臺灣電影史上一位奇異的鬼才。倖存迄今而且得以出土的三部半臺語片作品，《阿三哥出馬》、《錯戀》（又稱《丈夫的祕密》）、《五月十三傷心夜》、《六個嫌疑犯》，足以證明：早在臺灣電影的物質基礎與思想資源盡皆匱乏的六〇年代，林摶秋已經嫻熟掌握了「戲劇編導」與「電影語言」的技藝，甚至透過「通俗劇裡的影音實驗」，讓他的臺語片初具「現代派」的進步雛形與前衛氣質。

從「新劇」到「臺語片」：林摶秋與玉峯影業

林摶秋生於日治中期的富裕家庭，自幼隨戲迷母親到各劇場看好戲，十六歲負笈日本，爾後進入明治大學政治經濟科，卻流連新宿「紅磨坊劇場」，接觸現代戲劇，進而在一九四〇年成為紅磨坊劇場編導人員。

大學畢業後劇場老闆引薦林摶秋進入東寶影業擔任副導；二戰爆發，日本電影業人力短缺，林摶秋在片廠各部門救火協力，反而學習了完整的電影製作技術。

林摶秋

一九四三年原本計劃遠赴「滿洲映畫協會」支援，卻在短暫返鄉探親時被「臺灣演劇協會」（皇民奉公會外圍組織）強留，要他擔任戲劇指導員——檢查劇本是否符合皇民精神。

結果，返臺的林摶秋卻反骨地和皇民劇場「打對臺」。打從少年時代，林摶秋就頻繁來往大稻埕「山水亭」充滿本土意識的臺灣仕紳，也密切交遊《臺灣文學》雜誌（張文環以此抗衡西川滿的《文藝臺灣》）的文學者。一九四三年，林摶秋與山水亭文人成立的「厚生演劇研究會」合作，以改編張文環同名小說的《閹雞》這齣臺灣本土氣味濃厚、票房空前賣座的臺灣新劇，完勝官方皇民奉公劇《南國之花》——日本警察見狀只好趕快打壓。

二戰結束，新劇團體雨後春筍萌生，比如「厚生演劇研究會」、「聖烽演劇研究會」以及「人人演劇研究會」等等。然而，二二八事件爆發，新劇運動戛然中斷。與林摶秋在東京求學的文藝青年時代，曾經寄宿同一間公寓、一起開伙做飯的遠房親戚兼好友簡國賢，戰後先是創作了批判社會的左翼新劇《壁》，二二八後甚至加入中共地下黨（省工委），在白色恐怖裡被槍決了

一九五六年，林摶秋當年在日本東寶片廠的韓裔老同事來臺訪友，取笑臺語片粗糙胡鬧、慫恿經歷片廠訓練的林摶秋自己出來拍片；同時，林摶秋在明治大學的學長、時任臺灣省民政廳長的楊肇嘉也聞訊附和，資助出錢。在老友的激將法下，家族企業資本雄厚的林摶秋，出人、出力、出地，以「培養優秀的本土電

影人」為己任，籌組「玉峯影業」，開始打造彼時全臺最大的民營製片廠「湖山製片廠」。

湖山製片廠一九五七年在臺北縣桃園縣交界的鶯歌郊區開工，竣工後的規模大於公營的中影片廠，甚至還是當時亞洲除了日本與印度之外最大的片廠。湖山製片廠占地廣闊，空間井然，而且仿效日本「寶塚製片廠」的建制，企畫部、攝影棚、沖印房、職員學員宿舍等一應俱全，人員編制完整、技術部門齊全、視聽器材完備。今日雖已成為廢墟，不過，荒煙蔓草裡，輪廓骨架隱約可見，仍可讓人浮想聯翩當年臺灣第一片廠的恢弘氣象。

林摶秋的臺語片傑作《錯戀》（一九六〇），正是在這座湖山製片廠裡完成的。

悲情臺語片系譜（與《錯戀》的出軌與破格）

秋薇偶遇缺席同學會的昔日手帕交麗雲；原來，麗雲畢業後遇人不淑，下海酒家、獨力育子。家境富裕的秋薇惜念舊情，對境況困苦的麗雲母子屢伸援手。不料，麗雲竟是秋薇丈夫守義的舊日情人──兩人久別重逢，守義自責當年未能堅持，麗雲則為了顧及秋

1990年玉峰影業
及湖山製片廠
原址樣貌

薇，攜子不告而別、匆忙遁走。結果，守義在一次酒家應酬裡，再度與酒女麗雲相遇，兩人舊情復燃，失控出軌……。

女主角麗雲的悲慘遭遇，正是「悲情臺語片」代表：以「通俗劇」（melodrama）為主要敘事，歷盡波折、遍嘗磨難，表演苦情、音樂煽情，非讓觀眾落淚不可。通俗劇也慣以「巧合」或「意外」來推動劇情，林摶秋曾經爽快坦承《錯戀》裡有「很多不合理的地方喔」但不合理的巧遇「把可以織入的喜怒哀樂全都放進去了。希望觀眾感到十分滿足就夠了」。為了讓觀眾的情緒與情感得以宣洩與清滌，林摶秋善於調動常常被貶為「灑狗血」的通俗劇敘事裝置。但日本電影學者佐藤忠男認為《錯戀》是一部不灑狗血的通俗劇：「臺詞」或「對白」乃是通俗劇建立人物與建構戲劇性的要件，而《錯戀》的「臺詞非常乾淨俐落」。

「悲情臺語片」也常見「鄉下人進城」次敘事──此時，戒嚴體系下的臺灣，正值冷戰美援推進戰後經濟復甦，都市化與工業化啟動，鄉村勞動力釋出、湧入工商大城；此間成形的城鄉差距，讓臺語片常以「城鄉對立」隱喻「善惡對立」，尤其是鄉村純樸女子來到萬惡城市卻身心受創的敘事。

《錯戀》依循了悲情臺語片敘事框架，但捨棄了城鄉對立的「道

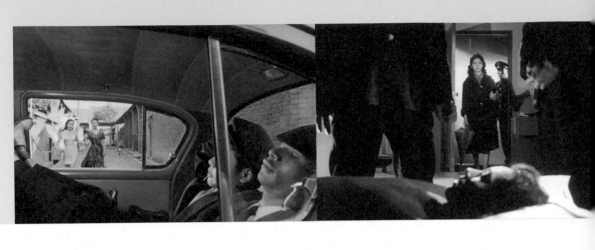

德地理」，聚焦於都會內部的現代男女精神地貌；甚至，二女一男的三角糾葛，也因發生於這個初始現代化的空間，而有機會稍微偏離了性別刻板印象與傳統男女位階。

伴隨了暗中擰轉或鬆動悲情臺語片主軸的，還有林摶秋介於「大片廠的生產線」和「音畫實驗的蹊徑」之間、介於古典敘事與現代主義之間、連臺灣當代觀眾也會耳目一新的電影語言。

從劇場到片廠：湖山製片廠裡的現代派林摶秋

景深調度與框格構圖

從劇場到片廠、從戲劇到電影，林摶秋必然思考過二者差異——畢竟，電影不是讓攝影機面向劇場舞臺、機械記錄一場戲劇表演。雖然電影術語「場面調度」源自劇場，但電影導演的場面調度勢必展現了他對於電影語言的理解與掌握。

林摶秋對「劇場 vs. 電影」的思考，展現在片中三場「深焦攝影」與「景深調度」的精采操作上——此一電影語言在奧森・威爾斯（Orson Welles）的《大國民》（Citizen Kane, 1941）臻於成熟。這三場戲全無剪接、全在一個包含了前後縱深空間的「景深鏡頭」之內完成。

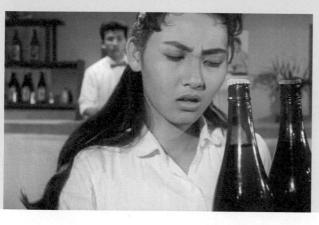

3		2	1

1. 秋薇趕赴醫院探望
 在街頭累倒的麗雲，
 「前景」是臥躺病床上的麗雲，
 「背景」是秋薇走進病房。
2. 麗雲由遠而近奔跑，
 「前景」是兩位惡人在車內小憩，
 「背景」是車窗框取的縱深長巷。
3. 托盤端酒的麗雲，林摶秋用
 特寫鏡頭傳達她的苦情。

首先，秋薇趕赴醫院探望在街頭累倒的麗雲的那一幕，鏡頭裡的「前景」乃是臥躺病床上的麗雲、「背景」則是秋薇進了病房的門。

另一幕裡，某位酒客派了二名手下開車到麗雲住處，硬要接她來酒家。鏡頭裡，「前景」是兩位惡人在車內小憩，「背景」是車窗框取的縱深長巷。窗框內是由遠而近奔跑、被迫赴約的麗雲。框在窗口裡的身體，隱喻了麗雲的悲情人生。這種「銀幕本身的框格裡鑲嵌了另一框格」的「框中框」手法，尚有前後對照的二幕：麗雲兒子因病住院，秋薇趕來代付醫藥費那幕，醫院走廊一扇巨大窗口把這對昔日同窗框在一起，呈現二人親密情誼。同樣的窗格構圖竟也出現在麗雲和守義出軌那夜——麗雲拉開紙門奔至鏡頭前的窗口，憑欄悔泣，隨後跟出來的守義，站在麗雲身後，一臉自責。窗格成了命運囚禁的意象。近似的二幕窗格構圖，成為強烈的反諷對比。

最後，還有一場以深焦攝影與景深調度來呈現麗雲病倒的戲：陪酒服侍讓懷孕的她心力交瘁。麗雲托盤端酒，吃力來到鏡頭前，一陣搖晃後不支倒地，在這之間，背景櫃檯的酒保擔心地不斷張望。鏡頭裡，麗雲被安置在前景，好讓觀眾看清她的痛苦表情——「臉部特寫鏡頭」，劇場沒有，這是電影獨特語言之一，張美瑤的苦情演技也得以淋漓發揮。「臉孔特寫」乃片廠明星制度的核心，日後晉

最選到下年就要繳清醫藥費

做出這種事，怎得起秋薇

1. 麗雲與秋薇昔日同窗
 在醫院走廊窗口同框
2. 麗雲和守義出軌，
 兩人懊悔的窗格構圖。

身臺灣電影巨星的張美瑤，正是出身湖山製片廠演員訓練班。訓練班的師資陣容極強，看似為了建立明星制度，但林摶秋卻以新劇模式讓演員輪流出演、打磨演技，而非全力打造一位搖錢樹明星。他是真心為臺灣培育優秀電影人才。

臺語片高峰時期，多數劇組在北投租下一間現成旅社，就在幾間廳室內讓軋戲的演員匆促拍完一部片，以便開拍下一部。林摶秋鄙夷這種粗製濫造的量產模式，興建湖山片廠也是為了「我自己搭景」；林摶秋還說，「我對攝影比較講究；

（往事起憶同上路在義守）

守義步行回家途中陷入回憶，
畫面從「一人獨行」
回到昔日「兩人並肩同行」。

我從東寶影業學會了製作『攝影大本』，這跟『分鏡腳本』不同。」——自己蓋片廠、搭場景、配置拍攝空間，以及預先逐個鏡頭手繪詳細的「攝影大本」，也許正是林摶秋在場面調度上善於景深鏡頭和框格構圖，以及鏡頭盡皆細膩精緻的主因。

剪接與蒙太奇

如果景深調度與框格構圖呈現了人物與外在世界的拮抗、在現代社會裡的處境，那麼「剪接」這個「劇場 vs. 電影」的決定性差異，在林摶秋手裡則成為追溯人物創傷過往、刻劃人物內心傷口的利器。

守義得知舊情人消息，呆坐辦公室，心亂如麻憶當年。這是一段極長也極複雜的憶往段落：從辦公室到戀人咖啡店、再到麗雲不堪情事的小房間、最後回到辦公室；既有溶鏡疊映剪接、也有圖像連戲剪接，還穿插了攝影機推近／拉遠的

鏡頭（zoom-in/out）。這一系列的剪接，在守義的回憶裡打開了麗雲的回憶，構成有

如俄羅斯套疊娃娃的「回憶裡的回憶」。守義步行回家途中再度陷溺回憶蒙太奇：

從「一人獨行」回到昔日「兩人並肩同行」。抵家後，秋薇送上點心，但他仍心不

在焉：當年兩人臥倒草坪，麗雲前男友帶來流氓向守義揮拳，鏡頭忽然從過去切

回當下，守義使勁把秋薇攬頸的手甩開——動作連戲剪接，令人錯覺守義好似揮

了秋薇一拳。

林摶秋的蒙太奇技藝，在六〇年代已屬前衛。日後林摶秋為了說明自己的剪

接風格，以「泡茶上茶」的戲劇動作舉例：「臺語片慢，日本片快。」因為後者「捨

得剪接」。林摶秋甚至說過，「事實上，我的電影就是日本電影。」於是，林摶秋

的臺語片是：日本的電影語言，全講臺語的電影人物。

光影，屏幕／銀幕，與音畫

如此看來，林摶秋對電影語言似乎高度自覺；《錯戀》的光影設計正反映了林

摶秋對於電影此一媒介的反身性。

多年後舊情侶第一次重逢，林摶秋刻意布置了房內的「漆黑」以及「窗格切割

二人」的構圖，待燈泡一亮，整室敞亮，兩人終於「同框」。酒店第二次重逢時，

在一扇日式紙門背後，兩人獨處一室。紙門既是隔離外界外人的屏風，也像一面

銀幕，門外路過人影恍如剪影。光影掩映、明暗曖昧（一如電影催眠了觀眾），兩人舊

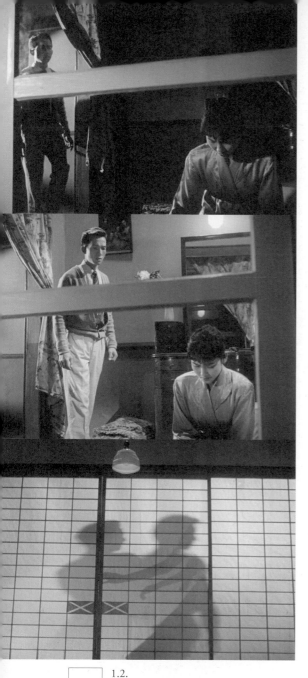

1	
2	1.2. 守義與麗雲多年後第一次重逢， 獨處一室，房內由「漆黑」到「敞亮」。
3	3.守義與麗雲第二次重逢， 兩人剪影掩映在即將拉開進入的 一扇日式紙門上。

情復燃、踰矩越軌。屏風與銀幕皆是「SCREEN」；紙門內外的部署與光影明暗的調度，林摶秋操作得淋漓盡致。

然而，當麗雲因不倫而悔恨飲泣，自責的守義囑嚅安慰：「我們會這樣做也是自然的……」這時，畫外音女聲旁白忽然出言駁斥：「有教養的他們也做出這種事，這豈能說是自然的？」

有如「說書人」的旁白，既推動了前述這對舊情人的憶往蒙太奇（回憶裡的回憶）一段伴隨了旁白），也始終維持了洞悉全局的旁觀冷眼。一邊推動敘事好讓劇情跌宕；一邊穩固社會道德判斷——正是悲情臺語片通俗劇的主流敘事模式。

現代性，現代的性

林摶秋拍攝臺語片的六〇年代，日本新浪潮也正興起；當林摶秋被問及對大島渚導演的看法，他說：「沒意思……沒戲肉、沒場面，實在說，看不太懂。」繼而補充：電影要「大眾化，要讓人感動」。要求「戲肉」應是劇場出身的林摶秋對於「戲劇性」甚至「文學性」的堅持；注重「場面」則是認定攝影質地與場面調度必須細緻化——確實，大島渚反對傳統戲劇（甚至「反故事／反敘事」），粗礪生猛的寫實主義影像風格則是大島渚的作者印記。

以社會批判的《闖雞》在戰後新劇舞臺上登場的林摶秋，如果其實暗中帶有左翼意識（也許來自東京的前衛小劇場、也許來自當年的室友簡國賢），那麼，它是表現在「大眾化」、「讓人感動」、「讓在田裡工作的阿公阿嬤也能聽得懂的電影」。

不過，即使林摶秋選擇了親近大眾的通俗劇，內裡恐怕也埋伏了不亞於大島渚的「現代性」與「現代的性」。

《錯戀》的女聲旁白在男女主角悖反社會倫理時發出道德譴責，但此片其實不乏充滿性暗示的大膽鏡頭——正值臺灣戰後復甦的高速現代化時期，傳統價值與現代摩登已然開始拉鋸。

全片第一幕就點明了「現代性」與「現代的性」。女校同學會在一家新潮摩登的西餐廳舉辦：攝影機運動讓觀眾看見西洋石膏胸像裝飾、黑女孩彈吉他壁飾、

開場女校同學會的摩登西餐廳場景

裸女壁畫。與會女同學公然高談「乳房」…「被孩子吸吮乳房才變形的，之前都不用戴奶罩呢。」這是全片「女體vs.母體」的潛敘事。

秋薇與守義這對新潮夫妻一登場便在布爾喬亞客廳裡調情（牆角有一幅半裸芭蕾舞女油畫）…丈夫一邊吃西點一邊稱讚妻子「愈來愈年輕」、「衣著也很漂亮」；在蕭邦夜曲的鋼琴配樂裡，妻子投入丈夫懷抱，將要接吻時，攝影機特寫了丈夫把手上糕點輕放一旁茶几上（準備愛撫了嗎）——在「你要〔孩子〕嗎？」之後，幕暗、fade out。以生殖取代了性、以母體掩飾了女體。

守義在玉峰化學公司上班，這對夫妻的中產階級家居空間十分洋派：瓶花、小几、窗簾、壁紙、油畫，還有摩登小家電…電話。林摶秋在片中也曾透過電話此一「現代聲音裝置」來切換鏡頭與場景，這讓電話也成了「電影音畫裝置」——畢竟，電影或電話，都是標準的現代產品、現代性的技術物。

不過，「前現代」與「父權」的（性）暴力也還在。

化學公司經理說「〔秋薇〕沒生孩子，呆在家裡無聊吧」，經理其實是他們的媒人、也是秋薇的舅舅；片中的不倫東窗事發後，舅舅以「家父長」姿態出面解決——此幕以景深鏡頭配置三組人物：舅舅在前景安慰秋薇「討小老婆也是男人常態」，舅媽在中景插嘴吐槽「以前妳舅舅在外面也有一個」，守義呆坐背景，羞愧沉默。最後，舅媽要求麗雲必須把不倫新生兒讓給不孕的秋薇當養子，但又斥責秋薇把這孩子視為日後繼承家產的長子，「笑話，小老婆的兒子竟當長子。」

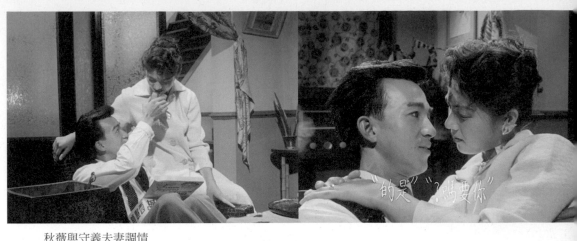

秋薇與守義夫妻調情

摩登夫妻仍需拮抗家父長威權，苦情女麗雲則一直遭遇赤裸裸的（性）暴力。

麗雲畢業後以酒女勞動養活吃軟飯的男友，一日返家卻目睹渣男偷情——先是「兩雙床上的腳vs.進門」的一雙腳」鏡頭，繼之渣男把麗雲踹倒在地、居高臨下，「男人胯下的女人」的取鏡。當麗雲累倒街頭，鏡頭從一盞路燈溶接至小房間內懸吊的燈泡，此時，床楊上麗雲衣衫單薄，裸露程度在當年想必令人咋舌，輾轉反側的呻吟也頗為曖昧。男房東乘機對無力抵抗的她上下其手——這時是女子胴體前景與男子涎臉中景的異色構圖；幸虧房東太太及時出現，推走丈夫，攙走麗雲。弔詭的是，《錯戀》一邊在敘事上譴責父權性暴力、一邊在視覺上暗暗展示明星女體以滿足男性凝視，如此內在矛盾，也許正是此片的張力與吸引力所在。

結尾同樣也有內在張力。舊情復燃與藕斷絲連，違反社會倫理，必須撲滅與切斷；片尾麗雲「及時」「巧遇」出獄後悔不當初的惡棍前男友，一家三口笑淚團圓——這是通俗劇內嵌的敘事裝置：失序的必須回歸秩序，每一出軌破格的個體，都必須重新整合、安置回應屬的社會位置。然而，秋薇把（麗雲和守義的）不倫之子視若己出、立為長子，在當年實屬叛逆，幾乎是突破血緣家庭體系的「多元成家」——當然，這立基於秋薇「上層

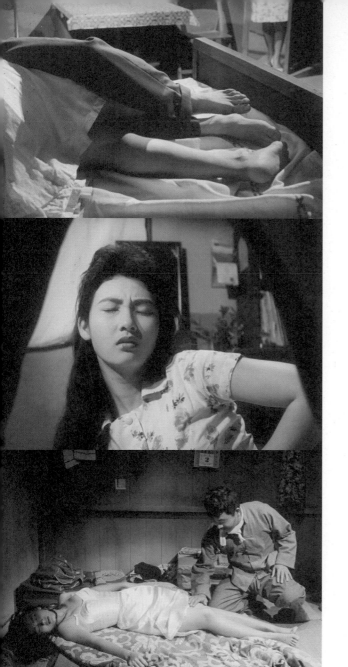

1. 麗雲撞見渣男友偷情
2. 渣男把麗雲踹倒在地
3. 男房東對衣衫單薄的
 麗雲上下其手

階級餘裕」的條件以及「不孕而多年無子」的前提。

臺語片現代派導演林摶秋的當代遺產

凡此種種，皆讓《錯戀》成為戰後美援現代化在大銀幕上的對應：既有前現代社會頑固的家父長制，也有現代女性有限的、有條件的突圍實踐；譴責父權性暴力之際，也有滿足男性凝視的大膽影像；雖然依循通

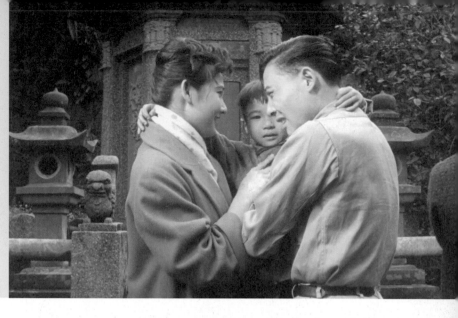

一家三口
笑淚團圓

俗劇「秩序、失序、再秩序化」的敘事圖式，但也隱密嘗試了讓「失序」做為「另一種可能」或「另類選項」。

與《錯戀》（一九六〇）形成「姊妹作」。

（一九六五），同樣處理了六〇年代的女性、現代以及（隱含的）階級。林搏秋最後一部作品《六個嫌疑犯》（一九六五）敘事更加紛繁複雜，而且帶有黑色電影（film noir）的影子──入鏡的各色社會暗面及敗德惡行，是否遙遙呼應了林搏秋與白克合作但沒有完成的《後臺》（一九六〇）？

這是否也是林搏秋除了「自認拍得不好」而讓《六個嫌疑犯》遲至九〇年代才首映的隱密原因呢？

隨著臺語片的沒落，湖山製片廠也走入歷史、成為廢墟。然而，值此臺灣電影人力圖重建片廠、試圖在「類型片」與「藝術片」之間摸索平衡的時刻，以及，在臺灣人長久以來尋求臺灣性的持續努力裡，林搏秋留給我們的三部半臺語片，仍是一份珍貴的資產。

也許，林搏秋那句關於臺語片的宣言，我們可以在當代如此改寫：

我就不信臺灣人在臺灣拍臺灣電影還不會讓臺灣電影興旺起來。

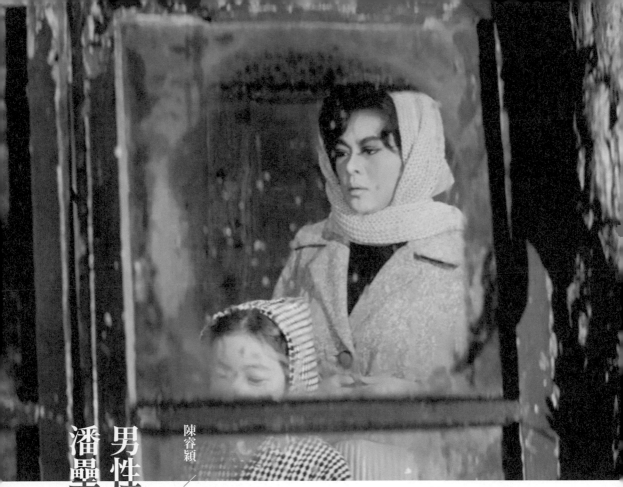

男性的條件：潘壘早期電影作品新繹

陳睿穎 ╱ 06 潘壘，《颱風》，一九六二

「你是愛我，還是愛劍？」

在公子褪去她的衣服之前，侍妾梁姝問了這句不該問的話。公子聽了咚地彈起來跳下床，衝出去直往身上潑冷水。他愛的是劍，不是梁姝。

這是一九七一年潘壘（1926-2017）武俠電影代表作——《劍》的其中一條敘事線。

剛亡國的貴族公子夏侯威為劍癡狂，為了得到傳說中的天下第一劍可以不管國仇家恨。他來到一位歸隱多年的老劍士家中，祭出重金說服他割愛：名劍應為識者所有，勇者所用，不該埋沒荒山。隱士告訴他此劍乃不祥之物，不願此劍再出鞘。隱士的女兒善良單純，對公子留情，兩人共度一宵後，她告訴他，這把劍真的是不祥之物。因為自己的父親當年就是在新婚後不久，殺死岳丈、得到此劍，導致母親生下獨女後就自殺了。父親鑄下大錯後悔不已，就此封劍，帶著獨生女歸隱山林。

一年後一個大雪紛飛的日子裡，公子依約來訪，但他不是為了履行一年前對隱士女兒所許下的感情承諾，而是戀劍／練劍到走火入魔，帶著一身超凡武藝和猙獰面目來找隱士對決奪劍。隱士瞬間瞭悟了自己的宿命，答應決鬥，並讓心碎的女兒撫琴相伴，她垂淚撫琴……父傷我憂，愛亡我悲，二虎皆喪，魄散魂飛，天兮地兮，其奈何兮，曲終弦斷，已隔世兮。就在公子與隱士背對背、等待曲終弦斷拔劍決鬥那無比漫長的等待裡，公子見到了自己心中的魔——因為懷疑和恐

貴族公子夏侯威（王羽飾演）對名劍癡迷。
為了得到傳說中的天下第一名劍，
夏侯威到訪深山中的隱士家。

懼，他回頭擊殺了無意拔劍的隱士，終究應驗了一場「取其女、弒其父、奪其劍」的詛咒輪迴。直到他根本拔不出這把早已鏽壞的劍，得到鶴髮高人開示：「它的確是天下第一把好劍，因為這二十年來它始終沒有被人用過。」

在那個刀光劍影的時代，潘壘《劍》談的核心價值不只脫出了胡金銓、張徹等類型開創者所建立的形式美學套路，還把劍士對名劍的追求，提升到戀物癖、精神分析、悲劇的層次。劍士愛劍入迷，必以愛情之名，破壞那把劍所守護的最後童貞，再以準繼承人之姿殺（岳）父奪劍，取而代之。雖然男主角透過自己鑄下的悲劇得到頓悟和成長，但等待著他的又會是什麼樣的宿命？

《劍》可說是潘壘電影創作生涯的高峰，也是他以《天下第一劍》（一九六八）探索武俠世界男性心智成長主題的延續和結論。如果把潘壘的電影作品一字排開，各種類型風格皆有，但是抽絲剝繭，我們或可發現他在一九六〇年代，這個女明星當家的「大女優時代」，作品雖抒情有餘，對男性角色的著力遠多於其他創作者。《劍》對男性心理狀態的深鑿並不是天外飛來的一筆，欲知他對男性角色的執著，我們不能不知潘壘前半生所經歷的離散飄搖。

生為少爺，長成軍人，終究一場離散

在左桂芳女士為潘壘寫就的傳記《不枉此生：潘壘回憶錄》中，以通俗但情感飽滿的方式寫下潘壘的過去，寫下他曾走過的大時代動亂。（本段參考資料及以下引述皆出自《不枉此生：潘壘回憶錄》）

「有父母家人的地方，才是家。我何時才能重新擁有，不再流浪？」

獅子座的潘壘，本名潘承德，一九二六年出生在法屬印度支那時期的越南海防。他的父親是年輕時從廣東漂流到越南的孫中山信徒，一個革命黨人，母親則是出身富裕家庭的越法混血兒，因此潘壘是有著中國、法國及越南血統的「越南

潘壘的國民革命軍軍裝照

華僑」。潘壘是家中獨子，上下還有四位姊妹，母親非常保護這唯一的兒子。他自承母親篤信美善，自己的敏銳善感遺傳自母親；而父親重視品德，他剛烈豪強的「男兒志在四方」思想則承繼自父親。

越南捲入了二次世界大戰，潘壘十四歲就在日本占領越南前夕，被愛子心切的父親送離越南，獨自跨越邊境，隨姊姊逃難到戰爭中的祖國雲南昆明。華僑少年回祖國，亂世中躊躇滿志，潘壘才滿十六歲就虛報年齡加入了國民政府軍隊，在印度藍姆伽基地受訓成為汽車維修工兵，踏入環境凶險的印緬邊界戰場。他曾兩次飛越危險的駝峰航線（二戰時從印度東北進入中國西南的空中運輸通道，必經連綿駝峰般的喜馬拉雅山脈），到過人跡罕至的野人山，在密支那戰役與美軍並肩作戰。最後因為與連長不合日久，深感哪天會因此死於非命，於是逮著機會逃離原軍籍，改名為潘磊。

二次大戰結束，本以為和平即將到來，但是對越南或者中國來說，都是另一場戰爭的開始。二戰後的潘壘返回海防，想不到會一腳踏入第一次印度支那戰爭的衝突中。他因為中國退伍軍人的身分而被越盟綁架勒贖，命是保住了，但被警告最好自動人間蒸發，這讓剛回故鄉的潘壘再度面臨生離死別。最無法接受他離開的，是他的母親。在回憶錄中形容道，「她（母親）竟匍匐在地，拉著我的褲腳

哀哀哭泣，那哭聲令我心碎！使我躊躇不前，心想：不要走罷，大不了一死！可是，留下來的後果⋯⋯卻可能讓家人遭遇更大不幸！別無選擇，我掙脫一切，跑了出去，將母親的哭喊，關在門後⋯⋯。」

本想去法國依親，船卻開到上海。懷抱著巨大家國傷痛的潘壘，此時一邊在江蘇醫學院就讀，一邊開始寫作投稿，家鄉父母相繼謝世，斷炊的潘壘在物價飛漲的亂世中以寫作、繪畫，及各種想得到的方式維生，最後在一九四九年，護送著陳果夫機要祕書的家人來臺，新的邊界戛然成形，二十三歲的潘壘，落腳陌生的寶島。

永遠失落的家，和一再離散的經驗，讓潘壘的人生很早就變成一場沒有歸途的旅行。他對生之渴望和對人生態度之積極，完全不是生長在和平時代內建頹廢思想的你我所能想像。潘壘勇於涉險和敏銳善感的特質，讓他在臺灣戰後百廢待興的局面裡，得到了各種一展身手的機會。而文學家與電影導演，後來成為潘壘多種人生實踐中，最為人知的兩個身分。把文字才能展現的情感深度轉化成更貼近大眾的電影藝術，這是導演潘壘最吸引人的創作特質。

一九五三至一九六二年是他的小說創作高峰期，軍旅生涯的豐富閱歷在他身上迸發出強大的創作能量，他以自身經歷為藍本的小說，在反共當道的五〇年代非常符合時代的主旋律。另一方面，從一九五六到一九八一年是潘壘潛心投入電影事業的時期，二十五年電影生涯，他從臺語片出發，經過中影，三進三出邵氏，

再自組公司成為獨立製片者，他從文藝愛情、武俠，拍到鬼片、喜鬧劇，作品多元，什麼都拍。他成名得快，退休得早，看似總不安於現狀，作品也如風一般難以捉摸。

潘壘三十三歲開始當導演，且多數作品自編自導，在電影這樣的集體創作中呈現更為直接且濃厚的作者意圖。在潘壘成為邵氏導演背負更大的商業壓力之前，曾留下三部較早期的黑白片作品，透過對這些作品的重新閱讀，我們或許更能想像他是怎麼走到《劍》的這一步。

留下來！退伍軍人的美好歸宿

一九四九年後，表面上幸運來到「自由中國」、實則為滯留異鄉的退伍軍人，該怎麼在臺灣安身立命？《合歡山上》給出一個在當時很政治正確的衷心建議：好好留下來，開山闢地，人境隨俗。

《合歡山上》是潘壘當導演的處女作，一九五八年開拍，由他自編自導。為了不被現場工作人員看扁，他在稚嫩的臉龐留起鬍子以便展現專業與威嚴。本片與國防部中國電影製片廠合作，肩負著頌揚退輔會中部橫貫公路工程的政治宣傳任務。潘壘很聰明地將任務目的與當地風土結合，實地到佳陽部落及附近的開路現場取景，拍出了兼有歷史紀錄價值、推廣效用，也帶有娛樂性的一齣愛情故事。

三十三歲的潘壘留起鬍子
修飾他的娃娃臉

其中他勇於突破技術困難實地取景，把高山原住民的生活「奇觀」帶到觀眾眼前的做法，在未來他為邵氏拍片時發揮到淋漓盡致，也是現今潘壘作品的重要價值。

《合歡山上》雖然以臺語片巨星小艷秋做為領銜號召，但它很奇特的是一部男性通俗劇，以男主角梁家豪的第一人稱敘事貫穿頭尾，用標準的文學式倒序開展整個故事。故事敘述家豪身為爆破技師，隨退輔會開路工程隊來到山地部落，他被當地姑娘愛蘭所吸引，愛蘭卻因為自己的昔日愛人死於開路意外，對這個工程和這些外來男人深惡痛絕。家豪隱瞞身分，與愛蘭互訴衷曲，愛蘭談起童年，而家豪談起了自己懷念的大陸家鄉。家豪希望在開路工程結束後移居山地開墾農場，與愛蘭長相廝守，兩人的愛情卻一波多折，被身邊親友攪亂而產生誤會。最後家豪於一場工程爆破中身受重傷，愛蘭也終於得知真相，不再懷疑家豪的初衷，最後兩人在合歡山上共闢農場，一起開創嶄新生活。

何以說這是一部男性通俗劇呢？因為故事中一直被誤會，到最後還必須以自身的傷病來喚醒他人同情及理解、達成完滿結果的人，不是通俗劇常見的淚眼汪汪女主角，而是這位外來者男主角，這除了顯示潘壘對這位外來者男性的同理程度遠超過女性角色，也有意無意間暗示了編導的想法：外來者是需要被理解接納進既有秩序的弱勢一方。另一個令我印象深刻的是家豪因打獵而「發現」部落的過程，電影將之處理的有如陶淵明來到桃花源一樣。當他初次見到愛蘭，也以頗富文學性的內心獨白來歌頌這位讓他忘記呼吸的女神。這樣的敘事或許無法避免

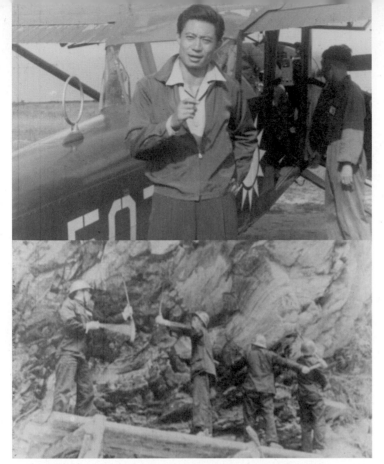

在《合歡山上》的正片之前，由本片男主角周經武擔任引言人，
帶著觀眾搭軍機從空中一同前進中橫，瞭解這偉大的
「人定勝天」開路工程。這些紀實畫面在今日更顯珍貴。

《合歡山上》以愛情故事做主軸，臺語片巨星小艷秋
飾演原住民女子愛蘭，她的家屋裡真的種著蘭花。

還是一種外來者自以為是的浪漫，但也是一種發自內心的友善，反應了青年潘壘對臺灣這片土地既來之則安之的積極態度，以及試圖尊重當地文化，盼望共生共榮的祈願。

將相本無種，男兒當自強

一九五九年的《金色年代》是潘壘的第二部劇情片，改編自他在《新生報》的同名連載小說。他提到，「我的小說只是反映社會現象，注重教育意味，想表達的只是年輕人需要被瞭解關懷而非打壓或溺愛。」看著潘壘的描述，想像這是一部青春寫實片，但實際看了電影，發現電影有其時代背景和潛在目標，需要有點耐心來弄懂劇情。

如同那個時代的反共片，電影在開始前還有一段旁白搭配字卡的呼告式前言給觀眾做導讀，開頭第一句就是「將相本無種，男兒當自強」。開門見山點出這個故事的宗旨：沒有人天生偉大，好男兒應該勇於拚鬥。但我們進一步想問的是，那麼好男兒要拚的是什麼呢？

故事說的是在戰爭仍糾纏著臺灣的五〇年代，一群年輕人的生活態度與他們的愛情。年輕人們或家境富裕，或命運坎坷必須莊敬自強，但是他們共同的困境就是與父母親無法彼此理解。劇情主線是富二代媽寶錢聖益，因為母親溺愛，所以正在念大學的他，奉母命休學又裝病以逃避大專生預官訓練。寡母並安排他跟香港人表妹結婚，想讓他永遠逃出兵役的網羅。但是性格本就陰鬱的聖益非常苦悶，悶到自己都看不起自己。不只不能騎機車，想把妹也沒自信，大學同學們受訓半年後帶著健壯體魄回來，還把他當笑柄。

《金色年代》男主角
錢聖益（方平飾）
是個鬱悶沒自信的
富二代媽寶

另一方面，聖益想追的女生梁若瑜半工半讀苦學出身，她對富家子聖益沒感覺，倒是和氣質陽光、樂觀進取，開間小車行當黑手的退伍軍人加臺大畢業的流亡學生易立德一拍即合（而且還是王傑的爸爸王俠演的，雙倍man）。聖益的朋友私下找人去教訓立德，把人家腿給打斷了。若瑜誤以為是聖益唆使，跑到聖益家對他怒道：「不錯，易立德只不過是一個機械工人，可是，我喜歡他、我愛他，因為他是一個堂堂正正的男子漢，並不是一個沒出息的軟骨頭！」聖益受此刺激，終於決定掙脫母親束縛，築夢踏實重建男人的尊嚴，從軍去！

在這部「校園青春片」（潘壘說法）中，男子漢就不該逃避兵役，逃避兵役的人不值得得到愛情，年輕人應該與上一代的價值做切割選擇勇敢的路，這樣的價值觀在當年看來或許理所當然，但對現今的我們來說早已難以理解。但讓我們撥開這些時代煙霧，《金色年代》是一部更純粹以男性成長做為主軸的青春電影。聖益的覺醒是一種從原本迷網進而找到人生前進方向的蛻變，在《金色年代》裡理想男性應具備的特質，不只是築夢踏實的樂觀進取，更須具備自我革新進化的能力。

錢聖益富家獨子的角色設定很難不讓人想起潘壘自己和父親母親的關聯——男兒志在四方的父親、捨不得獨子離開身邊的母親、以及從軍報國的自己，因此電影也有那麼幾分導演以過來人身分現身說法的意味，希望在兩代之間搭起溝通橋梁，鼓勵青少男勇於接受時代的挑戰，實踐「男兒當自強」。

高大豪丟失了什麼？

到了一九六二年，潘壘拍出了一鳴驚人的《颱風》。這部讓他揚名立萬，把他送進香港邵氏成為一線導演的作品，現在看起來仍然經典，對人心轉折的描寫細膩曲折，作品的現代性呼應到本文開頭的《劍》，直指人心之深處。

本片男主角高大豪老是對他的假女兒小珊誆說自己到阿里山來是要找尋一樣丟掉的東西，找到了就會帶她下山。至於他丟掉的到底是什麼呢？小珊問了好幾次，電影也從好幾個層次給出暗示。對《颱風》的閱讀，請容我由以下對話展開。

高大豪：我相信我是男人，妳是女人。
君麗：喔？那麼你相信什麼？
高大豪：我從來就不相信愛這個字。
君麗：我很愛我的丈夫，我的丈夫也很愛我。

（下一秒馬上被蘑菇敲頭）

這是高大豪與女主角君麗的對話，大豪一眼看穿了眼前的少婦——氣象測候站研究員的太太——看似鎮定自若，實際上瀕臨崩潰邊緣。丈夫埋首工作、長期忽視她的身心靈需求，此刻的君麗困居高山，正處於婚內失戀狀態。當兩人漫步

神木下，君麗用愛情來自我安慰的時候，高大豪則毫不考慮就說出了他此刻認知的「我」，是個服膺慾望、不懂也不理會愛情的雄性動物。不過這個狀態很快就會改變了，因為被阿紅的蘑菇敲到頭的他，人生觀馬上就會因為阿紅而重新設定。

《颱風》改編自潘壘自己的中篇小說，描述這輩子從沒想過自己人生意義的跑路假釋犯高大豪，帶著半路巧遇、以為自己不是媽媽親生的翹家女童林小珊，闖入了一對夫妻在阿里山氣象測候站裡的生活。先生志平是個安於平淡的氣象測候員，兼養白老鼠做著氣壓是否影響性慾的實驗；太太君麗寂寞到快瘋掉，隨老公在山上住了七年與世隔絕，身心靈需求還完全被丈夫忽視。再加上野外還有一個採蘑菇為生，單純開朗有待開發的原住民少女阿紅。

外來者的介入，吹皺了一池春水。饑渴的君麗遇到狂野的大豪，慾望如扯斷的珍珠項鍊，散落一地、不可收拾，她乾涸的母愛也因小珊的出現而泉湧流出。小珊從假爸爸高大豪跟代媽媽君麗身上，得到不曾擁有的家庭溫暖，她一路假戲真作，像是欺騙自己一般情感流露地堅持要稱呼大豪為爸爸。阿紅自在自得的山中歲月受到肌肉強健的大豪和都市文明之誘惑，瞬間動搖。而另一方面在純潔的阿紅面前，大豪第一次見到生命的純粹之美，他對阿紅從單純的動物性吸引，轉變成對赤子之心的珍惜與愛憐。此時的大豪，從原本動物般身心合一的本我渾沌狀態，開始了過渡到超我層次而產生的自我懷疑。

高大豪：回去，妳回去吧！

阿紅：你不喜歡我了嗎？你真的不喜歡我了？

高大豪：我喜歡妳，我昨天還說我帶妳下山去。

阿紅：今天呢？

高大豪：今天我變了。我剛剛才醒過來，不，我不能帶妳走。因為我愛妳。

我到現在才發現我誰也沒愛過，我不是好人，我是個渾蛋！

阿紅：你是什麼我也要跟你走！

高大豪：不行，我已經決定了。

阿紅：你決定了我也要跟你走。

高大豪：難道妳不要我做一個好人？

阿紅：我要你愛我，我什麼都可以不要。

大豪這個本只服膺費洛蒙的天生痞子，現在難得想做個好人下山去自首，可是大家都不想他當好人自首，都想跟他走。想被強壯男人愛的山上姑娘、想離開山上牢籠的怨婦、想找親生媽媽的幻想女童，所有女人的欲望都寄託在大豪身上。一場颱風，讓所有的內心糾葛在淋溼的彼此之間蒸騰發酵。

在君麗、阿紅、小珊的輪番觸發及鼓勵下，本來只是拿來哄小孩的「丟失了東西」說，隨劇情推展到最後卻真的成為一個巨大的成長隱喻──高大豪從「不相

高大豪誇誇其談他的男人女人說之後，馬上被阿紅拿蘑菇K頭。

信愛」、「從來沒有愛過人」，到「因為感覺到愛而想要當個好人」，終於懸崖勒馬，帶著發燒的小珊下山投案，完成了他的成人禮。高大豪在阿里山上找到了遲來的愛，也找到了身而為人的道德良知。

《颱風》的內容架構與角色可說是潘壘前期作品的集大成，既包括了《合歡山上》男性外來者進入到陌生環境中，如何入境隨俗，與當地環境的互動；也融合了《金色年代》男主角在愛中受到挫折，進而動搖了自我認同，經過一番掙扎，最後心靈成長為更好自己的元素。

潘壘版男性的條件

回到烽火連天的年代。潘壘在逃離軍籍後，首次把自己的名字改成潘「磊」，表示自己光明磊落問心無愧。

戰爭結束他逃離了戰火再起的越南，潘壘在江蘇生活時期開始在投稿時使用「壘」這個字，並且沿用至今。他說，「因為我的身體太羸弱，不夠健壯，覺得用三個田壘在土上，比三個石頭的磊更堅固安穩，而且含有堡壘戰鬥意味。」

不只是自己，他的大兒子取名小壘，次子取名幼壘，潘壘把這

份走過亂世戰火的堅強祈願，用名字傳承給下一代。

「將相本無種，男兒當自強」對潘壘來說可能不只是句古訓格言，是他成長的寫照，是他一路走來能夠數次化險為夷安身立命的不二法門。這個用改名來期許自己的男人，也用電影作品來告訴觀眾：男人就是要不斷認識自己，與自己的陰暗面對決，並且不斷蛻變成更好更強的人。

到此，我們可以把隨遇而安的梁家豪、奮發圖強的錢聖益、轉角認識愛的高大豪，一路串起到《劍》裡頓悟昨日之過的夏侯威。這些角色或曾年少輕狂，或曾誤認人生的目的，但他們都是潘壘鏡中的化身，是能在亂世中磊落堅強找到明日希望的男主人公。

林奎章／

07 邵羅輝，《流浪三兄妹》，一九六三

自前現代跋涉到現代：
歌仔戲電影的
揭幕與謝幕

一九六〇年代初期，受聘於歌仔戲班拱樂社的資深說戲先生陳守敬（1914-1982），著手完成《流浪兩兄妹》電影劇本。根據文字劇本，這是一個復仇的故事：河南新任總督張孽夫迷戀美色，害死岳天雷，逼其妻楊碧霞改嫁給他；原本張孽夫連同岳的子女小奇、小燕也要一起趕盡殺絕，兄妹倆在幸運逃過一劫後投奔叔叔嬸嬸，接下來便看他們如何流浪尋母、為父報仇。

不同於陳守敬大多數為內臺劇場[1]而編的歌仔戲作品，此劇本下筆時就設定以電影為呈現方式。到了製作階段，因為實際的童星陣容調整成為《流浪三兄妹》，三位小主角由團內「囡仔生」小秀哖、永新公司製片人戴傳李（1926-2008）的女兒戴佩珊，以及團內演員的女兒「肉員」共同演出，古錐賣萌，於一九六三年上映之後大受歡迎，接續還拍了《三兄妹告御狀》《三兄妹報父仇》。

《流浪三兄妹》有幸於一九九〇年代搶救臺語片行動中被保留下來，在二〇一三年《薛平貴與王寶釧》出土之前，此片成為眾人遙想當年歌仔戲天團「拱樂社」風華絕代時期的經典之作。

拱樂社與臺語片第一波熱潮

拱樂社成立於一九五〇年代雲林麥寮的拱範宮，團長陳澄三（1918-1992）以超前的創意經營該團，最盛時期旗下統領七個分團、一個新劇團，除歌仔戲外還觸

麥寮拱樂社踩街宣傳

及多種表演領域。當年臺柱演員錦玉已離團自立，迫使陳澄三尋求專業編劇，撰寫具固定臺詞的劇本，以快速培養年輕演員；此舉在歌仔戲史上是創舉，也為劇團留下可茲檢視的珍貴文本紀錄。

試著想想戰後初期的臺灣社會，國民教育才剛起步，民眾的中文識字能力普遍不高，劇團延續了前現代的表演訓練方式：演出前，由說戲的老師傅將故事情節對參演演員說明一遍，然後帶開略為練習，剩下的全憑演員的「腹內」——也就是演員個人經年累月的演出經驗、唱念作打、詩詞文采，融會之後在臺上即興發揮，一切都是場上見。因此，資深演員變成團內重要的資產，間接也影響了演員人才的培育、傳承。團內臺柱離去，迫使陳澄三思考年輕人才的培養問題，固定劇本是方式之一，從此表演內容可以透過演員背誦臺詞的方式克服，不必全靠「腹內」，反而年輕演員具有外型上的優勢；為了解決她們生澀的肢體及唱腔問題，陳澄三還開辦戲曲訓練學校，聘請專業人士任教。

拱樂社這樣的轉變帶有現代資本主義的精神：以獲取最大收益為目的，將戲劇演出商業化，並且透過各種手段加速產製這些「文化商品」；走到極致時，還出現了「錄音團」這種表演形式，等於是對嘴演出，年輕演員只要嘴型大致對得上，剩下的就是身段動作的

展示而已，培訓時間可以更短、更快，拱樂社也可以加速擴團，派至各地拓展演藝事業，發展到後期甚至轉型為歌舞劇團。很難說這種跳脫傳統、運用嶄新方式開拓事業版圖的做法，對於歌仔戲藝術的提升具有絕對的好處。最後，變遷劇烈的大環境終究不友善，走過了歌仔戲黃金時期的拱樂社還是收攤，但到了一九七〇年代，腦筋動得快、具有創新及冒險性格的陳澄三居然研發出好喝又健康的果菜汁配方，成為兒子陳忠義創辦的久津實業公司旗下的超長壽明星商品「波蜜果菜汁」。

一九九二年陳澄三過世後，經由陳家人捐贈的團內文物，先由井迎瑞館長負責的「國家電影資料館」接管保存，而後在一九九八年由國立傳統藝術中心籌備處主導、委託國立藝術學院邱坤良教授主持「拱樂社劇本整理計畫」，完成八十六齣劇本的校注、標音、繕打及出版，幫助平面劇本再現展演情境；論劇本的演出形式，內外臺戲、國劇、電視歌仔戲、電影、話劇、歌舞劇等等皆有，多元而豐富。

其中，推測或已知為電影劇本的共有四部：《苦兒蕩婦心》《流浪兩兄妹》、《三兄妹告御狀》、《天涯遊龍》。這些文字劇本對於還原故事脈絡、瞭解影像製作有莫大的幫助，例如現存的電影版《流浪三兄妹》片頭佚失，沒來由從一男子在獄中受刑開始演起，又因長達十多分鐘聲道損毀，劇情難以拼接；透過文字劇本，我們可以得知受刑男子原來是小兄妹們的父親岳天雷，已佚失的片頭劇情是演反派張孽夫在廟中邂逅岳夫人、心起邪念，十多分鐘聲道毀損部分則是岳天雷死後，

1 《流浪三兄妹》劇照
2 《流浪三兄妹》畫面

張孽夫趕盡殺絕，小兄妹被救出、投靠叔嬸等情節。

這個劇本整理計畫雖以歌仔戲內臺演出劇本為大宗，但也對於臺語片研究頗有助益，特別是加深了我們對拱樂社與臺語片之間關連性的認識。不過，拱樂社在電影史上最著名的事件，仍然是一九五六年陳澄三與何基明合作的《薛平貴與王寶釧》，一連拍了三集，大獲觀眾好評。在此之前，雖有一九五五年邵羅輝導演與都馬劇團推出《六才子西廂記》，但該片以十六釐米底片拍成，比一般電影使用的三十五釐米來得小，卻要在相同規格的銀幕上投放，因此畫面不清無法觀看，上映後無法克服技術問題而匆促下片。《薛平貴與王寶釧》接手成為戰後第一部票

房成功的臺語片，也因此被影史認為具有劃時代的意義。

《薛平貴與王寶釧》打響臺語片第一炮之後，帶出一波產製熱潮。然而，這部

濫觴之作，臺灣電影史有很長一段時間只能憑文字資料和田野訪查推知該片的情

形。目前，國立臺灣歷史博物館典藏有《薛平貴與王寶釧》三集本事，據此得知，

第一集大致演出唐宣宗之子李溫流落民間改姓薛，四處行乞為生，丞相王允之女

王寶釧看出他氣宇非凡，欲納贅成婚，但王允欺貧重富，將這對戀人趕出家門；

薛幸得太白金仙照顧，不但受傷痊癒並且武功倍增，終於在協助周莊平息鬧鬼事

件後獲得紅鬃烈馬，撕下官府徵勇士的榜文，離開寒窯窯效命疆場。第二集演出平

貴出兵，神救援遭受西涼代戰公主所困的唐軍，卻被心懷鬼胎的將軍魏虎所害，

身陷西涼軍營，被代戰公主傾慕計誘，成為西涼的東床快婿；而另一方面，在寒

窯的寶釧受神祕老人指點，以靈鴿傳書給遠方的薛郎，薛郎輾轉得信、揮淚而返。

第三集則將平貴回到中原之後，與寶釧如何再相會、惡人魏虎如何受到懲罰、平

貴身世如何大白、代戰公主如何為眾人解圍等事做一交待。

此系列作品雖有本事文字記載，但何基明對於影像的調度能力如何，卻一

直因影片未能尋獲而成為謎團，再多訪談資料都無法成為直接證據。終於在二〇

一三年，臺南藝術大學音像紀錄與影像維護研究所曾吉賢老師在苗栗地區的歇業

老戲院裡，意外發現《薛平貴與王寶釧》全套三集的拷貝；此事原本就讓人振奮，

更有趣的是這些拷貝當年為進入客家觀眾的娛樂市場，被改配成客語對白、唱客

《金銀天狗》畫面

家大戲。

除了《薛平貴與王寶釧》及《流浪三兄妹》，拱樂社參與的現存歌仔戲電影尚有於一九六一年底上映的《乞食與千金》（又名《乞食郎婿》）、《劍龍小神俠》（即《乞食與千金》下集），與一九六二年底上映的《金銀天狗》，均為邵羅輝導演。《乞食與千金》上下集的片頭顯示該劇改編自《紅樓殘夢》，由拱樂社及錦玉己歌劇團合演；；據學者考證，《紅樓殘夢》是陳守敬為拱樂社編寫的早期舞臺歌仔戲之一，約寫成於一九五三年左右，由拱樂社當家明星小杏雪一人分飾文小生李文明、武小生丹吉，雙生配雙旦，劇情融合愛情家庭倫理與武俠復仇。《金銀天狗》則常被誤為拱樂社另一同名舞臺歌仔戲，但實際查看電影及本事，應為電影劇本《天涯遊龍》的完成影片；該故事描寫岳志寶童年時隨母再嫁到李萬金家，與李之子李清溪成為兄弟，兩人長大之後同時愛上少女江素美，因而發生一連串爭奪愛人與家產的事件，而其下集《銀面小天狗》很可惜目前尚未出土。[2]

這些片子的導演邵羅輝（1919-1993），本名邵利守，年輕時曾進入東京帝國影劇學校學習編導，多才多藝的他還曾在大阪松竹映畫株式會社擔任基本演員。戰後回到臺灣，曾自組劇團演出，一九五五年執導的《六才子西廂記》技術和票房雖未成功，但他並未停止拍片，在古裝片如火如荼的一九五六年，他與辛金傳（即辛奇導演）、鐘聲話劇團合作，完成首部臺語時裝片《雨夜花》，也獲致好評，將導演事業延續了下來，直至臺語片時期結束。

《舊情綿綿》也有孤兒流浪尋親情節，由左至右：戴佩珊、洪一峰、白蓉。

邵羅輝與拱樂社合作的四部電影，都有著共同的「囡仔生」童星——小秀哖，擔任家族遭惡人破壞而流離失所、寄人籬下被虐待霸凌、終得奇人傳授武功、為雙親復仇的關鍵角色。流浪孤兒的意象普遍存在於拱樂社戲劇中，小演員楚楚可憐的動人形象，受虐時讓人憐憫，與成人角色相鬥時又傻氣可愛，最能贏得觀眾的心。放眼臺語時裝片，也經常有孤兒流浪尋親的情節，例如寶島歌王洪一峰主演的《舊情綿綿》（邵羅輝，一九六二）、改編日本文藝小說而成的《孤女淒平凡的愛》（鄭東山，一九六四）、以香港明星凌波身世為靈感的《孤女淒波》（吳飛劍，一九六四）等。

銜接前現代娛樂的類型片：歌仔戲電影

華人的電影史裡，戲曲與早期電影發展有著奇妙的連結：中國第一部於史有載的影像短片《定軍山》（一九〇五）、第一部有聲片《歌女紅牡丹》（一九三一）、第一部彩色片《生死恨》（一九四八）、香港第一部電影《莊子試妻》（一九一三），有的直接記錄、有的改編原作、有的插入唱段，均與傳統戲曲有著程度不一的關連性。

臺灣民間參與電影製作的歷史大部分在一九四五年終戰之後發

《薛平貴與王寶釧》
本事封面

《薛平貴與王寶釧》劇照

生，若要探源，一般影史都會提及《六才子西廂記》，雖然該片因技術性問題而致商業映演失敗，卻開啟臺灣電影工作者與劇團合作的先例，緊接著的《薛平貴與王寶釧》（一九五六）、《范蠡與西施》（一九五六）、《林投姐》（一九五六）等，都是歌仔戲電影。而公營片廠製作的首部臺語劇情長片《黃帝子孫》（一九五六），裡面也有大篇幅拍攝歌仔戲、皮影戲演出的段落。第一部彩色臺語片《金壺玉鯉》（一九五八），同樣也是拱樂社參演製作的歌仔戲電影。

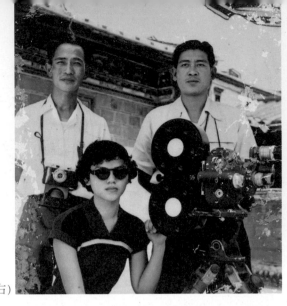

李泉溪(左)
何基明弟弟何錢明(右)

或許我們可以這樣說，象徵現代化的電影在發展最初期，自前現代社會的敘事藝術及演藝團體得到了製作的養料、資源和觀眾群。由於戲劇演出的不可再現性，早期各種形式的歌仔戲僅留劇本及文物可供揣想，歌仔戲電影卻保留了臺前幕後所有工作者共創的成果，因此容我這樣比擬——歌仔戲電影在當年是銜接前現代到現代的娛樂文化，到了今日，則是回顧歌仔戲早期樣貌的另類時空膠囊。

一九五〇年代至六〇年代初期，歌仔戲電影變成一組數量不小的類型電影，拱樂社只是這繩索上的其中一股線縷，其他的拍攝劇團還包括新南光歌劇團、美都歌劇團、日月園歌劇團、華臺園、大振豐劇團、汪思明劇團、賽金寶歌劇團、南臺少女歌劇團等；除了運用既有的明星、劇團名稱做為號召，長期製作實踐下來，也有了以歌仔戲電影為標誌的導演，如李泉溪。

歌仔戲一如其他傳統戲曲，有著「合歌舞以演故事」的表演特徵，服裝造型上也有別於現實生活，為了吸睛而盡可能地華麗誇張。程式化的腳步手路，恰好與講求「真實」的電影表演背道而馳。

白克是早期臺灣電影歷史上兼具創作實務與理論教學的少見導演，熱衷於討論影像的蒙太奇藝術（montage，即剪輯），以及電影裡的

真實性議題。他在評論《薛平貴與王寶釧》時提及：

……將歌仔戲搬上銀幕，這不能不說是一種大膽的嘗試，因為歌仔戲的本身是最通俗的地方戲劇，在若干地方也許近於俚俗，可是卻為一般本省婦孺同胞所喜見樂聞，但要把這樣的地方戲劇用電影手法表現記錄下來，那麼必須去蕪存菁，萬萬馬虎不得，有若干題材可拍，也有不少戲卻應該割愛。……[3]

對於歌仔戲電影，他不只一次提及小生用女演員扮飾的習慣必須改良，應該完全用男演員演出才寫實；也曾評論過歌仔戲演員的演技差，因為電影中的對話，不該以歌仔戲中拖音道白來表演。這些評論的出發點，想必都是為了維護電影所呈現出來的真實感。

白克所處的時代，是一個歌仔戲初遇「新媒體」的時間點，他對兩種藝術形態互相磨合的成果聚焦在是否表現真實。但是，歌仔戲電影並未如白克期待的朝寫實方向發展，反而將庶民觀眾喜愛的機關變景、原子花燈[4]搬入銀幕裡，藉由神怪故事大大發揮，現今留存洪信德導演、新南光歌劇團演出的《盤古開天》（一九六二）即是如此。歌仔戲既有的武戲傳統及武生訓練，也為其在電影中的表現置入武俠的元素，本文提及的拱樂社電影就不乏許多大段落的武打場面。白克關切以女演員反串男性角色的不寫實，但「坤生」及「胡撇仔」的表演邏輯百年來在

觀眾心中根深蒂固；[5] 知名小生小白光一直都以男性形象演出，即使在新南光歌劇團的時裝片《遊俠胡劍明》（一九六三）系列中也如此，廣告文案宣傳著：「為藝術而犧牲，剪去女人最寶貴的頭髮。」神怪、武俠、反串，這三系元素合撚出別具形式風格的歌仔戲電影。

臺語片時代與歌仔戲電影一同謝幕

步入一九六〇年代，臺語片製作環境、表演人才漸趨成熟，觀眾品味也因世界各國電影引進臺灣而有所轉移，歌仔戲電影日益式微。不過隨著電視臺成立，歌仔戲工作者得到接續發展的環境；電視同樣做為一種影像媒介，他們（包括演員、樂師、編劇、導播等）持續操練著在鏡頭前表演的方法，當一九六〇年代將盡，歌仔戲電影又重返大銀幕，踏入水銀燈下的是楊麗花、郭美珠、柯玉枝、王金櫻等被標示為「電視明星」的歌仔戲演員。

一九七〇年代初期，臺語片時期大致已經告終，片目上七〇至八〇年代零星出現的一些作品，多數詮釋資料不全，難以窺其樣貌，除了一九八一年的《鄭元和與李亞仙》及《陳三五娘》這兩部彩色歌仔戲電影，由楊麗花、司馬玉嬌、許秀年（即長大之後的童星小秀哖）等

陳三五娘

14生峰

楊麗花・司馬玉嬌
許秀年

最新爆笑大喜劇!!

通俗民間故事,最新鉅獻!!

永宇影業有限公司出品
主題曲:新發明唱片公司發管

《鄭元和與李亞仙》及《陳三五娘》,
是由電視明星楊麗花、司馬玉嬌等人主演。

人主演,常被研究者稱為臺語片時代的尾聲之作。由於有電影歌仔戲及黃梅調電影的學習與刺激,此時歌仔戲電影的美學再進化;粗淺觀之,服裝造型在彩色電影的鏡頭之下,自是美輪美奐,美術設計甚且延伸至整個場景空間,實景拍攝的亭臺樓閣、軒榭廊舫,在鏡位移動時呈現出東方建築之美——這或許來自於楊麗花團長在製作電視節目時,對於場景布置的自我要求。在音樂方面,樂師曾仲影以西方樂隊編制為各曲配器演奏,加上演員的唱作,讓片中的古代世界有了獨立存在的生命力。

至此,以歌仔戲電影揭幕的早期臺語片,也以歌仔戲電影類型謝幕。之後,臺語在鄉土文學電影、社會寫實片、新電影運動的作品裡,被賦予新的社會意義,角色使用母語是寫實性的考量,也置入創作者的本土文化意識,形成新一代的臺語電影。侯孝賢作品裡的傳統藝術元素,先以布袋戲藝師李天祿為演員,現身於《尼羅河女兒》、《戀戀風塵》,而後在《悲情城市》、《戲夢人生》裡又有了歌仔戲、布袋戲粉墨登場,於故事中形成重要的意義。近期研究者重新關注江浪導演(即臺語片導演鄭義男)在一九九〇年代初的作品《失聲畫眉》;這部由小說家凌煙獲獎的同名之作改編而來的電影,把鏡頭帶往一九八〇年代中期歌仔戲班的後場生活,對於同志情感及慾

望有著文學的觀看視角。[6]臺灣的母語電影形成兩種不同的文化脈絡，看似斷線，但從這些埋有戲曲符號的作品看來，早期臺語片像是用歌仔戲的形式，向新世代拋出了水袖，由後繼的電影工作者接住，以不同的思維開始新的創作。

1　「內臺戲」與「外臺戲」為臺灣傳統戲劇演出場地的區分概念。「臺」意味「戲臺」，內與外則可以理解為室內或室外。「內臺戲」指在戲院裡的舞臺上演出、觀眾買票入場觀賞的戲劇活動，相對於廟埕廣場上搭臺演出的「外臺戲」。

2　有關拱樂社現存影片的內容及考查，可參閱林玉如，〈跨場域舞臺的戲劇創作與轉化——陳守敬歌仔戲寫作技巧探析〉（臺北：國立臺灣大學戲劇學研究所碩士論文，二〇〇七）。

3　原文刊登於《聯合報》一九五六年一月五日，收錄於黃仁編著《優秀臺語片評論精選集》（臺北市：亞太圖書，二〇〇六），頁十三—十四。

4　由於原子彈的發明及使用，「原子」一詞在上世紀中期成為流行語，形容「高科技」、「進步」的事物，例如「原子筆」。原子花燈即具特殊效果的舞臺燈光裝置，常見於當時演出廣告。

5　戲曲傳統「坤生」，即以女性演員扮飾男性角色。「胡撇仔」則是歌仔戲中相當特殊的演出型式，推測其來源，大抵與日治時期推行皇民化運動時，歌仔戲融入時裝造型、軍國主義、新劇表演等內容而成為「皇民劇」有關，其名稱一說是英文「opera」的音譯，二說是形容這種表演胡亂撇畫、不按正本演出；戰後的胡撇仔戲不必演出皇民化的內容，轉而以歌仔戲為基底，結合自由的劇情、俚俗的臺詞、華麗又誇張的造型、刺激的聲光效果，形成拼貼美學式的獨特演出。

6　可參閱蘇致亨《毋甘願的電影史：曾經，臺灣有個好萊塢》（臺北：春山，二〇二〇）之結論，頁三八四—三八五。

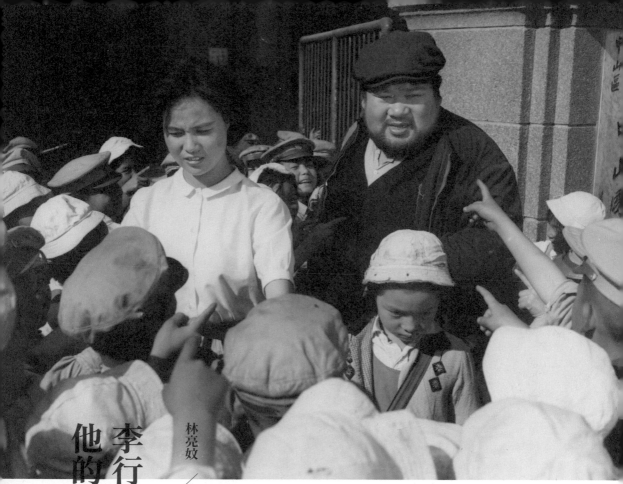

李行導演與
他的「健康寫實」行李

林亮妏

08 李行，《街頭巷尾》，一九六三

「健康寫實」的李行導演

李行導演，人稱「臺灣電影教父」，畢生執導電影作品共約五十餘部，獲獎無數。在他長達三十餘年的電影導演生涯裡，橫跨臺語片、健康寫實片、瓊瑤愛情片、鄉土文藝片等多種類型，其洋洋灑灑的執導經歷可說反映了一九五〇至一九八〇年代的臺灣電影史。

本名李子達，一九三〇年出生上海，成長在一個十分重視倫理傳統的家庭，父親李玉階崇奉的天帝之道對他也有深刻的影響。[1]一九四八年與家人遷居來臺，起初因醉心做演員，李行參與了國營片廠製作的《永不分離》（一九五一）、《罌粟花》（一九五四）、《翠嶺長春》（一九五六）等政宣片的演出工作。一九五九年，他因緣際會執導了臺語片《王哥柳哥遊臺灣》，這部喜劇電影分上下兩集在年節強檔映演，票房賣座甚佳，頗受觀眾喜愛。因恭逢臺語片的狂飆攝製年代，不僅正式開啟了李行這輩子的導演生涯，也使其透過大量拍攝實務經驗鍛練提升了導演技巧。

一九六〇年代，他遊走在私人商業電影與國營片廠之間。由於臺語片工作不穩定，[2]李行尋思加入彼時資源最豐沛、黨國經營的中央電影公司（簡稱「中影」），卻三度遭拒。後在家人資助之下，成立「自立電影公司」，創業作是描述「本外省籍一家親」的國臺語雙聲帶愛情喜劇《兩相好》。由於票房不錯，一九六三年他在自家公司續接執導國語劇情片《街頭巷尾》，這部描述一群善良樸實市井小民的電

1. 李行導演（後排左三）臺語片作品
《新妻鏡》（1963）演職員合影
2. 李行「自立電影公司」創業作
《兩相好》劇照

影，被視為健康寫實片的濫觴。《街頭巷尾》的成功終於使李行有機會與中影片廠合作，拍攝出《蚵女》、《養鴨人家》等健康寫實路線的重要作品。

一九六五年，李行繼續在中影執導推出改編得「很健康」、卻「完全不寫實」的瓊瑤愛情片《婉君表妹》、《啞女情深》等；一九七〇年代再以瓊瑤電影三部

曲《彩雲飛》、《心有千千結》、《海鷗飛處》等片締造票房佳績。不過，李行導演長年念茲在茲欲拍攝的，卻是一部講述中國傳統倫理價值的古裝片——《秋決》（一九七二），[4]描述一名堅貞善良女性嫁給一個男死囚犯，協助他改過向善並完成傳宗接代任務的倫理故事；此片被視為李行個人代表作之一，深刻表現他重視家庭倫理的價值信念。

而後，他再將目光瞄準臺灣本土故事與場景，憑藉著《汪洋中的一條船》（一九七八）、《小城故事》（一九七九）、《早安臺北》（一九八〇）等片，連續獲得金馬獎三屆最佳劇情片大獎。這三部電影分別從小兒麻痺患者鄭豐喜、三義學習雕刻的出獄少年，以及努力打拚的窮苦年輕人等角色出發，主要表達的都是克服逆境、奮發向上的正面光明故事。直到一九八〇年代，臺灣電影產業每況愈下，一九八六年他執導了最後一部電影作品《唐山過臺灣》。

此後，即便不再執導電影，李行依然自許為「終身的電影義工」[5]——他投入公職協助重組臺影文化公司[6]、積極籌創電影導演協會、熱心為電影友人張羅奔走，乃至孜孜不倦推動兩岸電影文化交流等，持續在電影領域戮力不懈與發揮影響力，一九九五年實至名歸榮獲金馬獎終身成就獎的殊榮肯定。

因此對於臺灣電影界來說，「李行」的名字早已經成為一個象徵時代意義的角色，他不僅數度引領介入臺灣電影的關鍵轉折演變，更是華語電影圈內德高望重的領袖級代表人物。二〇〇九年，作家林黛嫚曾於《李行的本事》傳記書裡，直率

《街頭巷尾》舊海報

抒寫：「老實說，李導演的人生是中規中矩，沒有可以灑狗血、八卦、衝突性強的題材，李導演的電影成就是健康寫實，他的現實生活也很健康寫實啊。」[7] 她以「健康寫實」描繪李行導演的個人性格、視「健康寫實」為李行的重要電影成就。藉由一語雙關的巧妙形容摹寫，連結李行本人與李行電影，展現李行導演「人如其影」的耿直人生與電影世界。

所謂「健康寫實電影」，為一九六〇年代國營片廠中影所強打的拍攝路線。而「健康寫實」這四字的靈感發想，正是源於李行執導的國語片《街頭巷尾》。

《街頭巷尾》描述一群本外省族群共居破落大雜院，過著充滿人情味生活的溫馨故事。電影從撿破爛的石胖子（李冠章飾）的日常展開——天色剛亮，他背起大竹簍子與長垃圾夾子，前往垃圾堆，拚命地努力工作，直到夜晚才拖著疲憊身軀，步履蹣跚地走回家。一整天下來，換取的微薄薪資剛好可以讓他喝杯涼茶、吃碗路邊攤的陽春麵。日復一日的工作，縱使辛苦，他卻也甘之如飴，並與一群友善鄰居們互相照應陪伴出親密的好感情。也因此，當鄰居林阿嫂重病過世後，石胖子毫不猶豫接手扶養孤女林小珠（羅宛琳飾），視如己出地照顧她、養育她。

為了孩子，石胖子去擦鞋、賣藥、做搬運工、學騎三輪車，卻因為過度勞累，他病倒了。而把「石伯伯」視若父親的林小珠，於是苦思如何幫忙生病的石胖子賺

錢——她賣掉飼養多年的小狗，換來一疊彩券，天天蹺課在街頭販賣她的「愛國獎券」[8]。女孩的瘦小身影，開始在熱鬧的街頭四處遊走，菜市場、公車站牌、服飾店，乃至走入餐廳內一桌又一桌兜售彩券……。

某晚，夜歸的林小珠，用賺來的錢，興高采烈買了兩顆昂貴蘋果回家，結果竟被怒氣沖沖的石胖子指責逃學貪玩！林小珠欲哭無淚又來不及解釋，石胖子氣極攻心地怒吼：「跪下、妳跪下！」此時，一群鄰居衝入房內，有的拉扯住情緒激動的石胖子、有的抱住淚眼汪汪的小珠、有的正氣十足地解釋著孝順的小珠其實是去賣獎券的事實……。接著，散落了一地的愛國獎券，如同打開誤解的關鍵物件，真相大白，父女相擁哭泣。

飾演孤女的羅宛琳，因《街頭巷尾》獲得了第二屆金馬獎最佳童星獎。現在看來，也許表演有時過於用力煽情，但她銀幕上的討喜面容極易搏取觀眾的憐愛與認同。尤其電影裡，她的純真善意，與生俱來的孝順體貼，以及聰慧靈巧地販售愛國獎券等行動，幾乎完美塑造了一位乖順女孩所應具備的各種素質典範，既彰顯出李行電影一脈相承、親情至上的倫理精神；也隱隱應合了官方與社會所需求的文化商品內容，因而順勢開啟了中影拍攝「健康寫實電影」的策略路線。

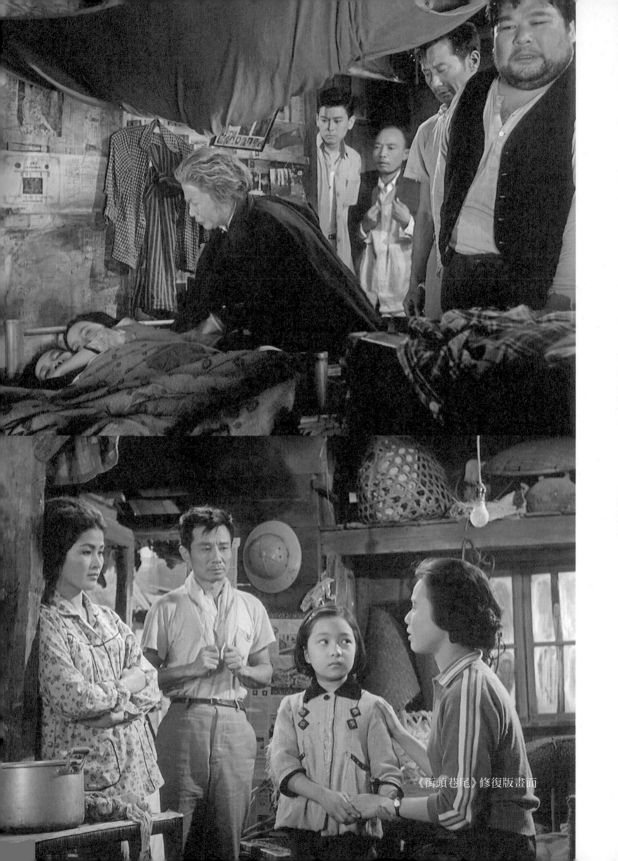

《街頭巷尾》修復版畫面

中影「健康寫實電影」時代背景與路線由來

「健康寫實電影」，是由當年的中影總經理龔弘所提出。根據龔弘傳記的說法，他自身非常喜歡一九四〇年代的義大利新寫實主義電影，例如描繪戰後歐洲貧困失業慘況的《單車失竊記》(*Ladri di biciclette*, 1948)，以及工廠女工與毒梟男子悲劇戀愛的《河孃淚》(*La donna del fiume*, 1955)等片。然而，此種「太強調黑暗面」的「寫實」電影並不適合做為中影的攝製方針。

畢竟，這座全名「中央電影事業股份有限公司」的黨國機構，具有非常明確的政治意識形態與文藝政策目標，主要任務即是拍攝符合國家需要的政宣電影，舉凡妖魔化共產黨、推廣農業政策、展現國家建設等都可以是劇情內容；若把焦點放在揭發控訴社會黑暗面或強調人心愁苦悲慘之寫實景況，絕非黨國樂見。

實際上，一九六〇年代的臺灣，已逐漸擺脫了戰後的混亂狀態；政府投入的各項農業生產政策促使經濟大幅成長，整體社會正迅速朝向工業化轉型發展。但是，在那樣一個「標準的經濟發達而政治沉寂的體系」裡[9]，人們面對國際越戰打得糾纏不休，兩岸局勢晦暗不明，內心瀰漫著浮動無力之感。

李行導演曾於一場健康寫實電影座談會裡，描述了拍攝《街頭巷尾》的時代背景：「在一九五〇、一九六〇年代許多從大陸來的人，已經來了十多年，每年都期盼有一天能回大陸；然而住愈久，回老家的希望就愈渺茫。在《街頭巷尾》中，

《街頭巷尾》工作照，
童星羅婉琳
惹人憐愛。

就是描述在大雜院中，……在沒有希望中，彼此幫助的情形。」[10]

顯然，《街頭巷尾》提供了當年臺灣社會所需要的一種深層文化慰藉。由於「反攻大陸」無望，城鄉經濟劇烈變化，彼時臺灣內在渴求一種正向融合的情感結構。而李行導演即時抓住了當下的情緒需求，從貧民窟小人物的生活視角，強化他所深信的家庭倫理與社群互助等傳統價值觀，描繪出一幅安貧樂道、族群和諧的淳樸景象。

這也是為什麼，中影的龔弘看了《街頭巷尾》後靈感湧現。他不僅積極延攬李行加入中影攝製團隊，更神來一筆於「寫實」前加上「健康」兩字。[11] 在國家機器明確的宣傳目標與產製監控下，一方面高舉人性光明、隱惡揚善的「健康」價值觀，鼓吹一種安定民心、族群融合的臺灣文化精神力量；同時也試圖捨棄揭露苦難的現實角度，轉而強化臺灣風光明媚的「寫實」鄉村景致，以及落地生根臺灣的信心希望。

「以影載道」

方向正確後，中影逐漸開始發光發亮，結合聚集了「藍海編劇小組」[12] 與彩色攝製技術團隊等各方好手，一路從《蚵女》、《養鴨人

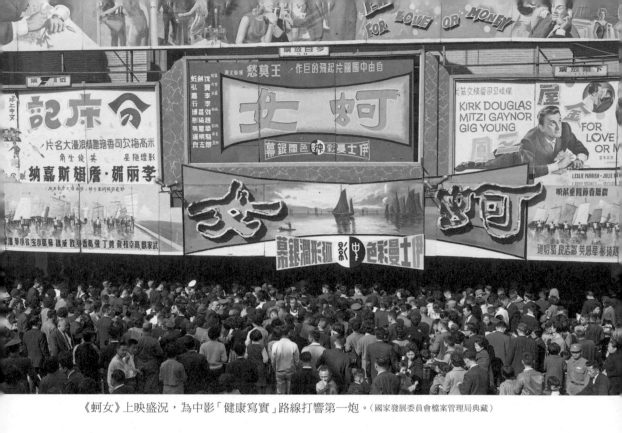

《蚵女》上映盛況，為中影「健康寫實」路線打響第一炮。（國家發展委員會檔案管理局典藏）

健康寫實電影可說是一九六〇年代，在臺灣獨特社會情境下孕育形成的文化商品，由黨國以

片等主流類型互別苗頭。

影市場上大獲成功，可與香港黃梅調與時裝歌舞術的視覺加乘效果，令《蚵女》、《養鴨人家》在電繁榮進步的「寫實」社會風貌；再加上彩色攝影現了臺灣鄉下「健康」的人情倫理，以及富足安樂、康寫實之作，都將場景設置在臺灣鄉村，刻意展展現畜牧業蓬勃發展的富饒農村景象。這兩部健一名孝順養女小月與鴨農養父之間的動人親情，而緊接著由李行獨立執導的《養鴨人家》，則透過製出夕陽西下時分、彩色瑰麗的壯闊漁村場景。描述漁村蚵女阿蘭與捕魚男金水的戀愛故事，攝女》正式上映，由李嘉與李行導演共同執導，藉由

一九六四年，健康寫實電影的第一炮——《蚵

為當年臺灣官方製作異軍突起的多產電影類型。等，不只海內外票房告捷，也促使健康寫實片成家》、拍到《我女若蘭》（一九六六）、《路》（一九六七）

《蚵女》宣傳常主打
女主角王莫愁一雙修長美腿
（《國際電影》109期，1964年12月；
《國際電影》110期，1965年1月）

「健康」為基調打造其內核，場景逐漸不止囿於臺灣鄉村——它有時轉化為周旋在親情、愛情、恩情的瓊瑤電影《婉君表妹》，描述啞巴妻子的深情悲劇《啞女情深》；有時則變身成罹患小兒麻痺症的勵志女園藝家《我女若蘭》，描述單親築路工人與兒子之間濃厚親情的《路》。其實際精神與義大利新寫實主義電影的批判性並不相符，反而清晰直指電影做為國家文化治理的傳播工具，「健康」的精神意涵遠遠大於所謂的「寫實」場景。

而李行在中影攝製的健康寫實電影裡，包括《蚵女》、《養鴨人家》、《婉君表妹》、《啞女情深》、《路》等片，清楚展現出他個人一貫追求「以影載道」之風格與教化人心的意圖。他擅長在電影娛樂商品裡注入家庭孝道、人情義理，塑造出一

《養鴨人家》女主角唐寶雲至金門前線勞軍，軍人爭相與她合影。
（國家發展委員會檔案管理局典藏）

種社會祥和、民心融合的安定景象，也讓觀眾看了電影後相信自己生活在一個充滿光明希望的美好年代。

因此李行的特殊性，在於他個人堅信的傳統倫理思維，與當年中影健康寫實電影的文化產品策略，不謀而合。透過電影的創作形式，李行參與了國家機器的文化治理活動，在黨國製片系統裡扮演傳遞意識形態與倫理價值的重要角色。我們可以說，李行的電影創作理念與主要方法，是順應與發現時代的內在精神需求，敏感抓住社會深層的情感結構，並在電影裡融入他欲宣揚的倫理價值；而不是去批判現實、甚至對抗社群家國。

評論者也經常述及李行的電影總是張揚著倫理大旗，角色人物通常是父慈子孝、兄友弟恭、恪守婦道，而犯錯者最終都會幡然悔悟、度過挫折，人性很少幽微灰色之處，結局一向是迎接善良光明。有趣的是，李行本人對這些

評論應該知之甚詳。在《李行和他的行李》(二〇〇〇)紀錄片中，他坦承知道別人批評他的電影是「傳統倫理、是煽情的、有舞臺味、說教的、教化的」之類，還在與老影人的聚會裡自嘲氣惱地說道：「我們經歷了臺灣電影最好的年代……，搞不好臺灣電影就是被我們這些老人給搞垮的！」如此直言不諱的毫無遮掩模樣，反倒感受到老先生有一種可愛率真特質，以及「人如其影」對於電影的熱切付出與心意。

李行愛家、愛國、愛電的「健康寫實」行李

《論語‧泰伯》篇中，曾子說：「士不可以不弘毅，任重而道遠。仁以為己任，不亦重乎？死而後已，不亦遠乎？」意即古代的讀書人，被期許為必須心胸寬弘、意志堅強，因為知識分子的責任非常重大而久遠，他們以實踐仁道為己任，行路遙遠，至死方休。而李行導演也許正是抱持這種「士大夫責任感」的知識分子。他們把傳統倫理價值及經世致用的責任，背負在自己身上；透過電影創作表現與企圖，展現重道德、慎承諾的老派風範，達到實踐仁道之終極理想。

在何平執導的紀錄片《李行和他的行李》裡，李行提到他很喜歡這個片名，因為「行李就是一個包袱，是一個責任，是一個使命感。」[13] 清楚點明他對於自身人生的核心價值，即是將其愛家庭、愛國家、愛電影的熱忱，化為捨我其誰的「健

康寫實」行李。在這樣沉甸甸行囊裡裝載著的，不只是健康寫實的電影片型，更有願意一輩子固守承擔的使命責任感，才得以在長達三十多年的不同電影類型世代，拍攝出許多令觀眾感動買單的作品。

1 李玉階是天帝教的創始人，該教的中心思想即為儒家思想，強調為人處世所應持的「仁愛」與「責任」，詳 https://member.tienti.org/book/teachersays/teachersays-05-09/。

2 詳張靚蓓，《面對當代導演李行》，《行者影跡．李行．電影．五十年》（臺北：時報，一九九），頁四二—四三。

3 王志欽，〈以「健康寫實」之名〉，《電影欣賞》第一五四期（二〇一三年三月），頁九。

4 李行一九六〇年就已與漫畫家王小痴談論拍攝《秋決》的構想，詳林黛嫚，《李行的本事》（臺北：三民，二〇〇九），頁一八二—一八三。

5 林黛嫚，《李行的本事》，頁六。

6 即臺灣電影文化公司，前身為臺灣省電影製片廠，不過一九九九年因九二一大地震遭震毀而結束營業。

7 林黛嫚，《李行的本事》，頁二五七。

8 愛國獎券是一九五〇至一九八七年臺灣政府為緩解財政困難而發行的彩券名稱。

9 劉現成，〈六〇年代臺灣「健康寫實」影片之社會歷史分析〉，《電影欣賞》第七二期（一九九四年十一、十二月），頁四九。

10 俞嬋衢整理，《時代的斷章：「一九六〇年代臺灣電影健康寫實影片之意涵」座談會〉，《電影欣賞》第七二期，頁十七。

11 張靚蓓，《龔弘：中影十年暨圖文資料彙編》（臺北：文化部，二〇一二），頁七二一—七三三。

12　「藍海小組」是當年中影編劇團隊的名稱，成員包括了龔弘、李行、李嘉、張永祥、白景瑞等人，彼此經常一起腦力激盪撰寫劇本。而中影的攝影團隊成員包括：華慧英、賴成英、林贊庭等，他們都曾特別出國學習彩色片攝製。

13　何平導演，《李行和他的行李：國寶級大師李行導演紀錄片》DVD，春暉國際，二○○○。

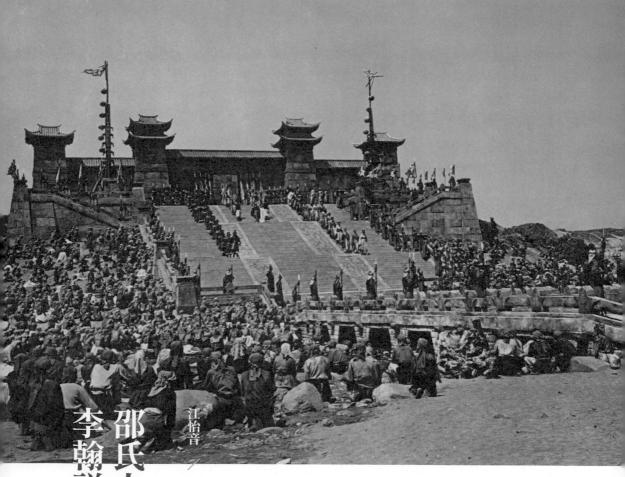

邵氏大導渡臺灣：李翰祥與國聯影業

江怡音 / 09 李翰祥，《西施》，一九六五

《梁山伯與祝英台》旋風與蝴蝶效應

提到一九六〇年代的臺灣電影，就不得不提到來自香港的導演李翰祥（1926-1996）。李翰祥是一九六〇年代華語（國語）電影的代表人物之一，他一手打造了著名的《梁山伯與祝英台》，造成了黃梅調電影旋風，一時之間成為全臺灣最受歡迎的電影類型。

黃梅調電影可說是承接了一個世代的記憶，在那個電視尚未普及的年代，電影是主要的娛樂活動，在好萊塢等外語片的天下中，黃梅調電影帶領國語片走進觀眾心中。黃梅調盛行的年代，街頭巷尾人人都會哼唱幾句，人們常以「無片不黃梅」來形容此時的電影。片中女扮男裝的「梁兄哥」影星凌波在一九六三年到臺灣訪問時，造成了臺北萬人空巷的盛況，眾人列隊歡迎只為爭睹凌波的巨星風采。

李安導演在《臥虎藏龍》揚名國際的時候，接受《紐約時報》（*The New York Times*）專訪，請他介紹一部最喜歡的電影，他介紹的就是《梁山伯與祝英台》。[1]

李翰祥導演一九二六年出生於中國東北，年輕時就讀北平藝術專科學校，具有專業的美術背景，後來到香港進入長城影業擔任美術布景，被發掘出編劇和導演才能，漸漸能獨當一面，隨後被香港邵氏電影公司聘為導演，跟隨邵逸夫為邵氏打造了一個東方電影王國。

黃梅調電影和歷史劇是邵氏電影王國的初始，在黃梅調電影蔚為風潮以前，

《西施》以彩色闊銀幕為號召

華語（國語）電影並非製作主流：在香港拍的主要是粵語片，在臺灣則是臺語片。

但是相比來自其他國家的電影都已彩色化，粵語片和臺語片絕大多數還是黑白電影，製作成本低、拍攝時間短，因此大部分觀眾最捧場的還是隔海來的西洋電影或日本電影。[2]直到一九五〇年代擁有星馬資金的國泰機構電懋影業和邵氏電影公司在香港成立大規模的片廠，華語電影開始蓬勃發展。

當時為英屬殖民地的香港，除了左派的電影公司以外，親國民黨政府的電懋（國泰）和邵氏都逐漸發展出類似好萊塢的商業大片廠制度，不僅興建占地廣大的影城，更致力提升電影製作的規模、技術和成本，以期能生產出與西洋和日本電影相抗衡的「中國電影」。電影公司除了負責製片以外，同時也包辦發行和放映，旗下有各種電影從業人員：導演、製作人、演員、服裝、美術、燈光等等，都隸屬於片廠。大片廠甚至有演員訓練班培養演員和明星，也有印刷廠發行宣傳電影和明星的雜誌和畫報，還提供宿舍給工作人員。李翰祥的黃梅調電影和歷史劇是相當典型片廠製作的電影，除了砸重金打造富麗堂皇的服裝、布景，也到國外出外景，這樣高成本的製作倚賴於大片廠雄厚的資金。歷史劇又以彩色寬銀幕為號召（當時華語電影多半仍是黑白片），吸引海內外觀眾的目光。因此，觀眾到電影院欣賞華語歷史劇，實際上是相當現代化的聲光體驗。

既然是邵氏電影公司的王牌導演，李翰祥又為什麼到臺灣來創立國聯電影公司呢？這就要從《梁山伯與祝英台》說起了。一九六〇年代邵氏和電懋（國泰）兩大

「梁兄哥」
來臺訪問
引起旋風
（國家發展委員會
檔案管理局典藏）

電影公司打對臺，皆以打倒對方為目標，鬧起了「雙胞案」：也就是當其中一間公司開拍電影時，另一方也以同樣題材趕拍電影，誰趕在對方完工前先上映，誰就能搶占先機。《梁山伯與祝英台》就是雙胞案的產物，李翰祥趕在電懋之前先拍完梁祝故事搶先上映，誰都沒料到這部《梁山伯與祝英台》在臺灣造成旋風，把「梁兄哥」凌波捧成了巨星，為邵氏賺了大筆的錢，但卻埋下了李翰祥出走的種子。

原來李翰祥一直是邵氏的簽約導演，儘管《梁山伯與祝英台》一片大賣，他一直想拍以《紅樓夢》為主題的電影，除此之外，根據李翰祥自述，竟被其他導演搶拍了，加上邵逸夫不滿李翰祥拍片時外景回港後，種種原因讓李翰祥心生不滿、萌生離意。[3]

吃了敗仗的電懋（國泰）老闆陸運濤想要挖角李翰祥，但是李翰祥因為和邵氏的電影合約還沒到期，所以無法在香港拍片。而另外一個因為《梁山伯與祝英台》吃了大虧的，則是在臺灣的聯邦公司。聯邦是邵氏電影公司在臺灣發行的公司，邵氏因為電影票房愈來愈好，就醞釀漲價，聯邦決定放棄替邵氏發行，沒想到第一部放棄的片就是大紅大紫的《梁山伯與祝英台》，令聯邦相當扼腕，所以和國泰一起密謀說服李翰祥出走邵氏。在陸運濤的出資下，李翰祥最後

決議到臺灣成立電影公司,而電影公司的名字就以國泰和聯邦各取一字來命名,叫作國聯電影公司。[4]

國聯電影公司一九六三年末在臺灣成立,位於臺北市泉州街一號,到一九七〇年李翰祥離開臺灣為止,一共七年的時間。李翰祥想要在臺灣建立一個可與香港邵氏相比的電影公司,大刀闊斧地於板橋四汴頭打造號稱港臺最大的「國聯製片廠」[5]。除了設立製片廠、攝影棚、演員訓練班,並發行《電影沙龍》畫刊,不只介紹國聯拍攝的電影和國聯培養的演員,更進一步說明李翰祥的電影理念。

雖然李翰祥到臺灣開設國聯時,充滿了理想和抱負,但國聯卻有個先天不足的開始。電懋(國泰)挖角李翰祥時,大老闆陸運濤親自和李翰祥商談,李翰祥回憶陸運濤對他開的條件有求必應,讓他胸懷壯志地準備大展身手,沒想到陸運濤在臺灣參加一九六五年第十一屆亞洲影展時,坐飛機從臺中到臺北途中失事(一說是遭放炸彈,另一說是遭到劫機),這一空難事件影響重大,不但讓國泰一蹶不振,可想而知也讓國聯面臨資金的問題。

《西施》:國聯首部歷史鉅片

《西施》是國聯和臺灣三大公營製片廠之一「臺製」(臺灣省電影製片廠)合作的電影,也是李翰祥在國聯拍攝的第一齣大型歷史劇。拍攝《西施》是李翰祥在邵氏

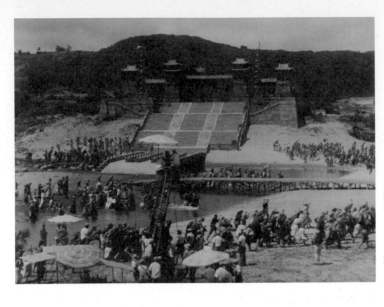

2　1

1.禹王廟場景
　是搭建在白沙灣
2.白沙灣參觀拍片
　人潮絡繹不絕

未能完成的心願：李翰祥曾計劃拍攝一部涵蓋中國古典四大美人西施、褒姒、王昭君、楊貴妃的電影，取名《傾國傾城》。但是在拍攝《楊貴妃》時，因為預算嚴重超支，所以利用了《楊貴妃》的服裝和背景，同時拍攝相同時代的《武則天》。最後，四大美人只拍了《楊貴妃》和《王昭君》就停止了。李翰祥開設國聯以後，決定完成他的計畫拍攝《西施》。

在六〇年代的歷史背景下，李翰祥到臺灣開設國聯電影公司，勢必無法逃脫政治的影響，而國聯和臺製合作的《西施》也有重要的政治背景和政治意涵。在邵氏時期，李翰祥已是鼎鼎大名的導演，他拍攝的《楊貴妃》（一九六二）、《武則天》（一九六三）等片也都參加了國際影展。因為李翰祥的電影多以中國歷史文化為背景，頗受當時蔣中正總統的青睞，[6] 再加上國聯電影公司的幕後推手陸運濤和臺灣政界的關係密切，李翰祥到臺灣開設的國聯自然有雄厚的政治背景。《西施》的拍攝，就是一次政治與藝術的結合，在一次由臺製廠長龍芳陪同與蔣經國的會面中，蔣經國提出了以句踐復國為主題拍攝電影，龍芳隨即提議由李翰祥執導，因而促成了國聯和臺製的《西施》合作案。[7] 在此合作前提下，《西施》一片的政治意涵也就不言可喻。

《西施》延續了李翰祥拍攝歷史劇的一貫作風，是一部豪華的史

詩電影，電影的場面在臺灣電影史上是空前的。《電影沙龍》形容《西施》是「亞洲影壇有史以來最偉大的電影」：

您也許對這一標題表示懷疑，而這是事實。向您透露一個有關「西施」的簡單統計數字，它耗資兩千萬，巨景四十二堂、服飾六千多套、道具三萬多件、紅星四十八人、戰馬八千四次、演員十二萬，這實在是一個相當驚人的數字，它的成就顯示出：中國人照樣可以拍攝大場面的影片。它表示了東方風格，也表現了中國人的民族意識，我們該引為自豪——因著「西施」的偉大成就。8

為了在電影中一一重現歷史和文學上句踐復國的故事，李翰祥在白沙灣搭建了禹王廟（越王句踐的宗廟）的場景，並動用國軍充當臨時演員。除了禹王廟以外，電影也重現了姑蘇城（吳王夫差興建的宮殿）、館娃宮（吳王夫差為西施建造的居所）、響屧廊（館娃宮中可因西施的舞步產生美妙音樂的走廊）、黃池大會（吳王夫差率精兵在黃池大會爭霸）、姑蘇之戰（越王句踐攻破吳國都城姑蘇之戰）等場景，場面浩大令人咋舌。這樣的歷史鉅片反映出李翰祥想在臺灣打造電影王國的雄心壯志，李翰祥為了拍

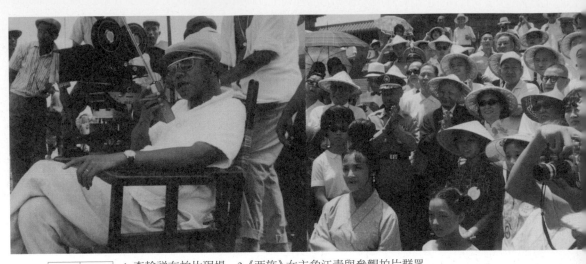

1 | 2

1.李翰祥在拍片現場　2.《西施》女主角江青與參觀拍片群眾

攝《西施》簡直竭盡所能，所以《西施》在各方面都反映出李翰祥的風格。除了布景和服裝精美以外，李翰祥的歷史劇一向以考究聞名，以還原歷史為目標，因此在電影中觀眾可以看到許多熟悉的歷史典故，比如西施浣紗、西子捧心、臥薪嘗膽等等。李翰祥對歷史劇的考究除了反映在布景和歷史典故上，也反映在服裝和道具上。許多服裝和道具都是為了電影量身打造，無論是宮殿裡的樂器、飲酒的酒杯、祭祀的器具、戰場上的戰車，李翰祥都力求逼近歷史記載，甚至是將文字記載以更加華麗的方式呈現在觀眾的眼前。

《西施》在劇情編排方面也展現了李翰祥的風格，李翰祥的電影時常以有能力的女人做為主角，[9]比如他的第一部電影《雪裡紅》（一九五六）、著名的《楊貴妃》，或是在臺灣發展期間拍攝的《冬暖》和《揚子江風雲》，都有一位重要的女性擔當電影的主軸，而《西施》一片也不例外。本片從一開始提議的句踐復國的故事，最後成為女間諜西施的故事，就相當具有李翰祥的特色。在這部電影中，西施不是人們印象中徒具美貌的尤物，也被賦予聰明智慧。她既能因為愛國而勇敢地犧牲，也多次憑藉著機智替越國解決危機。此外，李翰祥鏡頭下的西施也不只是一個誘敵的工具，她有豐富的情感，在夫差的寵愛下也愛上了他，在愛情與故國中搖擺，儘管享盡了榮華

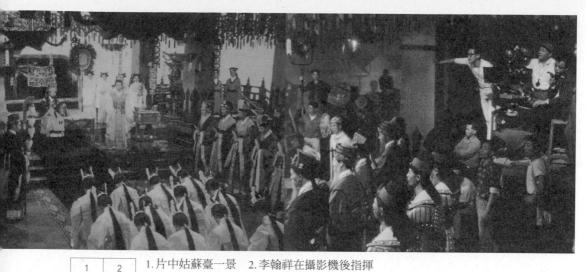

1.片中姑蘇臺一景　2.李翰祥在攝影機後指揮

富貴，卻仍堅持為國家報仇雪恨，最後完成了復國的使命。

《西施》可以被視為一部以古諷今的歷史片：越王句踐十年生聚教訓最終得以中興復國的故事，幾乎可等同於當時國民黨政府遷臺，一心想「反攻大陸」的心境。危難之中的臺灣，需要勵精圖治、富國強兵，有朝一日才能夠像越王句踐一樣報仇雪恨。當電影提到故鄉正處於空前的饑荒，人們必須吃土、甚至發生人吃人的慘事，也是隱喻一九六〇年代初發生於中國的大饑荒。而西施享受榮華富貴的情節，也在警惕臺灣不可在偏安中漸漸忘卻反攻大陸，而電影的結局句踐成功雪恥復國、恢復正統，除了是重現歷史以外，也有政治惕勵的意味。而電影中特意將句踐描繪為勤政愛民的明君，使西施和人民都願意為了國家而奮鬥，更是一種另類的歌功頌德。

這齣歷史鉅片一共耗時一年三個月才完成，跟隨邵氏電影公司大製作的模式，分別在紐約和巴黎上映，這般高規格的華麗史詩也相繼被日本和德國（西德）的媒體報導。但是李翰祥不計成本的拍攝方式導致嚴重超支，電影也因為太長而分為《吳越春秋》和《句踐復國》上下兩集放映，即使票房亮眼，是一九六五年臺灣國片的票房冠軍，但是終究不敵高額成本，造成國聯龐大的債務。但是李翰祥依舊抱持著對電影的熱忱，相繼在臺灣生產多部膾炙人口的電影。

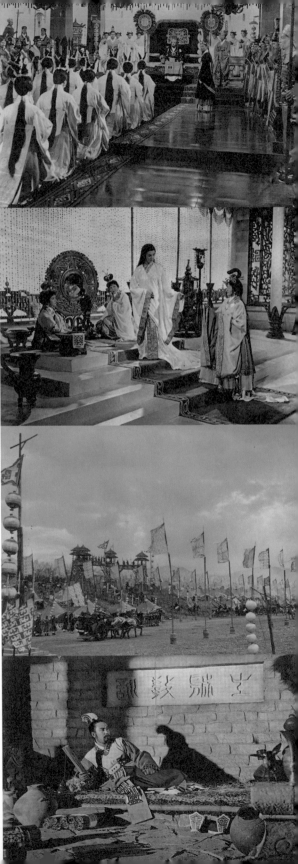

《西施》場面浩大富麗

他在臺灣發展期間拍攝的電影除《西施》外還有《七仙女》（一九六三）、《狀元及第》（一九六四）、《冬暖》（一九六八）、《揚子江風雲》（一九六九）、《緹縈》（一九七〇）等片，也掛名策劃導演提拔了許多青年才俊當執行導演，壯大了臺灣電影產業的陣容。

《電影沙龍》形容李翰祥拍攝《西施》「像一個孤注一擲的賭徒」，用一種「梭啦」的心態看待預算，10 這樣的個性反映在他的許多作品中，也影響到國聯公司的營運。先前提到，一九六五年空難奪走國聯金主的生命，已是國聯的先天不足，而李翰祥為了品質毫無節制的撒錢拍攝方式又造成國聯的後天失調。再加上與李翰祥簽約的國泰和聯邦最後更改合約，由國聯製片，國泰和聯邦代理發行，卻遲

遲不和李翰祥結帳，造成國聯不僅票房無法回收，資金也無法到位。除了經濟的因素，政治因素也間接造成國聯的失敗：當時臺灣還在戒嚴時期，李翰祥遭檢舉為間諜，另加上債務問題，使他一度被限制出境。李翰祥最後藉著為《緹縈》配音的理由去了日本，從東京飛回香港，再也沒有回到臺灣。

值得一提的是，李翰祥是樂於助人的金牌導演，他在臺灣電影界人緣很好。眼見他因債務焦頭爛額，為協助他籌錢，由李行導演發起，找來白景瑞、胡金銓兩位導演，三人義助李翰祥無償拍攝電影《喜怒哀樂》（一九七〇），電影共分四段，由白景瑞拍攝〈喜〉，胡金銓拍攝〈怒〉，李行拍攝〈哀〉，李翰祥拍攝〈樂〉，可說是集結了當時臺灣四大導演共同拍戲，但是這部電影的票房表現不佳，並沒有為國聯帶來幫助。

國聯對臺灣電影產業的影響

國聯最終在李翰祥債臺高築下慘澹收場。儘管如此，國聯電影公司對臺灣電影界的影響卻是不容小覷。

首先，國聯電影公司提升了國語片的品質，讓觀眾對臺灣製的國語片更有信心。在國聯影業成立以前，臺灣的民營製片以拍攝臺語片為主，拍攝國語片主要是三家公營的製片廠：中國電影製片廠（中製）、臺灣省電影製片廠（臺製）、中央電

影事業股份有限公司（中影）。娛樂性的電影以外片為主，國語片則是香港邵氏和電懋（國泰）的天下，往往代表中華民國參加世界影展的電影都是邵氏或電懋的「國片」。對國民黨政府來說，更是代表當時尚有國際地位的中華民國的「中國電影」。對國民黨政府來說，邵氏和電懋才有能力拍攝高成本、高品質的彩色電影，達到讓「中國電影」揚名世界的目標。邵氏或電懋也樂觀其成，因為參加國際影展是對電影的最佳宣傳。國聯成立了以後，李翰祥把拍攝大片的片廠制度帶進臺灣，也和公營片廠合作拍片，如《西施》是和臺製廠合作，另一部歷史鉅片《緹縈》和間諜片《揚子江風雲》等，則是和中製合作。影片拍攝規模都相當大，可與國際大片比肩看齊，因此能吸引觀眾到電影院欣賞國語片。

而同時期的公營製片廠，也透過和國聯的合作，發展出愈來愈符合商業口味的國語片，打破港製「國語片」雄霸臺灣國語片市場的局面。在電影規模上，李翰祥對品質的要求，提升了彩色國語片的製片規格。在電影市場上，李翰祥的國際經驗為臺灣電影打進國際市場奠立了基礎，不僅《西施》在美國、巴黎、日本、德國相繼上映，李翰祥也帶著國聯影星到星馬宣傳，打開南洋市場。在電影題材上，國聯讓臺灣電影的題材更加豐富，除了在臺灣製作黃梅調電影和歷史劇，國聯也是早期製作瓊瑤電影的電影公司之一。

另外也很重要的是，李翰祥到臺灣建立國聯時，帶了一批香港的電影從業人員到臺灣發展，包括了編劇小組、美術、配樂，還有影星江青、汪玲、朱牧、楊群、

洪波等等，許多人留在臺灣，對臺灣電影發展有很大的貢獻。除此之外，李翰祥更以培養電影人才聞名，前面說過，在國聯期間，李翰祥常常掛名策劃導演，讓執行導演一展長才，為國聯工作的導演包括了宋存壽、林福地、郭南宏、丁善璽、姚鳳磐等等。其中有些導演，比如郭南宏、林福地，本來是臺語片的導演，加入國聯以後開始有機會拍攝製作成本很高的彩色國語片。國聯也培養了許多影壇上的大明星，在國聯以前，臺灣藝人想在電影界出人頭地，大多選擇到香港發展，但是國聯像是臺灣電影的一盞明燈，國聯培養出號稱「國聯五鳳」的江青、甄珍、李登惠、汪玲、鈕方雨；當時國聯的一線小生楊群日後也在臺灣成立電影公司；而因為瓊瑤電影而大紅大紫的秦漢年輕時也曾加入國聯演員訓練班。

李翰祥和國聯在臺灣發展期間，為臺灣電影帶來了新的氣象，培養了許多人才，為臺灣電影注入新的活水。從《西施》和國聯，我們看到了李翰祥導演的電影夢，這個電影夢，為臺灣電影史增添了璀璨而不可抹滅的一頁風華。

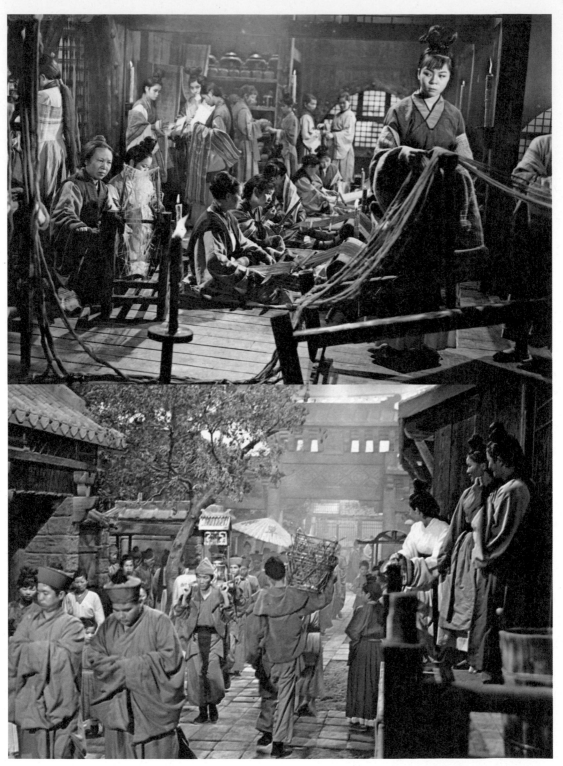

《緹縈》也是拍攝規格相當高的歷史鉅片

1　Lyman, Rick, "Watching Movies with Ang Lee: Crouching Memory, Hidden Heart," *The New York Times*, March 9, 2001.

2　葉月瑜、戴樂為，《臺灣電影百年漂流：楊德昌、侯孝賢、李安、蔡明亮》（臺北：書林，二〇一六），頁三二一—三二三。

3　焦雄屏，《李翰祥：臺灣電影（產業）的開拓先鋒》（臺北：躍升文化，二〇〇七），頁一九〇—一九二。

4　李翰祥，《三十年細說從頭（三）》（香港：天地圖書，一九八四），頁一七〇—一九六。

5　李翰祥，《國聯製片廠》，《電影沙龍》第四期（一九六六年十二月），頁十—十一。

6　任育德，《蔣介石與戰後中國電影》，《蔣介石的生活日常》（臺北：政大，二〇一二），頁八三—一〇七。

7　李翰祥，〈歷史鉅片《西施》〉，國家電影及視聽文化中心，http://www.ctfa.org.tw/tai_image/blockbuster-b.html。

8　李翰祥，《亞洲影壇有史以來最偉大的電影》，《電影沙龍》創刊號（一九六六年六月），頁二八—二九。

9　黃愛玲，《峨眉抖擻 家園頹唐——李翰祥的文藝片》，《風花雪月李翰祥》（香港：香港電影資料館，二〇〇七），頁二六—四十。

9　李翰祥，《西施》，《電影沙龍》創刊號，頁二六。

10　葉月瑜、戴樂為，《臺灣電影百年漂流：楊德昌、侯孝賢、李安、蔡明亮》，頁三二一—三二三。

11　李翰祥，《三十年細說從頭（四）》（香港：天地圖書，一九八四），頁四一—四五。

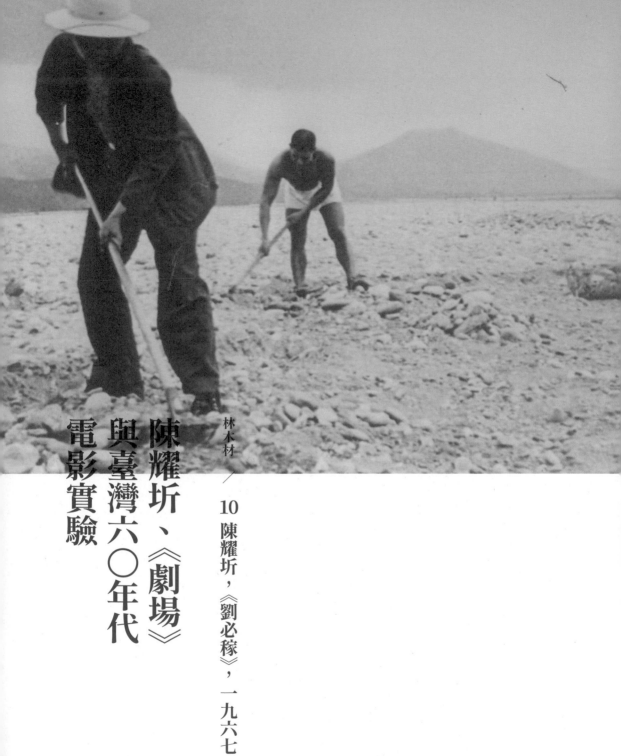

林木材／

10 陳耀圻，《劉必稼》，一九六七

陳耀圻、《劇場》
與臺灣六〇年代
電影實驗

越南在打仗，有沒有引起你們注意啊？

——陳耀圻，《上山》，一九六六

一九六〇年代是鉅變的時代。在法國，有以學生為主的抗議越戰行動，為了表達對政府的不滿，後來演變為大規模的罷工與警民衝突，史稱「五月風暴／六八學運（一九六八）」，對世界衝擊甚鉅；在美國，反越戰、嬉皮、性別解放、地下電影等各種反體制行為，則在「反（主流）文化運動」的框架下愈演愈烈，向全球快速蔓延。

當時仍處戒嚴時期的臺灣，在國民黨政府高壓的統治之下，言論與資訊自由皆被控制與壟斷，像是一個與世界隔絕的孤島；尤其是電影事業，只能以膠卷（film）拍攝與放映，不僅攝製與放映機器昂貴，也牽扯到更多資本與經濟活動，被官方牢牢掌控，又有嚴格的電影審查對思想進行箝制，劇情片電影須符合某種「主旋律」，在電影工業的脈絡中，所謂「自由創作」近乎不可能。

在如此前提下，有一群年青人不滿現狀，厭倦主流電影，他們熱切吸收留學歐美學生引薦進來的西方思潮與藝術電影，擁抱和追尋「現代主義」，也用自己各具創意的方式獨立進行各式的「電影實驗」。他們的另類電影實踐，在臺灣電影史中燃起微小的光火，寫下璀璨的傳奇篇章。

陳耀圻

從陳耀圻與《上山》說起

一九三八年出生於四川成都的陳耀圻，一九四五年就隨著父母工作而來到臺灣，在臺北生活與成長。他見證過一九四七年發生的二二八事件，以及一九四九年因國民黨在國共內戰戰敗，從中國大陸撤退來臺，蔣介石政權統治臺灣的那段混亂。

之後，他考取臺南工學院建築系（成功大學前身），但讀了一年後就隨父母遷居美國，學習預醫主修生物，之後為了藝術理想，到芝加哥藝術學院主修油畫及版畫，後來到了加州大學洛杉磯分校（UCLA）攻讀電影，是臺灣第一位留美的電影碩士。

在攻讀電影期間，每一年必須接受不同電影類型的訓練與實作，包括動畫、紀錄、劇情或是跨類型影片。陳耀圻也陸續完成了學生時期作品，依序是《后羿》（一九六三）、《年去年來》（一九六四）、《上山》（一九六六）與《劉必稼》（一九六七），共四部短片。

《后羿》是五分鐘的手繪動畫，有美術底子的陳耀圻自畫自導。以「后羿射日傳說」為劇情骨幹。他以英文向美國友人約莫四歲的小孩講述后羿神話，並錄下了他們童言童語版的后羿故事做為旁白，從他們口中講出的故事，也與傳統傳說有些差異，原本的「國王」則成了「總統」，為影片增添了層次與趣味；而《年去

留美期間，他偶然在報紙上看

學習的重要參照。

的《亞蘭島人》（*Man of Aran*, 1934）做為
Flaherty）作品的啟蒙，曾看了上百次
一番憧憬。他也受到佛萊赫堤（Robert
醉心於其形式與內容，對紀錄片產生
關係。陳耀圻被「真實電影」所感動，
紀錄片中拍攝者與被攝者的互動互涉
主推「真實電影（cinéma vérité）」，強調
左派教授柯林‧楊（Colin Young），他
攻讀電影碩士時，系主任是著名的
陳耀圻回憶當年他在UCLA

涼，兩片都擁有開創性的敘事風格。
影像隱喻著地方的生與死，熱鬧與荒
華人移工與印第安人社群，高反差的
西部大峽谷的隨機訪談紀錄，關懷著
精密的古典好萊塢式棚內拍攝，也有
年來》則揉合了虛構與紀實，有打光

《后羿》修復版畫面

到臺灣橫貫公路開工，許多工人犧牲的報導，便希望能拍攝這樣的小人物；一九六五年，他回到臺灣，卻發現這個工程已經完成，幾經輾轉，退伍軍人輔導處建議花蓮正在進行大壩工程，並轉介他與多位退伍軍人面談。最終，一位沉默低調、溫文寡言，名為「劉必稼」的工人，成為了這部紀錄片的主角，且片名就直接以他為名，取為《劉必稼》。

拍攝《劉必稼》期間，陳耀圻結識了一群文藝青年，包括陳映真、莊靈、邱剛健、黃華成、劉大任等人，大夥有共同的興趣和話題。趁著空檔，有一天他便帶著十六釐米攝影機，隨著就讀國立藝專的學生黃永松、牟敦芾、黃貴蓉三人，一起從臺北搭火車至新竹，再到五指山上踏青

《年去年來》修復版畫面

《上山》修復版畫面

遊玩，佐以訪談，完成了紀錄片《上山》。

影片開頭以「Formosa」標示地理位置，曖昧地表現出臺灣在國家定位上的灰色地帶。片中，三人在宿舍接受訪問，提到各自的出身（臺灣與山東），表達各自的藝術抱負：黃永松對未來茫然無措，黃貴蓉語帶不平地提到「不是黨員不能領獎學金，女同學如果跟男生來回走會被教官登記」，牟敦芾則表示「如果不能當（電影）導演，情願死了」；當陳耀圻提問，「越南在打仗，有沒有引起你們注意？」三人試圖回應，卻提供了「知道了又能怎樣呢」的無奈答案，以「我們心裡只想爬山」作結。

換句話說，對於現實無能為力的他們，上山踏青彷彿成為身處苦悶時代的遁逃之所，正如《上山》片尾的最後一個鏡頭，三人躺臥在山頂上安靜地望向遠方雲海，隨風呼呼地吹。陳耀圻以動感的鏡頭、跳接的方式結構影片，並精準地配上反文化運動的標誌搖滾歌曲〈California Dreamin'〉貫穿全片，利用「加州之夢」的意象，瞬間將西方浪潮與臺灣連結起來，細膩地描寫出一九六〇年代臺灣青年的身影與精神樣貌，而沿途所拍攝到的城鄉景像，也都是重要的時代紀錄。

《劉必稼》一片則在一九六七年完成，是陳耀圻的碩士畢業作品。作品以「肖像」的概念，從老兵劉必稼自報姓名、年齡、籍貫開始，以英文配音的第一人稱敘事，緩緩闡述他從湖南老家接受徵召，在一九四九年隨著國民黨來臺，落腳在花蓮豐田建設大壩的勞動與生活。

劉必稼的內斂性格和高尚人格在許多段訪談中皆流露出來，而陳耀圻除了極度尊重被攝者外，也透過音畫的剪接搭配，隱晦地展現導演觀點。像是劉必稼覺得為了「團體」與「國家」，勞動並不辛苦，畫面轉到端午節長官來工地訪察，一群老兵頂著豔陽聽訓，畫外音則接著解釋愛國詩人屈原，為了抗議吳王的不公不義，選擇投江自盡，而在這一連串鏡頭中，還特寫了工地建築物上的標語「蔣總統萬歲」。

另一段令人印象深刻的是，劉必稼在火車上閉目養神，鏡頭特寫他若有所思的臉龐，彷彿進入他的夢境，此時音軌配上一連串導演與他的問答，滿是因為戰亂，被迫離開妻子、思念家人與故鄉的無奈。而火車抵達花蓮站後，播放著葉啟田以臺語演唱的〈內山姑娘要出嫁〉的歌聲，畫面連續聚焦在附近商店招牌上的「南京」、「大上海」、「北平」等中國城市字樣，描繪出劉必稼身在臺灣，心在中國的「鄉愁」，異鄉人內心世界的苦澀、曖昧、複雜，皆被深刻地訴說出來

一九六七年年底，由陳映真創辦的《文學季刊》在臺北耕莘文教院主辦一場電影放映會，陳耀圻的四部作品在臺灣首度公映，尤其是《劉必稼》一片，令藝文圈大為震撼，參與首映的觀眾們見證了紀錄片「寫實」的力量，也被那股來自現實的「真實」所感動。《劉必稼》以獨立製片之姿，罕見地以電影呈現小人物的生命故事，顛覆了紀錄片就等同於政宣影片的刻板印象。參與影片製作的黃永松曾表示，拍攝小人物帶給他很大的影響和啟發，[1] 而參與了放映現場的張照堂則

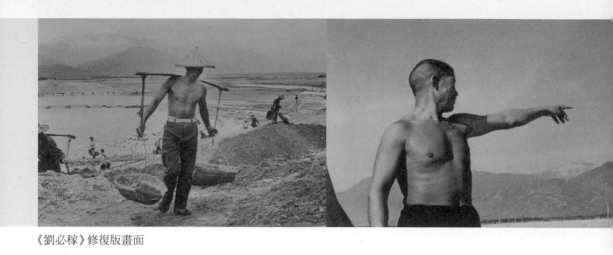

《劉必稼》修復版畫面

形容：「當時臺灣哪有人想到、敢用紀錄片的方式拍這樣一個退役老兵的故事呢？它既邊緣又弱勢，既非主流又不政治正確。」[2]

陳耀圻這四部作品激起的漣漪，就像是臺灣電影史中的意外闖入者，為仍然保守、又悶悶騷動的一九六○年代臺灣，帶來了許多衝擊。在放映會後，《文學季刊》刊載了評論者裴志文以〈對虛無的一擊——記陳耀圻的作品發表會〉為題的文章，藉影片肯定現實主義精神，並寫道：「不管如何，每人都被揍了一拳。這疼痛的一拳，如果能揍醒大家新式或舊式的象牙塔的迷夢，這個發表會也就有著它的意義了。」[3]

《劇場》與電影實驗

同樣在那個反共抗俄的年代，一九六五年，一群文藝青年謀求與過去的決裂，厭惡一味的愛國傳統宣教，對理性、啟蒙經驗、進步觀點和所謂的「現代（性）」充滿嚮往。他們不明白在藝文圈凡舉現代詩、現代繪畫、現代音樂、現代文學、現代戲劇都已有不少討論，那麼為什麼沒有「現代電影」呢？

於是，莊靈、邱剛健、李至善、崔德林、陳清風、陳映真、劉大任、黃華成等人加入編輯群，由陳夏生掛名發行人，大家自掏腰包，自力負擔

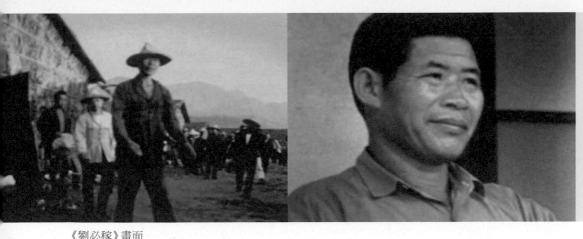

《劉必稼》畫面

編務與設計，創立了以季刊方式出版的《劇場》雜誌。

早在一九六二年，獲美國國務院獎學金，到夏威夷大學東西文化中心攻讀戲劇的邱剛健，在一九六五年一封寫給香港友人的信中提到當時的想法：「臺灣是一個 Void，我們剛想想填些沙，使成沙漠，然後後人種仙人掌……。」4

《劇場》初期大量譯介了西方戲劇作品與電影劇本，正如劉大任在《《劇場》那兩年》5 一文中提到：「《劇場》初期的策略：即以百分之九十以上的篇幅，大量翻譯介紹現代西方的戲劇和電影。邱剛健甚至主張，這種一面倒的做法，至少要做它十年、二十年！理由很簡單，我們太落後了。」

《劇場》以先鋒者的姿態，翻譯了許多西方名家的作品，包括劇作家尤涅斯科 (Eugène Ionesco)、貝克特 (Samuel Beckett)，電影導演費里尼 (Federico Fellini)、安東尼奧尼 (Michelangelo Antonioni)、楚浮 (François Roland Truffaut)、高達 (Jean-Luc Godard)、黑澤明、沃荷 (Andy Warhol)、約拿斯 · 米卡斯 (Jonas Mekas)、凱吉 (John Cage) 等人，也有《廣島之戀》(Hiroshima mon amour, 1959)《甜蜜生活》(La Dolce Vita, 1960)、《去年在馬倫巴》(L'année dernière à Marienbad, 1961) 等電影劇本，並介紹「美國地下電影」、「法國新浪潮」等不同的電影浪潮與運動，陳耀圻也率先在《劇場》第三期翻譯了「真實電影」理論。

在那個資訊封閉的年代，許多人僅能靠著《劇場》上的文字，想像世

界電影的風起雲湧，以及藝術電影、前衛電影的模樣。

一九六五年九月，《劇場》在臺北的天主教耕莘文教院，準備迎來第一場戲劇公演活動。陳耀圻擔任導演，執導黃華成的原創劇本《先知》，編輯群們則一起演出貝克特的荒謬劇《等待果陀》（Waiting For Godot），並將劇本翻成中文；這兩齣「反劇」都刻意否定傳統戲劇的形式，以虛無的態度探討現代生活。有趣的是，陳映真在開場前攜著一個石膏做成的「鑼」走上臺，隨著敲打之後的悶響，碎片散落一地。許多觀眾對此感到莫名，也覺得演出無聊難熬，在中場休息時紛紛離場，評價悽慘。但對《劇場》來說，無論如何，這都是一次「現代主義」的藝術實踐，意義重大。

除了戲劇外，《劇場》還有對於「電影」的野心，曾在雜誌中公告要舉辦電影發表會，並對外徵求作品，但眼看發表會日期將近，卻沒有收到任何投件，逼得編輯群「非自己拿出作品不可」。幾位在電視臺上班的人，偷偷使用機構內的設備，或拿起業餘的八釐米機器，拍攝了具有紀錄性和實驗性的前衛短片，開啟電影實踐的另類想像。

一九六六年二月十八日，《劇場》企劃製作的「第一次電影發表會」於耕莘文教院登場，共放映四部作品，成為臺灣有文獻記載的、最早的另類電影公開放映：莊靈拍攝自己懷孕的妻子，以紀錄片的形式完成《延》；黃華成改編舍伍德・安德生（Sherwood Anderson）的短篇小說〈種子〉（Seeds）拍攝成

《劇場》雜誌第五期，
封面為邱剛健《疏離》畫面。

《原》〈佚失〉，以及實驗意味濃厚的《の現代の知性の人气の花嫁の撮影》〈佚失〉；邱剛健則以帶有「性」與「神」的意識流隱喻，完成《疏離》，影片由匍行牆上的毛毛蟲，裸男的隱晦自慰，離奇的車禍，穿插著「看著你，你就是我的神」、「可愛的太陽。可愛的，我阿爸父神的精液」等字句，佐以十一張人做釘十字架動作的靜照作結。

試映時，因邱剛健的《疏離》內容涉及自瀆，被神父傳良圍認為不宜公開放映，在活動開始前臨時喊卡，但少數看過全片的友人私下表示，這是當中最具實驗性的作品，再加上被取消的傳聞，為影片增添許多傳奇色彩。其後，《疏離》的劇照、劇本、注腳刊在《劇場》雜誌第五期（一九六六），封面也採用《疏離》劇照，並標

「劇場」第二次演出　請帖　　「劇場」第三次演出　請帖　　暗黑骷髏頭請帖

黃華成設計共跨八頁的
滿版「上帝。他說。」

注「邱剛健的第一部作品」。

後人們也僅能憑藉《劇場》上的劇照
與文字去「想像」這些電影的模樣。

《劇場》在黃華成的獨樹一格的設計
排版下，自由狂放而大膽，在〈關於
《疏離》的注腳〉這篇文章，版面重複
了百次以上、共跨八頁的「上帝。他
說。」也可視為電影之外的另一種創
作形式。

一九四〇年生於鼓浪嶼，一九
四九年移居臺灣的邱剛健，在一九六
〇年代後期赴香港發展，與多位香港
新浪潮導演合作，成為重要的編劇和
導演，並於二〇一三年病逝北京。

《疏離》做為重要的實驗電影濫
觴，由於影片長期佚失，許多人僅憑
藉著文字與劇照，展開各種對於文本

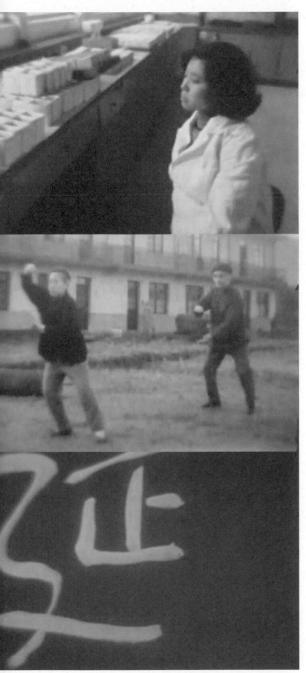

《延》畫面

的揣測、想像與詮釋。二〇一九年，《疏離》的十六釐米膠卷在失蹤五十二年後，於國家電影及視聽文化中心片庫出土，那上百次的「上帝。他說。」並沒有出現在片中。全片黑白無聲，旨在利用各種情節，表現一位年輕男子與社會的疏離。

一九六七年七月二十九日，《劇場》於臺北國軍文藝活動中心舉辦「第二次電影發表會」，有更多創作者加入，共有八部作品，包括：莊靈記錄幼齡女兒成長的《赤子》，龍思良拍攝節慶前生活剪影的《過節》，張國雄追求色彩、光和熱的《「」（佚失）》（佚失），許俊逸描述一個看厭了書的男孩和一個女孩到郊外的《下午的夢》（無題），張照堂配上巴布・狄倫（Bob Dylan）的歌曲〈Like A Rolling Stone〉，以影像

觀念組合而成的《日記》（佚失），還有黃華成的三部作品。

一九三五年出生於中國南京，一九九六年病逝於臺北的黃華成，自一九五八年於師大美術系畢業後，一九六〇年代即為現代藝術的先鋒人物，在電影、廣告、藝術、設計等領域皆有突出表現，也是當時公認產量最豐、最有才華的實驗電影創作者。

他的《實驗002》（佚失），由香港影評人金炳興穿丁字褲在山坡上狂奔，攝影師張照堂拿著貼了紙片在鏡頭處周遭的八釐米攝影機一路尾隨，呈現出窺視效果。影片放映時以上三下三、六塊銀幕並置，將放映機架在安全帽上搖晃投影，由現場配音者即興加入喘息聲；另一部《實驗003》則更接近觀念藝術與藝術行動，概念是在六個銀幕上同時放映《劇場》第二次電影發表會中的六部不同電影，冠上新概念後，將之收納為自己的作品。《實驗002》與《實驗003》都帶有數字的名稱，與抽象畫的命名方式近似，而以電影進行表演的性質，則吻合西方所謂的「擴延電影」（expanded cinema）與「現場電影」（live cinema），可說是最為激進的電影實驗。

另一部由其首任妻子張淑芳掛名的《生之美妙》，則在二〇二〇年於影視聽中心片庫中奇蹟般尋獲，成為他目前僅存於世的電影作品。影片以十六釐米反轉片拍攝，用拍攝速度每秒六十四格的大特寫，放映速度每秒十六格的超級慢動作，補捉演員（莊靈飾）啜飲咖啡、摩擦火柴、抽紙菸時的局部神態，字卡的演職員表，也因為使用反轉片[6]拍攝的緣故成為「倒映的反字」。

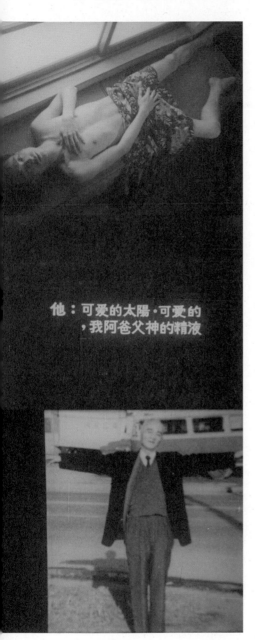

他：可愛的太陽・可愛的，我阿爸父神的精液

《疏離》畫面

放映後會，黃華成煞有其事地在報紙上發表電影評論，認為相對於《生之美妙》，「生之殘酷」才是導演的意念⋯「用意念而不是用技巧或故事拍攝第一部影片，張淑芳的起點，衝得無限遠⋯⋯而特寫鏡頭的運用，羅傑林哈特說得好：『特寫人的面部，是心理的。特寫物件，則賦予靈性。』本片也即心理的靈性的描寫。」[7]

《劇場》也和彼時香港的藝文圈多有交流，著名的香港影評人羅卡與作家西西都曾提供資訊、協助編輯，許多作品也到香港大學生活電影會主辦的「業餘電影展」中展出，港臺交流頻繁。

然而，《劇場》雖帶來不少擾動，但內部對於著重西化還是注重本土？強調現代主義還是現實主義？看法仍有矛盾，加上經費吃緊，故於一九六八年一月出版第九期「作者論」專號後隨即結束。但《劇場》所展現的「現代／前衛／實驗」三

位一體的先鋒精神，至今仍是不斷被探究的重要文化遺產，影響深遠。[8]

一個時代的結束

一九六六年四月，《劇場》第五期出刊，目錄中標示，第七十三頁起是由許南村（陳映真）翻譯的〈沒有死屍的戰場：好萊塢戰爭電影中的愛國主義底真相〉，但坊間留下來的雜誌皆缺頁，僅有撕毀的痕跡。據聞，出刊之前，黃華成認為文章內容可能惹禍上身，引來國民黨政府的關注，遂由編輯群連夜撕下。

經過研究者張世倫的反覆比對，該文涉及韓戰、越戰與冷戰結構，批判好萊塢戰爭電影，以及其對於反映現實的失職。原文作者就是陳耀圻在 UCLA 的系主任柯林・楊。陳映真在翻譯時，更刻意略過了文章裡明確點名的「親美獨裁者」，包括了西班牙的佛朗哥、南韓的李承晚，以及臺灣的蔣介石。

一九六八年七月三十一日，陳映真、吳耀忠、丘延亮等人，被控進口左派書籍並組織讀書會，國民黨政府以「預備顛覆政府」罪名，逮捕共三十六人，陳耀圻也遭波及，被特務拘留了一個月，史稱「民主臺灣聯盟案」。

在張世倫的宏文〈六〇年代臺灣青年電影實驗的一些現實主義傾向，及其空缺〉中指出，以李至善、劉大任、陳映真、陳耀圻四人為主，曾在一九六六年前後，成立名為「大漢計畫」的影劇團體，也完成了情殺案《杜水龍》的劇情長片腳本，

並排定由黃永松、曹又方等人主演，已經過多次排練，影片主題有別於當時的主流電影，企圖以「獨立電影」的姿態，處理一九六〇年代青年所面對的迷惘與虛無。但在「民主臺灣聯盟案」發生後，這個計畫瞬間瓦解⋯⋯。

這起政治迫害造成藝文界風聲鶴唳，人人自危，造成巨大創傷。陳耀圻曾自我回顧，在訪談中表示：「我想《劉必稼》後來給我帶來很多『麻煩』，所以就乾脆拍商業電影，⋯⋯人生可能就是這樣，也蠻無奈的。」9

白色恐怖的肅殺，使得伴隨與延伸自《劇場》雜誌的「電影實驗風潮」及「青年電影運動」，在一片死寂中戛然而止。

在「民主臺灣聯盟案」發生的隔年（一九六九），誓言「不當導演，寧願死」的牟敦芾，以獨立製片方式，完成首部劇情長片《不敢跟你講》，批判保守的教育體制；一九七〇年，他以兩位小男孩的視角，描寫社會階級問題，完成《跑道終點》。這兩部傑作富含現實主義色彩與批判精神，但卻因各種原因疑似被禁，無法公映。

回顧這段時期被隱沒的靈光與作品，試想，如果這些電影主張及夢想，沒有被白色恐怖扼殺；假設，電影在彼時是被允許觸及、描寫或反映現實的一種藝術創作。也許，臺灣電影史或將改寫？

1　張世倫，〈人物專訪．黃永松〉，《臺灣切片｜想像式前衛：1960s的電影實驗》單元別冊，第十一屆臺灣國際紀錄片影展／國家電影中心，二〇一八年五月出版，頁三二—三六。

2　同上，蔡世宗、林木材，〈人物專訪：張照堂〉，頁二四—三十。

3　裴志文，〈對虛無的一擊──記陳耀圻的作品發表會〉，《文學季刊》第六期（一九六八年二月），頁八九。

4　張世倫，〈六〇年代臺灣青年電影實驗的一些現實主義傾向，及其空缺〉，《藝術觀點ACT》第七四期（二〇一八年五月）：http://act.tnnua.edu.tw/?p=2578。

5　劉大任，《劇場》那兩年〉，《中國時報．人間副刊》，二〇一三年八月二十九日。

6　英文為reversal film，指可將所拍攝的影像直接以正像呈現的電影膠卷。

7　黃華成，〈評介中國的「實驗電影」〉，《臺灣新生報》，一九六七年八月七日。

8　電影部分，二〇一八年舉辦的第十一屆臺灣國際紀錄片影展以「臺灣切片｜想像式前衛：1960s的電影實驗」單元，尋找並重構這段時期的前衛電影作品，尋獲許多被認為佚失已久的作品，其他像是，《藝術觀點ACT》第四十一期曾策劃「我來不及搞前衛：一九六〇年代《劇場》雜誌與臺灣前衛運動」專題；臺北市立美術館在二〇二〇年策劃「未完成，黃華成」回顧展覽。

9　姚立群整理，〈紀錄的從前．未來的劇情──陳耀圻〉，《電影欣賞》第五一期（一九九一年五月），頁二三。

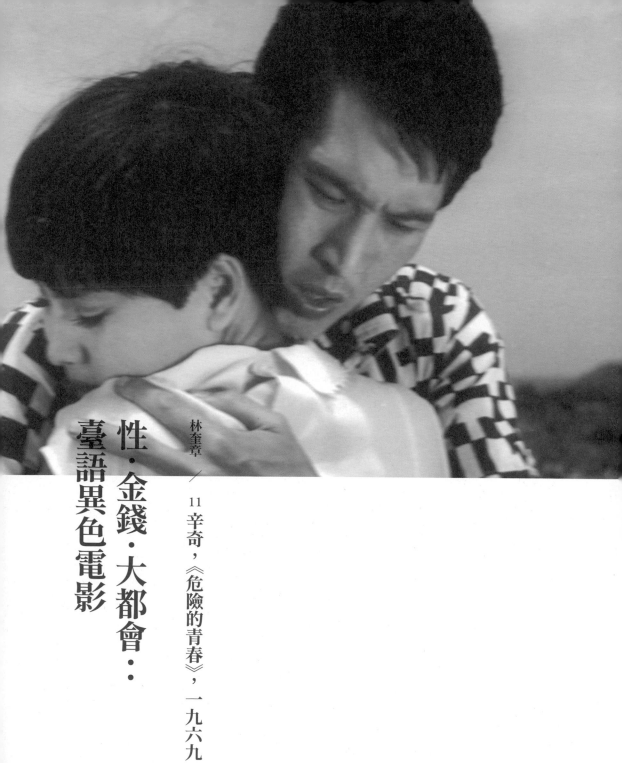

性・金錢・大都會⋯⋯
臺語異色電影

林奎章／

11 辛奇，《危險的青春》，一九六九

辛奇，攝於1951年。

辛奇與《危險的青春》

資深臺語片導演辛奇（1924-2010），本名為辛金傳，日治時期曾留學日本攻讀藝術及戲劇，並參與過臺灣早期劇場運動。一九五六年辛奇擔任臺語時裝片《雨夜花》編劇，就此開始臺語片的製作生涯，直至一九六○年代末期臺語片勢微，再轉向香港國語片圈及臺灣電視圈發展。晚年的辛奇導演持續協助整理臺語片史料，一九九七年參與成立「臺語片演藝人員聯誼會」，二○○○年獲第三十七屆金馬獎終身成就獎。

辛奇的生命史幾乎與臺語片歷史無法分割，在近年學界重啟臺語片研究及討論時，他常被標示為一位嫻熟類型電影創作的巨匠。走過各種不同型態的愛情文藝片（如《地獄新娘》）、喜劇片（如《三八新娘憨子婿》）、科幻片（如《雙面情人》）、武俠片（如《醉俠神劍》）之後，一九六九年十月，辛奇推出奇異的新作《危險的青春》，在大臺北地區的大觀、大光明、建國三家戲院上映，領銜的是臺語片圈新進的英俊小生石英、多年在臺語片中演出三八配角的鄭小芬、擅演美麗壞女人的高幸枝，另有金塗、奇峰、吳玲（現在石英的夫人）等人客串。該片由廣明影業公司出品，永新影業公司發行，戴傳李總策劃，由

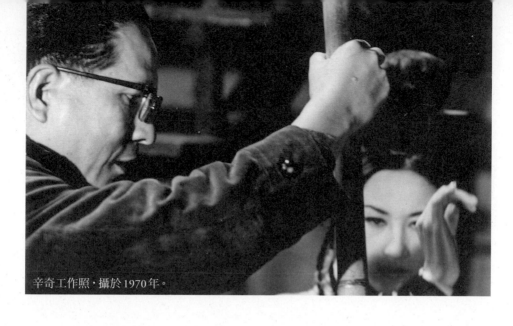

辛奇工作照，攝於 1970 年。

主演的高幸枝身兼監製，編劇則是辛奇以「辛金傳」為名，與張宏基聯合創作。

此片描述一九六〇年代末臺灣都會男女感情的怪奇故事。石英飾演的侯魁元是一個化妝品公司貨品派送員，低薪階級的他總想走旁門左道攀附上流。他同時結識了逃家的拜金少女晴美（鄭小芬飾）及美豔縱慾的酒店女老闆玉嬋（高幸枝飾），就此開始做起人肉仲介的皮條客。上映時的報紙廣告文案寫著：「赤裸裸地暴露現代青年男女性的問題」、「描寫一群男女危險的青春」，說明了片商吸引觀眾眼球的首要亮點，就是青春與性事。

放手一搏的類型嘗試

一九六〇年代末至七〇年代初出現了一批臺語異色電影，也恰好是臺語片沒落之時，關連值得玩味。商業導向的臺語片，一度產生過臺灣電影史上少見的、蓬勃的類型創作風潮，只是時序走到一九六〇年代末，也因抵擋不住大環境的改變而沒落。

臺語片消逝的箇中原因，電影研究者曾提出多因性的解釋。

一九四五年第二次世界大戰終了，行政長官陳儀接收臺灣之後開始

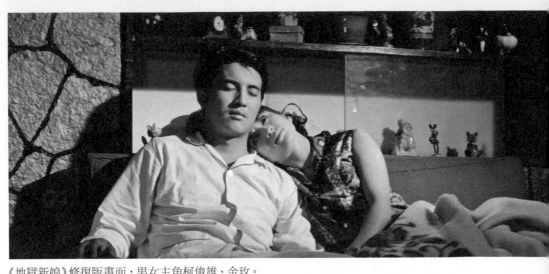

《地獄新娘》修復版畫面，男女主角柯俊雄、金玫。

推行國語政策；臺灣社會原本具有多元語言的族群構成，卻在中國國民黨的語言政策形塑之下，製造出「國語」與「方言」二元對立的態勢，並且延伸成為「文明」與「落後」的價值觀對立。嚴密執行國語政策的結果，產生了大量國語人口，連帶著培養出觀看國語片的觀眾，相對壓縮方言電影的生存空間。

在電影的獎勵制度方面，雖有民間單位發起過兩次非常態性的臺語片影展及頒獎活動（分別為一九五七年《徵信新聞》主辦之「第一屆臺語片電影展覽會」及一九六五年《臺灣日報》主辦之「五十四年國產臺語影片展覽會」），但由國家單位主導的金馬獎，一九六二年創始之初便明文規範了獎勵對象為國語片。此項設定再次拉大了國語片與臺語片在市場聲望及歷史定位上的競爭基礎，若非近年金馬獎在一些紀念性的年分對臺語片時代進行回顧，其實這個早期獎項的歷史並不包含這段方言電影的內容。

再者，同時期香港方面所產製的國語片，由於有較為健全的片廠環境和商業條件支撐，從幕後技術、導演方式到明星的行銷，都提出了相對優質的作品，也默默地為國語片增加了無形的文化資本，在國語政策的運作之下，成為臺灣觀眾追求的具有品味的娛樂選擇。

《危險的青春》修復版畫面，
石英與高幸枝。

《危險的青春》廣告文案：
「赤裸裸地暴露
現代青年男女性的問題」、
「描寫一群男女危險的青春」。
《聯合報》1969年10月18日

在新媒體發展方面，臺灣電視公司（台視）於一九六二年開播，為臺灣傳播史上第一家電視臺；中國電視公司（中視）也在一九六八至一九六九年間成立與開播，為第一家全部播出彩色節目的電視臺。電視雖同為影像媒體，但營運方式與電影大大不同：當電視機普及到各家各戶後，不必出門就可以收視；節目製作的費用轉嫁到廣告時段的出賣，觀眾可以近乎免費收看節目，這些原因都促使電視成為電影及戲院的競爭敵手。

近期的研究對於臺語片沒落原因的調查轉向拍攝電影的「原料」，也就是底片的管理政策及技術轉型上。黑白底片是臺語片伊始就使用的最主要材料，雖然出現過若干彩色片的嘗試，例如《金

壼玉鯉》、《第一特獎》、《丁蘭廿四孝》、《三伯英台》等，但在上千部作品中僅能算是零星案例。臺語片如此仰賴黑白底片，關於底片的取得方式及相關技術的進展、汰換，就與臺語片的存續至關重要，而這又萬流歸宗到國家政策上，不論是《底片押稅進口辦法》，還是轉型拍攝彩色底片的技術輔導，都有明顯證據指出政策上的偏袒；官方主導的國語片是既得利益者，臺語片則得想方設法突破重圍、自求生存之道。當黑白底片逐步停產，臺語片又跨不過彩色片攝影及沖印技術的門檻，當然便有根本性的生存困難。[1]

捉襟見肘的臺語影人感到威脅與茫然之際，在類型創作上便放手一搏，此時報紙廣告上出現「異色電影」這一前所未有的詞彙，而《危險的青春》從廣告文案、海報圖像設計及作品本身的劇情來看，即屬這類型的作品。

臺語異色電影的世界源流與本地樣貌

有關於臺語片末流產生的「異色電影」，目前有管仁健試論性的論文〈戒嚴時代臺語電影「異色片」初探〉[2]。由於各年代、國家的語境不同，異色電影的定義與詮釋相當有彈性，共同點在於情色的

《危險的青春》修復版畫面，石英與鄭小芬。

劇情與畫面展示。

一九六五年的《望君回頭》的廣告，是臺語片首次用「異色」一詞宣傳：「臺語片夠水準異色傑作」、「十年前轟動全省名舞劇『女律師』改編」；但圖像只是一對男女搭肩微笑，一如其他愛情文藝片廣告，完全沒有情色的意含。然而到了一九六八至一九六九年間，由南台公司與南國公司推出的一系列電影，卻在廣告上以「異色豪華」、「成人電影」形容，這些電影包括了《少女的祕密》、《危險的十七歲》、《一夜夫妻百世恩》等，從片名觀察即可得知，故事內容轉向於青少年性行為、未婚懷孕之恐懼、生育力等臺語片不曾高調觸及的題材。由於短期內密集地推出這類電影，「異色電影」一時之間成為某種類型標籤。

要瞭解臺語片末期出現的「異色電影」源流與樣貌，或可橫向觀察同一時期世界電影的風潮概況。管仁健將異色片的討論範圍延伸到南台與南國公司的作品之外，把當時被標示為「肉體派」、「海女片」的電影也納入討論之列。[3] 姑且讓我們橫向觀察同一時期世界電影的風潮概況，來理解臺語異色電影的源流及樣貌，結果發現摹仿的源流可能有三個。

《女真珠王の復讐》主演前田通子

首先是日本海女片。根據管仁健引述黃仁之研究，一九五七至一九六○年，臺灣上映過多部以「海女」為主題的日片，大部分由新東寶映畫公司出品。新東寶成立於一九四七年、破產於一九六一年，曾為日本電影黃金時期的六大電影公司之一；後期的新東寶走上「情色怪奇」（エロゴロ，即 eroticism 與 grotesque 合併而成的和製英語）的製片方向，並從東亞沿海地區自古相傳的女性傳統職業找到著力點，藉著展示下水之後身材畢露的海女胴體達到刺激票房的目的。

臺灣片商引進這類海女片之後，對臺語片創作發生了擾動作用。其中，由志村敏夫導演、前田通子主演的《女真珠王の復讐》可視為開端。該片在日本於一九五六年七月間上映，是日本映畫史上最早出現女性全裸影像的電影；臺灣片商在一九五九年四月以《女真珠王》之中文片名將其引進上映，當時廣告詞寫著：「新東寶別開生面第一部香豔巨作，日本肉彈第一號前田通子大膽主演」、「弱女淪孤島，五男爭一女，看誰伏龍伏虎；飢漢落蠻荒，一女奉五男，問卿何去何從」。此片的發行衝高了志村與前田二人組拍攝異色題材影片的聲勢，臺灣的華利公司旋即在一九六一年邀請二人來臺，將該片再改拍成臺語片版本，名為《女真珠王之挑戰》，合演者包括游娟、易原等臺語片知名演員。此後，臺語片掀起一股拍攝海女故

事的風潮，南台公司便以拍海女片出名，作品如《海女黑珍珠》、《海女紅短褲》、《海女美人魚》、《海女真珠王》等。[4]

臺語異色電影的第二條取徑，是同樣來自於日本的「太陽族電影」與「新浪潮電影」。在近期的臺語片研究中，有若干學者開始以「新浪潮」、「新潮派」等標記來描述《危險的青春》這部作品，試圖將故事呈現的形式手法與法國新浪潮（La Nouvelle Vague）的經典作品相互比擬。這固然顯示此片不同於以往的臺語片，在美學上有所突破，但在諸多影人田野訪談資料及報導中，少見提到歐陸藝術電影潮流對臺語片的影響，反而多表示從日片獲得創作養料。因此，從日本現代電影的重要潮流觀察臺語片，更有可能補足臺語片與世界電影之間的斷鏈。

「太陽族」類型的創作，起始於日本前議員兼小說家石原慎太郎獲芥川賞的小說《太陽的季節》，以反叛暴力性格的青少年為主角，也牽涉違背社會道德的性關係，一九五五年推出後廣受關注；該書於一九五六年由日活公司改拍為電影，其受歡迎的程度帶起一波相似電影的風潮，影史稱之為「太陽族電影」。約莫也在一九五〇年代，法國新浪潮運動襲至日本，結合「太陽族電影」的美學風格及創作者，產生了日本本土的新浪潮運動，今村昌平、大島渚、鈴木清順等皆為代表人物。

《危險的青春》明顯吸收了太陽族電影的元素。在一九六九年走到強弩之末的臺語片，出現了憤怒青年、逃家少女這些過去不可能成為主角的角色，可說是非

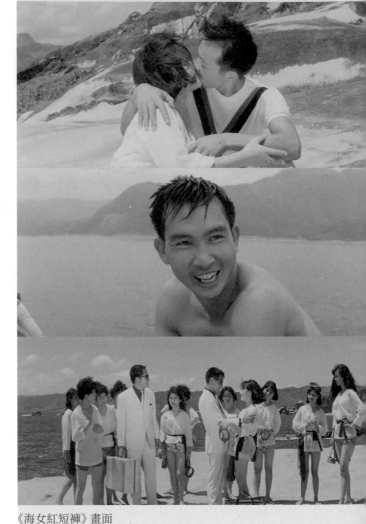

《海女紅短褲》畫面

常大的轉變。相同元素在臺語片與日本原典中如何各別被調度，是
很有意思的觀察點。例如大島渚的《青春殘酷物語》與《危險的青春》
有著相似的劇情及人物設定：墮胎的掙扎、男女偶遇即同居、男主
角勾搭上中年富婆、女主角被安排認識中年富商（董事長）以換取金
錢、男主角用機車載女主角狂飆……，但結尾卻大不相同，微妙顯
現臺日社會不同的價值觀。

1.《太陽的季節》海報
2.《青春殘酷物語》海報

臺語片的第三條異色取徑十分特別，緣自於一九六〇年代末至一九七〇年代歐美流行的性教育影片。其中，西德出品的《海爾格》（Helga-Vom Werden des menschlichen Lebens, 1967）引領了這類白袍紀錄片的風潮。

該片的推出有著西德聯邦政府推廣性知識的背書，主打影史首見生產嬰兒過程，在歐洲及美國獲得熱烈的票房反應；一九六九年間，此片曾以《婚育寶典》及《新婚寶典》的名稱兩度登上臺北院線。另一部瑞士與西德一九六九年合製的影片《女性與生育》，也於同年引進臺灣，在劇情片的包裝下，闡述未婚懷孕及墮胎手術等案例故事。

這些影片以現在眼光看起來令人訝異，生殖科學的畫面既不浪漫唯美、也難以血脈賁張，但配合一九六〇年代後期政府為控制人口而實施的「家庭計畫」（節育政策），因而在當時民風保守的臺灣得以推行並引起極大回響。臺語片隨即展開仿製，只不過拍攝的不是紀錄片，仍然是虛構的劇情片；玉成公司《新婚寶典》、《夫妻衛生寶典》，龍旗公司《衛生寶典》，天祥公司《男女寶鑑》，南國公司《愛情與生育》等，都曾見諸報導。[5] 辛奇的《危險的青春》也有關於生育的橋段，女主角晴美發現自己未婚懷孕，嘗試步入診所尋求妊娠中止，這一段的聲音設計、運鏡和表演都展現出臺語片前所未有的美學表現，也顯現人性感情在科學場景中的恐懼和脆弱。

1.《海爾格》英國版海報
2.《海爾格》在臺上映
　名稱為《婚育寶典》

以上三種來自世界電影的潮流，於臺語片即將走上末路時灌注到臺灣電影市場。「性」、「暴力」、「犯罪」、「金錢」、「仿科學」等元素的導入，使向來悲情的臺語倫理文藝片產生了質變；除了《危險的青春》，現存的臺語片《愛情價值多少錢》（魏一舟導演，一九六九）、《女人夜生活》（余漢祥導演，一九七一），也都存有這三元素，與同時期流行的國語片類型截然不同，直到一九七〇年代末尾的社會寫實片／黑電影，國語片才有「異色」元素的加入。

臺語片文化意義轉向的關鍵

臺語片在當時臺灣的觀眾市場常引發粗製濫造的評價，異色電影出現在臺語片時代的末期，甚至片商及戲院會將一般影片私接色情裸露鏡頭、藉以刺激票房又同時逃避查緝，更加留下情色、鹹溼、不入流的最後印象。若是我們能同理當時大環境給予臺語片影人的稀少資源和巨大壓迫，或許能理解這種片型為什麼會成為大海浮木，被一拍再拍。

根據筆者訪談辛奇導演得知，《危險的青春》並未獲得票房上的成功。隨著臺語片沒落，這部片也一起沉入歷史的底層。直到一九九

〇年代，影評界重拾對臺語片時代的研究興趣，初期以文物搶救及影人訪談資料收集為方法，進入千禧年後則有學者如廖金鳳嘗試進行臺語片的文本分析研究，《危險的青春》在此時成為關鍵性的作品。廖金鳳〈重建經典：《危險的青春》〉一文，[6]是當代臺語片研究中第一篇針對單一作品進行公允、嚴整分析的評文，即便篇幅不長，卻示範了如何在早期本土電影文本中置入當代觀點論述，因而開闢了性別、資本主義、攝影美學等討論議題，同時也為後繼研究者提點了經典需要重建的新觀念。

我們可以說，藉由《危險的青春》這部片，臺語片的文化意義開始轉向，此後研究者逐步將臺語片放到世界電影的脈絡下平等地理解，對扭轉臺語片的刻板印象具有關鍵性意義。

1　此方面研究可參看蘇致亨，《毋甘願的電影史：曾經，臺灣有個好萊塢》（臺北：春山，二〇二〇）。

2　該文收於《臺北城市科技大學通識學報》第八期（二〇一九年三月），頁二三五—二五〇。

3　同前注。

4　參見鐸音〈南台又拍海女片〉，《經濟日報》，一九六七年八月十九日八版；〈泉京子將來臺灣拍片〉，《經濟日報》，一九六七年十二月十五日八版。

5　參見〈「寶典」片大批出籠陽明拍戲連趕三關〉，《聯合報》，一九六九年八月十一日九版。

6　該文收錄於《消逝的影像：臺語片的電影再現與文化認同》附錄（臺北：遠流，二〇〇一），頁二〇九—二一七。

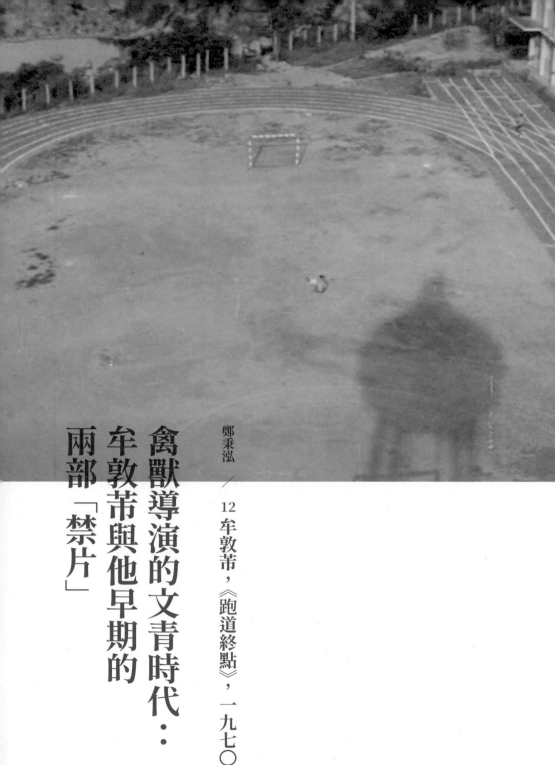

禽獸導演的文青時代：
牟敦芾與他早期的
兩部「禁片」

鄭秉泓 ／ 12 牟敦芾，《跑道終點》，一九七〇

這麼說一點也不誇張，二〇一八年臺灣國際紀錄片影展（TIDF）推出的「想像式前衛：1960s的電影實驗」專題，從此將全世界分成看過《不敢跟你講》（一九六九）和《跑道終點》（一九七〇）的人，以及沒看過的人。

「想像式前衛：一九六〇年代的電影實驗」集結了包括《劇場》雜誌參與者黃華成、莊靈，知名藝術家韓湘寧、真實電影先驅陳耀圻、電影巨擘白景瑞、攝影家張照堂、香港作家西西等人在他們青春正盛時所參與的影像實驗成果，而牟敦芾（1941-2019）是裡頭看似最突兀的存在。

牟敦芾是誰？「芾」這個字又該如何發音？google這個名字最常連結的字眼是「禽獸導演」，有段時間我偏好以「胡因夢的前婚約對象」來介紹他，這樣最簡單俐落，但其實對他不盡公平。

禽獸導演牟敦芾

一九七七年，香港鬧《紅樓夢》電影熱，包括牟敦芾在內的四位邵氏簽約導演以「邵氏導演攝製組」名義，在七天內快速拍完《紅樓春夢》，與另四部《紅樓夢》改編作品（《金玉良緣紅樓夢》、《新紅樓夢》、《紅樓夢斷》和《紅樓春上春》）同時上映。片子本身粗製濫造，內容荒淫無度，雖讓邵氏賺了一筆，胡因夢卻因此事而與他解除婚約。

《紅樓春夢》之後，牟敦芾火力全開，描述中國青年偷渡來港尋夢卻鋌而走險打劫求生的《撈過界》(一九七八)，以及刻劃偷渡客淘金未果反遭人蛇集團綁票凌辱勒索的《打蛇》(一九八〇)，是真正奠定他「禽獸導演」名號的代表作。大圈仔(泛指從中國偷渡到香港從事犯罪活動的人)題材何其多，同樣販賣奇觀加上一點警世教化，牟敦芾拍起來就是放得比較開，對於性和罪惡的尺度比較沒有顧忌，一刀剖下去血濺得更多。

牟敦芾當然也拍過所謂「正常」的電影，例如改編金庸小說的《連城訣》(一九八〇)，如今已成八〇年代中國人集體記憶的功夫喜劇《自古英雄出少年》(一九八三)等，片子雖有一定水準，然看過《撈過界》和《打蛇》的影迷對於牟敦芾的期待自然不同，又怎會將這些「正常之作」看在眼裡？

牟敦芾在一九八八年完成描述大日本帝國關東軍七三一部隊如何在黑龍江省哈爾濱市進行不人道實驗的《黑太陽731》，該片以紀錄片手法呈現日軍種種暴行，血腥殘酷的畫面屢屢令人不忍卒睹，亦成為香港改行電影分級三級制度之後，首部被評級為三級(未滿十八歲不准觀看)的電影。《黑太陽》後來發展成系列電影，第四部《黑太陽：南京大屠殺》也是由牟敦芾所執導。

眾所周知牟敦芾擅拍犯罪與性，奇怪的是他的作品中不乏裸露畫面，卻一點也不唯美無法引人遐想。上個世紀九〇年代初期香港電影三級情色片盛行，牟敦芾也和作風特立獨行的三級片女演員李華月聯合執導《血戀》(一九九五)，片中種種

成為禽獸之前

「打真軍」（假戲真做）行徑，意不在賣弄情色，反倒變態離奇更勝邱禮濤執導的經典社會奇案片《人肉叉燒包》。《血戀》是牟敦芾的收山之作，涉及家暴、偷情、虐殺，結尾男女主角的殉情場面悲壯可怖，似有九七回歸前夕的政治隱喻（對應三個要角的中港背景），可惜針對此片的嚴肅評論學術分析付之闕如，亦缺乏深度訪談做為佐證。

《血戀》之後，牟敦芾再無新作，定居美國費城，拜全球網絡連結之賜，「禽獸導演」始終在小眾族群享有名聲。直至二〇一八年「想像式前衛：1960s的電影實驗」專題問世，將其創作脈絡逐步倒轉，由上個世紀八〇年代中後期以降的中國迴帶至七〇年代末期香港，然後再回歸他真正的創作原點臺灣，影迷這才發現「禽獸導演」原來曾經是個文藝青年，一心想要拍片，對於社會充滿憤怒。

牟敦芾一九四一年出生於山東，一九四九年隨著父母來到臺灣，後畢業於國立藝專（即今臺藝大）。收錄在「想像式前衛」單元的兩部紀錄短片《上山》和《現代詩展／1966》中，皆可見其年輕時候身影。

陳耀圻完成於一九六六年的十九分鐘短片《上山》，記錄了當時就讀

1.《上山》中可見牟敦芾年輕時身影，
　由左至右：黃永松、黃貴蓉、牟敦芾。
2.《不敢跟你講》劇照（黃永松攝）

藝專的黃永松、黃貴蓉和牟敦芾去爬五指山的經過，並穿插三人的專訪片段，被認為是臺灣影史首部具現代意義的紀錄片。裡頭有段訪問頗有意思，牟敦芾被問及畢業後抱負，只見他臉帶羞赧說「要做現在做的事情」，一旁黃貴蓉補述：「他要當導演，他說如果不能當導演，他情願死了。」

三年以後，《上山》的三人行合作拍片，黃永松負責美術及劇照，黃貴蓉擔任場記，牟敦芾則是導演，《不敢跟你講》成為他第一部劇情長片，女主角是憑《煙雨濛濛》成為金馬影后的歸亞蕾，戲分甚重的童星俞健生因片中敏感脆弱的演出而榮獲一九七〇年第八屆金馬獎的最佳童星獎。

《不敢跟你講》現存的唯一膠卷拷貝，其中一本已佚失，以至於播放長度只有七十八分鐘，雖然不完整，但並不影響對於劇情的理解。故事主人翁大原是生性敏感的國小學生，他在母親過世之後與父親相依為命，曾經沉淪賭場的父親如今洗心革面，為了償還賭債而鎮日拚命工作，孝順的大原為了分擔家計，晚上瞞著父親偷偷去工廠打工賺錢。歸亞蕾在片中飾演一名生性拘謹負責任的班導師，牟敦芾則扮演她狂放不羈的藝術家男友，兩人皆非常關心大原，在追查大原成績一落千丈原因的過程中引發連串風暴。

就首部作而言，《不敢跟你講》敘事雖不夠流暢，但情感真誠飽滿，對於社會貧富不均和階級差距的深度思索尤其令人激賞，與同在一九七

○年競技金馬獎的大贏家《家在臺北》（白景瑞執導）透過「健康寫實」去傳達愛國意識相較，牟敦芾初生之犢不畏虎，提供給觀眾更寬廣的思考空間與更開放性的解讀意涵，反倒更具現代意義。

耐人尋味的是，大原與父親在片終達成溝通理解之後，片尾先是出現一組政宣意味濃厚的升學畫面，然後「劇終」字樣才打在目送大原上學的父親欣慰笑容上面。不曉得這樣的謝幕方式是牟敦芾本意，還是基於種種理由的必須為之？《不敢跟你講》的出品人是劉緯文，此人父親是曾任中華民國代理國防部長的劉詠堯，女兒則是能歌擅演且跨足導演的劉若英。原來不只是劉若英有電影夢，她爸爸投資拍片居然比她早了整整半個世紀。劉緯文當年從軍職退役之後，曾經開過作家咖啡廳和電影公司，堪稱不折不扣的文青，《不敢跟你講》故事動機即是出自劉緯文。

《不敢跟你講》開場片頭構圖

《不敢跟你講》修復版畫面

劉緯文有個弟弟叫劉緯武，國共內戰的時候沒有跟著部隊來臺，後來還加入解放軍，直到一九六一年才獲准前往香港與母親團聚。一九七一年，劉緯武終於來到臺灣，見到久未謀面的父親。「一見面就吵架」，年老的劉緯武回憶當年的父子重逢，只記得這個場景。

《不敢跟你講》未曾正式公映，各方眾說紛紜，影片因此覆上神祕色彩。最常聽到的說法是，該片情節涉及師生戀才遭禁演，不過歸亞蕾扮演的女教師和俞健生扮演的學生在片中關係單純，不知何來師生戀之說。還有一種說法，牟敦芾這部首作從片名到內容意識形態，似有若無地反映著白色恐怖，所以拿不到映演執照，牟敦芾甚至透過管道打通上層關係，提著拷貝前去央求蔣介石看看片子，奈何老先生看到一半就打瞌睡了，最終電影仍舊沒有公映。

《不敢跟你講》修復版畫面

《跑道終點》開場洞穴裡的兩道光

Director or Death

在《不敢跟你講》裡頭，大原和好友有個共同的祕密基地，上面寫著歪歪斜斜的「反攻大陸」字樣。後來這個基地遭到頑皮同學的惡意破壞，為整個故事迎來戲劇性的高潮──這是該片最充滿政治性的時刻。不過，除非劉緯文或牟敦芾親口說明，否則我們永遠無法得知《不敢跟你講》未曾公映的真正原因，亦無法確認該片是否有著隱喻劉詠堯和劉緯文父子與身在大陸的劉緯武一度「國共對立」的弦外之音。

所有看過《上山》的影迷，應該都會牢牢記得黃貴蓉那句：「如果不能當導演，情願死了。」《上山》拍攝的時候，牟敦芾和黃貴蓉的愛情處於「進行式」，牟敦芾籌備首部劇情長片，黃貴蓉不僅協力編寫劇本（片頭字卡編劇「后方」即黃貴蓉化名，意指充當牟敦芾後盾），電影開拍時還擔任場記，全力支持牟敦芾完成電影。可惜這段婚姻相當短暫，後來以第三者介入告終，黃貴蓉因此沒有參與《跑道終點》的拍攝。如果說《上山》捕捉了這對璧人當年形影不離的青春與美好，那麼《不敢跟你講》裡頭正經八百的女老師和其桀驁不馴的畫家男

點　終　道　跑

THE END OF THE TRACK

片頭

友難以化解彼此歧見的紛紛擾擾，或許非常「後設」地反映了兩人關係終至走向盡頭的現實人生。

拍攝於牟敦芾與黃貴蓉婚姻破裂之際的《跑道終點》，是牟敦芾創作生涯最好的作品，但與《不敢跟你講》一樣不曾公映。這部電影從所提出的見解、成熟的技術手法到美學上強烈的個人風格，皆超越了當時中影或其他隸屬於黨國官方片廠攝製的臺灣電影，非但不遜於早些問世的歐陸新浪潮，甚至比晚了十年的臺灣新電影更憤怒更前衛也更勇敢。如果當年此片未遭禁演，牟敦芾沒有出走臺灣，留在臺灣繼續拍片，也許會影響、甚至改寫今日臺灣電影也說不定。

從臺灣到香港再到中國，從成長電影到風月虐殺剝削情色再到歷史紀錄，牟敦芾始終極度憤怒。那種憤怒不是表層的大聲咆哮，也不是疾言厲色的指責，而是一種沉痛暴烈的質問。例如牟敦芾在《不敢跟你講》自己跳下去扮演一名帶有反叛意識的畫家，此角在片中數度提到「威嚴」這個字眼，挑戰威嚴、質疑威嚴、打破威嚴、甚至要與整個中華民族為敵——或許這是現實生活中的牟敦芾選擇成為一個導演的關鍵原因。

也因此，講述一個敏感男孩與痛改前非的父親重新溝通並和解的《不敢跟你講》並非擁抱父權，講述一個純真男孩的罪惡感與贖

小彤重述永勝死因段落，
剪接是臺灣影史範本等級：
黑暗中小彤的神情、永勝之母反應、
回憶中永勝痛苦表情。

罪過程的《跑道終點》不是要去討論鄉愿的寬恕或是淺薄的原諒，這兩部片其實不約而同挖掘出威權體制底下極其隱微深層的「反抗意識」——大人覺得該好好念書，大人覺得贖罪行為該適可而止，但是大人覺得如何如何根本都不重要，自己如何想、如何做，堅定表達自己的意見，這才是真正重要的。

除了在戒嚴時代透過影像創作去傳達反抗意識，做為一位新導演，牟敦芾的場面調度亦相形出眾。早期臺灣電影從肢體表演到鏡頭語言難脫話劇框架，牟敦芾以充滿現代影像思維的「電影感」，去探究那個滿腔憤怒和反抗意識的原點，去挖掘脆弱敏感的孤獨，毋須語言，端賴眼神、動作、空景便得以達成，現在回頭重新檢視這些畫面，依舊可圈可點。

所謂憤怒，其實源於不被理解的孤獨。牟敦芾非常擅長經由詩意感性的影像構圖，去傳達這樣的孤獨感。例如在《不敢跟你講》片頭打出演職員名單時，主人翁大原側坐，那個由他身體去分隔草原和天空的遠景鏡頭，便暗示了這個男孩的渺小與孤寂，以景喻情的功力令人難以忘懷。《跑道終點》也出現許多將人與自然巧妙合一的完美遠景，比方以俯角拍攝操場跑道，跑道上的永勝在銀幕上只有丁點大，橢圓形跑道那種無路可出的迴圈意象，於是在對比之下顯得更為巨大，定調了此角的悲劇結局。

《跑道終點》真正的主角是永勝的好友小彤，這個男孩的性格跟《不敢跟你講》的大原相當接近，同樣固執，同樣把很多事情積在心裡悶著不說出來。電影的

開場是一片漆黑中晃動著的兩道光，光源來自永勝和小彤進入山洞探險時頭上戴的探照燈，不過後來永勝再邀小彤入洞探險，小彤卻彷彿受詛咒的希臘先知卡珊卓（Cassandra）般小聲說著：「這一次進去永遠都出不來了。」兩個男孩因此並未走進看不見盡頭的黑暗山洞，但是他們轉念決定去操場進行一場屬於兩個人的競賽，此舉卻導致了永勝之死。這個轉念，是命運女神對他們開的一次玩笑，引領他們進入更殘酷的命運黑洞，令小彤往後的人生再也走不出來。

黑暗，是《跑道終點》的母題。牟敦芾以非常精采的場面調度，來表現永勝之死為小彤帶來的人生陰影。永勝死後，滿懷罪惡感的小彤好不容易鼓起勇氣前往永勝家，向永勝的父母說明永勝休克的經過，這場戲的剪接堪稱臺灣影史範本等級，說話的小彤的臉、聆聽的永勝雙親的臉、小彤回憶中筋疲

離開永勝家被黑暗吞沒的小彤

1. 小彤孤獨地站立河邊
2. 小彤因為永勝母親一句「要是永勝能看到了那該多好」而失神鬆手，新開張「永勝麵店」招牌猛然砸落。
3. 走入山洞即將被黑暗吞噬的小彤

力竭倒臥在他面前的永勝那扭曲的神情，隨著小彤說話的語氣起伏，展開一場咄咄逼人卻也令人心碎的交叉剪接。小彤說到激動之處，臉部特寫幾乎塞滿銀幕，銀幕的其他部分只剩下黑暗，而永勝雙親彷彿不是與小彤對視，反倒更像是望向那個他們缺席、唯有小彤親眼見證的悲劇現場。然後，小彤被永勝的母親趕了出去，他從屋子投射出去的光源中慢慢走出，身影逐漸被闇黑所吞噬。

跑道的盡頭，沒有寬恕，也沒有因為贖罪而出現希望。小彤去永勝的墳前上香，隨後接上一個遠景鏡頭，小彤瘦小的身影孤獨地站立在河邊，對岸灰暗蒼茫，遠方天邊出現一片光亮，然而這光太過稀微短暫，不足以照亮小彤的未來。竭盡所能贖罪的他，以為永勝麵店的開張，可以讓自己重新開始，沒想到永勝母親不經意的一句「要是永勝能看到了那該多好」，終究還是讓他崩潰，回家後又因功課退步而和父親吵架，小彤於是來到永勝墳前，自顧自地說著，他對於世上種種是非黑白充滿困惑，就跟《不敢跟你講》的大原一樣有著滿腔委屈與憤怒，卻同樣無人可以傾訴，無人願意聆聽。所以小彤下定決心放棄一切，他再也不想弄清楚了，便走入那個曾經懼怕的山洞，隱沒在一片黑暗之中。

不只臺灣影史，這是整個華語電影史上最絕望的一刻，我從來沒有在華語電影中，感受到這麼痛徹心腑的心死狀態。《不敢跟你講》以父子弄清楚講明白彼此和解收場，《跑道終點》則是以不被理解的少年步向死亡作結，如果前者那個帶著妥協意味的結局是基於威權審查、迎合市場取向的不得不然，那麼掙脫了中華民

族的儒家傳統與禮教束縛的後者，透過既黑暗又絕望的尾聲，似乎更直接反映了牟敦芾對於一九六○年代受到嚴密監視的臺灣社會的個人真實想法。

我自己喜歡《跑道終點》更多一些，因為那個瀰漫死亡氣息的謝幕式實在太過魔幻，牟敦芾在此以無比的真誠和無畏的勇氣，展現出創作者敏感又悲憫的一面。走向死亡，不只是遁入黑暗，同時還是對時代最直接的抗議。

《不敢跟你講》跟《跑道終點》這兩部電影，因為種種時代的錯誤，都無法正式公映，最終將牟敦芾推向了「另外一種層次的死亡」。「如果不當導演他情願死」，《上山》裡黃貴蓉在講這句話的時候，英文字幕下方多了「Director or Death」這一行字，它像是這個段落的小標，又像是牟敦芾一生的總結。不能拍片他情願死，所以為了拍片他毅然決然離開臺灣這個不見光的黑暗山洞，後來他在香港和中國拍的電影，從《打蛇》、《撈過界》到《黑太陽731》系列和《血戀》，一部比一部殘暴、病態——或許正是因為他體內部分情感細胞死去了，他身為創作者的某種溫度冷卻了，所以他不再懷著悲憫之心，拍片自然毫無顧忌。

如果留在臺灣，牟敦芾可能再也拍不出電影，也可能為一九七○年代臺灣帶來很多新鮮的刺激，甚至可能在藝術上持續精進，成為偉大的導演。他的選擇出走，後續的精采資歷，造就他個人的電影傳奇，卻也令《不敢跟你講》跟《跑道終點》成為絕響，而臺灣電影的美學發展更因此少掉一次大幅躍進的機會。

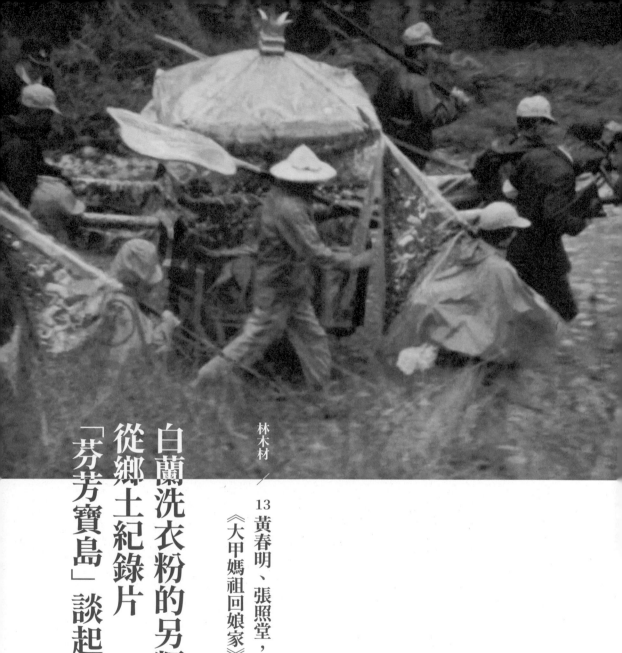

林木材 ／

13 黃春明、張照堂，
《大甲媽祖回娘家》，一九七四

白蘭洗衣粉的另類貢獻：
從鄉土紀錄片
「芬芳寶島」談起

芬芳寶島人人歡笑

自由國土處處芬芳

血汗的花開放

希望的果成長

芬芳寶島人間天堂

理想實現愛在滋長

——「芬芳寶島」片頭曲歌詞

一九七○年代的臺灣，在蔣介石的獨裁政權下，中國國民黨的黨國政體不只控制了政治，也掌握大多資訊製造、傳播的管道。必須擁有資本和技術才能攝製與放映的紀錄片，在這樣前提下也被嚴格掌控，成為主旋律的傳聲筒。以金馬獎歷屆最佳紀錄片得獎名單為例，像是一九六○年代曾有《中華民國五十三年國慶》（一九六五）、《成功嶺之歌》（一九七○）、《光輝的雙十》（一九七一）等等。這些作品全都由屬於國家的「中國電影製片廠」[1]或「臺灣省電影攝製場」[2]製作，以新聞性的紀實影像組成，配上權威的「上帝之聲（voice of God）」擔任解說旁白，內容不脫國家政策與愛國主義，還有「反攻大陸」的意識形態宣導。

換句話說，此時的臺灣紀錄片的性格極為「保守」，從企劃、攝製階段就必須

經過層層審查，甚至成為當權者統治和控制人們思想的工具，這連帶造成早期人們一聽到紀錄片，就聯想到乏味的政令宣導（propaganda），人民的真實生活始終無法被忠實呈現。一直要到一九七五年，「芬芳寶島」系列紀錄片的誕生，紀錄片才讓人耳目一新。

當鏡頭轉向鄉土

「芬芳寶島」共約三十四集，由製造白蘭洗衣粉的國聯工業公司出資並擔任總監製，皆以十六釐米膠卷拍攝，內容包括民俗文化、地方文史及人文風情，也有庶民職業和原住民族的介紹，共分為兩季在國營電視臺中視播映。首季於一九七五年開播，第二季則是一九八〇年年底開始，被認為是臺灣最早脫離新聞片（newsreel）影子的專題式系列紀錄片，也是重要的「鄉土紀錄片」，有其珍貴的文史價值。

做為「芬芳寶島」的發起人，鄉土文學作家黃春明在當時已出版過不少小說，故事皆取材自鄉土，還有自己的生活經驗，輾轉做過各種工作的他，也在傳播領域、廣告公司待過，深知電影／電視的影響力；而當時白蘭洗衣粉的市占率幾乎超過百分之五十，希望進一步經營和消費者的關係，也有回饋社會的企業責任，便決定出資製作，並以購買電視臺時段方式進行播映，以純粹的民間資本降低官

方的過度干預

黃春明曾在紀錄片《光影、島嶼、歲月──臺灣紀錄片史》（二〇〇二）中受訪，談到拍攝此系列紀錄片的動機。當時因為電視的興起，發現自己的讀者都跑去看電視了，就乾脆自己進到電視圈中，也發現學生們因為升學主義的壓榨，不認識自己生活的環境，有感於臺灣人因為生活知識的缺乏，產生了認同的危機，無法認同這塊土地：「我就想來拍有關於臺灣各地方人民的生活。題目想的比較大，叫作『吾土吾民』。……但後來一想，中華民國當時還涵蓋了中國，那『吾土吾民』在臺灣能代表什麼？所以改為『芬芳寶島』。」

這裡的「吾土吾民」，原本是想借用林語堂《吾土與吾民》的書名。這本書於一九三四年由英文寫成，在美國出版，原名為「My Country My People」，第一次較為系統地向西方宣傳了中國和中國文化，後來書名也被另譯為《吾國與吾民》或《中國人》。

但確實如黃春明所言，「中國」、「中華民國」、「臺灣」這三個名詞背後代表的國族認同與意識形態，已隱約有不少矛盾和衝突。從歷史事件來說，像是一九七〇年，時任行政院副院長的蔣經國，在訪問美國期間，被主張臺獨的留學生黃文雄槍擊刺殺未遂；又或者是自一九七〇年起，為了回應日本宣稱擁有釣魚島主權所發起的一系列民間運動，之後擴大為臺灣主權歸屬爭論的「保釣運動／釣魚臺事件」，在在都凸顯了臺灣在中華民國／國民黨政府統治下日漸激化的內部問題。

在這樣的脈絡下，以臺灣風土民情為主的「芬芳寶島」，象徵著一種回歸本土與民間的影像解放，宗教信徒、底層勞動者（礦工漁民）、鄉鎮特色都罕見地以自己的模樣躍入影像，而非像以往一樣，只能被裝扮成政治樣板。

黃春明曾表示，自己在看過日本ＮＨＫ電視臺拍攝的「探索日本」系列紀錄片後印象深刻，覺得也應該深入臺灣，訴說更多關於這塊土地的故事。為此，他研讀紀錄片的理論書籍，影響他最深的是英國紀錄片導演與理論家羅塔（Paul Rotha）。從一九三〇年代起拍攝了不少重要紀錄片的羅塔，雖有舉足輕重的歷史地位，但疑似因為行事作風特立獨行，在英國與世界影史中皆極少被提及，但在種種機緣巧合下，日本翻譯了他部分的早期著作。黃春明正是在尋找資料時，偶然讀到了日文版的文章，受到極大啟發，他極為認同羅塔的主張——「紀錄片是社會的良心」。

大甲媽祖回娘家

一九七三年夏天，黃春明走遍臺灣各大鄉鎮，為「芬芳寶島」系列取材，進行田野調查，也大量閱讀各種相關書籍。以「芬芳寶島」系列首作《大甲媽祖回娘家》一片為例，他預先觀察並記錄下信眾追隨媽祖的進香路線，甚至沿途已決定好拍攝的取鏡地點與角度，以及影片如何結構。

《大甲媽祖回娘家》
修復版畫面

1	
2	
3	

原先，黃春明希望具體地去認識臺灣，提出了一年五十二集、每集二十五分鐘的企畫概念。一九七四年，他找來曾在光啟社《藍天白雲》紀實報導節目合作過的張照堂擔任攝影師，除了《大甲媽祖回娘家》，又一起製作了三部作品，包括為了呈現不同的端午節習俗，避開沿岸的嚴格海防，由基隆搭船，偷偷潛入鼻頭角的《咚咚響的龍船鼓》；以淡水人文風情為主的《淡水暮色》，則閱讀了馬偕的雜記，介紹淡水在中西文化交會下產生的歷史軌跡；《恆春一遊》一探當地風光的瓊麻產業，但也因為看見生產瓊麻而遭機械絞斷手臂的人們，而納入生活的現實與殘酷。

為了打響「芬芳寶島」的第一炮，國聯公司在開播前於《中國電視週刊》刊登了一則平面廣告，背景是農人收成稻穗的圖像，文案寫著：「國聯工業公司，生產白蘭洗衣粉、白蘭香皂，並不是製片公司。但是我們認為除了生產最佳品質的產品之外，提供一部親切、可看性高、中間不穿插任何廣告的電視彩色影集，是對大家最好的服務。」並強調系列紀錄片要獻給在芬芳寶島上辛勤耕耘的人們，這也定義了「芬芳寶島」的整體調性。[3]

一九七五年六月二十九日週日晚上七點半，《大甲媽祖回娘家》在中視首播，獲得廣大迴響。影片記錄大甲媽祖進香的八天七夜中，信眾不畏艱苦追隨媽祖，一路從臺中步行到雲林北港，最後再護駕媽祖回大甲，萬頭攢動的敬拜畫面極為壯觀。《大甲媽祖回娘家》完整拍攝了信眾的進香過程，從眾人虔誠敬拜、路人宴

請信眾、警察維護執勤、到神明上身的乩童與還願的報馬仔等，以信徒們大量的行進移動（如火車與信徒的行進對比）、臉部特寫為主要鏡頭構成，呈現人們對於信仰的虔誠，而活潑、生活化、故事化的旁白敘述，也讓人更理解並貼近這個在地的宗教活動。片尾說道：「媽祖啊，你攏吾跨丟（你都有看到），那些敬愛你的人，都是

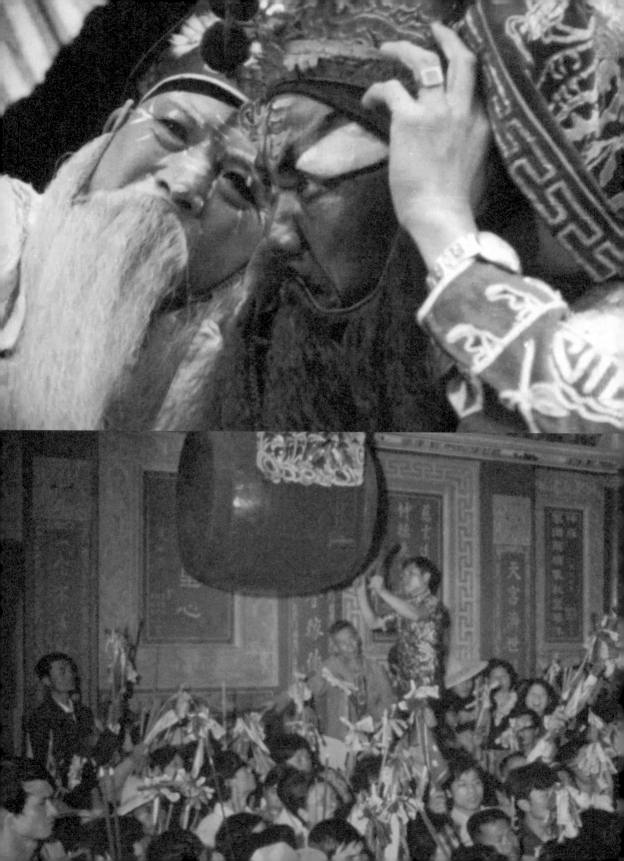

《淡水暮色》畫面

淳樸的老百姓啊，媽祖。」

當時同步錄音並不發達，技術門檻仍高，在片中能有現場音或即時訪談並不容易（早期報導式的紀錄片也鮮少讓老百姓受訪談話），最終只能在事後剪接聲部，因此解釋性的旁白相對重要。為了貼近民間，黃春明一開始便構思要以「臺語」進行旁白腳本，但國民黨政府自二戰結束後就嚴格禁止方言，強推國語政策，電視必須以國語播出，《大甲媽祖回娘家》最終在中視的播映版本，就由廣播及電視主持人李季準擔任配音。

所幸，「白蘭洗衣粉」一直擁有一批獨特的、以女性為主組成的廣告大隊，她們除了下鄉推銷產品外，也帶著臺語版本的片子在鄉鎮巡迴。多年之後，這批影片被捐入影視聽中心典藏，留下了《大甲媽祖回娘家》與《咚咚響的龍船鼓》的正宗臺語版拷貝，經歷數位修復後再次面世，更顯語言與民俗之美。

《咚咚響的龍船鼓》畫面

一九七〇年代，紀實性的電視節目仍少，民眾對紀錄片毫無認知，像《大甲媽祖回娘家》這樣的影片可謂創舉，有人以「民俗藝術」的角度看之，但更重要的象徵意義是，敘事觀點回到鄉土，以貼近土地的角度去看待民間。

就在《大甲媽祖回娘家》播出後的隔週日，中視播出《三義的雕刻》，獲得了超過百分之四十的收視率。[4]

其他的「鄉土觀點」

事實上，國聯工業公司監製的「芬芳寶島」，主要由旗下的國和傳播公司擔綱製作，而黃春明只做了五集，後面集數便由公司分配給不同團隊製作，一個團隊通常做一至三集。雖都有一定的攝製水準，不過或挑戰、或反映了官方意識形態，觀點仍有所不同。

像是甫自美國波士頓大學取得電影碩士回臺的汪瑩，便站在民以食為天的想法，希望拍攝中央市場，片名定為《中央市場的一天》，介紹了臺北最大的傳統市場從早到晚的忙碌景況，從食物供輸帶入民生需求，其中也有市場蓬勃的草根生命力。影片敘事中規中矩，但疑被當局認定暴露太多市場髒亂面，而未獲播出。

吳桓的《日月潭傳奇》，從神話切入，傳聞日月潭裡的魚是由一隻白鹿化身變成，原住民族因此開始食用魚肉，以前也有棵老樟樹，裡頭住著一條大蛇，據說

《中央市場的一天》修復版畫面

是日月潭的守護神，講述信奉傳說的原住民族如何順應現代生活；鄭慶全的《神奇的蘭嶼》，帶著好奇與好意抵達蘭嶼小島，除了秀麗風景外，仍以獵奇的眼光看待蘭嶼與達悟族的生活。這兩部片皆奇觀與樣板化原住民族，不自覺地透露對原住民族的偏見與無知，反映主流社會對待少數者的價值觀。

王菊金的《烏魚來的時候》從烏魚產業出發，鏡頭貼近漁民的工作與生活，在黎明破曉時刻淘「烏金」，跟拍了漁民們與海搏鬥的壯觀捕魚過程；夏祖輝的《無名英雄的貢獻——瑞芳礦業》跟著四面八方而來的礦工搭上礦車，進入暗無天

日的地層深處，呈現了當年礦工的真實生活，禮讚他們的勞動與付出。

吳健行的《賽鴿》介紹了地方行之有年的賽鴿賭博，但也加入誇張的戲劇元素企圖導正賭博歪風，宣導意味強烈；趙立年與李萍合導的《英雄島——金門》除了介紹戰地金門的歷史與風光外，最終以反攻大陸作結：「故鄉啊故鄉，我們一定要回去，在海內外中華兒女的共同努力下，暴政絕不會長久，我們將很快地重回您的懷抱。」

其他如《雲海上的阿里山》、《觀音山下的石匠》、《金色中港》、《大溪風光》、《三峽的祖師廟——東方藝術之宮》、《阿里山的老火車頭》、《古厝——彰化秀水鄉陳宅》、《傳統小鎮——美濃》等片，主要在介紹自然景色與地方文化歷史。

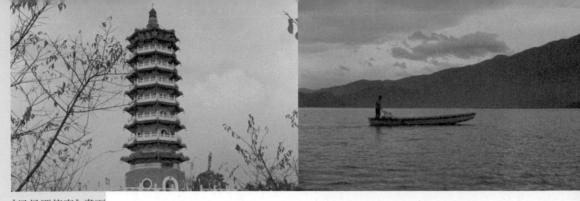

《日月潭傳奇》畫面

整體而言，「芬芳寶島」以解說性的旁白貫穿全片，佐配抒情的音樂，在介紹之餘，不脫主旋律的教化目的。然而，當時正值白色恐怖時期，當所有人皆被「噤聲」，無法直接談及社會現實時，「芬芳寶島」代表的「本土意識」在紀錄片領域的萌芽，仍顯得難得且珍貴。

一九七五年，《聯合報》的一篇讀者投書，以〈「芬芳寶島」眾濁獨清〉為題，批評電視臺充滿粗製濫造的文教節目，讚頌：「幸好我們發現還有『芬芳寶島』這樣的影片，從這個節目裡我們看到了很多平常很少看到的鄉土事物和民俗，也看到了和我們不同環境下生活的人的情況。」

「芬芳寶島」出現的一九七〇年代，是變動的時代。臺灣在政治上面臨各種動盪，包括刺蔣案（一九七〇）、釣魚臺事件（一九七〇）、中華民國退出聯合國（一九七一）、中（臺）日斷

《烏魚來的時候》修復版畫面

交（一九七二）、蔣介石去世（一九七五）、中（臺）美斷交（一九七九）；文化上則有面向本土的覺醒，像「現代民歌運動」、「鄉土文學論戰」、《影響》電影雜誌與電影圖書館的發生成立等等。「芳芳寶島」做為變動時代的產物，系列影片在內容與形式上既本土又疏離、對鄉土的認知既進步又保守、身分與國家認同既確又游移，反映出當年臺灣的精神肌理。

體制內的紀錄片實踐

上述提到，與黃春明合作的攝影師張照堂，其實早在一九六八年便進入中視，在不同時期擔綱不同職務，持續進行他在體制內的紀錄片實踐。

張照堂先是在《新聞集錦》節目工作，負責每週日播出的十五分鐘空檔，內容大多是文化藝術與民俗題材，在「新聞」的保護傘

下，他將視角瞄準了「在地」，也配上許多自己喜愛的西方音樂如巴布·狄倫（Bob Dylan）的歌曲，以紀實影像結合音樂，在當時是一種創新嘗試。

在「六十分鐘」，張照堂負責文化單元（一九七八至一九八一），內容包括藝術、音樂、運動、民俗、節慶、祭典、歷史，對象包含了本省、外省、原住民，以主題式包裝規劃每一集，加入現場音，以及播出主角原音（多為國語或英語），是一大突破；其中經典之作《王船祭典》以西方前衛電子音樂（Mike Oldfield的音樂〔Ommadawn〕）配上本土祭典儀式，全片僅由音樂和影像構成，音樂與影像的對位蒙太奇和高反差，令壯觀場景變得疏離，迸發出了儀式的神聖性與神祕性，以及信眾的狂喜狀態，在電視上前所未見，成為臺灣詩意紀錄片的濫觴。

其後，他參與集錦式的專題節目「美不勝收」（一九八〇），單純以藝術文化為主，冠以類似《宗教之美》、《民間之美》的題目；而紀實節目「映象之旅」（一九八〇）則取自諧音「音像之旅」，他與雷驤、杜可風、阮義忠等人上山下鄉進行取材，片子取名方式著重意象，像是《水之旅》、《山之旅》、《土之旅》、《礦之旅》、《農之旅》、《驛之旅》等等，以散文體方式進行敘述，活潑抒情且更接近庶民生活。在《島之旅》中，當地居民甚至以「臺語」回答採訪，在當時電視節目中極為罕見，也成了「映象之旅」貼近人民土地與聲音的象徵。

一九八一年，在「映象之旅」系列中的《礦之旅》獲得金鐘獎最佳文化節目獎後，新聞局官員曾說：「你們怎麼拍那麼破敗、勞動、下層的人們。」官僚保守的

意識形態，透露了傲慢與階級主義的心態，主流影視與本土現實的斷裂亦可想而知。

張照堂曾說：「我們如果拍純粹的紀錄片，不論在技術上或觀念上，一般來講都會遭遇一些困難。比如說：紀錄片真正的功能在反映現實、在批判現實，當時這方面我們有很多東西不能談。」

這段話深刻地為臺灣紀錄影片在一九七〇年代與一九八〇年初，所遭遇的艱困處境寫下了傳神的注解。在資源、技術、傳播皆受制於官方的情況下，有一群人仍強韌地想方設法有所突破。而他們的努力，也奠定了臺灣紀錄片的基本調性和精神。

1　「中國電影製片廠」前身是一九三三年成立的南昌行營政訓處電影股，一九三七年正式改名為中國電影製片廠，一九四九年隨軍遷至臺灣，一九九五年停止電影拍攝，是抗戰時期中國最重要的製片和抗日宣傳機構，遷臺後主要負責製作軍事相關影片，隸屬於國防部。

2　一九四五年十一月一日，臺灣省行政長官公署宣傳委員會接收被臺灣總督府控制的臺灣映畫協會與臺灣報導寫真協會，合併為「臺灣省電影攝製場」；一九四六年，臺灣省電影攝製場搬至臺北植物園內，開始攝製新聞片，為當時三大公營電影機構之一。

3　侯孝賢的《風兒踢踏踩》（一九八一），影片開頭有一組攝製團隊在澎湖拍攝紀錄片，要求主角刻意拿好洗衣粉入鏡，可視為對「芬芳寶島」的另類致敬。

4 一九八七年，阮義忠與黃春明在對談中說到：「十三年前，他製作過『芬芳寶島』一系列的電視紀錄片，使臺灣的視覺文化開始落實在本土環境上。這個節目不但替臺灣的紀錄片掀開序幕，也導使很多攝影後進把鏡頭轉向自己的土地上。」詳見阮義忠，〈攝影美學初探：與黃春明談對影像語言的領域（上）〉，《雄獅美術》第一九三期（一九八七年三月），頁一三四—一四一。

5 詳見張照堂口述，李道明、王慰慈主編，《臺灣紀錄片與新聞片影人口述（下）》（臺北市：文建會，二〇〇〇），頁七。

失落的臺灣鬼片世代：
姚氏恐怖與姚氏女鬼

但唐謨／

14 姚鳳磐，《秋燈夜雨》，一九七四

「鬼」是東方的

「死亡」是所有鬼電影的中心思想，也是人生最大的恐懼，一種逃避不了的未知終結。我們太迷戀生命，即使生命消失後仍不忍割捨，於是發明了「鬼」。東西文化都有「鬼」的概念；然而兩者對於鬼的想法卻各有不同。

人死後變成了鬼，鬼投射了我們對死亡的未知、恐懼、威脅、敬畏等複雜情緒。西方恐怖文類中的恐懼對象，包括電影中的殺人魔、死後復「活」的殭屍；從古典文學中的衍生吸血鬼；或者聖經中的「魔鬼」（Devil）；這些「怪物」儘管都「不可理喻」，但是仍有個邏輯脈絡可循。但是，「鬼」的非理性，是西方人無法理解的。西方普及的基督教文化中，人死了之後就是天堂與地獄，「鬼」的概念在西方相對薄弱。因此，八〇年代好萊塢喜劇《魔鬼剋星》中的抓鬼特攻隊，需要透過科學裝備去偵測鬼，把鬼當成一種能量或電波，是可以被偵測到的；在《第六感生死戀》中，死去的鬼魂需要透過類似「ESP」的超能力訓練，運用「念力」來得到力量／力氣，以進行復仇行為；西方電影文本總是努力透過理智將「鬼」合法化。即使鬼從一開始就不是理性的發明。

相對於西方的理性，東方則是浪漫、感性，對於「鬼」的想像力也更豐富，東方電影中的鬼不只投射死亡的恐懼；更在歌頌人生的美好，或者哀悼生命的遺憾。東方的鬼，毋須任何科學訓練就可以上天下海，電影中的小倩可以在樹林子

裡優美地飄來飄去，《聊齋》中的小倩還可以結婚生子，日本《雨月物語》中的女鬼為情愛不顧一切，泰國的「幽魂娜娜」死了也要守著丈夫，她們雖然都擁有「女鬼」的身分，卻依然保持著「女性肉體」，可以像「女人」一樣享受愛情／性愛，她們的女性身體並不受「人鬼殊途」所控制。

豐富的東方鬼文化，大量存在於東方電影，包括日本、香港、東南亞電影等。香港電影一直「鬼話連篇」，日本女鬼「貞子」開啟 J-Horror 風潮，東南亞豐富的迷信文化也大量出現在當地的恐怖電影中……臺灣卻因為戒嚴時期封閉的電影法規，讓本土恐怖片／鬼片類型的創作與世界脫節了好幾十年。然而歷史證明了：臺灣人，根本就是非常愛看鬼電影的。

二○一五年，一部本土恐怖電影《紅衣小女孩》以高票房意外爆紅，開啟了臺灣類型電影的新世代。電影創作者開始從自身文化中挖掘各種靈異、鬼怪等非科學可以解釋的事物，當作電影題材；彷彿一片亟待開發的新領域。的確，威權時期的舊思維，視怪力亂神為毒蛇猛獸，恐怖類型電影在國家保守意識壓抑下難以發展。儘管如此，過去的臺灣電影在「健康寫實」的主旋律外，仍有一小片土壤開出怪誕奇花，出現屬於浪漫、屬於「鬼」的世界。

姚鳳磐的鬼電影

臺灣電影史中曾經有過一個對於鬼非常著迷的電影導演──姚鳳磐。姚鳳磐從一九六〇年代初開始為電影編劇，作品包括李行的《街頭巷尾》（一九六三）、宋存壽《破曉時分》（一九六六）、臺語片《素蘭小姐要出嫁》（一九六三）、瓊瑤電影《幾度夕陽紅》（一九六四），以及無名氏兩本著名小說《北極風情畫》、《塔裡的女人》的改編等。姚鳳磐原為記者，寫過廣播劇，二十出頭的年紀就以一篇報導橫貫公路艱難施工的文章得到了記者工會採訪獎，還當選過十大傑出青年。

姚鳳磐從小愛看電影。他曾經寫過一篇約翰‧福特的文章因而有幸與這位西部片電影大師見面，受益良多。雖然並非科班出身，他卻決定以電影導演為職志。他在一九六九年拍出了第一部電影《玻璃眼球》，片中獨特的懸疑氛圍，馬上得到了電影公司的矚目。他同年創作的第二部作品就是一部女鬼電影《雪娘》。

《雪娘》改編自《聊齋》中的〈畫皮〉，由當時的邵氏紅星恬妮與岳陽主演。這部電影得到了很好的風評，影評人評論這部片：「中國電影幾十年來，從來沒有一部恐怖電影能把鬼的活動，描寫得那樣劇烈扣人心弦。」（《姚鳳磐的鬼魅世界》）《雪娘》之後，姚鳳磐拍了一系列電影，並且參與了李行《秋決》的編劇，他努力嘗試多元戲路，但是票房並不成功，直到一九七四年他再度創作鬼片，終於以《秋燈夜雨》一片爆紅，建立了他的創作風格，也奠定了華語電影世界中「姚氏鬼片」的地位。

1.《雪娘》畫面，女主角恬妮。 2.《雪娘》畫面，男主角岳陽。

《秋燈夜雨》引爆了臺灣的鬼片旋風，他接著繼續拍了三部鬼片：仿《秋燈夜雨》的《寒夜青燈》（一九七五）、《藍橋月冷》（一九七五），以及以臺灣冥婚習俗為主題的《鬼嫁》（一九七六），票房都相當成功。僅管姚鳳磐處處理鬼怪懸疑的天分異常，作品也很受觀眾的肯定，他卻依然不願意被綁死，除了拍鬼片，他也嘗試其他題材，但是他的電影似乎只有懸疑鬼怪片受歡迎，請他導演鬼片的邀約不斷，他卻以「找不到新題材」為理由而拒絕。他希望在鬼片的故事上有所新意，卻害怕失去熱愛姚氏鬼片公式的觀眾族群，連帶影響票房和市場，再加上電影法規的影響，都造成了他的創作困境。

對於沒有恐怖電影傳統的臺灣電影，創作鬼片就是一個從無到有的過程。尋找鬼片素材，自然會先從古典文學著手，而清代蒲松齡的短篇集《聊齋誌異》是必然的首選。

1.《秋燈夜雨》片頭
2.《寒夜青燈》海報

《雪娘》改編自《聊齋》中的〈畫皮〉

《聊齋》借鬼諷今，藉由天馬行空的鬼怪故事，彰顯善惡因果報應倫理的華人世界觀。姚鳳磐的第一部鬼片《雪娘》即改編自《聊齋》中的〈畫皮〉一折。這故事講的是「知人知面不知心」，男主人翁王生遇到美女妖怪被挖心，妻子陳氏忍辱救夫。篇末作者自述「愚哉世人，明明妖也，還以為美⋯⋯」，這三句話也正是許多東亞恐怖電影的重要基礎，例如溝口健二的《雨月物語》等。女鬼／女妖之間微妙的變化，也是鬼片重要的噱頭與賣點。〈畫皮〉原作中的妖在《雪娘》中變成了厲鬼，原本故事中曖昧的性暗示，也直接變成色慾薰心的男子背叛妻子沉迷女色，終被厲鬼纏身。其餘部分基本上與原作無異。

《雪娘》建立了一種很基本的女鬼形象：白衣，長髮，容貌姣好卻面露凶光，淒厲地狂笑，配合著非常古典優雅又帶著點淒美的中國式氛圍：布簾，蠟燭，風鈴，吹動的布，

《雪娘》建立起女鬼的基本形象：白衣，長髮，容貌姣好卻面露凶光

燒稻草做成的煙霧，鬼氣森森的庭園水池小橋與疑雲重重的室內長廊等等，營造出典型的浪漫姚氏女鬼風格。《雪娘》可說是蒲松齡作品的一場精采演繹。姚鳳磐的成名作《秋燈夜雨》，以及之後的兩部片《寒夜青燈》和《藍橋月冷》，也同樣分別改編自《聊齋》中的〈寶氏〉、〈小倩〉及〈章阿端〉。《秋燈夜雨》將一個原本平鋪直敘的鬼故事翻新得恐怖不已，尤其是女鬼的慘叫與慘白的鬼臉，完全跳脫文字而自成一格。

拍完換湯不換藥的《藍橋月冷》後，姚鳳磐放棄了古裝鬼片，而以臺灣民間習俗的冥婚發想，拍了一部描寫人鬼戀的時裝片《鬼嫁》，可以說是第一部從臺灣本土文化中原生的恐怖片，片中氛圍「非常可怕」，整部片的森森鬼氣已經突破了他之前的三部古裝鬼片，鬼的概念也進一步從遙遠的古籍來到了當代社會。

從古裝片成功轉型後，他接著拍的恐怖鬼片大都取材自當代社會案件，時空背景都設在日治時期，包括《舊鎖》（一九七七，又名《殘燈，幽靈，三更天》，取材自基隆殺妻案）、《血夜花》（一九七八，取材自七彩藝苑命案，這個案件在二〇一九年也被導演樓一安改拍成《失控謊言》），以及《殘月陰風吹古樓》（靈感來自仁愛路鬼屋）等等。《舊鎖》的空間是一座有點陰森的日式宅院，一家母女三人前來入住，卻常聽到樓上發出恐怖的怪聲音；原來這上了鎖的二樓，竟是屋主殺妻藏屍的地點，冤死的妻子正等著丈夫歸來⋯⋯《血夜花》也是個殺妻藏屍、冤鬼復仇的故事，空間則是擺滿人體模特兒的地下室，當紅的喜劇演員陶大偉、方正以黑色喜劇的方式串場，開發出恐怖喜劇

《舊鎖》海報

的鬼片新意；《殘月陰風吹古樓》背景放在男性可以娶妻妾，重男輕女的舊時代。故事從一個豪宅收購事件，揭露這棟「鬼屋」中發生過的世代恩怨、慾望情仇、報復陰謀等等，而在男性／慾望鬥爭下被犧牲的女性，照樣化身女鬼，嚇死作惡的人。他這時期的作品，常利用建築物的特性，設計鬼魂出沒嚇人的空間，主旨則依然維持因果報應的基本道德教訓。

姚鳳磐的創作生涯中嘗試過諸多類型，除了鬼片，他也拍過驚悚、文藝、喜劇、動作等片種。然而鬼片終究是他最鍾愛的，從《秋燈夜雨》、《鬼嫁》，直到後來的《索命三娘》（一九七九）、《夜變》（一九七九）《討厭鬼》（一九八〇）《鬼屋禁地》（一九八一），以及最後一部鬼片《九轉十八彎》（一九八二），姚鳳磐從不停留原地，永遠在求新求變，本著土法煉鋼的精神，製造懸疑、恐怖、視覺的新奇感，挑戰觀眾的感官極限，也挑戰自己。恐怖片的觀眾或許是最好搞也最難搞的族群，恐怖片迷只要是恐怖片都會馬上買單，但是一旦新鮮感不再，他們也會馬上翻臉。姚鳳磐一系列的鬼片，正符合了此類型的要求。他也運用了當時走紅的演員方正、陶大偉，將他們的喜劇魅力融入恐怖當中。充沛的想像力，以及一份人文思想，賦予了鬼／女鬼獨特的「生命」。他的電影帶給了臺灣電影觀眾一份「嚇死人」的集體記憶。

姚鳳磐的鬼片締造了臺灣電影第一個愛看恐怖片的世代。然而礙於戒嚴時期的電檢制度，僅電影法規中一條「提倡無稽邪說或淆亂視聽」幾乎就可以打死他

所有的鬼片。他的電影一直在和新聞局捉迷藏。鬼怪有時候必須加注解提醒觀眾那些怪力亂神其實都是虛的，於是《寒夜青燈》變成了寧采臣的一場夢；《秋燈夜雨》則以蒲松齡開場，強調整篇邪說都只是小說家筆下的想像；《鬼嫁》到頭來也是男主角的南柯一夢。這些做法根本就是把觀眾當笨蛋，完全多此一舉。而他電影中過度恐怖的片段也總是遭受刁難、刪減，只能被剪之後再偷偷接回去。今日回顧，真是荒唐滑稽。

姚氏鬼片倫理

姚鳳磬的鬼片創作，除了從無到有，也是一個藝術的原創過程。他以東方的世界觀與視覺想像來思考「鬼」的形象。他的經典作品《秋燈夜雨》描寫被負心漢始亂終棄的苦情女子，在雪地中凍死之後變成為厲鬼，對負心男子展開復仇。姚鳳磬從文本出發，研究女鬼的角色屬性，發明出他自己的「女鬼」。在他妻子劉冠倫的回憶錄中，對於姚鳳磬女鬼形象的塑造解釋道：「中國傳說相信人死後的靈魂，會在七七四十九天回到陽間，在四十九天裡的屍體可能已經腐化但仍未化成白骨……」於是，一個臺灣製造的本土女鬼誕生了：慘白的臉蛋、深陷的眼眶、凹陷的臉頰；一個「屍骨未化」的冤死鬼，以一襲白衣出現，長髮披散，身體飄移，配合慘藍的燈光、氤氳的霧氣、懾人的索命哀號，喚起了大家對於死亡腐敗的恐

《秋燈夜雨》女鬼復仇畫面

懼，以及因果報應的敬畏。

從《秋燈夜雨》、《藍橋月冷》到之後的《舊鎖》、《血夜花》，「女性復仇」一直是重要主題。姚鳳磐的電影中，女性／女鬼的力量無比強大。男性的惡質可以在腐敗的人世間恣意妄為，但是女性死亡後變成的鬼，已不再附屬男性世界。在我們的文化中，鬼是又可怕又有奇異的能力，例如錢仙（鬼）可以解答我們不知道的事；因為我們害怕，同時也畏懼死亡，於是我們賦予死亡一種超能力。而對於女鬼，這份來自死亡的超能力，經常做為對男性的復仇之用。在《雪娘》中，被色男子糟蹋的厲鬼雪娘對男子斥道「你把我們女人當什麼？」；她對男主角的一句「我想吃掉你」，預示了後來許多女鬼電影中的「惡女力」，以及「女兒恨」。姚鳳磐可說費盡了心思來將這份「惡女力」視覺化，除了飄移，還可以瞬間移動，身體分離，隔空取物或隔空

《鬼嫁》女主角王釧如

《秋燈夜雨》女主角秦夢，從古典美人變成恐怖厲鬼。

姚氏渣男代表人物岳陽

施法，地心引力根本奈何不了她。從某個角度看，女鬼的行為，幾乎就是超級英雄——執行復仇任務的超級英雄。女鬼除了淒厲慘叫，她們說話時候冰冷、沒有任何表情的拉長音調，一種飄浮在空氣中凝結住的恐怖音波，就是世間渣男揮之不去的魔咒。

姚鳳磬對於女鬼面貌，也有個人的偏愛。大眼睛的女演員王釧如，氣質空靈飄渺又具現代感，她演了許多姚鳳磬的鬼片，在《鬼嫁》所呈現的悽豔女鬼形象，以及她身上那份超越人世間的美，給了觀眾極深的印象，也讓她得到了「鬼后」的封號。《秋燈夜雨》的女主角秦夢，則是姚氏鬼片中苦旦的代言人，她的面容極美，氣質端莊而古典，彷彿完美無暇，卻注定受盡男性帶給她的委屈，然後從最楚楚可憐的苦旦，變成最恐怖可怕的厲鬼。

相對於女性的絕美，姚鳳磬鬼片中的男子多半是渣男。面目俊秀又帶點桃花邪氣的演員岳陽，幾乎就是姚氏渣男的代言人；英年早逝的男星谷名倫在《子夜歌》（一九七六）中也是個渣男，最後一場十多分鐘的精神崩潰，堪稱最浮誇的惡男下場。而女性，總是經過死亡洗禮而重「生」。然而擁有「惡女力」的女鬼，並非真的「惡」。《雪娘》的厲鬼專吃色男子的色慾為生，是一種對男性的懲罰；《秋燈夜雨》的女鬼對兒子有一份深深的母愛；《索命三娘》的女鬼是為了報恩。而女性彼此之間也互相扶持瞭解，例如《舊鎖》中的女鬼與小三雖是情敵，但是兩人（應該說一人一鬼）見面時，都彼此同情，彼此諒解；畢竟壞的是男性，女人之間總是有

《鬼嫁》裡最恐怖的畫面之一：
馬桶中伸出來的手

一份姐妹情誼。又如《鬼嫁》中脫俗的女鬼，一出場就和男主角谷名倫有一段非常文青的對白，塑造出一種「不屬於人世」的絕美：

谷名倫：我覺得妳真美。美得像一首李商隱「良夜迢迢」的詩。

王釧如：喔，是嗎？我原是個很愛詩的人。人為什麼不活得空靈一點？空靈得像一幅淡墨清勾的畫，虛無飄渺的詩。

谷名倫：好美的境界。

王釧如：多美的夜。我愛夜，因為在夜裡，我才覺得自己是有生命的。

谷名倫：我也是一樣，白天一切都太煩囂了。

王釧如：你能瞭解這種境界嗎？

谷名倫：也許我並不完全瞭解，因為妳太神祕了。

王釧如：一個不屬於這個世界的人，在你眼裡，應該是神祕的。

姚鳳磬的女鬼世界，唯美、浪漫、迷人又多情，但是在電影院中卻嚇壞了所有的人，因為……女鬼實在太強大了，我們自嘆弗如。「人不如鬼」四字，正是姚氏鬼片的精義。

「陰陽界」中的柳天素

鬼電影在臺灣

姚鳳磐的一系列鬼片是臺灣電影史中的異數，他的鬼電影雖然不被官方鼓勵，卻因為作品的優秀及觀眾的喜愛，締造了一段奇蹟。鬼片在臺灣電影史中實不多見，其中很重要的一部當屬一九七〇年由四位導演合拍的四段式古裝電影《喜怒哀樂》，片中的「喜」、「哀」與「樂」三段都是以鬼為主題。或許正因為以「鬼」的天馬行空，這部片在風格內涵上都極為新奇：描述女鬼報恩的「喜」（白景瑞）浪漫而優美，完全不帶一絲恐怖感，整段戲全以動作肢體與畫面影像呈現，沒有任何語言對白，實驗性頗強；「哀」（李行）以淒美的視覺，訴說仇恨的悲哀；而改編自《聊齋》的「樂」（李翰祥）則以優雅的古典情懷，幽默樂觀的生命理念，講了一段「水鬼城隍」的有趣故事。

丁善璽導演的三段式電影《陰陽界》，也值得一提。一九七四年香港鳳鳴公司出品，本片雖是港片身分，導演及主要演員則都來自臺灣。這部電影也很會營造恐怖畫面，其中的「柳天素」一折，楊群（也是鳳鳴公司老闆）飾演蒙冤而死、藉「血遁大法」重回人間的死刑犯，他的表情慘白，身體冰冷，面孔隨著劇情進行漸漸腐朽……。

另外就是金穗獎導演王菊金的第一部劇情長片《六朝怪談》（一九七九），為改編自魏晉六朝怪異小說的三段式電影。這部片視覺風格強烈，演員胡因夢、金士

《喜怒哀樂》:「喜」的浪漫女鬼,甄珍扮演。(修復版畫面)

傑,以及詩人管管等在當時都非明星。片中的〈馬女〉和〈古剎〉兩折中,都有鬼魂的設定,甚至有馬的鬼魂;但是並沒有在視覺上刻意營造恐怖影像,而是以視覺想像,暗喻善惡倫常的道理。宋存壽一九七四年作品《古鏡幽魂》的主角,言行是鬼(類似小倩迷惑書生),實則是妖(鏡妖)。林青霞在片中的女鬼扮相非常悽豔美麗,不帶一絲絲恐怖感。

姚鳳磐之前臺灣鬼片幾乎都是古裝,大都藉著鬼故事、因果報應的描述,提出正面的道德意義。真正邁入當代時裝的鬼電影,應該是二〇〇二年陳國富導演的《雙瞳》,以及二〇〇六年蘇照彬導演的《詭絲》,這兩部片開始將鬼的主題加入其他類型,視覺特效上力求突破,製作規格也更加龐大。

雖然有很長一段時間,臺灣生產的鬼片並不很發達,但是電影觀眾並沒有就此不愛看鬼片。新世代的臺灣的電影觀眾,長期觀看香港、好萊塢、日本,甚至「第四臺」播放的來自世界各地的鬼片。這個世代的電影觀眾,漸漸變成了導演,開始從本土臺灣民間信仰/傳奇出發,探尋各種鬼片創作的可能,終於在二〇一〇年代中期,以《紅衣小女孩》為領頭羊,爆發了真正從臺灣文化中滋生出來的鬼片/恐怖片風潮。

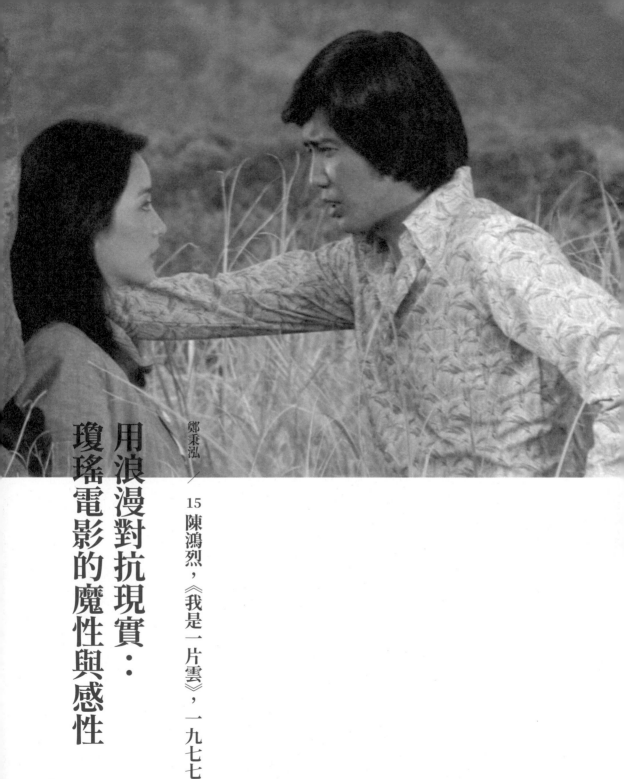

用浪漫對抗現實：瓊瑤電影的魔性與感性

鄭秉泓／15 陳鴻烈，《我是一片雲》，一九七七

暴雨中，孟樵（秦祥林飾）對共撐一把傘的宛露（林青霞飾）說：「因為我愛妳，因為我要妳，因為我要娶妳。」宛露回了三句「你騙我。」因為上回孟樵的母親（傅碧輝飾）笑裡藏刀說：「妳有著不安分，妳知道嗎？」她忍不住起身反駁：「我……我還有個不安分的鼻子，還有張不安分的嘴巴」，還有渾身十萬八千個不安分的細胞，和數不清不安分的頭髮！」儘管不相信孟樵的母親會同意兩人婚事，她還是被孟樵說服，手牽手笑著一起回去。

客廳裡，身穿旗袍面容嚴肅的孟樵母親端坐沙發，一句「看著我」立刻給了宛露一記下馬威。「婚姻不比兒戲……婚姻是要彼此負責任的。」宛露眼光瞟向孟樵，隨即遭指責態度輕佻，只因她有一雙「不安分的眼睛」。對方繼續數落，宛露試圖解釋，卻被斥責不懂禮貌，幾經嫌棄「難道妳父親沒有教過妳嗎？」，宛露起身說明自己只是個教授的「養女」，生母是舞女，生父則不詳，看著剛承諾要和自己結婚的孟樵和其母驚訝的模樣，她心碎說出：「妳是聖女貞德，妳神聖，妳高貴，妳純潔，妳守寡了二十幾年，真是偉大極了，不要一天到晚掛在嘴上，妳守寡是妳兒子的錯誤，是妳給他的恩惠，所以他該了你、欠了你，命中注定要當你一輩子的奴隸。」

此刻屋外雨勢加劇，孟樵母親靠在窗邊神情沉痛要兒子拿刀把自己殺了，孟樵質問宛露怎可這樣罵他母親，宛露說自己「又沒有說她是巫婆，又沒說她是魔鬼，又沒說她是心理變態」。話沒說完，才剛說要娶自己的男人竟狠狠打了自己

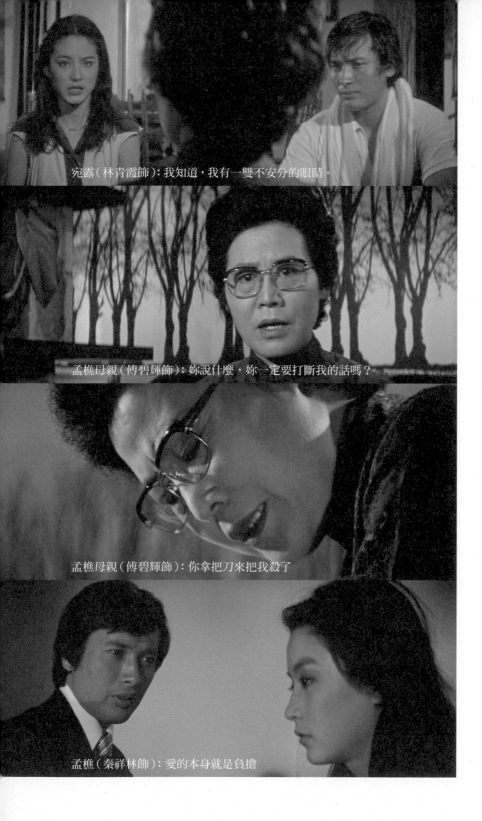

宛露（林青霞飾）：我知道，我有一雙不安分的眼睛。

孟樵母親（傅碧輝飾）：妳說什麼，妳一定要打斷我的話嗎？

孟樵母親（傅碧輝飾）：你拿把刀來把我殺了

孟樵（秦祥林飾）：愛的本身就是負擔

一巴掌，宛露於是奪門而出，去到向來把自己當親生女兒疼愛的顧家，告訴青梅竹馬一起長大的友嵐（秦漢飾），自己願意嫁給他。

瓊瑤，當她的名字成為一種類型

這是瓊瑤電影《我是一片雲》最精采的段落，近年無論教學還是演講，這個片段是我討論大眾文學、通俗劇、言情小說、文學改編、演員表演等相關題目的最佳教材，每次重看我都不會覺得煩膩，甚至總能從林青霞的眼神，傅碧輝的口條，導演陳鴻烈的調度中，找到新的切入角度，享受新的驚喜。對我來說，臺灣首席言情女王瓊瑤從來沒有過不過氣的問題，對於愛情如何遭遇阻礙，對於愛情如何征服障礙，她的刻劃永遠有其可觀之處。

無論形容她是言情小說家還是羅曼史作家，都不足以也無法概括她。因為瓊瑤的影響力不止於此，她的成就就遠遠超越這些。瓊瑤這兩個字，自成一格，當我們說「這部戲非常瓊瑤」的時候，也許是懷著敬意，或許帶有一絲貶義，我們今日把諸多瓊瑤金句當成不合時宜的長輩貼圖或迷音哏圖來取笑，卻又措不及防地被文字夾藏的情感與摧枯拉朽的戲劇張力給一擊即中。瓊瑤這個字眼，可以是形容詞，也可以是專有名詞，看似簡單，卻又沒有想像中那麼簡單。

從暢銷作家到賣座電影女王

瓊瑤一九六三年以帶有自傳性色彩的第一部小說《窗外》崛起，隨即在皇冠

出版社的經營之下成為暢銷作家。她的國學底蘊深厚，自創莎翁特色的排比式招牌文藝腔，筆下主角常被賦予一種慣性「否定自我存在」的罪惡感，進而背負原罪卑微求生，往往與劇中長輩角色（尤其母親形象）或其所支持的傳統價值產生衝突，卻又對愛情充滿不切實際的潔癖式憧憬，認為愛情無論如何只要堅持下去，就可以突破社會偏見、階級差異、生理缺陷、心理因素，甚至社會倫常（如婚姻與道德）束縛，達成愛情最高境界。

一九六五年，《六個夢：追尋》由李行拍成電影《婉君表妹》，這是瓊瑤第一部搬上大銀幕的作品；同一年，李翰祥與張曾澤合導的《菟絲花》、王引執導的《煙雨濛濛》，以及同樣由李行執導的《啞女情深》相繼推出，短短半年內竟有四部改編瓊瑤小說的電影推出。這波瓊瑤熱到一九六九年才冷卻下來，一九七三年瓊瑤熱捲土重來。根據統計，一九六五至一九八三年，臺港共計五十二部（若將《幾度夕陽紅》上下集算成兩部）根據瓊瑤小說改編的電影問世。此外，一九八九至一九九一年中國上海電影製片廠所亦出品三部瓊瑤電影，包括史蜀君執導的《庭院深深》（一九八九）、楊延晉執導改編自《失火的天堂》的《地獄・天堂》（一九八九）、鮑芝芳執導改編自《浪花》的《情海浪花》（一九九一），但後兩部據悉並未經授權。

早期瓊瑤電影以文藝片和時代劇為主，多部以中國為背景，經常會出現「政治正確」化小愛為大愛的從軍報國情節，李翰祥執導的《幾度夕陽紅》是該階段最具指標性的作品。一九七〇年代初期，臺灣發生保釣事件且退出聯合國，

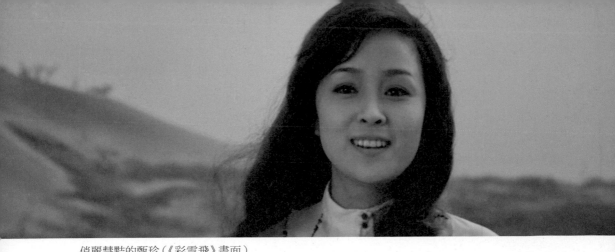

俏麗慧黠的甄珍（《彩雲飛》畫面）

一九七三年十大建設建設計畫正式展開，臺灣從農業社會轉型工業社會過程中，從地景地貌到傳統價值皆面臨劇烈改變，這時期的瓊瑤電影也從傳達人文情懷轉向展現都會風情，故事衝突多半起於年輕世代和家族長輩在觀念和價值觀上的差距，然後歌詠愛情能夠跨越一切藩籬，以李行執導、甄珍主演的《彩雲飛》為起點，「三廳（客廳、餐廳、咖啡廳）電影」蔚為一時流行。

一九六六年，《窗外》由有「廣播劇」教母之稱的崔小萍擔任導演，首度翻拍成黑白電影，片子上映之後，因自傳色彩引發瓊瑤母親極度不滿，費了好大工夫才修復情感。一九七三年，宋存壽和郁正春聯手把瓊瑤的成名作《窗外》再次搬上銀幕，瓊瑤不願意母女關係節外生枝，於是訴諸法律與導演對簿公堂，最終瓊瑤獲勝，她雖勉強同意影片拍攝，但禁止影片在臺灣上映。後來電影在香港先行曝光，繼而在東南亞陸續上映，毫無演戲經驗的新人林青霞，因其清麗脫俗的形象一炮而紅，臺灣電影圈邀約紛至，接續當時與謝賢結婚的甄珍首席玉女地位，和秦漢、秦祥林、林鳳嬌成為當時文藝片最受歡迎的情侶組合，並稱「二秦二林」。

一九七三年版《窗外》的導演宋存壽，堪稱臺灣文學電影旗手，他的代表作《破曉時分》（一九六八）和《母親三十歲》（一九七二）分別改編自朱西甯與於梨華的小說，而且他早在一九七一年便改編過瓊瑤的《庭院深深》，

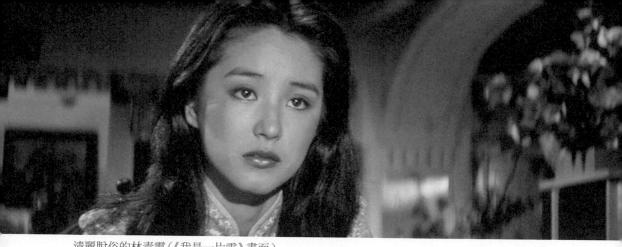

清麗脫俗的林青霞（《我是一片雲》畫面）

由於頗為賣座，遂再接再厲，將瓊瑤第一本小說《窗外》搬上銀幕。瓊瑤擅長將個人對於愛情的態度以及對於現實的夢幻想像，放入她每部小說的各樣情境裡，然而宋存壽卻偏好一針見血建構充滿矛盾與衝突的現實世界，那是關於個人情慾與社會規範的道德衝突，更是關於傳統與現代的價值觀以及存在感的衝突。因為宋存壽與瓊瑤在切入點上的本質性差異，令一九七三年版《窗外》與不食人間煙火的原著之間，呈現一種微妙的拉鋸。瓊瑤將自己年少時期追求愛情的經歷寫成一部「乾淨過頭」的羅曼史，然而宋存壽的改編卻是戮力為瓊瑤的世界注入她最缺乏的現實感，以近乎赤裸裸、血淋淋的姿態，去拆解故事裡流於鄉愿的種種天真浪漫和一廂情願。

身為事件的經歷者兼創作者，瓊瑤的文字比較像是柏拉圖《理想國》第七卷「洞穴寓言」（Allegory of the Cave）中所指黑暗洞壁上的影像，雖情節高潮迭起、引人入勝，卻依舊只是投影；反倒是（依此進行改編的）宋存壽的電影版，以極其複雜的層次轉換，忠實傳達了走出洞穴的囚徒乍見太陽的那股刺眼和不適應的異樣感受，更為貼近真實人生。一九七三年版《窗外》因瓊瑤和電影公司的紛爭，直至宋存壽二〇〇八年過世之後，才以致敬影展的名義首度在臺放映。只不過，宋存壽對於瓊瑤作品的詮釋，大膽挑釁了人生、戲劇和再現之間的恐怖平衡，終究成為絕響。

《我是一片雲》裡公主、王子、騎士之間的糾纏愛戀，成就了臺式言情片最經典的三角習題。

臺片史上最強「羅曼史人設」

和瓊瑤合作最為密切的導演，宋存壽其實排不上前三。依照數量來看，第三名是合作過五部片的白景瑞，第二名是李行，李行不只是第一位翻拍瓊瑤小說的導演，更是瓊瑤電影第一個十年最重要的幕後推手，他總計執導八部瓊瑤電影，其中又以一九七六年《碧雲天》和《浪花》的成績最是出色。不過，因《浪花》與李行發生版權糾紛，瓊瑤就此停止出售版權，並於一九七六年底與平鑫濤、盛竹如合組巨星公司，從此建立企業化的製片體系，專把瓊瑤作品翻拍成為電影。瓊瑤應該是兩岸三地最早善用 IP（Intellectual Property，意指知識產權）之人，從巨星公司開創電影王國到電影熱退燒後轉往電視屢屢締造收視奇蹟，她把「瓊瑤」兩個字從一個作者的名字經營成一個類型。

至於與瓊瑤合作最密切的導演則是劉立立，她是巨星公司創業作《我是一片雲》副導，後來瓊瑤找她執導《一顆紅豆》，從一九七九到一九八三年間，兩人總計合作十部電影，劉立立幾乎等於瓊瑤後期電影的代名詞，當然也包括一九八三年因票房慘敗而宣告瓊瑤電影王國正式瓦解的《昨夜之燈》。瓊瑤認為劉立立是最能夠掌握她筆下人物情感的導演，也因此當電影王國瓦解、她決定轉戰電視劇（其實在此之前已有其他瓊瑤劇問世，如一九七四年台視製播的十集《庭院深深》），她仍是找劉立立一起另立電視王國。從一九八五年《幾度夕陽紅》開始，她們共計合作了《煙雨濛

濛》、《庭院深深》、《在水一方》、《海鷗飛處彩雲飛》及「六個夢」系列的《婉君表妹》、《忘夫崖》、《鬼丈夫》等多檔膾炙人口的連續劇。

不過瓊瑤電影中最具魔性魅力，甚至帶有邪典電影（Cult Film）氣味的卻是《我是一片雲》，導演是只合作一次的香港演員陳鴻烈（他另個身分是國人熟知的「一代女皇」潘迎紫前夫）。此片不僅有纏綿悱惻的三角戀情，還有鳳飛飛主唱的同名電影歌曲，在以紀念金馬獎五十週年為題的紀錄片《我們的那時此刻》，有位阿姨一邊回憶《我是一片雲》的精采片段，一邊哼著歌，結果就哭了出來。千萬別以為是阿姨太感性或太傷春悲秋，其實是《我是一片雲》太具感染力，讓人一看便忍不住陷了進去。

《我是一片雲》是瓊瑤電影巔峰之作，此片有著臺片史上最強的「羅曼史人設」：出身寒微性格剛烈的女主角宛露，一邊是風度翩翩的白馬王子孟樵，一邊是無怨無悔癡心守候的騎士友嵐，公主愛王子，王子也愛公主，但是他們之間有太多阻礙，公主無奈下嫁騎士，卻發現自己難以割捨王子，不只兩人痛苦，無辜的騎士更是痛苦。這三個角色，從此定義了臺灣言情片最揪心的三角習題。時至今日，許多臺製偶像劇依然遵循這個設定。

若真要評比近年臺灣影視作品在言情部分有突破者，電視劇《犀利人妻》應可占有一席之地，此劇的故事設定在公主嫁給王子之後，王子出軌，兩人離婚，公主重新投入職場，覓得騎士協助。有趣的是，《犀利人妻》製作人王珮華曾公開

表示，自己是《我是一片雲》的粉絲，電影《犀利人妻最終回：幸福男·不難》海報讓兩位男角站在人妻兩側，靈感正是來自《我是一片雲》。

戲假情真，人生如戲

瓊瑤習慣將自己的戲劇性人格投射在角色上，而《我是一片雲》便是除《窗外》之外，最貼近瓊瑤愛情觀、私人情感投射最強烈的作品。事實上，要理解完稿於一九七六年四月、出版於同年十月的《我是一片雲》最好的方法，便是同時閱讀一九七四年出版的《浪花》和《碧雲天》，以及一九八九年的自傳小說《我的故事》。

瓊瑤在一九六四年與馬森慶離婚，隨後與她的伯樂——皇冠出版社的發行人平鑫濤——墜入情網。平鑫濤是有婦之夫，瓊瑤甘冒第三者之名，苦等平鑫濤的妻子林婉珍點頭離婚多年，期間風風雨雨，令瓊瑤感到筋疲力竭。值得注意的是，這段期間瓊瑤小說常出現涉入別人婚姻的無辜女性角色，而婚姻遭受破壞的元配角色則被設計成品味庸俗性格潑辣的惡婦，從情節安排來看，作者本人顯然對第三者追求愛情卻遍體鱗傷的最終結果寄予無限同情，藉此為現實生活中的自己進行平反。

瓊瑤的自傳《我的故事》以第一人稱方式講述了自己的前半生，最後以她終於和平鑫濤有情人終成眷屬作結。《我的故事》的反面，正是平鑫濤元配林婉珍在

相隔半世紀後出版的自傳《往事浮光》（二〇一八）。如果說瓊瑤的筆觸恰如給人的一貫公眾印象——敏感、多情、戲劇化、有時過於歇斯底里且一廂情願；那麼林婉珍的筆觸相形之下節制許多，甚至在字裡行間感覺得到刻意壓抑情緒的痕跡，因此有時難免過分枯燥，但它扎扎實實、沉得住氣，貴在自有一股平靜。

在《我的故事》和《往事浮光》中，有不少年代與事件重疊的部分。把自傳裡的某些訊息，拿來和瓊瑤小說中的人物對話做對照，也頗有意思。例如林婉珍就在自傳裡寫到，《浪花》裡那個氣焰囂張的跋扈元配，就是瓊瑤隱射她的小伎倆。莫非《浪花》這本小說，其實是瓊瑤介入平鑫濤婚姻，長達八年的等待之後，所下的最後一次通牒？

用創作進行最極致的對抗

瓊瑤在自傳小說《我的故事》寫到和前夫之間吵吵鬧鬧的婚姻關係，而《窗外》便是在如此情感不穩定、為了柴米油鹽焦頭爛額的狀態中寫出來的，生活的困窘逼使她遁入創作，用最浪漫的筆觸去重溫少女懷春的美好時光，並回味為初戀奮不顧身的苦澀後勁；十餘年後，她在倍受情感煎熬寫就的《浪花》、《碧雲天》和《我是一片雲》，為自己迎來第二個創作高峰。《浪花》裡放棄真愛逼使對方回歸家庭的女畫家是瓊瑤化身，《碧雲天》裡一心報恩為老師與其夫婿產下一子不求名分

不奢望愛情的女學生也是瓊瑤化身，這兩個故事反映了瓊瑤身為第三者長達八年等待百般隱忍的親身心境。

一九七六年，瓊瑤想去歐洲旅行，途中接到平鑫濤打來告知離婚消息的電話，隨後她前往東京轉機，才出機場就看到平鑫濤的身影，一切柳暗花明，這是徹底轉變瓊瑤人生的一年。一九七七年二月，瓊瑤自組巨星公司以確保創作全權自主的開張之作《我是一片雲》上映，這部匯集所有瓊瑤劇元素，堪稱集其大成，劇力萬鈞又充滿魔性對白的愛情經典，集結林青霞、秦漢、秦祥林「二王一后」僅此一次同臺的超夢幻組合，就此開創瓊瑤電影的輝煌時代。

有別於《浪花》和《碧雲天》都是犧牲真愛成全家庭，《我是一片雲》故事非常絕望，結局是更悲慘，主要角色一個死掉一個瘋了，唯一活著的那個無怨無悔承擔一切，這應該是除了《窗外》，最貼近瓊瑤愛情觀、個人情感投射最強烈的作品，瓊瑤把自己的委屈、怨毒、憤恨、無奈，一股腦兒藉由女主角宛露之口爆發出來。宛露最後瘋了，或許這是當時苦等平鑫濤離婚，等到筋疲力竭的瓊瑤，自認最好的解脫方式。她永遠告別了現實，永遠待在自以為的「那個境界」，而且永遠不用離開。

瓊瑤固然浪漫，筆下的角色會為愛沖昏了頭，但瓊瑤不僅自我意識清楚，也明瞭自己底限，所以創作成為她對現實的反抗，現實再殘酷再不堪，她都要讓筆下角色一試再試，浪漫走一回，飛蛾撲火也在所不惜。瓊瑤不止一次聲明《窗外》

並非百分百自傳，現實生活中她沒有再和初戀對象見面，但是在該故事尾聲，婚姻不幸福的江雁容造訪康南落腳的南部學校，對方落魄潦倒，與當初文質彬彬的形象有著天壤之別，就在那一刻，江雁容才明白自己在追求的境界是虛幻的、不存在的。文字是天真的，觀點是稚嫩的，但瓊瑤早在第一本小說中就透露自己對愛情的理解源於幻滅。或者應該說，她在寫完《窗外》那一刻，就認清了現實，承認自己永遠無法達到「那個境界」。但是，瓊瑤依舊要透過筆下的人物，不斷去追求那個境界，被人家譏諷不切實際也沒關係，這是她對抗現實的方式。而《我是一片雲》，便展現了瓊瑤身為華人女性身處層層禮教規範之下，最極致的一種對抗。

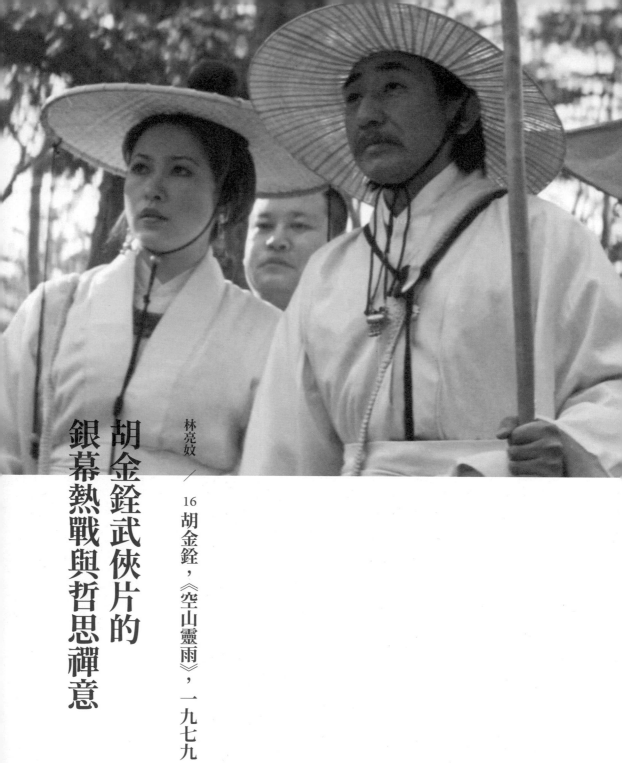

胡金銓武俠片的
銀幕熱戰與哲思禪意

林亮妏
／
16
胡金銓，《空山靈雨》，一九七九

武俠片是什麼？

武俠片，華語電影的一種獨特類型。故事裡，總有一群武功高強、闖蕩江湖的正邪人士，彷彿一輩子周旋在廟堂客棧、山河荒漠奇境之間，執著於報恩尋仇、搶奪寶物、乃至爭霸武林，彼此交織拉扯出一段又一段充滿刀光劍影的恩怨情仇。

先從定義來看，武俠片是指架構在歷代過往時空背景之中，包含了大量武功打鬥場面的電影。若再稍加區分界定，[1]它與功夫片的主要差異點在於，功夫片側重描繪中國近代武術流派，強調展現「拳腳功夫」的寫實肉搏戰，例如李小龍主演的《唐山大兄》（一九七二），以及郭南宏執導的《少林寺十八銅人》（一九七六）等；而武俠片則多使用「刀劍」等兵器進行以假亂真的過招較量，且故事背景通常設定在遙遠的古代中國，比方胡金銓執導的《俠女》、李安的《臥虎藏龍》等。

不過「武俠」二字連用，最早並非源自中國，而是日本。[2]日本的「俠」，傾向指的是武士這個社會階級；而中國的「俠」，意指一種「有俠義之心的人」，代表了路見不平、拔刀相助的江湖道義。[3]所以在華語武俠片裡，我們經常可以看到洋溢著非凡魅力的主角人物，多為擁有俠義氣質的儒俠或女俠；他們攜帶寶劍名器行走在某一個明確或模糊的歷史朝代之中，憑藉自身高超武藝，在江湖上從事行俠仗義、懲奸除惡等任務。

回顧武俠片的源起，第一部華語武俠片已不可考。由於早年電影多已佚失，

如從文獻窺之，大部分史學家將一九二八年出品的《火燒紅蓮寺》視為早期武俠片代表作，因該片轟動賣座，掀起了一九二〇年代古裝武俠片的拍攝熱潮。[4]直到一九六〇年代，港臺影壇再次將武俠片推升至另一波攝製高峰與風格美學境界；而胡金銓導演(1932-1997)，正是於此時奠定了他華語武俠片一代宗師的重要地位，代表作品包括了《大醉俠》(一九六六)、《龍門客棧》(一九六七)、《俠女》(一九七一)、《空山靈雨》(一九七九)、《山中傳奇》(一九七九)等。

胡金銓與臺灣武俠片

胡金銓出生北京、發跡香港，後來在臺灣發光發熱。他執導的兩部武俠片代表作──《龍門客棧》及《俠女》都是由臺灣的聯邦影業公司出資攝製完成，其個人電影藝術成就也與一九六〇、一九七〇年代臺灣武俠片發展關係密切。

一九三二年出生北京書香世家，胡金銓深受文學、戲曲、繪畫、書法等文化薰陶，是一位飽讀詩書型的氣質文人。一九五〇年代因政治局勢，他獨自遠赴香港，曾做過佛經校對、廣告畫師、廣播編劇等工作。後因李翰祥導演介紹進入邵氏電影公司，在李執導的黃梅調電影《江山美人》裡飾演大牛一角，展現了胡金銓唱作俱佳的精采表演身段。一九六三年，他擔任李翰祥《梁山伯與祝英台》的副導演，主要負責拍攝一些學校群戲、十八相送等橋段。[5]一九六六年，胡金銓

執導的首部武俠片《大醉俠》，在不被邵氏公司看好的情況下，在港臺造成票房轟動。

由於不滿邵氏，加上好友李翰祥已帶領大批人馬離開香港到臺灣創立國聯影業，促使胡金銓也在聯邦電影公司的積極延攬之下，決心來臺發展。一九六七年的《龍門客棧》，不僅是胡金銓初來臺灣的重量級代表作，更是聯邦影業大手筆投入興建國際電影製片廠（俗稱大湳製片廠）後推出的第一部電影。

聯邦影業，成立於一九五三年，主業是代理發行港片與外片，例如當年非常賣座的國語歌唱片《翠翠》、《桃花江》、《採西瓜的姑娘》；有時也會嘗試合資拍攝一些電影，例如戲曲片《梁紅玉》、劇情片《大馬戲團》等。[6]一九六〇年代，聯邦決定自行投資設立製片廠，專致拍攝國語片，於是在桃園大湳買了約一萬五千餘坪的地，[7]建置一座包括攝影棚、錄音室、沖印廠等高檔設備的國

際電影製片廠。同時，邀請胡金銓導演來臺拍片，負責招考與培訓臺灣演員，例如上官靈鳳、徐楓、石雋、白鷹等人，都是胡金銓從一群「男的既不帥，女的也不亮麗」的素人之中，慧眼挑選出來的日後大明星！[8] 而且，為了訓練這些新人演員，胡金銓特別從香港禮聘韓英傑來臺擔任武術指導，教導他們武打身手表演。辦公室現場，還另設有製作戲服的工作區，讓演員能夠隨時試穿、修改，有時還要「特別做舊」。[9]

《龍門客棧》與《俠女》的故事背景都是設定在明朝。胡金銓自己非常著迷研究中國明朝歷史，也非常考究電影要呈現的歷史細節，他通常會從正史、野史、筆記、小說等書籍下手尋找參考資料，自稱「差點兒淹死，沒辦法辨其真偽，搞的心煩意亂」，而且「上至朝廷大事，下至白菜多少錢一斤，都要弄的清楚明白」。[10]

2 1

1. 興建中的
　國際電影製片廠
2. 胡金銓指導
　徐楓扮俠女

據《龍門客棧》與《俠女》的攝影師、兼任片廠副廠長的華慧英回憶，為了搞清楚明朝使用的服裝與器物，胡金銓不惜動用關係進入臺北故宮庫房參考明人繪製的長卷畫「出警入蹕圖」。[11] 在橫幅拉開長達約五十六公尺、描繪明朝萬曆皇帝掃墓兼出巡的畫作裡，繪有五百多個穿著不同衣飾的階級人物，他們配帶各式長槍倭刀、舞動各色旗子、乘坐著馬匹大象轎子船等多樣交通工具……。實體來看，人物眾多且精緻細小，若說眼花撩亂也不為過。而且當年故宮不准拍照，胡金銓只好與攝影師、布景師，三人一筆一畫地手繪做功課，分工合作畫服裝、畫道具、畫旗子。[12] 在《龍門客棧》電影中，他們首創打造出一座機關重重的武俠決鬥基地，客棧裡的桌椅、筷子、酒瓶等都可以是俐落較勁的打鬥武器；拍攝《俠女》時，更在片廠內打造了宛若真實存在的古色古香街

《龍門客棧》上映廣告看板

1. 胡金銓使客棧打鬥成為武俠經典元素
2. 《龍門客棧》男女主角石雋、上官靈鳳
3. 《龍門客棧》畫面

道、荒村、宅院等場景，裡頭甚至植栽了十多棵真樹與芒草。[13]

胡金銓鉅細靡遺地考證歷史文字資料、參照博物館實體文物的態度，都是為了追求活生生的角色性格——電影裡的俠女要操持家務、窮書生也要做些小買賣；[14]而錦衣衛頭子穿著的一襲深紫色官袍，綁結一束金黃澄澄的腰帶，更是華麗絕美到令人目不轉睛。電影研究者黃建業即提出：「武俠電影中從沒這麼『歷史』過」；美國電影學者包德維爾（David Bordwell）則說：「胡金銓是毫不掩飾的唯美主義者。」[15]

無論歷史或唯美，更實際來看，《龍門客棧》別開生面的場景造型與比武身手，令此片一出，立刻成為臺灣年度的票房總冠軍，也打破了香港和東南亞賣座紀錄，掀起港臺競相拍攝武俠片的風潮。除了張徹在香港執導的《獨臂刀》（一九六七）、《獨臂刀王》（一九六九）等系列電影，臺灣郭南宏的國語武俠片《一代劍王》（一九六八）、陳洪民的臺語武俠片《三鳳震武林》（一九六八）、屠忠訓的《龍城十日》（一九七〇）、華慧英的《刺蠻王》（一九七一）等，都是彼時戲院熱映、觀眾樂意買單的華語武俠片。

從銀幕熱戰到哲思禪意

武俠片成為臺灣一九六〇至七〇年代大量產製的重要類型電影，而胡金銓武俠片所反映出來的時代意義，不僅是將華語武俠片推升至另一波攝製高峰；同時也透過電影裡的打鬥熱戰，巧妙反射了冷戰年代的臺灣處境，以及他個人哲思的禪意境界。

一九六〇年代臺灣，正處於一個從農業轉型工業、經濟大幅成長的社會型態。然而在政治情勢方面，人們面對的卻是美蘇兩大陣營的外交軍備競賽、兩岸局勢的晦暗不明，以及國內白色恐怖的威權統治，其難以言說的內在情緒正需要再形塑建構一些文化精神安慰。而武俠片，恰好成為披著大眾娛樂外衣、實則凝聚內

在意識形態的絕佳工具。不同於當年也深受臺灣觀眾喜愛的黃梅調電影、臺語片、健康寫實片與瓊瑤片等軟性基調，武俠片更能藉由銀幕上「以一敵十」淋漓盡致的爽快打招式，帶給觀眾中華文化正統打敗共黨惡勢力的過癮快感。[16]

在《龍門客棧》裡，胡金銓如同打造了一幅描繪彼時臺灣與中國對峙關係的寓言圖像。故事並不複雜，主要描述明朝東廠太監追殺忠良名臣于謙的後代，正邪兩派人馬聚集邊關一間「龍門客棧」旅店，展開一場又一場廝殺決鬥。銀幕上，荒漠中一間與世隔絕的「客棧」，彷彿是孤島臺灣的化身；也就是在這裡，男主角蕭少鎡所代表的一名正義儒俠，最終運用其超凡武力戰勝了邪惡對手！

儘管飾演男主角的石雋認為，當初胡金銓導演並沒有在電影裡刻意隱喻臺灣與中國的情勢關係，[17]不過，在那樣的整體社會氛圍之中，《龍門客棧》或多或少反映出冷戰期間的臺灣時代精神狀態──故事場景總纏繞著對遙遠中國的無窮想像，正邪對抗又象徵著「中華正統」聯合其他國家力敵邪惡共黨。不過更重要的可能是──「讓復仇和正義欲望在電影裡獲得滿足」，畢竟現實臺灣終究嘗不到電影裡所取得的勝利滋味。[18]

《俠女》與《空山靈雨》的哲思禪意

繼《龍門客棧》之後，胡金銓看似乘勝追擊投入拍攝《俠女》，但實際上他並

未沉迷執著於創造票房佳績，反將步調放緩，在武俠片裡追求更深層的電影藝術極致與個人哲學省思——從《俠女》的末日頹敗意象，到《空山靈雨》裡荒山寺廟的權力競逐，透過視覺光影美學思索與詮釋東方禪思奧義。

《俠女》的英文片名「A Touch of Zen」（一抹禪意），描述一位冰冷高傲的名門俠女，與一個胸無大志的機靈窮書生，兩人一邊內斂談情說愛，一邊躲避明朝宦官激烈追殺。故事主軸非常清淡緩慢、細緻有味，而且因片長約一百八十分鐘還因此被迫剪輯成上下兩集在臺灣放映。電影裡，場景圍繞著竹林、蘆葦、古寺、山嵐、明月，乃至一座荒涼破敗的「廢墟」——靖虜屯堡，彷彿美化式地反映出戰爭歷史創傷與悲劇浩劫意象。[19] 結局的一幕，做為理想救世主角色的慧圓高僧，為了拯救俠女與書生，遭暗算犧牲了性命。當他圓寂之時，腹內流出汩汩金血，金色陽光則在其身後閃閃發光；彷彿所有的是非仇恨罪惡殺戮，終將無喜無悲，放下一切，昇華到極樂境界。

胡金銓曾說：「禪只能感覺，不能解釋，我把它注入電影中。」[20] 這也是為什麼，他後來似乎不再滿足於傳統刀光劍影、

《俠女》
主要場景：
靖虜屯堡、
竹林

正邪對峙等高潮迭起的戲劇橋段。在一九七九年的《空山靈雨》裡，故事描述和尚、富商、盜賊、官僚等多方人馬聚攏寺廟，大夥一邊正經討論住持衣缽繼承事宜，一邊暗中較勁覷覦大位、想方設法偷取經書。坦白說，電影的人物線索細節繁多，戲劇性不強。縱然不時也上演著偷盜比武、追捕殺人等戲碼，但胡金銓曾於訪談時明確表示，他在《空山靈雨》主要想傳達一種「沒有為什麼」的東方佛學思維，以及這種思維與西方邏輯思想的衝突。[21] 如果人們問「電影最終『為什麼』住持大位會傳給一個買度牒出家的罪犯呢？」──那就是用歸納演繹等西方科學方法思考問題；佛祖思維有時候是無法用邏輯解釋的。

當然，東西思想的扞格牴觸畢竟過於抽象，「悟」更是難以清楚條列分析，所以胡金銓一直嘗試在影像故事裡表達禪意與悟性層次。例如《空山靈雨》裡有一場三名和尚的修行評比競賽，以測試題目「去池塘打一桶清水」呈現出三位和尚代表的三種不同悟道層次。胡金銓更神來一筆般地添加一場誦經誘惑情境，讓一群男和尚們在溪水潺潺、風景如詩的河畔打坐誦經；但河裡卻是諸多衣衫不整的女徒弟們，正巧笑倩兮，戲水沐浴。而三位候選和尚難免內心波濤洶湧、眼神浮

《俠女》工作照，女主角徐楓。

動，完全考驗定力心性。

胡金銓強調自己既不是佛教徒，也不打算傳遞任何教義，[22]他最感興趣的是把禪機悟道，注入電影中。所以他在這座山林佛門聖地置入權力鬥爭與貪婪誘惑，再搭配「空山靈雨」如此清幽夢幻片名，一路談禪說佛，武打追逐，始終試圖挑戰武俠電影藝術的表現形式與東西方迥異的人文哲思。

胡金銓武俠片貢獻

胡金銓令人目眩神迷的電影視覺美學與東方哲思禪意，不僅奠定了他在國際影壇的名聲與地位，也對於臺灣武俠片發展貢獻良多。

自一九六六年來到臺灣，胡金銓在聯邦片廠連續推出《龍門客棧》與《俠女》兩部經典武俠之作——在《龍門客棧》形塑了一座全新概念的武俠決鬥場景，讓暗黑旅店幾乎成為後來華語武俠片的必備場景橋段；在《俠女》則打造了末日廢墟情境與竹林追逐打鬥，創造了華語武俠片的美學新境界。於此同時，胡金銓堅持追求歷史考據與藝術極致的性格，開拓出

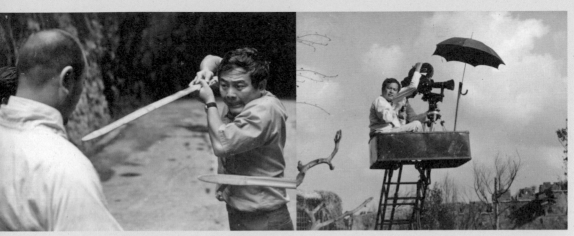

胡金銓指導《俠女》拍攝

臺灣影業拍攝武俠片的精緻格局，更在臺灣培養出一批優秀演員，例如石雋、徐楓等武俠明星。

飾演《俠女》與《空山靈雨》的女主角徐楓，曾在一次座談裡，提到當年胡金銓如何教她演戲：「武俠片不是真的會武功，而是眼睛裡面有武功。你心裡有戲，你的眼睛就會有戲。」[23] 清楚道出胡金銓導演畢生傾力透過人文哲思展示武俠片的詩意風格。一九七五年，《俠女》榮獲坎城影展「最高技術大獎」青睞，首度將臺灣電影推升至國際影展舞臺，而且從此之後，徐楓飾演的俠女在唯美竹林中持劍縱身而下的英姿，成為了永恆經典。李安導演也曾毫不猶豫地論及他《臥虎藏龍》裡的知名竹林打鬥戲，正是向胡金銓《俠女》的深深致敬。[24]

無論是令人大呼過癮的銀幕熱戰，追求視覺藝術與東方禪意的風格美學，乃至或多或少隱喻冷戰臺灣的現實處境，胡金銓武俠片都是我們永遠不能錯過、總引領我們遨遊想像江湖世界的必備電影。

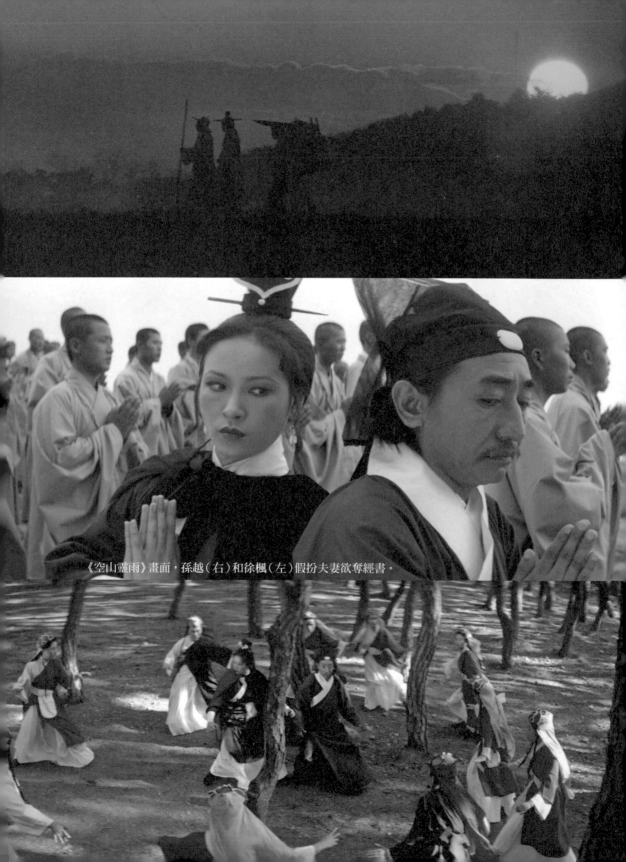

《空山靈雨》畫面，孫越（右）和徐楓（左）假扮夫妻欲奪經書。

1　本文採用香港電影節「香港功夫電影研究」（一九八〇）與「香港武俠電影研究」（一九八一）的專題，做為區分「功夫片」與「武俠片」的分野，詳塗翔文，《與電影過招：華語武俠類型電影論》（臺北：逗點，二〇一八），頁三九—四十。

2　蒲鋒，《電光影裡斬春風——剖析武俠片的肌理脈絡》（香港：香港電影評論學會，二〇一〇），頁十六—十八。

3　胡金銓，《胡金銓談電影》（北京：三聯，二〇一一），頁九八。

4　詳塗翔文，《〈火燒紅蓮寺〉燒出一把火》與電影過招：華語武俠類型電影論》，頁六一—六七。

5　陳煒智，《我愛黃梅調：絲竹中國古典印象——港臺黃梅調電影初探》（臺北：牧村，二〇〇五），頁一四七。

6　詳聯邦影業創辦人之一沙榮峰的自傳《沙榮峰：回憶錄暨圖文資料彙編》（臺北：國家電影資料館，二〇〇六），頁五一—五一。

7　詳「聯邦影業有限公司」，臺灣大百科全書，http://nrch.culture.tw/twpedia.aspx?id=20923。

8　詳宋存壽《胡金銓與聯邦》，黃仁編著，《聯邦電影時代》（臺北：國家電影資料館，二〇〇一），頁七三—七四。

9　同前注。

10　《胡金銓談電影》，頁八六—九三。

11　〈出警圖〉與〈入蹕圖〉是兩幅長卷畫，兩者雖是各自分開的兩幅畫作，但描繪都是皇帝掃墓兼出巡的過程，所以通常被合稱為「出警入蹕圖」。〈出警圖〉橫長約二十六公尺，〈入蹕圖〉超過三十公尺，人物眾多，場面宏偉，是臺北故宮收藏手卷畫作中最長的兩幅。https://theme.npm.edu.tw/exh105/npm_anime/DepartureReturn/ch/index.html。

12　周知成採訪整理，〈華慧英〉，見鍾喬主編，《電影歲月縱橫談（下）》（臺北：國家電影資料館，一九九四），頁五二六。

13　宋存壽，〈胡金銓與聯邦〉，《聯邦電影時代》，頁七三；周知成採訪整理，〈華慧英〉，《電影歲月縱橫談（下）》，頁五二四—五二五。

14　「痴人說夢」，胡金銓的戲夢人生，http://www.ctfa.org.tw/kinghu/02_2_1.php。

15　David Bordwell (2016), "A Touch of Zen: Prowling, Scheming, Flying," https://www.criterion.com/current/

16 詳林文淇，〈從武俠傳奇到國家寓言：《大醉俠》與《龍門客棧》的敘事比較〉，《華語電影中的國家寓言與國族認同》(臺北：國家電影資料館，二〇一〇)，頁二一─二五。

17 James Wicks, "Hot Wars on Screen during the Cold War: Philosophical Situations in King Hu's Martial Arts Films", 《中央大學人文學報》第六四期 (二〇一七年十月)，頁一四五─一四六。

18 同前注，頁一四四。

19 同前注，頁一四九。

20 胡金銓，〈從《俠女》到《空山靈雨》〉，《聯邦電影時代》，頁七一。原載於一九七六年三月二十七日《世界日報》。

21 《胡金銓談電影》，頁一一〇。

22 胡金銓，〈從《俠女》到《空山靈雨》〉，《聯邦電影時代》，頁七一。

23 聞天祥、徐楓對談，〈慢工出細活：從《俠女》說起〉，《電影欣賞》第一六五期，頁五二。

24 「藝術的追尋：李安談胡金銓」，https://www.youtube.com/watch?v=l_AT5Kf73TI。

posts/4141-a-touch-of-zen-prowling-scheming-flying.

假社會寫實之名：
禁不住的臺灣黑電影

楊元鈴 ╱

17 蔡揚名，《錯誤的第一步》，一九七九

| 2 | 1 |

1. 馬沙
2.《凌晨六點槍聲》海報

許多人可能不知道，一九七九至一九八三年間，臺灣曾經出現以犯罪暴力、女體剝削為主的「社會寫實片」，從一九七九年《錯誤的第一步》首開先例以監獄和妓女戶為背景，片中對於犯罪的陰暗想像，彷彿為當時大環境的集體焦慮開啟了刺激與宣洩的大門；之後，由《上海社會檔案》（一九八一）所掀起的女性復仇系列，不僅在題材形式上極盡羶色腥之能事，不少學者甚至視這個後來暱稱「臺灣黑電影」的類型，為「臺灣新電影」黎明升起前的黑暗谷底，不值一提。

回顧這段「臺灣黑電影」暴起暴落的前後歷史背景，七〇年代中後期至八〇年代初期，臺灣社會正好面臨著經濟型態轉型、政治權力轉移以及世界經濟政治轉變的過渡期，從一九七五年政治強人蔣介石過世、中美斷交、第二次石油危機、美麗島事件、林宅血案、江子翠分屍案……，那段期間臺灣電視媒體的新聞畫面，其實完全不亞於大銀幕上的感官刺激——政治局勢衝突激盪、社會事件暴烈血腥、國際情勢動盪不安、黨外運動風起雲湧，民間瀰漫一股焦躁氣氛。於此時異軍突起的本土自製社會寫實類型電影，大量充斥著犯罪、暴力、裸露身體等元素，短短數年迸發出一百二十七部作品，成為臺灣電影史上最罕見的類型。

被視為「臺灣黑電影」濫觴的《錯誤的第一步》，於一九七八年十一月二十七日開拍，一九七九年上映，由蔡揚名導演、朱延平編劇，馬沙、

楊惠珊、梁修身、王莫愁、李小飛主演。全片根據男主角馬沙（本名劉金圳）的同名自傳性小說拍攝而成，內容講述馬沙幼年時因家境貧困，十三歲就開始在萬華寶斗里妓女戶擔任保鏢，十八歲時誤殺了客人而入獄服刑十五年，出獄後洗心革面、重新做人，並將從前的墮落生涯寫成書。這本個人懺悔自白式的傳記發行後，引發社會各界的討論，導演蔡揚名也因而對書中極具真實性的描述感興趣，在與當事人接觸之後，不僅買下電影版權，也決定由馬沙自己擔任男主角。兩人的合作除了《錯誤的第一步》，同年亦完成了《凌晨六點槍聲》，故事依舊以犯罪者的自白懺悔為主題，延續了此種犯罪系列的發展。

《錯誤的第一步》拍的雖是社會陰暗面，但仍帶有濃厚「警世」意味，這點與當時的電檢政策和保守風氣有關，片尾還是得要有某種正面的教化意義，馬沙浪子回頭的行為，當年還獲得中和國際青年商會表揚。電影公司則在宣傳上強調影片的「真實性」，所描述的妓女戶、監獄景況均源自主角的親身經歷，以男主角馬沙的「黑社會」背景勾起觀眾對黑街的好奇。

但《錯誤的第一步》在一九七九年三月上映前夕，卻爆發影片為虛構而非真實事件，馬沙出面說明致歉，新聞局也下令《錯誤的第一步》上演時不得使用「真人實事搬上銀幕」等字樣，做為影片上映時的宣傳。

雖然風波連連，但《錯誤的第一步》不但在票房上獲利，並獲選該年

度影評人協會十大佳片，與胡金銓的《山中傳奇》、李行的《小城故事》、劉家昌的《黃埔軍魂》、徐克的《蝶變》、王菊金的《六朝怪談》等片並列。

《錯誤的第一步》的成功，先是帶動了所謂「真人真事搬上銀幕」的改編風潮，片商陸續推出強調內容為社會暗黑面的「寫實性」影片：《斷指老么》、《落翅仔》、《落翅的海鷗》等片，《斷指老么》（一九七九）由金聖恩編導，喜翔、謝玲玲、劉尚謙主演，上映宣傳時強調是由記者報導的真實事件拍攝而成，內容描述大學生誤入歧途，淪為販毒、賭客、男妓的墮落歷程；《落翅仔》、《落翅的海鷗》兩片則均是以少女誤入歧途的悽慘遭遇為題材，根據真人真事短篇小說〈落翅仔〉拍攝而成。前者由孫聖源編導，李烈、周邵棟主演，後者由徐學良導演，張盈真、秦風主演，兩片同時於一九七九年十一月上映。同年還有改編自吳祥輝同名自傳小說的《拒絕聯考的小子》，以及隔年據十三號水門案改編而成的《少女殉情記》。

一時之間，報紙社會版中的案件，駭人聽聞也好，離經叛道也罷，都成為社會寫實片取材的養分來源。這樣大量改編真實事件的現象，在五〇年代臺語片時期、七〇年代邵氏寫實電影也出現過，像是臺語片《運河殉情記》《基隆七號房慘案》，邵氏的《天網》、《成記茶樓》等，主要都是希望藉由轟動一時新聞事件的改編，獲取一定程度的觀眾注意，票房保證之外，也滿足了觀眾的獵奇窺探慾望。

隨著《錯誤的第一步》、《斷指老么》中對於賭博、犯罪的炒作，隨之而來的則是一發不可收拾的賭片風潮和誤入歧途的青年，賭片系列如《賭城風雲》、《賭

《錯誤的第一步》劇照

國仇城》、《十張王牌》、《掃蕩大賭場》、《王牌大老千》、《賭王鬥千王》、《賭王鬥千王續集》、《賭命一條龍》、《黑色大亨》、《賭王千王群英會》、《戒賭》；《墮落系列如《街頭小霸王》、《帶槍過境》、《江湖小浪子》、《單挑》、《被判死刑》、《被遺棄的女人》、《火拼浪子》、《西門町小子》等，一時之間，骰子與子彈齊飛，銀幕上盡是黑暗與犯罪的深淵。

女性的復仇

　　一九八一年《上海社會檔案》上映，將社會寫實類型風潮推向了另一個高峰。

　　《上海社會檔案》由永昇公司出品，王菊金導演，張永祥編劇，陸小芬、崔守平、張富美主演。影片取材自中國傷痕文學作品，時空背景設於中國大陸，內容描述一名不斷遭受共黨幹部強暴欺凌的女子，因自覺身體受辱不見容於社會而自我放棄、終至自毀的悲慘故事。永昇公司在此之前，剛以譚詠麟主演的《假如我是真的》獲得口碑票房的一致好評，所以才決定製作《上海社會檔案》，本是希望延續《假如我是真的》的成功模式，拍攝一部帶有反共色彩的影片，然而《上海社會檔案》遊走在電檢邊緣的暴力與裸露，卻成為另一個更有「看頭」的賣點，上片時還另加上了「少女初夜權」的片名副標題，指涉片中聳動的強暴情節和情色意味。

　　《上海社會檔案》不但讓當時仍是新人的陸小芬因為本片一炮而紅，大膽的裸

你們誰敢動她，我就跟他拼了！
Don't dare to lay a finger on her！

《上海社會檔案》畫面

露鏡頭，狂野而歇斯底里的形象也打破愛情文藝溫婉的女性典型，帶動後來一系列女性復仇片。除了陸小芬之外，楊惠珊、陸一嬋、陸儀鳳等女星也分別以魔鬼身材和露胸刺青的大膽作風，成為銀幕「復仇女神」。

接下來，《癡情女豔煞》、《地獄來的女人》、《女王蜂》、《女性的復仇》、《瘋狂女煞星》、《失足夫人》、《失節》、《女子感化院》、《癡情奇女子》、《槍口下的小百合》、《憤怒的玫瑰》、《瘋狂少女營》、《黑市夫人》……等，社會寫實類型開始走向女性的復仇之路，單從上述片名的慘烈，即可略窺片中女性的受虐及反擊的暴烈程度。其中，一九八一年由蔡揚名導演，楊惠珊、馬沙、陸儀鳳主演的《女性的復仇》可說是集大成之作，片中融合了黑道、販毒、賭博、色情等社會寫實類型的主要元素，片尾一場受虐女性群起反擊，以各種奇怪的方式獵殺男性的復仇女大反攻，讓人嘆為觀止。

在女性復仇類的黑電影中，男性多如野獸般原始，似乎每一個都被肉慾所驅使；女性則一開始大多是單純平凡的良家婦女，在遭到暴力欺凌後，搖身變成手持利刃、裸露身體的復仇女煞星。《霹靂大妞》（一九八二）中的銀霞與趙樹海，可說是最佳範例，原本清純文靜的銀霞，意外遭到強暴後性情大變，遇到對她稍加親近的男性，就會濃妝豔抹、凶性大發，而在公園裡閒逛的趙樹海，看見落單的銀霞就想上前欺侮，彷彿一看見弱女子，體內的「動物性」就會發作。

而復仇女神身上常有刺青或受難傷口，例如《女王蜂》陸一嬋胸口的玫瑰刺

青、《上海社會檔案》陸小芬胸前的傷疤、《女性的復仇》楊惠珊的獨眼，藉此標示她們已非良家婦女，以及心理狀態上的改變。此外，女性復仇黑電影經常以挑戰電檢尺度的女性身體大量裸露為訴求，攝影機位置與剪輯技巧經常對身體進行分化、分割，是另一種對女體的意淫窺探。

犯罪的異域

由於社會寫實片是以描述「犯罪」為主題，在時空結構的設定上，通常具有陰暗和邊緣化的特性，與一般大眾的生活空間區隔，此種時空結構上的距離感，有效地讓觀眾與電影中光怪陸離的犯罪保持安全距離，可以安心享用視覺的刺激與娛樂。

因此，社會邊緣的暗巷、荒地、貧民區，所有城市中見不得光的陰暗角落，都成為社會寫實片中發生犯罪事件的主要場景。遠離市區的中心，不但符合一般人對「危險」的想像，也將犯罪藉由空間的設定再次邊緣化。例如《失節》（一九八三）中陰暗的酒家和偏遠的精神病院，《霹靂大妞》、《上海社會檔案》中銀霞遭到強暴和陸小芬被尖刀刺胸的場景，都發生於陰暗破陋的小巷。此外，《錯誤的第一步》裡的私娼寮和監獄、賭片系列中公海豪華郵輪上的豪賭、小人物聚賭的破落工寮，也都遠離主流的日常生活空間。

此外，當時為了規避電檢審查，暴力犯罪不得發生於善良風俗的臺灣社會，所以往往將事件發生的地點改為香港、日本或中國大陸，這些在異鄉發生的恐怖事件，也形成某種「犯罪異域化」的特性。例如《女性的復仇》中女主角楊惠珊的角色設定是香港人，為了解救被三口組控制的姊妹淘而飛往日本，展開反擊；根據傷痕文學改編的《上海社會檔案》以中國大陸為背景，文革前後紅衛兵下鄉、左派精神領袖切・格瓦拉的圖像，都讓場景「異域化」。

受難與復仇

就類型的慣例來看，黑電影大多是以「受難與復仇」做為敘事的主調。不論是犯罪、黑道、賭術對決，還是女性復仇，皆以小人物的落難與被辱為開端，主角多為受環境所迫誤入歧途的青年或飽經凌虐的女性，不堪欺侮後展開反擊，以暴治暴。這類型電影也多極力鋪陳殘殺與被殘殺的過程，滿足觀眾對於血腥暴力的潛在原慾，藉此發洩紓解現實生活中的挫折焦慮。

不過，社會寫實片儘管充滿暴力與裸露，所有的犯罪最終一定都逃不過法律的制裁。也就是說，再怵目驚心的血腥場面，在影片近尾聲時都又回歸社會律法與傳統價值的規範。電影也經常透過片中的社會權威人士（醫生、記者、教授、警察），宣告最刻板而保守的訓誡，將所有血腥的殘殺，再次納歸體制的掌控。例如《上

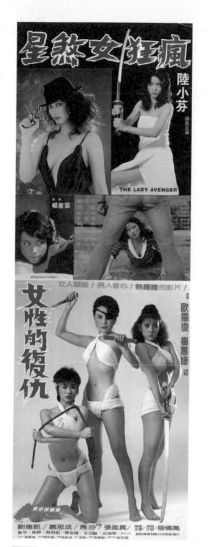

1.《瘋狂女煞星》海報
2.《女性的復仇》海報

海社會檔案》片尾的法庭審判,陸小芬雖然飽受代表權力高層的中共高官欺侮,她的自力反擊仍須受到法律審判;《女性的復仇》結尾,一干惡男全死在復仇女的暴力反撲,而主導殺戮行動的楊惠珊仍決定主動自首。

透過形式上的「受難與復仇」,社會寫實片描寫的往往是一種「下墜的過程」,這點完全與臺灣當時其他的電影類型截然不同,甚至是背道而馳。愛情文藝電影描繪男女情愛的完滿,白馬王子娶了灰姑娘,有情人終成眷屬的同時,也達成社會階級的向上流動;健康寫實電影呈現小蚵女之類善良小人物的勤奮努力,克服苦難一步步往上爬實現夢想,成為眾人仰望的典範;愛國政宣電影強調個人不畏犧牲,堅守愛國情操,成就高尚的英雄地位。反觀社會寫實電影,不論是以《錯誤的第一步》為首的犯罪內幕描述,《賭王鬥千王》系列的賭術奇觀,《上海社

《女性的復仇》畫面

檔案》開啟的女性復仇神話，經由主人翁的遭遇所呈現的，可說是一種「向下流動」的過程，擺脫不了一路下墜的宿命，就算悔改了、大仇得報了，還是不可能回到平凡的生活，仍舊被打入社會邊緣或底層，甚至死亡。

如《錯誤的第一步》、《凌晨六點槍聲》、《西門町小子》、《我要做好子》等片，談的是平凡人的誤入歧途，因為意外接觸犯罪或賭博而導致悲劇，帶有濃厚警世意味；《斷指老么》、《槍口下的小百合》、《癡情奇女子》等，則是知識分子的墮落，以大學生或具有律師、記者等特殊身分者為主，因為個人反社會或貪婪，而步入犯罪歧途；而最怵目驚心的女性復仇類，如《上海社會檔案》、《失節》、《女性的復仇》、《霹靂大妞》，女性不論強悍或清純，身體一旦遭受侵犯，彷彿就注定了再也不可逆轉的淪落。

黑電影不該是黑歷史

由於當時社會寫實片多在內容尺度上挑戰電檢極限，雖然主管當局使出「禁片」的殺手鐧，並一再呼籲端正風氣，但愈禁反而讓觀眾愈想看，而在一九七九至一九八三年那個尚未解嚴的壓抑年代，這些「理法不容」的社會寫實片大受歡迎，或許也與當時的威權體制與黨外運動氣氛，形成一種奇特的映照。

不過，就像許多電影類型的衰亡，一窩蜂地搶拍、題材的重複老套，再加上

開始主張「端正風氣」的電檢把關，以及訴諸道德教化的輿論批評，社會寫實電影雖然因為其形式上的過分簡化和種種環境因素，在一九八二年臺灣新電影興起後，迅速在八〇年代初期走上類型的衰亡。社會寫實片的出品片量從一九八二年的三十九部，到了一九八三年迅速衰減了一半，降為十八部，到了一九八四年僅剩十一部，社會寫實熱潮的衰退和一九八二年臺灣新電影的崛起或許並無直接的關連，但隨著一九八二年《光陰的故事》、一九八三年《兒子的大玩偶》的登場，類型電影陸續退位，臺灣電影也正式走入新電影的時代。

不同的電影類型自有不同的社會看法和文化經驗。社會寫實類型雖然在一九七九至一九八三年間，暴起暴落，影片內容也充斥了傳統電影美學中所鄙棄的暴力、色情、剝削和壞品味，但是片中對於黑社會、暴力的想像與消費，以及最終仍舊收歸管束的瘋狂犯罪，實則流露出對威權宰制揮之不去的恐懼。看似原始的性與暴力發洩，或可詮釋為再現當時臺灣社會的集體焦慮，而楊惠珊、陸小芬、陸一嬋瘋狂復仇的對象，除了野獸般失控凶猛的男人，某種程度上也可視為對戒嚴政府壓制、文化認同衝突的反抗。

從電影製作的大環境來看，黑電影興起的這段時期，臺灣電影也正面臨來自香港的衝擊，嘉禾、新藝城的動作武打和港式喜劇，不但在票房上獲得了極佳的成績，在題材也帶來了新的類型刺激，觀眾不再滿足於虛幻的三廳愛情和老套的愛國宣教，社會寫實片就像是臺灣商業類型電影的最後奮力一搏。明星不再是

票房保證，公式不再為觀眾喜愛，黑電影的暴起暴落，不僅印證了類型產業與觀眾滿足之間的必然關係，某種程度也象徵了臺灣電影既有的類型思維開始鬆動瓦解，商業模式崩盤之後，反倒為跳脫類型思維的新電影，讓出了發展的空間。

黑電影之後，就是新電影了。這一段臺灣電影史上最「黑暗」的一頁，或許被視為汙泥，但也正是這一百一十七部的刺激與滋養，才有隨後升起的蓮花。愈是幽暗的谷底，或許才愈能讓我們看見電影的黑暗之光。

看見她的身影：李美彌的非典女性三部曲

王君琦／

18 李美彌，《未婚媽媽》，一九八〇

若是現在談起臺灣劇情片女導演，能喊得出名字的，大抵會是如周美玲、陳

芯宜等活躍於九〇年代之後的創作者，但其實早在臺語片興起的五〇年代，就出

了一位以經營戲院起家的臺灣女導演陳文敏。[1]不過，此後一直要到七〇、八〇

年代，執導筒的女性人數才有明顯、但為數不多的增長。同一時期，正是臺灣的

性別議題逐漸浮上檯面引發公眾討論之際，從呂秀蓮鼓吹的「新女性主義」到李

元貞創立《婦女新知》雜誌，一一揭櫫包括人力資源輕忽女性、女性被視為較男

性落後、封閉，因而處於附屬地位等的不平等處境，女性意識也隨之被喚起。[2]

同一時間平行發生的，則是心理學界因間接受到一九七三年美國精神醫學會將同

性戀自精神疾病除名的影響，所引發對同性戀抱持較為開放態度的探討。

　　儘管八〇年代女導演如李美彌、楊家雲、黃玉珊、王小棣等的崛起與性別平等

意識的萌芽具有共時性，但兩者之間一直未被建立交集，更遑論進一步探討她們的

作品是如何處理女性的社會處境與情感關係，過往影片未能流通而更進一步減少了

討論的可能。要跨越當下，建立對過往的認識，仰賴證據與觀點持續的交互作用，

觀點詮釋證據，證據更新觀點，觀點需要辯證，而證據需要保全。本文將以李美彌

導演的《未婚媽媽》（一九八〇）、《晚間新聞》（一九八〇）、《女子學校》（一九八二）為主要

討論對象，嘗試勾勒出這些作品與當時新興的性別意識之間的交集。選擇李美彌導

演的作品不只是因為這三部片具體而直接地回應了八〇年代輿論熱議的婦女現象，

也因為當時她以自籌經費拍攝，並且自賣版權，沒有了出資人的干涉，作品更能完

1	1. 李美彌導演(左)拍攝 《未婚媽媽》現場工作照
2	2. 李美彌導演(左)拍攝 《女子學校》現場工作照
3	3. 李美彌導演(中)拍攝 《晚間新聞》現場工作照

整地保有創作者的視野。我將這三部片稱為「非典型女性三部曲」，主要原因是其分別以未婚媽媽、職業婦女、男孩氣的女孩這三類非典型女性為主角，刻劃她們如何勇於挑戰傳統性別框架的包袱，透過貼近社會氛圍的文藝寫實手法，描繪她們的親情、愛情和友情，折射出自我追求與家庭角色及社會認知的拉扯。

李美彌一九四六年出生於屏東潮州的望族之家，因為從商的父親利用戲院包場做產品促銷而開始接觸電影，初中時參加教會進而涉獵音樂、話劇。李美彌自認個性擇善固執，再加上年輕時經歷身邊熟人的死亡，使她體悟人生無常，因此義無反顧地追隨心中的夢想，往電影導演之路邁進。求學時就讀世新廣電三專夜

間部，但經人輾轉介紹擔任山內鐵也所執導、葛香亭所演出的《封神榜》（一九六九）

一片的場記，才是她真正進入電影圈的契機。除此之外，她也擔任了幾部華語片

重要作品《喜怒哀樂》（李行、白景瑞、李翰祥，一九七○）、《群星會》（李行，一九七○）《母

與子》（李行，一九七一）的場記，並於一九七二年開始晉升副導，跟隨過潘壘、張佩

成等在電影藝術形式上著墨甚深的導演。3

對自己的創作理念堅定不移的李美彌，所執導的第一部作品《未婚媽媽》從

因愛而性導致未婚懷孕的女主角小芃自殺獲救展開，敘事以線性方式往前推進，

描繪小芃住進未婚媽媽之家後經歷的心路歷程，以及與其他有著類似遭遇的過來

人之間的深厚情誼。

七○年代中後期，未婚懷孕的個案激增，當時的諸多統計都顯示主要原因在

於年輕男女對性的看法改變，婚前性行為日漸普遍，但在性保守的社會，性教育

知識明顯不足。再加上，當時墮胎仍屬違法，使得非預期狀態下懷孕的女性若不

是透過非法管道進行人工流產，就只能生下非婚生子女後再另做打算。李美彌對

這個題材萌生興趣，4 是因為她在以知識女性為主要目標讀者的《婦女雜誌》5 裡

讀到季季一九七七年十月所撰寫的一系列俗稱「未婚媽媽之家」，實為「山地瑪利

亞之家」的報導。這個位在花蓮的待產照護所是由基督教芥菜種會的孫理蓮（Lilian

Dickson）女士在一九五九年所創立，旨在照顧待產的山區原住民經濟弱勢婦女，

一九七○年因緣際會收容了一名與在臺美軍交往而未婚懷孕的年輕女子後，開始

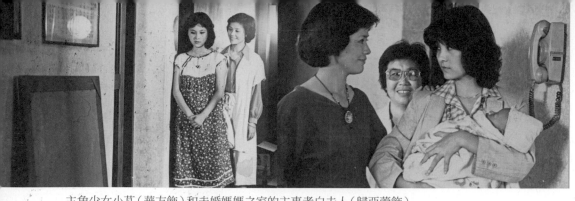

主角少女小芃（華方飾）和未婚媽媽之家的主事者白夫人（歸亞蕾飾）

接受其他未婚媽媽入院。季季的報導列舉了當時幾件與未婚媽媽有關的重大社會事件，探討了主要成因、對嬰兒的處理方式，並呼籲社會大眾提供幫助與關愛，也提醒少女們學習「先瞭解自己，才能抵抗別人」[6]，找到理性與感性的平衡。

李美彌在敘事情節的安排上反映了未婚媽媽現象的主要型態以及面對主流社會的挑戰。主角少女小芃（華方飾）和未婚媽媽之家的主事者白夫人（歸亞蕾飾），都是在高中談戀愛時成為小媽媽，屬於兩情相悅式的未婚懷孕，但前者被不願負責的男友拋棄，後者則是因為對方父母的反對；[7]擅長作畫的室友文燕（龍君兒飾）因不幸遭人性侵而懷孕；海派直爽的可欣（張盈真飾）承受的是從事特種行業的職業代價。來到未婚媽媽之家後，小芃除了要克服感情上的創傷，還得面臨如何處理腹中胎兒的抉擇。當時因為父權思維的同情眼光，社會大眾普遍將未婚媽媽視為楚楚可憐的無知受害者，並且將問題歸咎當事人貞操觀念過於淡薄、性知識不足、未能被善加保護等，[8]《未婚媽媽》一片裡的角色卻是充滿了高度的能動性與互助性，同時也藉由不同角色的經歷以及她們彼此之間的爭執，對送養或撫養、是否進入婚姻等爭議性議題，展開脈絡化的多方思考。

小芃進入未婚媽媽之家後，悲怨的情緒逐漸隨著白夫人的開導以及與其他人之間的熟絡而放下，但彼此之間對於是否送養孩子有不同看法。儘管如此，小芃依然堅持要自力謀生把孩子帶在身邊。原本力勸她送養孩子的白夫人不僅尊重她的決定，甚至幫她向雙親隱瞞實情，讓在未婚媽媽之家半工半讀的大學生國全（梁

1. 小芃擅長作畫的室友
 文燕（龍君兒飾）
 因不幸遭人性侵而懷孕
2. 海派直爽的可欣（張盈真飾）
 因從事特種行業而懷孕
3.《未婚媽媽》將主導權
 還諸未婚媽媽自己

修身飾）協助她安頓。值得一提的是，這並不意味著《未婚媽媽》在意識形態主張血親至上。文燕和可欣就選擇將孩子送養。個別角色在看待感情的態度上同樣是以差異化的方式表現，小芃與國全日久生情，好姊妹文燕與可欣雖全力支持她找到感情依歸，自己卻選擇單身，各自在事業上努力。導演透過心儀小芃的同事和其父母，再現主流社會對未婚媽媽的偏見，但小芃並沒有自卑自憐，而是堅定地為自己挺身而出。當時包括婦女團體在內支持未婚媽媽的力量，往往採取家長制的權威心態和保護及控制弱勢者的方式，《未婚媽媽》將主導權還諸未婚媽媽自己，[9]同時提供了另類家庭的想像做為支持系統。文燕與可欣在得知她們母女倆相依為命後，立即決定搬入公寓一起生活，互相照應，再加上白夫人與國全的從旁支援，形成原生家庭之外的核心支持系統，建構了對比於現實世界裡未婚媽媽被原生家

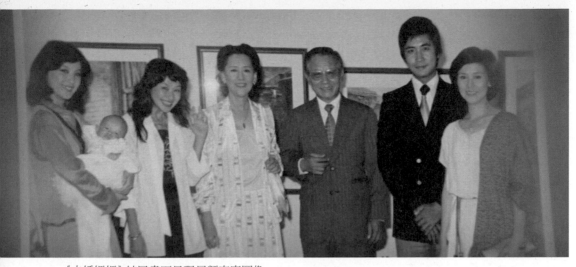

《未婚媽媽》結尾畫面呈現另類家庭圖像

李美彌觀察已婚女演員奔波在工作與家庭之間而有的體會，成

工作，追求事業發展抱負。12

報告亦指出，當時已婚婦女工作的原因有一半是因自己的興趣而

踐的積極發揮。11一九八〇年代初一份針對臺灣婦女所進行的研究

驅力來自於女性意識覺醒後，對主體性的重新探索以及對自我實

時《婦女雜誌》對於家庭與職業究竟孰輕孰重的討論來看，更大的

是經濟環境變遷的大勢所趨以及滿足家庭生計所需之外，對照當

女主內的傳統意識形態依然盛行之際。10而已婚女性投入職場除了

婚和生育——仍是左右女性勞動參與的關鍵因素，但家庭——尤其是結

女性的工作領域可以延伸，提高職業層級，但家庭——尤其是結

婦女的勞動參與率達到三九‧一%，女性人力資本的提升連帶使得

轉進到工商業社會的勞力密集趨勢下大為增加，一九七八年臺灣

品關懷的是職業婦女。女性就業機會在戰後臺灣追求經濟發展，

而延後問世，也因授權價格談判破局而未能在臺灣上映。這部作

李美彌第一部作品原本應該是《晚間新聞》，後來因資金問題

代同堂，而是涵括了另類家庭的共融景象。

做為電影結局的畫面，但畫面中不再僅是核心家庭或直系血親的三

庭放棄後走投無路的圖像。《未婚媽媽》運用了常見的家庭定格相片

了《晚間新聞》的靈感來源。由歸亞蕾飾演的林可青是知名服裝設計師，也是將事業經營地有聲有色的女強人，她的丈夫唐世彥（秦祥林飾）是電視臺的新聞主播，同時也是妻子公司掛名的董事長。電影以下班回到家的丈夫發現妻子還在外與人談生意感到不悅為故事開端，並逐步揭露兩人婚姻觸礁的主因是他不滿妻子竟為了事業而墮胎，一場兩人在頂樓對峙的戲以相當戲劇化的手法表現了林可青在堅持追求自我空間的同時，對丈夫感到虧欠的進退維谷。若以《婦女雜誌》的讀者投書為參照，林可青的糾結可謂如實反映了當時現實生活中職業婦女的徬徨，[13]一方面追求自我發展的空間和機會，但另一方面為人妻母的情感也好，責任也罷，依然難以割捨。

當時反對婦女進入職場的論點之一，是追求事業的職業婦女會因過於強勢而喪失女性嬌柔的吸引力，導致離婚的悲劇。在父權

1. 歸亞蕾（中）飾演成功設計師林可青，
 左後方為傾慕她的年輕園丁成東（蕭大陸飾），
 右前方為喜歡成東的美麗少女桂枝（胡慧中飾）。
2. 林可青的丈夫唐世彥是電視臺主播（秦祥林飾）
3. 婚姻觸礁，丈夫外遇
4. 夫妻在頂樓對峙

規範之下的異性戀關係裡，理想男性要陽剛霸氣、掌握主導權，理想女性要溫柔婉約、展現依賴。以失去丈夫警告獨立能幹的職業婦女，一方面可以鞏固傳統性別框架，二方面藉此將女性趕回私領域的家庭生活。《晚間新聞》也透過唐世彥的外遇來表現此一主流看法，卻加入了年輕園丁成東（蕭昭發／蕭大陸飾）迷戀林可青的敘事支線做為反證，而成東尚且還被一名美麗少女桂枝（胡慧中飾）追求。《晚間新聞》透過讓林可青博得年輕男子的青睞，反駁傳統父權認為年長女性及職業婦女欠缺女性魅力的刻板印象。電影常以窺視表達欲望，女性主義電影理論家蘿拉·莫薇（Laura Mulvey）廣為人知的「男性凝視」（male gaze），即在批評鏡頭下對女性的觀看是將女性物化為符合男性標準的性對象。在傳統的性別關係中，異性戀父權男性欲望的是溫馴或挑逗的女體。但在成東的窺視裡卻也出現

劇情安排年輕男子
迷戀林可青，
以反駁傳統父權認為
年長及職業婦女
欠缺女性魅力的刻板印象。

《晚間新聞》成東以望遠鏡窺視林可青

工作狀態下的林可青，換言之，《晚間新聞》相當程度將女性可被欲望的特質從傳統父權觀念裡的性感身體，轉變為知性能力。儘管《晚間新聞》以林可青保留了孩子、以及成東對林可青癡戀所引發的危機意識做為唐世彥回心轉意的動機，但唐世彥的回頭也代表他接受林可青對於婚姻中女性的定義：「太太不是生孩子機器，八十年代的女人不是被悶在家裡。你﹝丈夫﹞有你的工作，我有我的事業；你有你的前途，我有我的人格，你﹝丈夫﹞不該如此專制。」14

除了小芃、林可青，李美彌第三部作品《女子學校》有另一個非典型女性的角色——有著俐落短髮、活潑帥氣的廖智婷（恬妞飾）。她是學校裡品學兼優的風雲人物，與同班同學楊佳琳（沈雁飾）焦不離孟、孟不離焦，但卻被另一位同班同學林春雪（林美齡飾）指涉兩人在「鬧同性戀」，原本不在乎閒言閒語的佳琳，逐漸因身為老師的姊姊（周丹薇飾）教化的壓力而與智婷疏遠，儘管最後誤會冰釋，造謠者知錯能改，但面對友情生變的智婷卻因精神恍惚導致車禍意外而失去了一條腿。故事的雛型來自李美彌在屏東女中高三時所遇到的真人真事。當時她住宿在一位教初二的老師家，老師同樣就讀屏女的妹妹和班上一位要好同學被人謠傳同性戀。

一九七三年美國精神醫學學會將同性戀從「精神疾病診斷與統計

《女子學校》現場工作照，中為主角恬妞。

手冊」中除名的去病化趨勢，對臺灣社會如何理解同性戀產生了一定程度的影響，如心理學家余德慧即以科學證據主張「同性戀的非病態觀」[15]，但保守聲音則殊異化同性戀，以生理因素、心理發展障礙、不健全家庭背景等來解釋其成因，[16] 並劃定其如性別逆轉傾向等行為表現與人格特質，將同性戀視為性變異。[17] 針對青少年時期的同性戀傾向行為，尤其是男女分校的案例，則多被視為發展歷程的過渡階段，超過社會默許程度的親暱是源自缺乏異性的特殊環境，屬於假性「境遇型同性戀」。[18] 女校同性之間的親密要比男校常見，因為異性戀父權社會要求男性重視理性貶抑陰柔，間接使得男性與男性之間的互動忌諱情感交流，一旦逾越會被認為「不正常」，有男同性戀者之嫌；相反的，認定女性感性的偏見則視女性之間的親近為常態，女性與女性之間的親密是姊妹情誼抑或是同性情慾，經常模稜兩可——姊妹情誼被誤會成同性戀，同性戀被否定為姊妹情誼；同性戀可以透過姊妹情誼偷渡，但同時也因為姊妹情誼而被消音。該片當年上映時即引發了如是爭議，影評人普遍認為本片主題是女校中的同性戀問題，但編劇朱秀娟大力否認，強調處理的是姊妹情誼。[19]

儘管如此，但在《女子學校》裡做為敘事推進者的主角，是在外顯的社會性別光譜上較其他人陽剛的智婷。在敘事的因果關係上，

智婷來自母親缺席父親曠職的失能家庭，情感上的失落透過對同窗之愛的投射得到了補償作用。將帶有同性戀傾向的人物設定為主角，排除了扁平化的風險，也可以透過召喚觀眾的同理，削減對異端情慾的道德批判，但這個設定卻呼應了當時輔導學界以「不幸的受害者」來理解青少女同性戀者成因的認知。「鬧同性戀」最後被證實是謠言的情節安排，一方面否定同性戀的潛在，但另一方面，來自同儕、老師及家庭的壓力，也再現了異性戀霸權在日常生活層次的無所不在及鋪天蓋地。智婷因車禍截肢可視為敘事力量對道德失格者的懲罰，當時《民生報》即有觀眾致電導演抗議同性戀傾向者以悲劇方式收場。[20] 但同時，象徵異性戀霸權的造謠者與衛道者也因這一場車禍愧疚認錯，智婷與佳琳之間的友情得以再續。電影結尾時，智婷躺在病床上沉思和望向身旁佳琳盹睡的特寫，以及重返校園時開心卻充滿深意的微笑，皆暗示了處於被排斥與被接受之間複雜的多義性。做為歷史文件，《女子學校》見證並記錄了社會排斥所產生羞恥、憂鬱、傷痛、絕望、孤單等負面情感，在彩虹驕傲的當代，同性戀被負面看待的過

在商業電影的戰場上，擅長文藝寫實風格的女導演李美彌以她自身的女性觀點處理了八〇年代引發社會關注的女性現象，《未婚媽媽》、《晚間新聞》和《女子學校》符合了女性電影由女性執導、以女性故事為主的最根本定義。背離傳統的非典型女性躍上銀幕，可說是八〇年代臺灣女性主義論述在電影場域的迴響，面對異性戀父權長久以來的掌控，舉步維艱地在衝撞與妥協中尋找出路。彼時的時代產物，是當代回首來時路的時代證據，藉由拍攝與詮釋發生在不同時代而有的對照，性別意識形態的變遷又有了更清晰的樣貌。透過叩問這些作品反映了何種性別現實，對女性意識又建構了什麼樣的想像，我們可以重探臺灣電影的性別切面，重構女性電影在臺灣的脈絡，並且進一步梳理出臺灣女導演或挪用或改寫了什麼樣的策略，與主流電影的美學與文化預設進行協商，甚至是加以挑戰。

去更需要被記得。21

1 黃仁，《開拓臺語片的女性先驅》（臺北：禾田科技，二〇〇七）。

2 張輝潭，《臺灣當代婦女運動與女性主義實踐初探》（臺中：印書小舖，二〇〇六），頁七十、八五—九十。

3 林杏鴻，〈叫喊「開麥拉」的女性——臺灣商業片女導演及其作品研究〉（臺南：成功大學藝術研究所碩士論文，一九九九），頁十二—十三、十八、三三。

4 李美彌訪問，二〇二〇年八月十三日晚上六點至九點。訪問者王君琦，地點臺北市君悅飯店。

5 《婦女雜誌》由張任飛發行，一九六八年十月創刊至一九九四年十一月停刊，以一般婦女尤其是成年女性為主要目標讀者。

6 季季，《澀果》（臺北：爾雅，一九七九），頁二三九。

7 合法人工流產的政策早在一九七八年就基於家庭計畫的精神擬定方向，一直要到一九八四年《優生保健法》通過，原本基於強種意識形態而允許的醫學墮胎，才擴及到母體的生理和精神健康，以及胚胎性、倫理性、社會性、家庭經濟性等型態的墮胎。

8 季季，《澀果》，頁二三三—二三七。

9 劉仲冬，《女性醫療社會學》（臺北：女書文化，一九九八），頁二〇八—二〇九。

10 李大正、楊靜立，〈臺灣婦女勞動參與類型與歷程之變遷〉，《人口學刊》第二八期（二〇〇四年六月），頁一一一。

11 王心美，〈一九七〇～一九八〇年代臺灣知識婦女的家庭、工作與性別——以《婦女雜誌》（The Woman）為分析實例〉（新竹：清華大學歷史研究所博士論文，二〇〇九），頁三一。

12 鄭為元、廖榮利，《蛻變中的臺灣婦女》（臺北：大洋，一九八五），頁七六。

13 王心美，〈一九七〇～一九八〇年代臺灣知識婦女的家庭、工作與性別——以《婦女雜誌》（The Woman）為分析實例〉，頁一四二。

14 李美彌導演，《晚間新聞》1'32"30-1'32"50。

15 余德慧，〈餘桃斷袖知多少：同性戀的心理學觀點〉，《幼獅月刊》第三七卷第四期（一九七三年四月），頁七一。

16 陳麗娟，〈同性戀問題的探討〉，《輔導月刊》第十六卷第三／四期（一九八〇年二月），頁二五—二八。

17 李先群，〈談中學生的「同性戀」〉，《輔導月刊》第十九卷第三期（一九八〇年四月），二九—三四。彭懷真，

18　《同性戀者的愛與性》（臺北：洞察，一九八七）。
彭懷真，《真假同性戀——性取向的變異者》，《綜合月刊》第一五五期（一九八一年十月），頁一四七。

19　王君琦，《在影史邊緣漫舞：重探《女子學校》、《孽子》、《失聲畫眉》》，《文化研究》第二十期（二〇一五年三月），頁二四—二五。

20　《女子學校悲劇收場　匿名電話　指責編導》，《民生報》，一九八二年十一月十三日十版。

21　相關論述參考海澀愛（Heather Love）著，林家瑄、楊雅婷、張永靖、張瑜坪、劉羿宏譯，《酷兒·情感·政治：海澀愛文選》（臺北：蜃樓，二〇一二）。

銀色拼盤

女導演拍女人戲·李美彌有一套
柯三貴要結婚了·彭雪芬做伴娘
「大湖英烈」殺青·張佩成大請客

△女導演臺中自費拍戲的，只有謙記影業公司的李美彌。

李美彌第一部戲「未婚媽媽」，曾享有很好的口碑，而第二部戲「晚間新聞」，最近也從配音間中傳出讚嘆之聲。

「未婚媽媽」和「晚間新聞」都是描抒女性情感的軟性作品，可是李美彌對主角人物的個性塑造，却往往表現出最大限度的陽剛堅毅風貌，這倒和李美彌傻呼呼的樣子大異其趣！

對電影型態的挑選，李美彌無置可否是會以女性為焦點人物的路線，但更重要的是李美彌要藉之建立自己的風格，並爲她認可的題材做極限的發揮。

當「晚間新聞」獨在配音階段時，李美彌便開始着手第三部劇本的研討工作，而基本原則是要以兩名女性為主人翁。

李美彌愈自信新片題材特殊引人，愈不敢隨便透露內容，不過她常和女編劇在舞題角落「飄察」那裏的形形色色，那麼主角的社會背景應該有着大概的輪廓了——準離不開「舞」字。

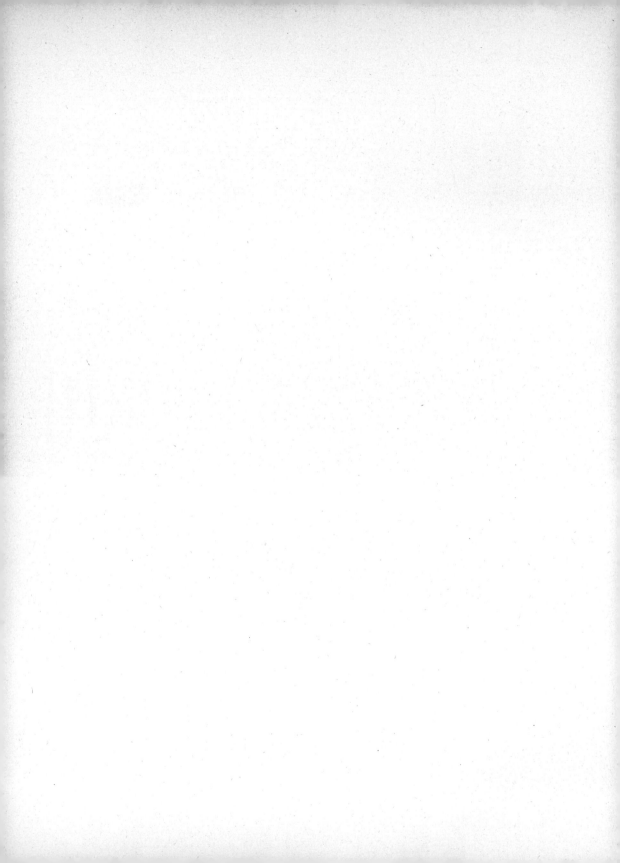

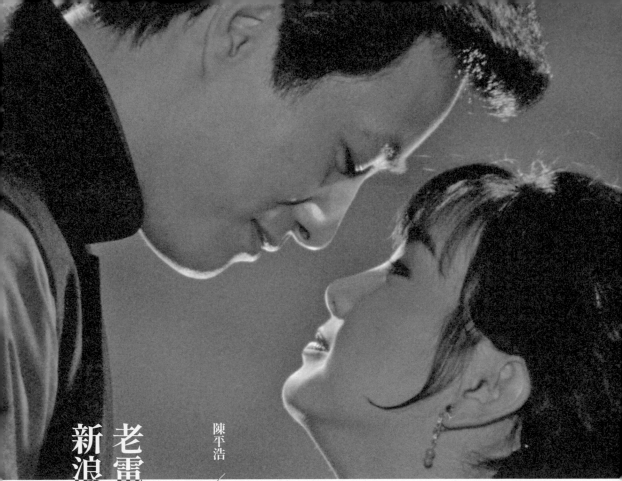

新浪潮
老電影也可以是

陳平浩

19 胡金銓、李行、白景瑞，
《大輪迴》，一九八三

一般認為《光陰的故事》（一九八二）與《兒子的大玩偶》（一九八三）啟動了臺灣新電影運動，全面取代了《喜怒哀樂》（一九七〇）與《大輪迴》（一九八三）的世代。

巧合的是，它們皆是多段式「集錦電影」，進而形成了戲劇性的兩組對比：八〇年代青年導演的尖新銳氣和嶄新語言，七〇年代大師導演爐火純青的風格與技藝；一方是所謂「藝術電影」的實驗與習作，另一方則是商業票房保證的「類型電影」，二者分別出自世代不同、典範迥異的兩批「作者導演」之手。[1]

《大輪迴》的七〇年代巨匠導演，看似徹底被八〇年代新電影導演所全盤否定，實則不然──二者奇異地構成了既斷裂又連續的藕斷絲連關係。

如今，睽違三十五年，《大輪迴》歷經修復再度流通，值得我們重新回顧。

七〇年代老牌導演的《大輪迴》

《大輪迴》由胡金銓、李行、白景瑞三位七〇年代巨匠導演合作攝製，以三段短片呈現三位演員（石雋、彭雪芬、姜厚任）在三個不同時代的聚散離合。三人輪迴轉世，角色關係重新洗牌，但關係裡的愛恨糾葛卻跨越了三個時空。

二男一女構成三角妒戀，被一把名為「魚腸劍」的匕首所貫串；這柄「利器」同時也是「凶器」，迫令每一世故事皆以悲劇作結。三人羈絆了三生三世：明朝末年「東廠奸臣」和「江湖兒女」的對壘，民國初年「富家少爺」和「京劇花旦」的苦

1

《大輪迴》（修復版）第一世畫面

戀，以及臺灣七〇年代「摩登舞者」和「漁村乩童」的悲戀。

然而，三段之間既有斷裂（三個不同時代）也有連續（順時呈現），看似重複（三演員與三角戀）卻有差異（三角關係重組）——斷裂與連續，重複與差異，正是「類型電影」成立的獨特邏輯，而《大輪迴》的每一段恰好各自代表了臺灣電影史上的一種特殊類型。第一段是武俠片，第二段是通俗倫理劇，第三段白景瑞屬於「健康寫實主義」（但其實已經很接近臺灣新電影了）。

胡金銓執導的首段，乃是他最擅長的「武俠片」類型。胡金銓建立的武俠片典律，不僅成就了他世界級電影作者的地位，且影響深遠。李安日後以《臥虎藏龍》（二〇〇〇）掀起全球武俠片復甦的序幕，片中竹林交手一幕，正是向胡金銓的《俠女》致敬——甚至，俠女玉嬌龍對儒俠李慕白說的那句「要劍還

是要我」（一句話凝結了江湖殺戮和男女性愛）[2]，也疑似出自胡金銓《大輪迴》裡的段落──當東廠頭子意圖擄走忠臣千金並搶走魚腸劍時，後者持劍作勢自刎、挑釁反問：「你要劍還是要我。」

東廠頭子半路劫持了反抗軍領袖之女（即前述忠臣千金），卻因覬覦她的美色，轉身殺光手下，挾持她私奔山林，意欲自此共渡餘生。

就在山林裡，女子驚覺，這位朝廷爪牙的隱遁者師父，正是反抗軍精神導師，千鈞一髮之際，與她指腹為婚的俠士及時趕來營救了⋯⋯

胡金銓長期關注明代「東廠」與「錦衣衛」，他設置了「奸佞」與「忠臣」的對峙，以及「朝廷」與「江湖」的對壘，在政體腐敗國家存亡之秋，開展出勤王、託孤、護主、救國救江山等人物動機，衍生出密謀、刺探、埋伏、夜襲等情節。飛簷走壁、狹路相逢，

2	1

《大輪迴》（修復版）第一世畫面

一旦短兵相接，便是刀光劍影（明暗）、兵器鏗鏘（聲響），在京劇鼓點與快速剪接下，十足刺激視聽。

第二段的導演是李行。從戰後臺語片浪潮到國語片黃金時代，李行的導演生涯幾乎就是一部戰後臺灣電影史，始終恪守「儒家倫理」，關注「家（與）國」，擅長以「道德通俗劇」沉穩形式，細緻描繪「大時代裡的小人物」。

這一段以民國初年為背景。與明末類似，這也是一個舊世界崩塌但新社會尚待建立（或正醞釀降生）、新舊交替、青黃不接、年輕人頂撞老年人或牴觸老派人士的時代——瀕臨解散的傳統京劇巡迴戲班子，連想要典當一件「龍袍」（以假亂真的「戲服」？）都招來「現在已經是民國了，皇帝都沒了，龍袍不值錢了」的羞辱與訕笑。

走投無路，戲班只好求助樂善好施的地

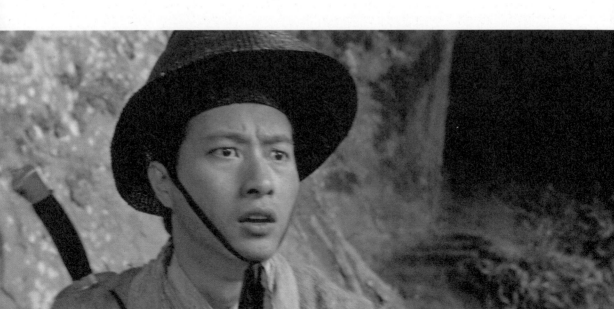

她為他的「私產」）。

子裡，叛逆少女的青梅竹馬班主也反對（他視

媽寶少爺的母親大人反對（鄙夷「戲子」），戲班

熱戀情侶，遭遇了強硬的攔阻：大宅門裡，

曾相識」（Déjà vu）而一見鍾情。再續前生緣的

方大戶，不料，紈絝子弟和花旦青衣因為「似

「魚腸劍」在最後一幕出鞘，以真亂假：

滿座看客拍手叫好的茶館舞臺上，妒火焚身

的班主，在一連串令人咋舌的猙獰臉譜大特

寫鏡頭，和近乎「附魔」的痙攣癲狂短鏡頭之

後，揮刀濺血，眾目睽睽之下刺死了花旦。

白景瑞執導的第三段，時序來到彼時的

當代（一九七〇至八〇年代），場景也離開了明末

或民初的中國，來到臺灣——雖然故事幾乎

全發生在臺灣的離島。

一支臺北現代舞團（有雲門舞集的影子）[3]響

應「藝術下鄉」的文化政策大纛，從島嶼首都

千里迢迢來到離島澎湖，將在海濱舉行「造

2	1

《大輪迴》（修復版）第二世畫面

福鄉親」免費露天公演。這趟旅程，起初像是在七〇年代「回歸現實」旗幟下，力圖「接地氣」或「向人民學習」，最後卻意外演成一齣「國際主義抽象舞蹈 vs. 在地建醮祭典跳乩」的衝突劇場。

出發前夕有團員質疑：「團長，鄉下人看得懂嗎？」待靠岸登島，都會舞團「不諳」或「不顧」當地的風俗民情與田野倫理，一心只想「把藝術帶給民眾」，一逕在廟口搭野臺當舞臺，引發眾怒，漁民怒斥：「擋住神明看海的視線，漁船會出事。」藝術至上的團員氣急敗壞哭訴：「我們來這裡跳舞，已經夠委屈了，大不了不跳了，我們回臺北。」[5]

此一衝突具體化為：都會摩登知性女子，粗獷漁民兼迷信乩童，儘管生長於兩個世界，教育程度與階級位置也落差懸殊，但宿命之輪迴仍讓二人同墜愛河。女舞者口齒伶俐振振有詞，循循善誘（暗暗誘惑）乩童拋下

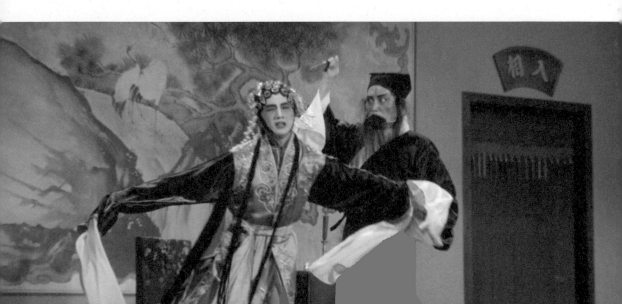

小廟與她私奔臺北。乩童的哥哥身為島上祭祀執事法師，卻以傳統父權專制，強迫乩童必須銜天命、繼神職。當弟弟怠忽乩童職守、在臺下沉迷現代劇場，法師哥哥代替他在廟會上「爬刀梯」，可能因為他一度扎小人施法術、詛咒那位勾引弟弟的「禍水妖女」，神明震怒，刀梯乍然左右開裂，攀至半天高的哥哥，應聲失足跌落，不偏不倚摔在早他一步落地（卻詭異豎立的）魚腸劍上，穿心橫死。[6]

結尾，弟弟重作乩童為亡兄鎮魂，而後離開小島來到首都，見到魂牽夢縈的她正把廟會抬轎人的七星步融入現代舞裡。

八〇年代青年導演的新電影

六〇年代末到七〇年代中期臻至高峰的臺灣類型電影，尤其是功夫武俠片與瓊瑤愛情片，由於投機性格強烈的中小型電影公司取代了大片廠，跟風、搶拍、重複的粗製濫造充斥市場，劣幣驅逐良幣。強人過世之後，獨裁體制鬆動、電檢制度放寬，導致暴露社會陰暗面、充滿暴力與色情的「社會寫實片」蔚為風潮（此即「臺灣黑電影」）；臺美斷交、美國與中共建交之後中影推動「愛國政宣片」來應付嚴峻政局；再加上錄影帶出租業興起、影響了觀影文化──這些都導致臺灣類型片的黃金年代一去不返。

《大輪迴》乃是七〇年代末臺灣電影工業日益疲弱之際，三位老導演以其畢生

《大輪迴》（修復版）第三世畫面

拿手技藝力挽狂瀾的嘗試。不過，真正帶來新氣象的卻是「臺灣新電影」運動。

《大輪迴》問世的八〇年代初，也是臺灣新電影振帆啟航的時刻。中影總經理明驥為了提振日見疲弱的臺灣電影，找來年輕氣盛的小野和吳念真，擬新企畫、找新導演、為國片注入新血。結果，「體制內改革」醞釀成一場革命：《光陰的故事》（一九八二）與《兒子的大玩偶》（一九八三）成了「臺灣新電影」第一聲槍響；新兵裡的多位導演日後成為臺灣新電影的旗手，比如侯孝賢、楊德昌、萬仁、柯一正。[7]

《大輪迴》的「三世情仇」歷經明末、民初、七〇年代，暗含苦難中國人民的近代流離史；《光陰的故事》則以臺灣戰後嬰兒潮之眼，重寫了從六〇到八〇年代的戰後臺灣社會文化史。二片乍看時序上前後相銜、一脈相承，實則隱含了「從中國到臺灣」的轉向，甚至呈現了兩種史觀的分野。箇中樞紐，就坐落於臺灣七〇年代「鄉土文學論戰」與「回歸現實」的呼求。

新一代的導演，跳脫大中國框架與類型片成規，題材上關注臺灣「現實」，美學上採取「寫實」主義。[8] 改編鄉土文學小說家黃春明作品的三段式電影《兒子的大玩偶》，首度尖銳地、批判地披露了臺灣獨特的歷史軌跡與社會結構：二戰後的內戰與冷戰，美援、反共、戒嚴；日美兩國經濟、文化殖民，在日常生活空間中的展現。

不過七〇年代巨匠導演和八〇年代新電影導演，看似各唱各調，在關懷及意識形態上也迥異，實則兩造之間有著隱密傳承。

李行與白景瑞在七〇年代拍攝多部票房賣座的瓊瑤愛情片，而八〇年代新電影的首席代表、日後享譽國際的藝術片導演侯孝賢，最初其實是七〇年代片廠的學徒，他獨力拍攝的最早三部作品，也都是瓊瑤電影。[9]

李行與白景瑞也參與中影的「健康寫實主義」政策電影。[10]不過，白景瑞在《大輪迴》第三段，跨過了「健康寫實」圍籬，揭露「不健康」的社會寫實，隱含社會批判而逼近「新寫實主義」——可以視為八〇年代新電影的前輩。事實上，更早之前，白景瑞已有一部精湛的新寫實主義作品《再見阿郎》（一九七〇），赤裸呈現勞動者掙扎求生的甘苦、底層男女赤裸粗野的性、以及現代化車床如何碾碎不合時宜的弱小者。[11]如同《大輪迴》裡作法扎小人的法師哥哥最後自己胸口被利刃戳穿，與其說是因果報應、自食惡果，不如說，固守傳統的小人物，勢必遭受所向披靡的時代巨輪所傾軋——這也正是黃春明小說的母題。[12]

白景瑞的「寫實」傾向，還可以追溯到他負笈義大利學電影、歸國返臺之後的首部作品《臺北之晨》（一九六四）——這是一部以都會風景為主題的紀錄片。日後他也在《大輪迴》裡穿插了紀錄片式段落：開頭，離島漁婦簇擁堤岸、熱烈歡迎，一邊燃放鞭炮一邊滿載而歸的進港漁船，準備在傳統魚市場叫賣魚鮮；結尾，全片高潮的建醮廟會，除了爬刀梯的法師哥哥是職業演員，擠滿廟埕的信眾全是真實在地鄉民，招神附身的也是正港乩童——七星劍、鯊魚劍、狼牙棒、月斧與刺球，皆是真實法器，金針在肚皮上打孔、鐵條貫穿了雙頰、滲血舌尖來回舔舐

刃鋒，頭破血流，全是鐵打的廟會紀實。

甚至，胡金銓《大輪迴》裡「江湖」與「朝廷」的對峙態勢，除了延續他「借道武林、暗諷政治」的風格，似乎也隱微反映了解嚴前夕的政治情境。片中，明末「祕密警察」體制似乎開始瓦解，除了黑吃黑，還有諜對諜。東廠內部居然也有「背刺」——特務頭目竟是反抗軍派駐朝廷的臥底？或者，某些惡人其實出身俠義江湖，後來才被收編為暴政朝廷的鷹犬？今日觀之，此段除了洞見解嚴前夕威權機器鬆動、民間社會力即將噴薄，對反對運動的正義之士也始終投以懷疑視線。[13]

老人也曾年輕過，老人也將再度年輕

此外，電影語言形式美學的反思與實驗，也並非始於八〇年代臺灣新電影。這些七〇年代類型片大師，亦早在商業體系縫隙中試探與偷渡——老派導演也曾年輕新穎。

遠在《大輪迴》之前，白景瑞、李行、李翰祥、胡金銓另有一部四段式電影《喜怒哀樂》（一九七〇），同樣以各自拿手的類型片彼此較勁，各段皆有實驗性影音之痕跡。白景瑞的《喜》是女鬼與書生的恐怖色情故事（惡意顛倒了他嫻熟的瓊瑤純愛片），此段全無對白，近乎「默片」，但音軌盡是突兀刺耳、幾近暴力割裂的噪音。李行的《哀》描述粗漢復仇未果，因為仇家已遭滅門，豪宅廢墟徒留仇人女兒的鬼魂。

粗漢對當年自家遭遇的暴行只剩「畫外音」的「記憶」；女鬼刺繡的「圖畫」上反而是栩栩如生的凶殺現場「目擊」紀錄。胡金銓在《怒》裡借用京劇「三岔口」橋段：

武林高手「摸黑對打」，噤聲不語，他們在客棧（即片廠）纏鬥過招，此一空間則成為導演展示光影明暗、場面調度、快速剪接的技藝櫥窗。李翰祥的《樂》以「磨坊水車」貫串全片、不斷轆轆轉動、始終占據畫面──幾乎是「膠卷放映機」的借喻，尤其，捉交替的水鬼以水車轉輪為背景，反覆消逝又現身，暗示「鬼影／電影」實乃「機括器械」的製作與投影。

臺灣電影在《海角七號》（二〇〇八）之後復甦，力圖重建片廠、重振電影工業、重新生產商業片、類型片，在這股動力下，《喜怒哀樂》與《大輪迴》理應成為學習典範：形式上，嚴守「三幕劇」古典敘事圖式，精緻的場景與造型、沉穩的剪接與場面調度；內容上，儘管意識形態過時甚或政治不正確，但仍能治國族敵我、階級差距、性別戰爭、社會變遷於一爐，交錯敘述個體vs.集體，我族vs.他群，傳統vs.當代；峰迴路轉、催情催淚、狗血暴力、俗擱有力──近日七〇年代經典電影之修復與重映，已然證實當代觀眾也直呼好看。老經典原來也能再度年輕──這也許恰恰是《大輪迴》片尾所預告的「第四世」。

1 不只藝術電影、商業片、類型電影、好萊塢電影，也都有「作者導演」──風格鮮明、主題一貫、帶有作者獨特印記或簽名風格的電影導演。

2 參閱張小虹，《臥虎藏龍》中的青春欽羨與戀童壓抑，《中國時報・人間副刊》，二〇〇〇年八月二十日。

3 此段結尾處臺北舞團排練一幕，舞作酷似雲門舞集描繪先民「柴船渡烏水，唐山過臺灣」的經典舞作《薪傳》，其中最為膾炙人口的《渡海》一段。

4 參閱蕭阿勤，《回歸現實：臺灣一九七〇年代的戰後世代與文化政治變遷》（臺北：中央研究院社會學研究所，二〇〇八）。

5 此一「藝術下鄉」主題，預言了日後從紀錄片《苦力藝術家》（一九九九）到近年當代藝術「田野轉向」而反覆爆發的爭議甚或衝突。

6 此段尖銳反思了「傳統」和「現代」之間的斷裂或延續、高速現代化與工業化造成的城鄉差距、以及臺灣經受「連續重層殖民」的歷史與情境。還有，藝術的「根」或「源」（在地生長或外來潮流）之扞插嫁接或匯流激蕩，甚至「藝術」與「社會」或「政治」的關係──藝術歸藝術、政治歸政治？藝術為政治、為社會、或者為人民服務？藝術如何與為何介入政治？藝術怎麼或怎能改變社會？但藝術自身不會被社會改變嗎？

7 參閱焦雄屏編，《臺灣新電影》（臺北：時報文化，一九八八）。

8 藝術裡的「寫實主義」定義紛繁，人言人殊，但無論如何不是完整忠實呈現現實──這是不可能的。臺灣新電影的「寫實主義」，乃是相對於此前的類型片（尤其是官方的「政宣片」與「健康寫實主義」）而言。

9 《就是溜溜的她》（一九八一）、《風兒踢踏踩》（一九八二）、《在那河畔青草青》（一九八二），乃是以鄉村庶民為主題，但必須「健康」、不能呈現社會暗面──比如貧窮、農產品運銷體系裡的剝削，或底層女性以性工作維生。

10 健康寫實主義，乃是中影官方的政策電影，所謂「寫實」，乃是以鄉村庶民為主題，但必須「健康」、不能呈現社會暗面──比如貧窮、農產品運銷體系裡的剝削，或底層女性以性工作維生。

11 《再見阿郎》部分情節改編自陳映真的小說《將軍族》，抱持站在社會底層弱小者那一邊的立場。

12 黃春明相近主題的小說作品比如《溺死一隻老貓》。

13 此一異常駭人但其實屬臺灣日常的廟會場景，不全然是現代都會人譏為裝神扮仙假鬼假怪的鄉下人迷信劇場。若以神祕主義或宗教社會學觀之，前現代社會瀕臨瓦解之際，傳統信仰確實能夠給予具體而「真實」的支持與撫慰，而且迄今仍在現代社會裡持續在場、繼續運作。這也一如新電影的「新」，其實不是全盤否定斷然割裂，而是批判地辯證地繼承了「舊」。

an

Ang Lee

Film

大導演的起手式：
李安、短片、金穗獎

鄭秉泓／20 李安，《蔭涼湖畔》，一九八三

紐約冬日，陽光普照，一名身形痀瘻的盲者，拄著拐杖緩緩走到定點，邊咳嗽邊小心翼翼將豎笛從黑色琴盒中取出、組裝好，有人路過給了他點錢，他急忙收進褲袋，這才準備妥當開始吹奏。他吹奏的是蓋西文（George Gershwin）發表於一九二四年的〈藍色狂想曲〉（Rhapsody in Blue），鏡頭隨著上揚的樂音從盲者身上移至他後方建築好幾層樓高的陽臺，那兒有個身穿紅衣的金髮女子，雙手飛舞好似沉醉在蓋希文慵懶隨性的旋律裡頭，未料頃刻間一瓶葡萄酒竟從女子手中落了下來，把盲者砸暈在地。

幾分鐘後，盲者在開著暖氣的公寓客廳裡，女子和丈夫喋喋不休的爭吵中悠悠轉醒。原來當時這對夫婦是為該不該開窗、大白天喝不喝酒起爭執，酒瓶在兩人拉扯間意外落下。而這名聲稱自己曾是演員的盲者，則是遭公寓男主人識破他並沒有失明。戴上墨鏡假扮盲者，究竟是這名演藝之路不順的二流演員的表演練習，抑或另有所圖？在和這對夫婦不歡而散之後，重返街頭的男人，在紐約街頭寒風中想起自己立志當演員的初衷，到底是想要發大財坐擁名車買噴射機，還是為了變成萬人迷泡最優質的妞，或者他就只是想要讓全世界都認識自己，知道自己愛演戲，欣賞自己的表演……。

從煮夫李安到導演李安

以上情節，是李安（1954-）就讀紐約大學電影製作碩士班期間的短片作品《蔭涼湖畔》（一九八三）饒富趣味的開場。臺灣觀眾即便沒看過李安的作品，也知道很多人稱他是「臺灣之光」，還得過奧斯卡獎；有些影迷會知道關於李安更多事情，

包括他大學聯考落榜兩次，好不容易大學畢業再出國攻讀學位，研究所畢業後卻苦無拍片機會，在美國當家庭煮夫六年，直到寫出《推手》劇本，送至臺灣新聞局參賽獲獎，得到中央電影公司支持，終在一九九一年完成首部劇情長片《推手》，獲得第二十八屆金馬獎九項提名，主演的郎雄和王萊分獲最佳男主角及女配角獎，李安個人則和《阮玲玉》（關錦鵬執導）共獲當屆特別設立的評審團特別獎，就此開啟電影事業。

《推手》為「父親三部曲」的第一部，另兩部分別是《囍宴》（一九九三）和《飲食男女》（一九九四），李安以《囍宴》在柏林影展榮獲最高榮譽金熊獎，再以《囍宴》、《飲食男女》（一九九四）兩片連兩年代表臺灣入圍奧斯卡外語片獎，雖未獲獎，但奠定其國際知名度，並成功取得進軍好萊塢的門票。後來的事情大家就很熟悉了，他拍英國文學電影，觸碰美國六〇年代故事、南北戰爭題材，從臺灣的李安變成全球的李安，然後匯整國際資金及兩岸三地人才拍攝武俠片《臥虎藏龍》（二〇〇〇），為臺灣拿下第一座奧斯卡外語片獎。這還不是李安的創作顛峰，他不斷超越自己，在類型框架中尋找可以進行顛覆的破口，《綠巨人浩克》（二〇〇三）是漫畫改編的超級英雄片、《斷背山》（二〇〇五）是聚焦同志情慾的西部片，《色戒》（二〇〇七）大膽挑釁張愛玲的短篇小說，《胡士托風波》（二〇〇九）是涉及迷幻藥與反戰的懷舊成長故事。二〇一〇年之後，李安在敘事及類型方面持續尋求個人觀點上的突破之餘，更接連以《少年Pi的奇幻漂流》（二〇一二）、《比利‧林恩的中場戰事》

（二〇一六）、《雙子殺手》（二〇一九）顯露個人對於數位技術開發的執著。

3D拍攝、每秒一百二十影格、4K解析度的高檔規格，不只是技術上的革新，真正讓李安一頭栽進去的原因，在於藉此探索電影的本質。電影的本質究竟是什麼？是會動的圖像，是生動的故事，是追求感官娛樂，還是提供生命課題哲思？電影自從一八九五年誕生於世，至今一百二十年餘，從無聲到有聲，畫面從黑白到彩色，觀影方式從平面到3D立體再到今日沉浸式體驗，每一波技術上重要革新，與其說是顛覆，不如說是對於電影本質的一次再思考，讓人重新去定義什麼是電影，它和動態影像、劇場演出的區別為何，而動態影像在黑盒子（暗室）和白方塊（傳統美術館展場）又有何不同？另外就是科技日新月異，鬆動了黑暗空間中投影的「大銀幕」和其他「螢幕」的界線，加上串流平臺當道，進戲院看電影的儀式感不再是必要條件，種種的改變和刺激，對於電影本質是否促成任何進化或是質變？這是個沒有標準答案的問題，許多導演終其一生透過作品尋找答案，李安也是如此。

彰顯創作初衷的學生時期短片作品

李安最新作品《雙子殺手》的主角是名五十一歲準備退休的美國國防情報局特務，因為突遭追殺，幾經調查發現殺手竟是自己的二十三歲年輕版本複製

人……。坦白說，此片娛樂有餘但深度不足，畢竟是二十年前的故事概念，加上數度轉手的拍攝計畫，無論再怎麼充足的預算再怎麼驚人的視覺效果，加上數度轉手的人設及世界觀，李安的加盟雖深化了故事情節和角色性格，但作品成績終究排不上他個人前十佳。不過，現在的自己追殺這個點子實在有趣，影片交由擅長表現細膩情感的李安來拍使然，全片洋溢一股微妙的中年危機情緒，五十一歲主角對於自身體能狀態時不我與的感嘆，彷彿有點後設的從電影之內延伸到了戲外，因為電影上映時男主角威爾‧史密斯（Will Smith）就是五十一歲，在高度競爭的好萊塢，面對層層襲來的後浪，這個特務角色心境想必令他非常有感。再來就是，《雙子殺手》做為李安第三部 3D 電影，面對《少年 Pi 的奇幻漂流》和《比利‧林恩的中場戰事》所立下的技術高標準，身為導演的他要如何更上一層樓？六十多歲的他在拍攝此片時是否感到力不從心，從而把自我懷疑的情緒灌注到男主角身上？也是相當耐人尋味。

由此我們再回到《蔭涼湖畔》這部短片上頭。就讀紐約大學研究所期間，李安製作了幾部短片，其中《蔭涼湖畔》令他獲得學校獎學金及第六屆（一九八三年）金穗獎「最佳十六釐米劇情片」，是他人生中第一個電影獎項。當時他碩班還沒畢業，也尚未步入等待投

2 　 1

1. 兩個魯蛇的快樂時光
2. 不曉得要做什麼
　　就進戲院看電影吧

資人的六年煮夫生涯，他拍攝此片約莫二十八歲，即將三十而立，前途卻是茫茫，片中那個試鏡失敗二百七十三次生活困頓潦倒的演員，既自卑又傲慢，看似憤世嫉俗實則脆弱怯懦，有李安自己的情感投射。

這是個連想買安眠藥自殺都付不出錢的魯蛇，居然對著本要洗劫他的街頭混混訴起苦，這才知道對方本想靠搞笑維生，努力五年只得放棄。窮途末路的兩人，本想結夥搶劫，結果卻走進戲院看電影，銀幕上有個性感護士答應性命垂危的老人病患要求，開始寬衣解帶，仔細一瞧才發現她是早上失手掉落酒瓶砸暈主角的女子，又是一名演員。原來《蔭涼湖畔》是關於三個演員的故事，有人如願成為演員但付出極高代價，有人當不了諧星乾脆去當搶匪，至於主角則遲遲無法下定決心要不要放棄當演員這個志向。李安在主角紐約都會漫遊中數度插入他幼年想當演員的回憶片段，他說自己在找尋希望，而且無論生活如何窘迫，總要堅持自己僅存的自尊，即便這必須推拒別人的慷慨施予或是善意。這番話不只是臺詞，想必也是李安最直率的個人體悟，或多或少預示了李安接下來家庭煮夫一當六年的主因。

《蔭涼湖畔》是勵志電影嗎？也許吧，其實這部短片真正精采之

處，是李安把自己想當導演卻缺乏信心的困惑和焦慮，假主角之口說了出來。這是許多新銳導演學生時代、入行之初的慣用手法，以創作尋找自我，藉由創作去回應自我，一旦主角找到答案，其實就是創作者數度尋尋覓覓的最終結果。李安並非帶頭也不是最後一個這樣拍的學生導演，應該說從金穗獎每年徵件作品中，總會看到許多講述類似夢想類似困惑的言志之作，這是想當導演的每個新人必經的過程，而設立四十年餘的金穗獎，每年便是在這個必經過程中，淘掘再淘掘，找出最好的幾部，讓它們被更多人看見。

金穗獎的指標性

創立於一九七八年的金穗獎，是臺灣除了金馬獎以外最歷史悠久的電影獎項，不只李安，從八〇年代臺灣新電影到二十一世紀《海角七號》掀起的臺片新新浪潮，從最早的王菊金、萬仁、柯一正、蔡明亮到易智言、吳米森、蕭雅全、鄭文堂、黃銘正，再到魏德聖、林書宇、鍾孟宏、沈可尚、程偉豪、趙德胤、黃信堯、柯貞年等如今各據一方的中生代導演，在他們的創作初期皆與金穗獎有著或多或少的聯繫。必須注意的是，瞭解金穗獎，絕不只是查歷年得獎名單，也不只是在每位導演成名就之後把他的短片挖出土放映釐清創作脈絡那麼簡單，光是研究金穗獎的獎勵類別，從八釐米、十六釐米、三十五釐米、錄影帶、數位

DV，以至今日流通的DCP等，四十年間不同媒材格式的遞嬗變化，都可以寫成上萬字「臺灣短片媒材及映演研究」之類學術報告了。

臺灣目前表彰短片的電影獎項繁多，高雄電影節強調國際性，設有國際和國內短片競賽，外加國際VR競賽；金馬獎的短片項目以鼓勵全球華語短片為目標；至於以表彰臺灣電影本土產業創作能量的臺北電影獎，早年將長短片混合評比，短片常常脫穎而出，近年賽制改變之後，短片入圍片量直接少一半，短片的影響力略有削弱。金穗獎在評選規模上比上述短片競賽更大，而且有別於多數影展在賽制上不會為實驗短片另設獎項，金穗獎的長期給予肯定，對於臺灣實驗短片的發展居功厥偉。

近年金穗獎的制度數經變革，並因應數位時代潮流增添或減少獎項，有好長一段時間將參賽片分為一般作品與學生作品兩大類，而這兩大類再細分劇情、紀錄、動畫、實驗四小類選出得主，並由評選個人單項表現獎以鼓勵導演、編劇、攝影、美術、燈光、錄音等職務表現突出者。二〇二〇年，因原先辦理金穗獎的國家電影中心（其前身為國家電影資料館）升格為國家影視聽中心，因應業務調整，金穗獎轉由金馬執委會主辦。轉換辦理單位的原因，主要考量金穗獎不只是圈選值得期待的新導演，頒給他們一筆獎金就沒事，交由金馬執委會來規劃，可以和行之有年的金馬電影學院、金馬創投進行策略合作，未來金穗獎得獎導演可以參與學院受訓，開發的題材企畫可以得到金馬獎幫助，在媒合及尋找資金方面提供更

多機會，換句話說，將金穗獎移交予金馬執委會主辦是為了幫學生短片和國內電影產業之間搭一座橋，讓這批年輕的電影尖兵少走一點冤枉路，以更快更直接的方式去對接包括影展和產業的各個部門。根據金馬執委會所公布最新第四十三屆金穗獎徵件方法，金穗獎勵新導演的核心宗旨不變（片長六十分鐘以內，未曾公開發行上映之電影長片導演，擔任導演之作品曾獲金穗獎、金馬獎、金鐘獎、臺北電影獎之影片類及導演類獎項累計不得超過二部），但賽制上會有一些微調（以往一般組和學生組皆設立首獎，未來只會頒發一個不限類別的「金穗大獎」）。

短片是什麼？

　　就某種程度來看，金穗獎和金馬獎相較，對於臺灣影像創作的影響更大。如果金馬獎是成果驗收，那麼金穗獎便是大海撈針，在廣袤無垠的原野中尋找有潛質的千里馬，難度非常高，評審組成的視野與格局非常重要，必須要能夠穿透表面敘事、技術水平，去看見這些新銳導演內在熱切的創作渴望，還有幾成能量等待開發，這些璞玉可以如何被琢磨？爆發力又該如何被策動？

　　在思考上述連串問題的同時，且讓我們應該回到一個更本質性的大哉問：在串流當道、平臺百家爭鳴、「銀幕」和「螢幕」的定義和界線早已鬆動、自媒體多如過江之鯽的二十一世紀，什麼是短片？從拍攝媒材到放映規格應不應該有嚴

格標準？若要評比這些短片的美學成績，在電影院觀賞是否為必要條件？手機或其他界面觀賞的質感、效益和結果重不重要？還有，究竟短片應否有長度上的限制？從海內外各類短片競賽辦法來看，規定五分鐘、十分鐘、十五分鐘、二十五分鐘、半小時、四十分鐘者所在多有，金穗獎和金馬獎「不得多於六十分鐘」的規定，合不合乎「短」片常理？因為片型輕薄短小概念先行，因為拍攝門檻低、因為放映方式機動靈活，在這個全民創作人人都可成名十五分鐘的全球化年代，一部短片既可能與多部其他無關短片搭湊成為一個九十分鐘選輯在影展放映，也可成為填補零星時段的機動性節目，甚至在影展競賽走過一輪之後索性把影片放上網免費公開分享，利用網路平臺即時、公眾近用的特色，達成病毒式行銷。

對於多數臺灣導演來說，短片是長片的跳板，許多導演首部長片往往是短片作品的延伸、後傳。這沒有不對，但這樣的想法有時未免太小看短片，相形忽略了短片的主體性。其實在國外有許多導演，是以拍短片為終生職志，構思一部十五分鐘短片和九十分鐘長片，從劇本編寫到場面調度有時是大相逕庭的。所以當我們研究魏德聖還沒成名時拍攝的金穗獎得獎短片《黎明之前》，會發現它和後來的《海角七號》及《賽德克·巴萊》沒有任何相似；入圍第五十七屆（二〇二〇）六項金馬獎的《孤味》，即使故事原型來自同樣的製作團隊三年前同名短片作品，但因為片長、故事主旨到演職員都有調整，我傾向將它們看成各自獨立的兩部作品；而同樣入圍第五十七屆六項金馬獎的手機拍攝作品《怪胎》，和其前導短片

《停車》，也是如此。

李安拍長片之後，幾乎不再拍短片，這點和持續有短片作品問世的侯孝賢、

蔡明亮很不一樣。印象中，只有二〇〇五年他為ＢＭＷ汽車拍攝的八分鐘網路電

影 BMW-The Hire: Chosen，李安的小兒子李淳在片中飾演西藏小活佛，英國男星克

里夫・歐文（Clive Owen）飾演護送他的司機，雖然這支以話很少但開車技術高超的

司機及很酷ＢＭＷ車款為賣點的網路電影不脫驚險飛車追逐等類型電影元素，但

李安仍舊在有限篇幅中放進屬於他個人的作者印記，無論小活佛緊緊握住司機不

放的手部特寫，最後兩人不發一語的對視而笑，還是護送任務結束之後司機回到

車上打開小活佛上車前給他的盒子所做的舉動，李安總是能用最巧妙的方式設計

各式各樣的生活細節，營造角色互動，令人心頭一暖，或者會心一笑。而這樣的

長處，其實早在《蔭涼湖畔》便可見端倪。

　　李安以「父親三部曲」成名，大家認定他會繼續拍家庭劇，雖然家庭關係和

親情是他創作中非常重要的母題，但是他從英國文學劇、西部片拍到漫改英雄片，

然後挑戰武俠片、諜報片，另闢蹊徑探索３Ｄ電影技術，我不曉得如果李安被問

「電影是什麼」他會如何回答，但就如他在《蔭涼湖畔》假主角之口所說的，尋找

希望且堅持自尊，所謂電影對他來說，無論用多大的預算多高深的技術，最終應

該就是把想說的故事盡自己最大的努力說出來而已。

天才何以成群地來？
臺灣新電影的生成條件

蘇致亭

21 侯孝賢，《尼羅河女兒》，一九八七

愛看日本漫畫《尼羅河女兒》的
夜校女生林曉陽（楊林飾）

一九八七年，侯孝賢在蟾蜍山上拍《尼羅河女兒》時過了他的
四十歲生日。與侯孝賢在楊德昌電影《青梅竹馬》搭檔演出的蔡琴（彼
時剛嫁給楊德昌），還特別拎著蛋糕，到山上為侯慶生。同一年年初，
五十多位關心臺灣電影的文化人才剛共同發布由詹宏志起草的〈民
國七十六年臺灣電影宣言〉，希望能為「另一種電影」──那些有創
作企圖、有藝術傾向、有文化自覺的電影──多爭取點存在空間。
此舉也獲得香港《電影雙周刊》多位電影人跨海連署響應。

然而，這次罕見的集體行動，卻成為後人回顧時所稱「結束的
開始」。正如楊德昌所言，臺灣新電影一開始是集體的努力：一個
即將接掌的新世代，帶來一整套新穎且更有能量的拍片方式；但是
當每個人成名後，各自有不同發展方向，九〇年代後，拍電影靠的
就大多是個人努力了。這一段叛逆青年們如何革新臺灣電影，最後
又為何分道揚鑣的故事，或許可以從一九八七年，這部正是在描繪
青春逝去，事後看來亦頗具轉折意義的侯孝賢電影《尼羅河女兒》
開始講起。[1]

據侯導自己的說法，《尼羅河女兒》講的是妹妹和哥哥之間的關
係。故事講的是夜校女生林曉陽（楊林飾），知道她二哥（高捷飾）平常
是小偷，曉陽則暗戀她二哥的朋友阿三（陽帆飾）。曉陽正在看日本漫

畫《尼羅河女兒》[2]：女主角是闖進時空隧道回到古埃及的大學生，愛上了埃及王曼菲士，因為是學考古的，知道曼菲士年紀輕輕就將去世，是一場逃避不掉的悲劇。林曉陽看漫畫時就不自覺有種憂傷，憂心她二哥和阿三遲早會出事，兩人到最後仍確實因相繼惹禍上身而命喪黃泉。

《尼羅河女兒》講的不只是林曉陽「預知死亡紀事」的幻滅與成長，影評更指出，電影真正諷喻的主角應該是「臺北」。電影中，曉陽與二哥居住在臺北市近郊的蟾蜍山上，照顧小妹曉薇與年邁外公。曉陽白天在公館的肯德基打工，晚上讀夜校，更常跟著二哥和阿三在餐廳或舞池混過閒暇時光。影片中多次以霓虹燈景或「魔幻時刻」的幻色夕陽，展現城市物質文明的濃豔魅惑；與此對應的，則是山城住處的幽沉陰影。曉陽二哥的逝世，似乎證明了臺北市的結局終將如巴比倫般沉淪，全片收在城市郊區疏離昏暗的空景當中。[3]

正因如此，《尼羅河女兒》上映前曾受刁難。一九八七年電影拍竣，適逢同年七月十五日宣布解嚴，原以為電影檢查從此變得開明，想不到電影初檢未獲准演。起因是片中吳念真演出的夜校教師，因學生檢舉其言論失當而遭解聘，學生說他灌輸黑色、黃色、紅色思

想，他反駁道：其實「這些都落伍了，現在流行綠色」。敏感設定，讓委員不敢放行。而結尾那段以臺北為背景的空景鏡頭，原本直接配上了旁白：「聖經上預言者耶利米曾預言，這城市將荒蕪……變成乾漠，變成荒野，變成無居民、無人之地，神祕之都巴比倫」，也遭委員建議修剪。侯孝賢原本氣得決定挨剪一事電函媒體，甚至不惜鬧大成為國際事件。幾經溝通後，雙方同意折衷，在結尾另外加上一幕漫畫字卡，將這整段旁白從城市的空景鏡頭，挪後疊在漫畫上，以避免直接影射臺北市。如此才順利通過電影檢查，也保住了吳念真夜校教師的戲分。[4]

對於《尼羅河女兒》，侯孝賢不只一次在訪談中表示不盡成功的遺憾。原因不在最後修剪，而是他「太自信了」——未能將演員間狀態的基調掌握得宜，尤其是出資方指定的女主角楊林。高個成熟的楊林，模樣並不像會看漫畫的夜校女生。這樣一部片商原本期望能因楊林而賣座的電影，最後卻失敗了。票房遠遜同期上映的《倩女幽魂》；評論也多指《尼羅河女兒》反映侯孝賢仍無法掌握當代，且不夠諳熟諧城市。這樣一部不特別受導演喜愛，後續也曾因版權問題一度難以普及而未受重視的《尼羅河女兒》，對於新電影發展歷程能有什麼特殊意義呢？且讓我們先從「新電影」的起點開始說起。

1. 飾演《尼羅河女兒》二哥林曉方出道的高捷
2. 吳念真飾演的教師說現在最流行的是綠色思想
3. 電影開場以藍色色調呈現女主角的回述

開始的開始 [5]

　　「新電影」這個詞彙最早出現在小野等人對中影一九八二年出品的《光陰的故事》和一九八三年《兒子的大玩偶》這兩部合輯式電影的行銷上。宣傳文案如「建立新電影人之印象」、「中華民國二十年來第一部公開上映之藝術電影」、「四位學有專精的導演，結合四位有優異演技的明星所拍成的一部新電影」，不無受到七〇年代末、八〇年代初香港電影「新浪潮」影響，意在凸顯陶德辰、楊德昌、柯一正、張毅（《光陰的故事》四位導演）及侯孝賢、曾壯祥、萬仁（《兒子的大玩偶》三位導演）等人與臺灣六〇、七〇年代商業電影導演的不同。後續評論在追溯所謂「新」製片風格的嘗試時，也有人會再往前將一九七九年王菊金導演的《六朝怪談》和林清介導演一九八一年的《學生之愛》含括在「新電影」的範圍內。

關於新／舊電影的畫界，可參考詹宏志一九八四年在《新書月刊》的代表文章〈臺灣新電影的來路與去路〉。詹宏志認為，臺灣新電影與胡金銓導演等人的「舊電影」相比，有三樣共同且具體的改變。第一，新電影對電影形式有前所未有的自覺，勇於以長鏡頭等形式上的變化，表達電影的戲與意。第二，新電影改變了生產工具，改採標準銀幕比例的攝影規格，並大量啟用非職業演員，不再堅持「明星」等傳統生產模式。第三，新電影有不同的戲劇觀和與相應的表演方式：不再強調衝突場面的「戲」，更追求貼近生活的寫實風格。此外，題材上有更強的寫實主義傾向，也更多小人物的故事，惟其「新」可能更多仍是在形式上。值得注意的是，不只詹宏志挑上胡金銓做為「舊電影」代表，楊德昌甚至說過，對於胡金銓，「我只認為他在當導演前是個很好的喜劇演員。」

做為包裝策略，新電影之所以能在八〇年代迅速定調，有賴於一九八三年三部片的成功。先是一月，中影和萬年青影業（侯孝賢抵押房子與友人合開而成）合資出品《小畢的故事》，由陳坤厚執導，改編朱天文小說。相較於中影過去曾耗資上億出品《源》和《皇天后土》卻血本無歸，《小畢的故事》製片成本五百多萬，最後不只賣座超過六百萬，更成功賣埠香港，並入圍亞太影展，獲西班牙希洪影展最佳影片，還囊括當年金馬獎最佳影片、最佳導演和最佳改編劇本三項大獎。依據新聞局《獎勵優良國語影片辦法》，最終獲得八部外片配額獎勵，折算下價值近四百萬元。[6]

同年九月，中影又請來侯孝賢、曾壯祥和萬仁三位導演，推出改編黃春明小說的《兒子的大玩偶》，同樣賣座。賣座原因或許跟上映前發生的「削蘋果事件」有關，是一次媒體人、文化人及社會各界聯手捍衛藝術自由、反抗威權政治的重要事件。[7]外有輿論壓力，內有中影總經理明驥斡旋下，電影最後只經微幅修剪就獲准演執照。同樣以五百多萬製作出品的《兒子的大玩偶》，票房一樣超過六百萬。有人歸因於導演們堅持「語言歸位」（什麼角色該說什麼話就說什麼話），不另配「標準國語」而出現的臺語對白，讓不少觀眾反映電影雖然「看不懂」，但是「很好聽」。《小畢的故事》和《兒子的大玩偶》最終共為中影淨賺超過一千萬，是新電影「小成本、精製作、高效率」路線的旗開得勝。

該年度新電影票房冠軍，則是王童導演改編黃春明小說，十月上映的《看海的日子》。雖然更賣座，但相較前面二片，《看海的日子》在後續電影史書寫受到的關注較少，原因或許是本片出品方與中影並無關係，而是梅長錕等人在民間自組的蒙太奇電影公司。這部電影在藝術成就和票房上皆大獲成功，光是臺灣票房就超過一千三百萬。入圍亞太影展和金馬獎多項獎項，也讓本片獲得折算下等同獎金一百六十萬元的配額獎勵。電影更外銷香港和星馬，甚至因為原著小說日文版的走紅，電影也由東映公司在日本正式發行，是國片打進日本市場的先例。

更重要的是，在這三部片成功走出八〇年代初臺灣電影無法回本又品質不佳的困境後，臺灣新電影的影人們團結迎戰，陸續拍出一部部代表作品，漸漸獲得

國際重視，擦亮了「新電影」的品牌形象。一九八四年，香港舉辦「臺灣新電影精選」影展，陳國富更安排法國影評人阿薩亞斯（Olivier Assayas）來臺欣賞《光陰的故事》和《風櫃來的人》，阿薩亞斯在該年十二月的法國《電影筆記》就以七大頁版面引介臺灣新電影，將侯孝賢電影介紹到法國南特影展。新電影就這樣開始蔚為風潮，在八〇年代先後綻放，成就臺灣電影一股新氣象。8

成形的條件 9

在國片市場一片逗你笑、逼你哭、要你愛國、打得死去活來或愛得撕心裂肺的通俗題材中，新電影顯得別具一格而不媚俗：更貼近生活實相的題材、不害怕觀眾迷失的空景鏡頭及長鏡頭、沒有非得仰仗大明星撐起票房、令人尷尬的「標準國語」配音終於退位。更難得的是，好電影竟能成群地來，打破了臺灣挑嘴影迷對「國片」的既定印象，更成功吸引到全世界影癡的目光，臺灣究竟何以能在八〇年代出現新電影這樣的「特有種」電影呢？

要討論新電影的誕生背景，許多人會談及七〇年代美麗島事件前後臺灣社會早已瀰漫的反叛氣息，以及臺灣文化經歷過鄉土文學論戰、美術鄉土運動、校園民歌興起及歌謠尋根運動的時代震盪。電影做為資本更密集的文化工業，感受時代的觸角比起音樂、藝術和文學來得慢也是自然的事。對於電影圈而言，更直接

的影響，或許是「海歸派」導演和各國藝術電影帶來的新觀念刺激。

以執導時期仍未出國過的侯孝賢而言，他的電影製作觀念之所以會從早年《就是溜溜的她》等商業片模式發生轉變，楊德昌、萬仁和曾壯祥等「海歸導演」帶給他的觀念刺激，以及他們引薦的作品，如荷索（Werner Herzog）的《天譴》，都是使他對拍片視角更有自覺的關鍵。有一陣子，侯孝賢與剪接廖慶松在看過高達（Jean-Luc Godard）的《斷了氣》後，就開始對彼此「侯達」「廖達」地叫。廖慶松也體悟出剪接上只要能量夠，不必拘泥於鏡頭的道理，能從原本的「情節邏輯」改以「情感邏輯」去剪接。

此外，在那盛行文學改編電影的年代，閱讀，自然也對於電影人在製作觀念的啟蒙起了不少作用。侯孝賢自言其轉變正是從拍《兒子的大玩偶》開始。因為是改編黃春明的小說，態度上總是比較謹慎，也受小說影響，朝向寫實發展。此外，因朱天文推薦而讀的《從文自傳》，更讓他找到一種遠而冷靜的敘事視角。拍《風櫃來的人》時，給攝影師的指令，就是一直叫他「遠一點」。自此之後，侯孝賢逐漸摸索出其獨特風格，以情感上的「寫實」為依歸。為求寫實，更偏愛非職業演員的表演，甚至寧可「不打斷時間，拍得長，讓演員沉浸；不切割空間，保存現場的完整，讓演員自在」，而衍生出其獨門的長鏡頭美學。[10]

幾位帶有新觀念的導演們，也多能得到中影出身、年輕一輩技術人員的刺激與支持。攝影師李屏賓就曾表示，他從助理時期就已經想追求更寫實的光影處

理方式，卻總是遭其他老前輩提醒「光不夠」。一直要到拍《光陰的故事》碰上楊德昌這批新導演，終於能擺脫傳統飽滿的燈光打法，改以更擬真的光影呈現；一九八五年與侯孝賢合作《童年往事》時，甚至已經敢挑戰只用一百瓦不到的小燈泡當作主要光源了。李屏賓說，「侯導以前不懂鏡頭、不懂影像、不懂光，但是他懂感覺，很厲害。」一九九三年合作《戲夢人生》時，李屏賓說他自己已經很少用燈，但侯孝賢更幾乎完全不要燈了。

在剪接師廖慶松眼中，自美國留學返臺的新導演如楊德昌和萬仁等人，「事實上拍片沒有那麼專業，可是他們的觀念卻是先進。」對於電影創作，他們有非常強烈的自省與社會理想。廖慶松強調：「新浪潮的導演們，是我這輩子工作過最有肩膀的電影人，他們事實上很強烈地傳達自己對社會、對很多事情的觀點，而且從頭到尾堅持，沒有改變。」

然而，每個世代都不乏有對舊事物不滿意的反抗心靈，臺灣也從未自絕於全球藝文思潮之外，年輕影人有志難伸的困境，在臺灣電影史上更非新鮮事。更應強調的，或許是新電影時期這群叛逆青年們的美學理想，何以能夠在八〇年代實現並獲重視？資金、技術、評論及其帶動的國際推廣，是我認為「新電影」得以在八〇年代成形的三個重要條件，也是現行研究相對薄弱的三個面向。

資金[11]

　　臺灣新電影最獨特的現象，或許是其最初和最長期的出資者，竟是來自國民黨黨營的中影。中影之所以有空間「放任」臺灣新電影出品，近因有賴於主事者的開明，即一九七八年接任總經理的明驥；遠因則與中影長期入不敷出的財務危機有關。明驥升任總經理後，製作的《香火》、《源》及反共片《皇天后土》慘賠，上任不久就在董事會上遭檢討，成為「被架空的總經理」，叫不大動底下職員。正因如此，明驥決定大量聘用新人，培養自己的人馬。他從外延攬吳念真、小野和段鍾沂等新血加入製片部，提拔才剛從中影訓練班出身的年輕技術人員，起用新導演，以「小成本、精製作、高效率」的製片方針成功開創新局。從《兒子的大玩偶》、《小畢的故事》到《海灘的一天》，幾部片確實都獲得收益和評價的正面迴響，新電影這條由小野和吳念真等內部成員藉各種意想不到「手段」[12]掙來的製片路線才得以延續。

　　不應忘記的，是研究者葉月瑜和戴樂為的觀察：新人政策，其實只是中影經濟計算和分散投資下的成果。其實中影在同一時期，仍持續出品胡金銓的《天下第一》，軍教片《最長的一夜》和《八二三炮戰》，甚至是殭屍片《大家發財》等傳統類型片。對於新電影創作者而言，若能不用倚賴中影，自是上上策。以侯孝賢導演為例，他始終想找資金自己來拍，以取得更大的創作自由。但是在臺灣的大環境下，仍得處在遷就資方，並且必須在不斷尋找合作者及資金來源的痛苦狀態

下創作。特別是他拍完《風櫃來的人》和《冬冬的假期》後，票房並不理想，陷入極大的財務困境。因此，在小野保證中影會給他票房分紅，其身邊又已無其他援助的情況下，才會答應將自己再次「賣給中影」，繼續留在中影出品《童年往事》和《戀戀風塵》。

技術 [13]

在新電影追求寫實的諸多實踐當中，若與同一時期的其他國片相比，聲音上的真實性，尤其是改以「自然發音」，放棄使用「標準國語」，並努力朝向努力朝同步錄音技術邁進，確實是新電影最突出的地方，也是後來一九八九年以臺灣第一部全同步錄音製作彩色劇情長片之姿誕生的《悲情城市》，能榮獲威尼斯影展金獅獎的關鍵之一。

設備及技術如何影響到電影美學發展的過程，是重建各時期電影製作條件時非常關鍵的事，卻也是目前臺灣電影史書寫相對缺乏的面向。正如同長鏡頭美學的發展，也需要有每顆鏡頭秒數能持續這麼久的攝影機才能實現；電影追求聲音的寫實，不管是以後期配音的擬真進化，或是從部分到全片同步錄音的革新，同樣有賴於設備及技術上的支援及技術上的實踐才能落實。錄音師杜篤之就曾提及，他剛進中影時候，其實就看過導演陳耀圻一九六七年在美國UCLA時期用同步錄音技術拍的紀錄片《劉必稼》，其聲音之真實就令他心生嚮往，可是「沒那些設備、

環境及條件，還只是個夢想」。

後來，杜篤之看了《現代啟示錄》、《法櫃奇兵》，以及楊德昌介紹的塔可夫斯基（Andrei Tarkovsky）執導作品後，體驗到即便不是同步錄音，光在事後配音上努力，也能達到的聲音擬真效果。他便不再仰賴中影舊有音效資源，自掏腰包買了卡式錄音機 Sony D5，跑遍全臺搜集聲音資料。後來替楊德昌配的《恐怖分子》，環境音的真實和空間感就好到讓國外同業誤以為是以同步錄音製作。

杜篤之在知識層面受到楊德昌引領，侯孝賢則是在他有意追求技術升級的關鍵時刻，出資拉了一大把。同步錄音技術過往在臺灣的低度開發，與國語運動下普遍追求「標準國語」的習慣不無關連。追求「語言歸位」的新電影，顯然對國語運動並不買單，侯孝賢就特別愛用臺語講得活靈活現的演員李天祿。偏偏其現場即興發揮的臺詞，又不可能請老人家配音時候精準重現，侯孝賢因此更積極希望能引進同步錄音技術。

侯孝賢與杜篤之初次合作，其實就是一九八九年的《悲情城市》。得以全用同步錄音完成，背後有賴於器材商林添榮耗資數百萬元，將一九八八年才剛出品的Arriflex BL-4S 同步錄音攝影機引進臺灣。侯孝賢也在《悲情城市》獲獎後，大手筆資助杜篤之二百多萬，幫助他購買完整一套同步錄音設備「快餐車」，要他「拿這個去做你以後的東西，拿這個去訓練人，幫沒有錢的新導演拍片」。

新電影在同步錄音技術的突破，是基於其追求「自然語言」的渴望。那麼，

新電影何以有條件在國語運動的時代背景下不配上「標準國語」呢？即便是大量用客家話的《童年往事》、幾乎是全臺語的《戀戀風塵》，都能突破電影檢查對推行國語運動的要求，順利以原音版本上映及出國參展。相較於此，陳坤厚的《桂花巷》、王童的《稻草人》，即便也是中影出品，仍必須先配製國語拷貝，否則新聞局就不發給准演執照，臺語拷貝就只能夠偷偷印製、偷偷上映。王童回憶，《稻草人》就印了兩個臺語拷貝偷映，「滿座都是笑聲，效果好得不得了，那才是原汁原味的《稻草人》。」推測或許是因為「削蘋果事件」的前例，以及新電影在國際獲得的藝術殊榮，才讓侯孝賢的作品相對容易獲得新聞局的「包容」。

評論及國際推廣[14]

八〇年代，由藝文記者、專職影評、大學教授、文藝青年及電影從業者形成的評論力量，可以在「削蘋果事件」發生時，有《聯合報》楊士琪和《工商時報》陳雨航、《美洲中國時報》詹宏志挺身而出，把事情做大，引起社會各界對國民黨文工會和行政院新聞局的批評，保護《兒子的大玩偶》避開審查刁難，順利取得准演執照，甚至未演先轟動。

也是這樣一股評論力量，催生出「新電影」相關論述，豐富此一名稱的內涵，找到與「舊電影」畫界的方式，並確立其「新」何以更好的美學定位。承繼自過去《劇場》和《影響》雜誌的評論能量，不只展現在八〇年代各家紙媒藝文副刊、電

影專欄及中影自身刊物《真善美》，還有相對短命的《400擊》和《長鏡頭》等雜誌中，更展現在好幾次金馬獎不同陣營評論者或「擁侯（孝賢）」、或「反侯」的鬥爭過程中。凡此種種，都是電影做為一門藝術（而非純粹只是「商品」或「政治宣傳工具」）的文化認知在臺灣漸趨建制化的關鍵歷程和角色，也是「新電影」品牌建立的重要支援。

新電影成形的另一關鍵，當屬其從國際影展闖出的名聲，成功「出口轉內銷」建立起的品牌形象。自一九八四年香港舉辦「臺灣新電影精選」影展，陳國富安排法國影評阿薩亞斯來臺後，新電影就這樣一路從法國南特、英國倫敦、荷蘭鹿特丹、日本PIA等各國中級影展出發，結合法國阿薩亞斯、英國雷恩（Tony Rayns）、義大利穆勒（Marco Müller）、日本佐藤忠男及香港舒琪等影評形成關鍵網絡，逐步鋪排出新電影打進國際藝術電影市場的道路。

更重要的是，對新電影而言，參加國際影展不只是獲得名聲而已，更有著具體物質誘因：一是藉此機會售出國際版權，另方面則是入圍獎項後新聞局給予的外片配額。以侯孝賢的電影為例，從《風櫃來的人》到《戀戀風塵》，都曾參加十幾甚至三十幾個國際影展，有的電影最終國外版權收入甚至比國內票房收入來得高。此外，若是入圍金馬獎、亞太影展或各國際影展獎項，都能依《獎勵優良國語影片辦法》獲得外片配額獎勵，每部外片配額折算成獎金，約新臺幣五十萬元。

因此，侯孝賢與楊德昌一九八七年受新聞局長邵玉銘接見時，就以公開信鼓勵政府應多支持臺灣電影參加國際影展，強調不只對影人有利，更能「建立國家開明

形象」。這些在臺灣票房外其他收入來源的物質基礎，具體強化臺灣電影面向世界的意願，也回頭再次擦亮新電影的招牌。

轉變的開始 15

一九八七年的《尼羅河女兒》，無論就侯孝賢導演的創作歷程，或是新電影的發展而言，都正好處在關鍵轉捩點上。侯孝賢前一部電影是一九八六年的《戀戀風塵》，而在《尼羅河女兒》兩年後出品的，正是榮獲威尼斯影展金獅獎殊榮的《悲情城市》，是新電影國際影展路線成功打進第一級影展的重要成果，象徵著新電影來到另一個階段的開端。

即使《尼羅河女兒》並非侯孝賢特別滿意的作品，我們仍能從電影當中讀到他的許多美學實驗。學者孫松榮就認為《尼羅河女兒》填補了侯孝賢的「風格史空缺」：在《尼

```
┌──────────┐    ┌──────────┐
│    2     │    │    1     │
└──────────┘    └──────────┘
```

1. 女主角打工的肯德基（現羅斯福路新生南路口）
2. 林曉陽一家居住在臺北市近郊公館蟾蜍山上

《羅河女兒》之前的幾部作品，雖然已經建立長鏡頭美學以及景深調度與框格構圖等風格，但是在《悲情城市》出現的「音畫辯證」和「非線性蒙太奇」電影手法，卻是在《尼羅河女兒》才首見端倪。學者沈曉茵也強調，侯孝賢在《尼羅河女兒》展現出對女性視角的重視：開場即是以女主角觀點及其旁白做了個大回述，有專用的藍色濾鏡，並以歌曲傳達其所處時空及心境，甚至用夢境及想像片段表現其潛在焦慮。先有了這些費盡心思，甚至略嫌過分用力的實驗，到了《悲情城市》才能有更複雜而成熟的表現。

侯孝賢後來在《南國再見，南國》和《最好的時光》對都市題材的許多處理，我們也可在《尼羅河女兒》找到線頭。法國影評侯哲（Jean-Francois Rauger）就說，《尼羅河女兒》可說是催生出《南國再見，南國》這部傑作的重要功臣。對於交通工具，侯孝賢總有他的偏愛

1

電影在當年位於中泰賓館三樓的
Super Disco KISS 夜總會取景

與偏見。日本學者蓮實重彥就說，在侯的電影中，「看見汽車，準沒好事。」《尼羅河女兒》就已出現這樣不幸的汽車，如沈曉茵所觀察：「暴力和死亡總是環繞在汽車周遭──砸車、槍擊、槍殺。」比起汽車，摩托車的形象就好得多：是青春的象徵，特別是年輕女性欲求自主的展現。《尼羅河女兒》中，騎著摩托車ＤＴ的曉陽，就有段與開著吉普車的暗戀對象阿三在公路上迎風並馳對望的歡樂時光。《尼羅河女兒》對侯孝賢的「風格史」而言，正是這樣一部啟新的關鍵作品。

《尼羅河女兒》不只在侯孝賢個人的電影風格史上有獨特位置，在其電影製作史上也有轉折意涵：此片之前，毋須踏查；此片後，侯孝賢走入田野。在《尼羅河女兒》以前，其作品多是侯孝賢與其同代友人的成長經歷或追憶，如有「成長三部曲」之稱的《風櫃來的人》、《童年往事》和《戀戀風塵》；從

《尼羅河女兒》開始，他便跳脫自身經驗，開始進行田調：《悲情城市》、《戲夢人生》和《好男好女》，無一不需歷史田野；《南國再見，南國》和《千禧曼波》，是他拍當代都會青年生活的民族誌；更別說是走向國際的《珈琲時光》與《紅氣球》，以及遙想其他時代的《海上花》及《刺客聶隱娘》。影評陳平浩寫得好：「被低估的《尼羅河女兒》，彷彿是侯導『風格製作史之流』的一處險角或暗礁，此前此後，河道的流向、流速、甚至水深，都伏流一般有了轉變。」

可以補充的是，《尼羅河女兒》其實在產業史上，更有另一層獨特位置——這是侯孝賢正式「脫離」中影後的第一部電影。[16] 原先在中影守護著新電影的明驥「明老總」，受「削蘋果事件」影響，一九八五年被「明升暗降」成國民黨文工會副主委而離開，總經理一職由林登飛繼任。小野原先替中影與侯孝賢簽了三部片的合約，沒想到新任總經理最後在海外票房上不願分紅。侯孝賢在拍完《童年往事》和《戀戀風塵》後就拒絕為中影拍第三部片。小野和吳念真也在一九八九年，離開他們已奮戰八年的單位。中影這個重要基地的瓦解，是影人後續之所以分道揚鑣、各尋出路的關鍵。

出品《尼羅河女兒》的，是臺灣當時重要的製片商學甫公司，最初是旗下綜一唱片想將玉女歌星楊林捧紅的企畫。早在一九八〇年，綜一唱片就曾與侯孝賢合作鳳飛飛主演的商業電影《就是溜溜的她》，也讓齊秦藉本片出道，推出專輯《又見溜溜的她》。時隔七年出品《尼羅河女兒》，侯孝賢的地位早已不同，詹宏志確

實曾經希望說服學甫公司及其他投資者：只要願意大膽投資，給侯孝賢一定的創作自由，他的電影，其實是可以憑國外影展帶來版權收入而有賺頭的一門生意。只是很可惜，這個想法在《尼羅河女兒》時期還未能獲得支持和實踐，一直要到下一部《悲情城市》，詹宏志才成功說服年代公司的邱復生，自己也從比較外圍的宣傳協力，成為能落實其心目中「侯孝賢經濟學」的電影製作。

《尼羅河女兒》到《悲情城市》之路，看似是新電影一帆風順地攀升至頂，但其實夾在兩部電影中間的一九八八年，是當年屢受輿論失利，一九八八年幾無新電年。前一年《尼羅河女兒》和萬仁的《惜別海岸》票房失利，一九八八年幾更拱手影出品，不只國外影評選不到理想作品參加影展，該年度金馬獎各項大獎更拱手讓給了港片《七小福》。最讓新電影在輿論上致命的一擊，莫過該年十月爆發的《一切為明天》事件──陳國富、小野、吳念真、侯孝賢等人為國防部拍攝宣傳短片。

《自立晚報》連續數天出現評論批評，質疑新電影陣營不是去年年初才發表「臺灣電影宣言」批判體制，怎麼不到一年就向體制妥協。對此，參與影人也有回應：有的道歉，有的只將其視為一份幫助友人的工作。這樣的回應，態度上顯然與宣言仍有不小落差，未能讓批評者買單，影評人迷走與梁新華後來還因此編著《新電影之死》一書。

新電影不只從外人看來正走向嚴重低潮，即便是從陣營內部來看，好幾位夥伴的奮鬥甚至是友誼，也在《尼羅河女兒》到《悲情城市》這三年間，面臨諸多考

驗。在一九八七年「臺灣電影宣言」發布後,一九八八年年初,幾位電影人確實希望能團結,以具體行動落實批判精神,為「另一種電影」創造不同可能。影評焦雄屏和黃建業成立「臺灣電影文化協會」,盼能藉由評論力量發聲。影響更大的,應該是一九八八年二月成立的「合作社電影公司」,其陣容相當堅強:總經理詹宏志、策畫陳國富、製片經理張華坤、創作監督侯孝賢、技術顧問楊德昌、編劇顧問吳念真。說是公司,其實並未立案,就是以詹宏志為中心,和投資人打交道所形成的組織,計劃籌拍由侯孝賢、楊德昌、陳國富和方育平執導的四部電影。

然而,這個由楊德昌取名的「合作社」,沒多久就以失敗收場。原因在於籌資上的困難,使得組織只要一有計畫啟動,其他電影就必須無限期等待。侯孝賢的《悲情城市》開拍後,組織所有心力和資源都在幫助他,同公司其他導演的片有將近一年時間毫無進展。在此狀況下,侯孝賢和楊德昌兩大導演也開始分道揚鑣。侯楊一散,「合作社」自然無以為繼。

弔詭的是,反而是在團結失敗後,新電影的導演們開始個別大放異彩。侯孝賢拍出《悲情城市》和《戲夢人生》這兩部奠定其國際地位及代表風格的經典,楊德昌也因為《牯嶺街少年殺人事件》而名垂青史。陳國富完成《國中女生》後走上跨國合製的道路。吳念真終於自己執導《多桑》和《太平天國》。萬仁則交出臺灣處理白色恐怖主題中至今仍屬反省最深的《超級大國民》。九〇年代,這些新電影中堅各走各的路,反而闖出更加精采的樣貌,影響了一整個世代的電影人和文

化人，如跟過楊德昌的魏德聖、侯孝賢帶出來的鈕承澤，對臺灣電影的影響皆持續至今。就連中影都在九〇年代再次幫助一批新導演完成作品，時人稱「新新電影」，李安和蔡明亮即在其列。總結來說，新電影的宰制力，其實並不反映在從一九八二到八八年人稱新電影浪潮的代表時期，其影響更多是影人們九〇年代後各自發展出來的事。

回望新電影 [17]

　　我們回望新電影也已經超過三十年了。究竟新電影是什麼？又留下些什麼呢？新電影之所以到今日仍被熱烈討論，是那些令人難忘的電影，及創作者如何懷抱勇氣與理想，以追求電影藝術為職志的故事，鼓舞了全世界不同世代的電影創作者。但是，許多新電影參與者，在一九八八年接受《電影欣賞》雜誌專訪時，都拒絕承認「新電影」這個名詞或框架的有效性，只有楊德昌和小野較積極捍衛此種論述定位。吳念真就在後來幾次訪談表示，新電影之於他，只是一段非常令人難忘的友誼。當具有革命情誼的友情變質了，談不談新電影也就不那麼重要了。

　　新電影儼然已是臺灣電影史的典範。其精神和成就固然耀眼，只是在過往強調其獨特美學和革命熱忱的論述光環下，有些事情也自然被淡忘了……不只是不同面貌的臺灣電影，例如在「健康寫實──臺灣新電影」的中影脈絡外，由類型片構

成的系譜就容易受到忽視；更有意思的，或許是從產業史角度來看，新電影本身做為一種「商品」的特質，幾乎不再被人談起。

無論是八〇年代的評論者，或後來的電影史寫作，動輒有人指責新電影是票房毒藥，是搞垮臺灣電影的元凶；反駁者則多以新電影的製片數量不及整體產業的十分之一，來回應新電影有何本事能搞垮臺灣電影。但其實放回產業史脈絡來看，一九八三年臺灣電影在年產量上的銳減，自有其獨特的時代背景，但在這種不景氣的脈絡下，新電影之所以能形成一種浪潮，不正是因為這些人起初確實找到一種能以相對低成本製片，最後卻能打平，甚至回本的獨特商業模式嗎？簡單來說，新電影非但不是票房毒藥，反而是大環境不景氣下一種有賺頭的投資，才得以在沒有核心組織以明確議程推動的情況下，仍能蔚為風潮，人才匯聚。這種看見什麼有賺頭就拍什麼的製片浪潮，其本質說穿了，其實跟臺灣電影史過往的武俠片、愛情片、喜劇片浪潮可能沒什麼不同。

從產業史的角度重新評價「新電影」，我們會得到一個不太一樣的圖像。新電影其實是八〇年代藝術電影在臺灣做為一種「類型」曾經得以生存（甚至能有點賺頭）的製片浪潮。但浪潮終究仍難構成一場嚴格意義下的電影運動。當組織、資源、制度和議程沒能成功到位的情況下，這場沒能實現的電影運動，也就難以在產業層次上有效推進多少。吳念真就曾經表示，他不覺得臺灣電影真的有如大家認為的那樣「新」過，一個根本原因，就是大環境從不曾真正改變。正因如此，回頭

來看，「新電影」在當時候有的只是零散的光點，仍不足以構成「從點連成線，進而到全面的一種有共識的顛覆過程」。

新電影研究要不再令人感到重複，我們更需要的，或許是「另一種電影研究」的發展空間。更缺的，是一種不賣弄虛玄理論，願意多挖掘史料，從生產觀點出發，有產業自覺的電影研究。新電影做為一種具藝術包裝的商業現象，其之所以能在八○年代成型，除影人們的努力外，還有三項既有電影史書寫討論相對不充分的重要條件：即資金、技術及國內外評論網絡。三者其實都是能實際影響到新電影美學發展的關鍵，彼此互有關連，背後也勢不可免會受到政治影響：無論是主要出資者中影的黨營背景、國語運動對臺灣同步錄音技術發展的限制，或是獎勵辦法引導出的影展路線和出口誘因，其變遷都值得更多研究再細緻討論。

而重新評價我們這個時代與新電影時期的差異，或許有兩點值得再特別強調，那就是論述的力量，及成功走向國際的方法。八○年代以影評、學者、記者及電影從業者自己投身的電影評論，不只迅速識別出該時代電影美學的獨特性，懂得如何為其命名，並至少試著「發明」出一種電影運動。更重要的，是由此進一步成功摸索出一套將臺灣電影推向國際的方式：從參與各級影展、打進國際影評網絡開始，逐步墊高臺灣新電影在國際上，乃至「出口轉內銷」的品牌聲量。這樣的評論和推廣力量，是我們在回望新電影的視野中，除了一再摸索其電影敘說本質的美學成就外，另外兩項我們應該從這段電影史學習到的事。

天才何以成群地來？除了在時代中能有實際支持天才們創作的物質基礎及政治條件外，也別忘了，天才們之所以為天才，首先也得先被指認出來，並能持續被記憶並獲得肯認，才能在我們的歷史書寫中，成為那些成群而來的天才。

1　受限篇幅，本文參考資料採隨段落注釋。讀者若對具體引文出處有興趣，歡迎與我聯繫：chihheng.su@gmail.com。關於新電影相關故事，可見王耿瑜總編輯，《光陰之旅：臺灣新電影在路上》（臺北：臺北市政府文化局，二〇一五），頁二三（為侯慶生）、二九八—三〇一（電影宣言）。後人對宣言評價可見盧非易，《臺灣電影：政治，經濟，美學 (1949-1994)》（臺北：遠流，一九九八），頁三〇八—三〇九。楊德昌英文訪談原文則見於 Duncan Campbell, Take two, The Guardian, published on Tue 3 Apr 2001. 網址：https://www.theguardian.com/culture/2001/apr/03/artsfeatures。

2　漫畫日文原名是《王家の紋章》，《尼羅河女兒》是臺灣盜版漫畫的獨有譯名。

3　侯孝賢自己對本片的相關討論，可以參考卓伯棠編，《侯孝賢電影講座》（香港：天地圖書有限公司，二〇〇八），頁二八—三三、七七—七八；白睿文 (Michael Berry) 編訪，《煮海時光：侯孝賢的光影記憶》（臺北：印刻，二〇一四），頁一四九—一五五。故事除電影外另可參考朱天文，〈尼羅河女兒〉，收在《世紀末的華麗》（臺北：印刻，二〇〇八），頁二九—四八。相關評論則引自焦雄屏，〈尼羅河女兒——都市人間孤兒〉，《聯合報》，一九八七年八月二十三日九版；鄭美里，〈看得見與看不見的城市——《尼羅河女兒》、《千禧曼波》中的空間與性別〉，收在《戲夢時光：侯孝賢的城市、歷史、美學》（臺北：國家電影中心，二〇一四），頁九一—一〇九。謝世宗，〈侯孝賢的末世圖像與時間意識：從《尼羅河女兒》、《南國再見，南國》到《千禧曼波》和〈青春夢〉〉，《東吳中文學報》第三六期（二〇一八年十一月），頁一五五—一八〇。

4　關於本片審查過程，除可參考文化部所藏檔案（檔號：0076/0514.01/R03843）外，相關報導另引自〈尼羅

河女兒綠色惹煩惱 初審未過關定明天重檢〉，《聯合報》，一九八七年七月二十六日九版。〈為保持全片完整風格 尼羅河女兒申請複檢〉，《聯合報》，一九八七年七月二十九日九版。〈尼羅河女兒片尾部分 電影處裁定仍須修改〉，《聯合報》，一九八七年八月十三日九版，莫蝶，〈電檢處說：現在不流行「綠色」電影「尼羅河的女兒」風波事件始末〉，《民進》〈週刊〉第二四期，頁五十—五一。

5 本節關於「新電影」論述分析，主要參考自張世倫，《臺灣「新電影」論述形構之歷史分析（1965-2000）》（臺北：國立政治大學新聞研究所碩士論文，二○○一）；陳蓓芝，〈八十年代臺灣新電影現象之社會歷史分析〉（臺北：輔仁大學大眾傳播學研究所碩士論文，一九九一）；詹宏志，〈臺灣新電影的來路與去路——一個報導與三個評論〉，收在焦雄屏編，《臺灣新電影》（臺北：時報文化，一九八八），頁二五—三九。楊德昌對胡金銓的評價則見於陳浩翻譯，《法國電影筆記 影評人亞賽阿斯對中國新電影的肯定〉，《聯合報》，一九八五年一月二十五日十二版。

6 本節關於「新電影」收入討論，主要參考自宇業熒，《璀璨光影歲月：中央電影公司紀事》（臺北：中央電影事業股份有限公司，二○○二），頁二○五—二九四；童一寧、陳煒智，《臺灣新電影推手：明驥》（臺北：國家電影中心，二○一八），頁一五五—二二六；藍祖蔚，〈王童七日談：導演與影評人的對談手記〉（臺北：典藏藝術家庭，二○一○）；金馬亞太入圍影片 分別獲得配額獎勵〉，《聯合報》，一九八三年十一月二十二日九版。；《看海的日子參展報名 兒子大玩偶樣調查》，《聯合報》，一九八三年九月十二日九版。

7 當年電影送審後卻遲遲未獲新聞局發放准演執照，原來是因中華民國影評人協會已經先以打字黑函向國民黨文化工作會檢舉，直指第三段萬仁執導的〈蘋果的滋味〉有若干應修剪之處。文工會主委周應龍先是發公文給黨營中影，要求中影自行修剪，更在參與中影試片審查會後向與會影人表示：「你們這群人，是在我們好不容易建立起來的三民主義思想基礎上挖牆腳」，意圖禁演本片。後來，是萬仁在任職中影的小野協助下，取得文工會發給中影的公文影本，轉交給《聯合報》記者楊士琪。《聯合報》楊士琪和後續跟進的〈工商時報〉陳雨航、《美洲中國時報》詹宏志不畏強權，自八月十五日起，大篇幅報導本案，引發社會各界對國民黨文工會和行政院新聞局的強力批評，才讓本片順利取得准演執照，並且未演先轟動。當然，著名導演及其此一時期代表作如侯孝賢《冬冬的假期》、《童年往事》和《戀戀風塵》，楊德昌《海灘的一天》、《青梅竹馬》和《恐怖分子》，張毅《玉卿嫂》、《我這樣過了一生》和《我的愛》，萬仁《油麻菜籽》、《超級市民》

8 黃春明原著小說的賣座，也是本次「削蘋果事件」能夠引起社會共鳴的重要原因之一。

和《惜別海岸》，柯一正《我愛瑪麗》、《我們都是這樣長大的》和《淡水最後列車》，陳坤厚《小爸爸的天空》、《最想念的季節》和《結婚》，王童《策馬入林》和《稻草人》，曾壯祥《霧裡的笛聲》和《殺夫》，李祐寧《老莫的第二個春天》和《父子關係》，虞戡平《搭錯車》和《孽子》，陶德辰《單車與我》，麥大傑《國四英雄傳》等片。

9　本節相關背景討論，可以參考鄧志傑（James Udden）著、黃文杰譯，《無人是孤島：侯孝賢的電影世界》（上海：復旦大學，二〇一四）；朱天文，〈天涯之眼，閱讀《無人是孤島》〉，《聯合報》二〇一六年三月六日D3版；朱天文，《最好的時光》（臺北：印刻，二〇〇八）；白哲，〈景框的指望：臺灣新電影的複數作者與影像美學〉（臺北：臺灣大學臺灣文學研究所碩士論文，二〇一五）。

10　關於剪接廖慶松的說法，整理自廖慶松「電影大師課」演講、鍾佩樺記錄，《剪輯／青鶯舞鏡，隱身於明鏡之後》，二〇二〇年七月十五日，網址：https://www.goldenhorse.org.tw/academy/filmacademyplus/class/history/1410；張靚蓓，《電影靈魂深度的溝通者：廖慶松》（臺北：典藏藝術家庭，二〇〇九）。關於攝影李屏賓的說法，整理自李屏賓「電影大師課」演講、溫欣語記錄，《攝影／以詩入畫，以光影再造真實》，二〇二〇年七月十三日，網址：https://www.goldenhorse.org.tw/academy/filmacademyplus/class/history/1406；姜秀瓊，《Focus Inside：乘著光影旅行》的故事》（臺北：漫遊者文化，二〇一〇）。

侯孝賢電影的「寫實」，有時反映在拍攝手法，如大量用自然光，盡量少打光補光，更多時候反映在他的戲劇觀念和對表演的態度。值得注意的是，其「寫實」向來並不拘泥於「史實」的正確與否，例如《悲情城市》將史實上發生在正午的玉音放送改在半夜，以及《兒子的大玩偶》設定在一九六二年出現的「三明治人」，其身上背的電影廣告其實是一九六五年才出品的《蚵女》和一九六六年的《我女若蘭》。

11　關於「長鏡頭」的選擇，另有一說是侯孝賢自己曾表示「幹，啊就剪不出來呀！」當時台灣剪輯技術還不到位，只好放在那裡一直拍。見謝璇、楊惠君著，〈每個人心中都有一部侯孝賢——直面現實、解放心靈〉，《報導者》二〇二〇年十一月九日，網址：https://www.twreporter.org/a/2020-taipei-golden-horse-film-festival-hou-hsiao-hsien。

12　本節參考資料同注六，葉月瑜和戴樂維的觀察則出自兩人合著，曾芷筠、陳雅馨、李虹慧譯，《臺灣電影百年漂流》（臺北：書林，二〇一六）。例如小野在其歷年來眾多相關訪談和著作如《一直撒野：你所反抗的，正是你所眷戀的》（臺北：圓神，二〇一六）常談到的故事，是電影《光陰的故事》本來在中影內部企劃，是為虛應上級要求，計劃以「恐龍」

為背景的故事。

13　本節相關背景討論，可以參考蘇致亨，《毋甘願的電影史：曾經，臺灣有個好萊塢》（臺北：春山，二〇二〇），頁三六九—三八一。據杜篤之之說法，侯孝賢與他之所以遲至一九八九年《悲情城市》才合作，原因是侯孝賢照顧到中影其他老師傅們的考量：當所有新導演都來找杜篤之的時候，如果連他都來找，那在杜篤之上面的那些老師傅該怎麼辦呢？關於音效杜篤之的說法，整理自張靚蓓，《聲色盒子：音效大師杜篤之的電影路》（臺北：大塊文化，二〇〇九）：張靚蓓，《凝望．時代．穿越悲情城市二十年》（臺北：田園城市，二〇一一），頁二二八—二三九；第五十七屆金馬獎終身成就獎引言影片。

14　本節參考資料同注六，另可參考李亞梅總編輯，《臺灣新電影二十年》（臺北：臺北金馬影展執委會，二〇〇三）。

15　本節關於《尼羅河女兒》美學意義相關討論，主要參考自陳平浩，〈蟾蜍山：當《尼羅河女兒》回到山城〉，《電影欣賞》第一六三期（二〇一五年六月），頁四二—四七；孫松榮，《臺灣電影的寫實新景框：侯孝賢與蔡明亮的銀幕脈動》，收於《新空間．新主體：華語電影研究的當代視野》（臺中：國立中興大學，二〇一五）：沈曉茵，〈《南國再見，南國》：另一波電影風格的開始〉，收於《光影羅曼史：臺港電影的藝術與歷史》（臺北：遠流，二〇二〇）：Olivier Assayas等著、龍傑娣主編，《侯孝賢》（臺北：國家電影資料館，二〇〇〇）。

16　本節參考資料同注五，中影新任總經理不願分紅一事見注十引《報導者》新聞。關於詹宏志的說法，除相關演講外，整理自張靚蓓，《凝望．時代．穿越悲情城市二十年》（臺北：田園城市，二〇一一），頁一四—一五五：王耿瑜總編輯，《光陰之旅．臺灣新電影在路上》（臺北：臺北市政府文化局，二〇一五），頁二三八—二四五。對於「新電影」的批評，則可見於迷走、梁新華主編，《新電影之死：從《一切為明天》到《悲情城市》》（臺北：唐山，一九九一）。

17　關於影人當年對「新電影」的評價，參考自李詠薇、彭小芬訪問，〈臺灣「新電影」十七位工作者訪問錄〉，《電影欣賞》第三六期（一九八七年三月），頁五一—十六；吳念真的說法，出自童一寧、陳煒智，《臺灣新電影推手：明驥》（臺北：國家電影中心，二〇一八），頁二六六—二六九。

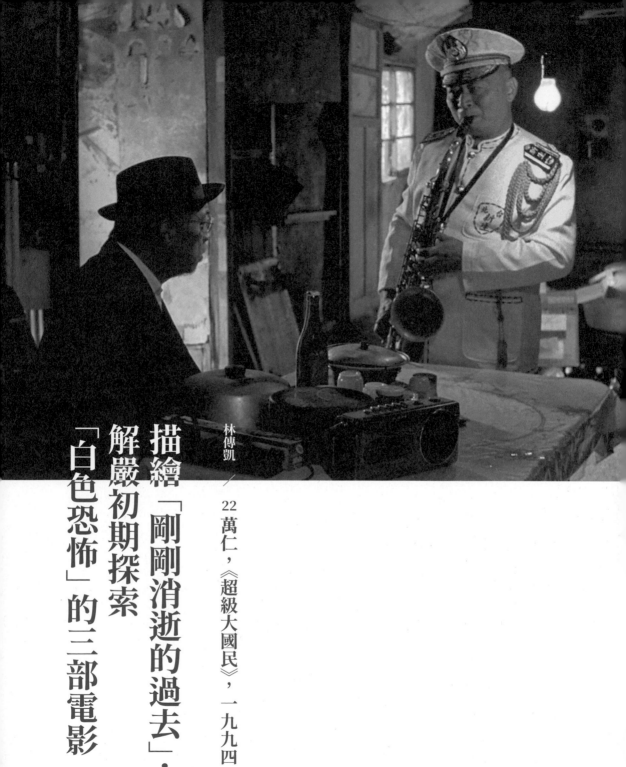

描繪「剛剛消逝的過去」：
解嚴初期探索
「白色恐怖」的三部電影

林傳凱／

22 萬仁，《超級大國民》，一九九四

電影，是從「社會」中分娩，進而又回過頭來詮釋「社會」，甚至介入「社會」後續軌跡的一種創作。

一九八七年七月十五日解除《臺灣省解嚴令》，常被認定是影響近代臺灣社會的一起重大事件。這樣的事件，不但意味著政治上部分箝制的鬆綁，也意味著電影創作者有機會回過頭來，詮釋與介入自一九四九年起三十八年間為國家禁令而無法言述的某些歷史。

在此，我想以三部「解嚴」後誕生的作品為探討對象。分別是一九八九年由侯孝賢拍攝的《悲情城市》、一九八九年由王童拍攝的《香蕉天堂》、一九九四年由萬仁拍攝的《超級大國民》。這三部作品，同樣嘗試描述或詮釋一九四九至一九八七年間發生在這個島嶼上漫長的白色恐怖。實際上，這三部作品也迅速在「解嚴」後的二至七年間問世，並得到不同程度的迴響。

不過，這三部作品在詮釋、定義這些「剛剛消逝的過去」之際，卻隱含對政治犯主體（subject）不同的預設與猜想，並連帶導致對國家暴力與「隱匿歷史」的不同詮釋。這些分殊的觀點，不但使作品在當時分別取得不同質地的影響力，也間接影響了日後建構或創造白色恐怖集體記憶（collective memory）的三條理路。這些理路的差異，至今也許不曾被系統地指認與辯證，進而使當代社會在談論白色恐怖與政治犯的形象時，存在著一些難以共量的差異，進而導致當代反思「剛剛消逝的過去」時的艱難。

侯孝賢，《悲情城市》（一九八九）

侯孝賢的《悲情城市》，常被認為是「解嚴」後第一部觸及二二八的電影，因於也讓這部電影具有「里程碑」的意義，取得近代影史的重要地位。不過，即便一九九〇年代的臺灣民間語彙中，尚不能清楚指認一九四七年二至四月間的「二二八事件」／一九四九至一九八七年間的白色恐怖有何差距而混為一談，進而使「電影」與觀眾感知發生錯認。已有論者指出，侯孝賢在《悲情城市》的主題其實不（只）是二二八──這起事件只出現於影片中段──他更專注於二二八後投身共黨地下組織的犧牲者。因此電影中的人物，隱約以一九五〇年槍決的基隆中學校長鍾浩東（屏東高樹人）、或一九五二年底至一九五四年間破獲的臺北山區鹿窟諸基地群案件的當事者為藍本而參揉而成。

一個衍生旁證是：在《悲情城市》後，侯孝賢一九九五年進一步將藍博洲描述鍾浩東的報導文學之作《幌馬車之歌》改編為電影《好男好女》，並資助紀錄片工作者關曉榮拍攝以一九五〇年代左翼（統）政治犯為題材的紀錄片《我們為什麼不歌唱》。《好男好女》被稱為侯孝賢「臺灣三部曲」終章，[1] 並直接讓日本殖民時期投身廣東參加「抗戰」、戰後參與地下黨，進而在白色恐怖或死或囚的鍾浩東、蔣碧玉、蕭道應、黃怡珍、李南峰……等人直接現身。但根據我的觀察，《好男好女》引發的迴響遠不如《悲情城市》；同時《悲情城市》至今仍常為觀眾解讀成

觸及二二八（而非白色恐怖）的作品。至於《好男好女》中輪廓更清晰的本省共黨政治犯，反而成為更難在當代主流視角下理解與評價的存在。

因此，我想從《悲情城市》進行「雙向」觀察。首先是觀察導演試圖在電影中勾勒的「政治犯」或「白色恐怖／國家暴力」的意象；其次是觀察這樣的詮釋為何不易在當年或當代為觀眾精準地理解與評價。

《悲情城市》對政治犯形象的勾勒，主要著眼的是政治認同（political identity）與政治局勢的辯證，尤其是二二八與白色恐怖對本省籍人士民族認同（national identity）的衝擊。導演選擇由此切入，相當程度是想跟當時日益茁壯（並延續至今）的臺灣民族主義及伴隨的單線史觀對話——在這種敘事下，「臺灣人」被視為一種本質且長久存在的群體，歷經不同外來（殖民）政權的欺壓，且在一次次壓迫中強化了「臺灣人」的集體認同。

為此，電影特別探索了二二八與臺人認同的辯證——梁朝偉飾演的文清，並非在二二八受到軍事鎮壓，而是受事件中憤怒的臺人毆打。當時臺人尋找外省人毆打時，會以能否說臺語進行「自己人」的辨識。但文清生來啞巴，無法說臺語，在險被（臺人）毆打的危急情勢下，才勉強而生硬地擠出「我⋯是⋯臺灣人」的字句。[2] 至於與國家暴力相關的一幕，則是文清與二二八被捕而槍決的獄友死別時，獄友留下「生離祖國、死歸祖國，生死天命，無想無念」[3] 的遺言，清楚表明自己的認同仍舊是祖國（中國）。侯孝賢藉此指出，二二八並未讓（所有）本省人的認同由

中國轉向臺灣。那麼，為何並未直接將「壓迫者」視為「祖國」，就緣於當時的思想存在「左」與「右」的區分。面對戰後高失業率、物價通膨、汙吏橫行、官商勾結、還有二二八的血腥鎮壓等局勢，受壓迫的臺人逐漸孕育出一雙「左的眼睛」。二二八後，（進步的）臺人揚棄的是「右的祖國」，即帶來血腥鎮壓的國民黨政府；但「左的祖國」，也就是對岸標榜馬列主義的另一組政權，卻是黑暗中若隱若現的光明。因此，「左」與「右」相互對抗，民族認同卻未裂解，這是《悲情城市》中想勾勒的政治犯主體的認同歷程。

因此，《悲情城市》與《好男好女》乃至於《我們為什麼不歌唱》勾勒的政治犯主體，是一群歷經了日本殖民與右翼政權的暴力，卻懷抱左翼思想，以更強化的紅色中國／中華民族認同，奮力投入鬥爭而殞落者。也就是說，《悲情城市》與後續作品，試圖與甫結束的那段歷史，還有八〇年代末新興的臺灣民族史觀對話，藉此指出二二八並非是「臺灣人」民族意識「覺醒」的起點──相反的，受壓抑的是臺籍政治犯堅信的「另一種中國認同」，並藉此指出「臺灣民族單線史觀」下無法關照的另一歷史殘頁。

因此，這部電影在當年能偶然取得大多數左（統）派與獨派的欣賞（或「錯愛」），同樣對侯孝賢敢在「解嚴」之初就立刻觸及歷史禁忌的勇氣表示讚賞。不過，這樣的意圖也導致這部作品上映後形成的一連串誤認。當年的臺灣影壇幾無其他描述二二八或白色恐怖的作品，同時在大眾間尚未對二二八與白色恐怖劃分清楚的定

義，一些喜愛這部作品的觀眾，大多讀到的是「他們想讀的部分」，也就是二二八

對臺灣人與整體社會的壓抑。至於《悲情城市》後段知識分子上山隱蔽、教導農

民讀書、乃至於被軍警開槍圍捕的情節（影射一九五二年底爆發的鹿窟事件），就成為電

影中失落的一段。在此，「白色祖國」到「紅色祖國」的辯證只被掌握了一半——

至於認同「紅色祖國」政治犯的形象，仍被「解嚴」後延命的「反共意識形態」遮蔽，

最終無法讓「過去真正成為過去」。[4]

王童，《香蕉天堂》（一九八九）

與《悲情城市》同年，王童發表了也觸及白色恐怖的《香蕉天堂》。雖然這部

作品也稱為王童的「臺灣近代三部曲」（同樣屬第二部），卻對「剛剛消逝的過去」提出

了極不同的詮釋。

這部電影聚焦的「關鍵事件」並非二二八，而是一九四九年大量民眾自對岸

離散（diaspora）的「大撤退」，並以幾位「外省人」鬥門、得勝、月香為主角。從今

日的檔案研究，我們知曉一萬多名政治犯中，約有四五％左右是一九四九年前後

來臺的「外省籍」，但探索「外省人白色恐怖」的影視作品至今依舊有限。初步盤

點，只有楊德昌一九九一年《牯嶺街少年殺人事件》、楊凡二〇〇九年《淚王子》、

曹瑞原二〇一五年的公視影集《一把青》觸及於此。我認為一九八九年發表的《香

蕉天堂》，是以另一種典範詮釋「剛剛消逝的過去」的經典。

王童勾勒的政治犯主體形象，並非著眼於「思想」或「認同」辯證。《香蕉天堂》的所有角色幾乎都缺乏深刻而系統性的政治思辨，而是在長年戰亂中倉促抉擇以維生的小人物。兩位主角門門、得勝，雖以「撤退來臺的國府軍人」身分登場，但他們從軍的（主要）理由並非政治認同，而是為了填飽肚子。在《香蕉天堂》的戰爭場景，我們並未看見為主義、民族、黨國奮戰的軍人形象——這與「戒嚴」時期的抗戰愛國電影，如《英烈千秋》、《梅花》、《筧橋英烈傳》的軍人形象構成強烈對比。面對戰爭，他們更多呈現驚惶、疑懼、無法對自身命運作主而隨波逐流的狀態。王童勾勒了他眼中的主體——在戰火下為了維持生命，隨波逐流，走一步算一步，甚至只能以欺騙與謊言為生卻又不失善良的底層離鄉者。

片中通過兩個核心元素勾勒出底層外省人的處境——「姓名」與「家」。首先，角色不是頻繁更名，就是根本無從知曉他們的真實姓名。例如主角門門（鈕承澤飾）先後為了生存冒用左富貴（從軍）、李麒麟（頂用學歷）——觀眾最終連他的真實「姓氏」都不知曉。另一位李得勝（張世飾）先後頂用柳金元（從軍時）、李傳孝（遭遇白色恐怖後）等名字。連女主角月香（曾慶瑜飾）一直到片尾才恍然大悟也是假名，而觀眾同樣不曉得她的真實姓名為何。換言之，這些離散來臺者的身分都是「冒牌貨」，沒人用真實姓名現身，也沒人能用真實身分在動亂中安居到老。

藉此，王童詮釋了一九四九年「大逃亡」的事件性質。常見的一些論點，常

把「大逃亡」詮釋為國民黨政府帶其支持者來臺，並給予特別安置與照顧的過程。

但真實歷史中的「大逃亡」卻充滿異質經驗，不少人倉促來臺，統稱為「外省人」的離鄉群體。來臺之初，缺乏身分文件的離散者，為了報戶口、找工作，頻繁出現頂替姓名或冒用學歷的情況。而他們真實的姓名，早在離散來臺的過程中，就被迫拋在久久無法返回的原鄉。

導演對白色恐怖的詮釋也由此展開。有別於《悲情城市》中「實存的右派」鎮壓了「實存的左派」，主角捲入白色恐怖的緣由，只因為得勝頂用的「柳金元」被政工懷疑是共黨（是真是假，電影也沒給我們答案），而頂頂使用的「左」則被懷疑有支持共黨之嫌。換言之，這裡面只有「空虛」的政治檢查，而國家則專門打造無中生有的虛妄災厄。為此，憨直的得勝，因刑逼換來一生的精神失常，門門也只能夜奔離營，在殺雞儆猴的氛圍下更換新名維生。

至此，《香蕉天堂》提供了不同的「政治犯主體」與「國家暴力」的形象。假如《悲情城市》勾勒的是歷經二二八後將思想化為行動的抗爭者；《香蕉天堂》的門門、得勝則是沒有清晰思想的苟且者，他們只能以投機或欺騙，在每一個「當下」尋找勉強活著的狹小縫隙，無暇對世界的現在與未來進行思考。他們沒有改造現實的清晰戰略（strategy），只有「摸著石頭過河」的臨場戰術（tactics）。而白色恐怖對離散者的侵害，更不是對實存反抗的鎮壓──政治檢查只在極空泛而表面的「姓名」打轉──審查姓「左」是不是左傾？假名是不是與共黨有關？情治人員體現為

一群窮極無聊、小事化大的暴力專家。

這一切悲劇根源指向「失家」。在八〇年代末期的臺灣社會（乃至於延續至今），一種關於省籍的主流敘事，常認為一九四九年來臺的外省人身受國家特殊的庇蔭，因而在「侍從關係」下終生忠於黨國；這種形象又進一步與臺籍人士在戒嚴中的苦難相疏離。對此，《香蕉天堂》提出另一種反敘事，指出這些一九四九年來臺的離散者，根本的苦痛在於「失家」，又進而在離鄉來臺的過程中面臨「失國」乃至於白色恐怖的獵殺。這些卑微的底層離散者，只能披上一張張順從黨國的「假面」而戰兢活著。

即使每個人都披著假的名、假的面，但「失家」的經驗卻是真實的共同創傷——《香蕉天堂》片尾有場令觀眾難忘的橋段：門門頂著李麒麟的身分證名字度過了半輩子，直到一九八〇年代兩岸開放探親後，李麒麟的老父與家人隔海聯繫上李麒麟（實為門門），而與他假結婚的妻子月香（實際上也不是月香）只能窘迫地面對這一場事隔四十年後的「親子重逢」。如此的「相逢」原是虛假，但當話筒那頭傳來李麒麟老父老邁與沉痛的哭聲時，離鄉許久的門門，也忍不住喚起壓抑已久的鄉愁，與李麒麟的父親隔著話筒嚎啕大哭——這時候角色的名稱是「假」的，離鄉導致的苦痛卻是「真」的。這一對「虛構的父子」，這時在電話兩端流下了真摯的淚水，藉半呈現了泰半「離散者」因戰爭導致的共通鄉愁。

藉此，《香蕉天堂》通過離散者虛偽的身分及其遭受空洞政治檢查的情節，

詮釋一九四九年逃亡來臺失去「姓名」與「家」的人群，長年在「家不家，國不國」的處境下，面對虛無的忠誠檢查，進而形成一種集體的畏縮與噤聲，並在苟延殘喘的生命留下無盡的鄉愁與遺憾。在《香蕉天堂》中，有關「左」與「右」、「統」與「獨」、「國」與「共」的對張全被懸置，它們並非這些角色的主觀世界能夠承載的抽象思考。他們唯一的渴求只是活著，卻又在活著的過程失去了自己的「根」與真實面容。

萬仁，《超級大國民》（一九九四）

萬仁的《超級大國民》在一九九四年上映。雖然完成時間稍晚，卻提供了另一條詮釋「剛剛消逝的過去」的不同路徑，並在「政治犯主體」與「國家暴力」的詮釋上，與先前的《悲情城市》與《香蕉天堂》形成隱然的辯證關係。

在《悲情城市》與《香蕉天堂》，兩者對白色恐怖的切入點不同，前者以「寄望紅色中國的臺籍政治犯」為主體，後者以「離散來臺的底層外省政治犯」為主體。但稍稍抽取其中的一些元素，並略去省籍差異後，侯孝賢在《悲情城市》勾勒的是一群面對國家暴力仍不放棄社會改造的抵抗者，他們閱讀書籍、離開都市去連結農民、以隱匿的武裝基地做為與當局搏鬥的據點；《香蕉天堂》勾勒的則是與「有使命感的戰爭」或「有政治理想的抗爭」毫無瓜葛的底層離散者，他們無意

挑戰當局，卻還是因為國家暴力無中生有而捲入悲劇。

在這個軸線上，我們可以將這兩部作品勾勒的主體概化成一組形象，也就是「實存的抵抗者」與「空洞的錯殺者」，或更通俗地稱為「求仁得仁的烈士」與「莫名其妙的受冤者」──這兩種形象，不但成為至今難以共量的兩種政治犯形象，甚至不同版本的民族史觀都會巧妙地運用這組形象來詮釋不同立場的政治犯。後來的許多作品，也不易跳脫這組「二選一」的窠臼。

就這點來說，重探萬仁的《超級大國民》極有價值。上述區分中，「求仁得仁的烈士」指向的情緒，常是問心無愧、視死如歸、無憂無懼、並將希望寄託於後輩的動人情操；「莫名其妙的受冤者」指向的情緒，則是無意招惹政治卻遭遇飛來橫禍，導致了恐懼、驚惶、無助、悲憤、甚至落入終生的瘋癲。但《超級大國民》描寫的既不是「誓死無悔的人」也非「無辜驚懼的人」。他提供了當時電影中少有的另一種政治犯形象──悔恨的人。掌握「悔恨的人」的分娩歷程，便能進入萬仁對國家暴力與人心狀態的幽微解剖學。

萬仁在《超級大國民》勾勒的政治犯形象，對於政治探索並非毫無興趣──他們歷經日本殖民、具有相當教育水平與文化資本，並對時代困境有所深思。甚至，在該片顧問政治犯夫妻陳明忠、馮守娥的指引下，萬仁隱約以一九五〇年「省工委麻豆支部案」的當事者，即坐牢達三十四年才釋放的林書揚為配角藍本。不過，有別於侯孝賢在《悲情城市》，特別讓吳老師（吳念真飾）在與林老師（詹宏志飾）、

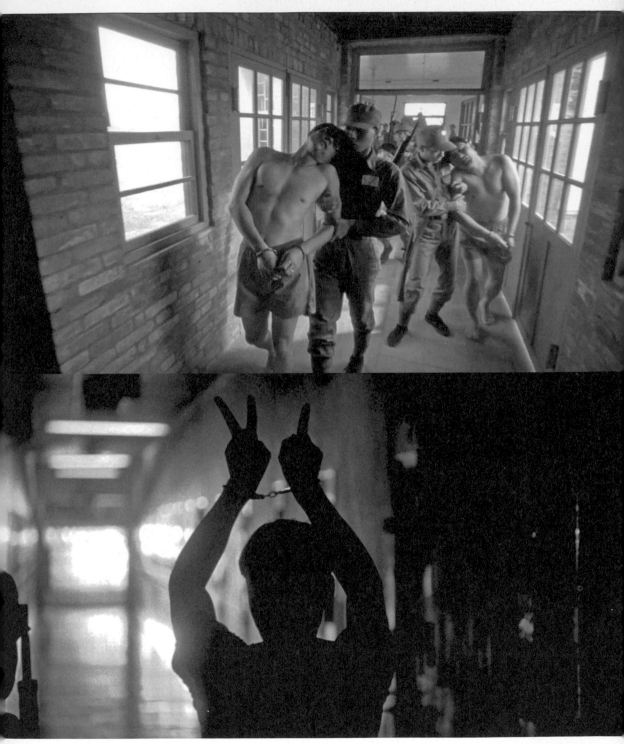

《超級大國民》修復版畫面

《超級大國民》修復版畫面

謝老師（謝材俊飾）、何記者（張大春飾）的對話中，對房間的藏書說出「讀馬克思，很進步喔」這樣的臺詞，暗示眾人的思想光譜。萬仁的《超級大國民》雖然也出現隱晦的讀書會場景，但自始至終，萬仁並未指明他們讀哪些書，無法藉此定位他們的思想光譜。在近年的一次映後座談，萬仁這樣回應了提問：他在電影中並不打算定義這些人讀的書籍是「左」或「獨」，他關注的是這些曾有理想的人，歷經被捕─入獄（與同伴槍決）─出獄後的心理變化。

這樣的意圖，也與電影對「時間軸線」的安排相呼應。在《超級大國民》中，這些人如何捲入白色恐怖並非重點──讀書會的大逮捕、軍法處的訣別、馬場町的槍決──都只以剪影帶過。出現在觀眾眼前的，主要是一位年老頹圮的政治犯許毅生（林揚飾），出獄後一事無成，與家人疏離，肉身也因疾病而顯得宛若殘燭。縱使主角的肉身隨著時間推進而不斷老去，他的心境，卻始終困在一九五〇年代的風暴中──讀書會大逮捕時，他眼看領導人陳政一（柯一正飾）逃出現場，因而在刑訊時，將讀書會的責任推給陳政一。但他沒料想到陳政一被捕後，一肩扛下所有罪責。這導致陳政一遭槍決，許毅生與其他同案則判處十五年或不等的有期徒刑。

故事對「政治犯主體」的勾勒，便由「生者─死者」或「倖存者─罹難者」的關係辯證展開。在片尾，許毅生找到陳政一之墓的自白中，便鋪陳了許毅生心中對這組關係的心境歷程。他提到了眾人少年時的景況：「陳桑，世事真是難料喔，一向熱情地，相信這個世界一定有光明、有溫暖、有關懷、有無私的愛的大

家，卻被拋棄在這個樹影黯瞑，潮溼陰冷，三十多年來，無人到及、無人所知的地點⋯⋯」指出彼此曾有的共同理想。但是，被捕後的刑訊，及有限人性下的「自白」，竟然導致陳桑一肩扛下罪責而死去。這使許毅生的心長久停留在無盡的愧疚。同一段口白中，他說：「對不起！陳桑我來了，為了見一面，我們竟然得要度過三十多年的尋找和等待，這條路是何等的遙遠和暗黑，陳桑，我的心因為充滿罪惡、苛責、你千萬要諒解，我已經老了，腳步軟弱無力，何況，我走得很慢⋯⋯」實思念、悲憤等等無數複雜的情緒，負擔是如此沉重，所以，我走得很慢⋯⋯」實際上，如同吳念真在前一年發表的《多桑》的英文片名「A Borrowed Life」，許毅生的精神早在一九五〇年代的判決中死去，他在出獄後自我放逐、與人疏離、與社會脫節。這段自白則具體指出「雖生猶死」的狀態：「不過你們千萬要相信，活著的人，命運和你們一樣，除了比你們多一口氣之外⋯⋯」

如同吳念真《多桑》中的父親，《超級大國民》的許毅生也是「活在過去之人」。

差別在於，許毅生象徵的政治犯更是一個自罪的主體。在此，國家暴力不只是《悲情城市》中二二八或眾人入山後的逮捕與處決，也不只是《香蕉天堂》中政工虛妄的肉身刑訊。在《超級大國民》，無論是左是右，是統是獨，國家暴力施加在政治犯身上的作用，是在原本緊密、懷抱有共同理想的人群間，於內心建構了一道道「忠誠」與「洩密」的死亡選擇，忠誠者死，洩密者生，但生者一輩子都在自罪（而非責怪國家）中度過殘年，雖生猶死，成為弔詭的辯證關係。

《超級大國民》修復版畫面

《超級大國民》進而在「烈士」與「冤屈者」的兩種極端形象間，找到另一種詮釋「政治犯」與「國家暴力」的路徑。意外的是，三部電影都早於二二八與白色恐怖獲官方補償（平反）[5]、及各種政治檔案公諸於世前就發表。但參照晚近面世的政治檔案，無論是真心改造社會或遭羅織的被捕者，都可見國家頻繁利用自首、自新、被捕後的誘騙，使單一案件的少數政治犯成為「洩密者」，進而使個人的災厄轉變為群體災厄。在此，電影與真實有了共鳴，也使得對「國家暴力」的理解，逐漸從刑求肉身、殺雞儆猴……的面向，轉向對政治犯內心的幽微探索。有趣的是，二〇一九年上映的《返校》雖以鬼魅元素敘說白色恐怖，但其中的角色同樣是「悔恨的人」或「自罪的主體」──因為「愛」被國家利用而招致的洩密、殺戮，導致自罪者由生到死，甚至在自殺後仍以不斷輪迴的方式反覆折磨

《超級大國民》劇照

自我。

　　我認為，回顧這三齣電影如何在解嚴之初詮釋「剛剛消逝的過去」，至今仍有著積極意義。直到二〇二〇年，究竟要以「烈士」或「冤屈者」理解政治犯？或如何拿捏「平反」的準繩？當前仍有諸多爭議。而對加害者與被害者過度單純的二元想像，以及把「國家暴力」等同於刑求之類的「肉體暴力」，也成為探索那段歷史的重重阻礙。當探索戒嚴的創作日益成為顯學，新的創作究竟能不能超越解嚴之初的作品開闢的理路？三部電影呈現的三種政治犯、國家暴力的形象差異，除了成為九〇年代未解的難題，又能不能在當代創作中找出更理想的答案？從這個角度來說，「剛剛消逝的過去」其實未曾過去，近四十年的白色恐怖的幽靈，也依舊在臺灣島民的心靈世界遊蕩。

1　三部曲依序是《悲情城市》、《戲夢人生》、《好男好女》。

2　聽過一些觀眾認為，侯孝賢在此表示二二八的慘劇，終於導致了「臺灣人」或「臺灣民族」認同的興起。但必須注意，在劇情中，要毆打侯孝賢的並非是國民黨政府的軍隊，而是怒氣騰騰要找「阿山」也就是「外省人」算帳的臺籍人士。因此與上述的解讀存在出入。

3　挪用並修改自二二八犧牲的宜蘭省立病院院長郭章垣遺書。

4　這個說法，引自白色恐怖下坐牢最久的政治犯（長達三十四年零七個月）林書揚的說法。他晚年所編輯的文集，第二冊便以「如何讓過去的成為真正的過去」為標題。見人間出版社，二○一○。

5　一九九五年，官方通過《二二八事件處理與補償條例》。一九九八年，官方通過《戒嚴時期不當審判既匪諜審判案件補償條例》，做為官方正式平反相關事件的開端。

老電影如何重生：
數位修復手術的
不思議與不容易

林亮妏 ／ 附錄

閱讀關於修復倫理的文章是一回事，當我們真正面對狀況時是另一回事，到

底該怎麼選擇？該不該這樣修？我的想法和其他同仁、主管的想法是不是一

致？我覺得內心時時刻刻都在掙扎。

——陳逸達，〈數位修復組組員潘琇菱訪談〉，《二〇一八數位修復手冊：《空

山靈雨》數位修復報告》，頁六七─七一。

臺北金寶山墓園。兩位年輕修復師正氣喘噓噓地，一步接一步爬著階梯，前

往位於高處的胡金銓導演墓前致意。終於，她們站在雕有胡金銓面容的大型紀念

碑前，先是倒了一杯烈酒、與胡導對飲，狀似親暱笑說：「金銓您看我們多辛苦，

拜託幫我們一下！」好似彼此已熟識多年。爾後，倆人雙手合十，虔誠閉眼喃喃

說道：「保祐我們，一路平安、順利。」[1]

她們口中所祈求的，正是胡金銓執導的武俠片《空山靈雨》，能夠數位修復順

利。這部一九七九年胡金銓在韓國拍攝的經典作品，二〇一八年國家電影及視聽

文化中心執行數位修復工作；過程中，顯然在版本挑選、字幕移留、美學與觀賞、

理想與現實等等各種矛盾抉擇之間，產生了無數猶疑困惑。因此，回到作者導演的

眼皮子底下，祭酒談笑，彷彿是一個令人心安的必要儀式；然而在這樣看似雲淡

風輕的祭拜裡，卻似乎激盪起更多暗潮洶湧的無止境扣問。

究竟，修復後的電影，是胡金銓導演想呈現的藝術樣貌、修復師的美學意志、

還是團隊溝通妥協的成果呢？如果，我們再更直接追問，數位修復的真正核心價值，是為了追求保存複製影音原作、或者廣為流通傳播？──那麼，這些電影修復師的雙手，是一點一滴地試圖還原歷史、抑或正在重製電影歷史？

「數位修復」是什麼？

　　數位修復電影是一項嶄新的技術領域，也始終是電影文化資產保存領域的重要議題。關於影片的實體物理修復，包括修補影片、齒孔、光學沖印到新片基等，長年以來已是電影保存機構的工作範疇。而相對來說，數位修復則尚屬年輕階段，其相關的技術、標準，以及倫理價值規範，主要都是在實務工作及大量辯證之中，逐步建立。

　　一九九〇年代，數位技術逐漸被引入電影修復的工作，不過由於當年數位修復的器材非常昂貴、技術革新又變化快速，稱不上大量普遍；直到約二〇〇〇年左右，隨著器材價格下降與技術愈漸穩定，數位修復電影漸成為各方開發研究與關注爭鳴的熱門領域。二〇一五年，號稱數位修復龍頭的義大利博亞電影修復所（L'Immagine Ritrovata），分別在巴黎與香港開設分館，顯示出世界各國愈漸增多的數位修復趨勢潮流與實際需求。

　　數位修復電影的實際過程，是一整套昂貴又費時的勞動力投入。在資本主義

的世界裡，根據原始影片的毀損狀況、以及期望成品修復品質，一部九十分鐘影片的費用大約從二百萬至四百萬臺幣不等。如果單從電腦上操作數位修復軟體的時間來計算，理想上一人一個月可修復十分鐘，一部兩小時的電影即需要一年的人力時光。況且，修復流程極為繁複冗長，不僅止於數位軟體上的手工修復，其中大致包含了前置洽談、物理修復、數位修復等三大項目。

前置期裡，必須向可能收藏電影片的國內外機構，一一詢問蒐集；繼之清查各種版本內容，以及洽談版權。在此同時，亦可進行館藏影片的物理整飭修復，例如修補刮傷、斷裂、髒汙等，以及超音波清洗等，確認最適合的素材版本。接下來，便可將影片列入數位化的排程任務——先執行數位掃描，把膠片上的影像與聲音逐一複製成一格又一格的數位檔案；再使用數位修復軟體，一格接一格地移除或掩飾受損劣化的影像內容，並且執行調光、調整色澤的工作；最後，整合同步影像與聲音，輸出成最後的修復成品。

資深電影檔案工作者烏塞（Paolo Cherchi Usai）曾定義「修復」為「一連串技術、剪輯、智性過程，目的在於彌補活動影像文物的受損或劣化」[2]。丹麥電影檔案工作者克里斯特森（Thomas C. Christensen）則以更實務方式來解釋：「忠實複製原始素材、以及移除或掩飾受損與劣化情況」；也可以是「藉由僅存不完整或不同版本的影片素材、重建原來的電影作品。」[3]

簡言之，數位修復，即是透過「數位技術」的方式，進行影音修補與重建的

工作；它涉及了忠實複製與素材重建的修復過程。而隨著數位修復技術的大幅進展，人們在複製與重建的價值之間，也激發更多關於修復倫理的思考與辯論。

修復倫理：複製與重製的價值光譜

一九九〇年，美國資深的電影檔案工作者艾琳・巴森（Eileen Bowser），撰文描述了五種數位修復的觀念——「修復後的電影應該如同取得時的樣貌」、「修復後的電影應該如同首次觀眾見到的樣貌」、「修復後的電影應該如同影片創作者想呈現的樣貌」、「為了放映效果良好而修復」、「因被當代藝術家挪用而修復」等。[4] 這五種觀念裡，第一項最接近還原保存歷史的複製，最後一項則接近重製。

因此，如果將數位修復的價值看作是一個光譜，其一極端是「複製」、另一端點則是「重製」。也就是說，複製這一方堅守維護修補原始素材、延長保存影片壽命為使命；而重製這一方，更重視的是流通傳播及創作推廣，於此修復也會較著重觀影放映的視覺效果。

站在電影檔案保存機構的立場，二〇〇八年國際電影檔案館聯盟（International Federation of Film Archives, 簡稱FIAF）於《倫理守則》（Code of Ethics）提出關於修復的倫理：「修復電影素材時，電影檔案館只能試圖修補缺損之處，移除影片中老化痕跡、耗損、以及失真訊號，但不能去改變、扭曲原始素材的本質或創作者的意念。」[5]

此種追求「原始素材的本質」、「創作者的意念」之修復倫理，乃至「修舊如舊」等信條，更傾向於修復的複製價值，即是呼應了電影檔案工作領域裡長年傳承下來「保存影片」的終極理念。

而從另一個觀點來看，數位修復電影的最大特質之一，在於其製作出的版本方便流通，觀眾易於親近取得。比方彼得・傑克森（Peter Jackson）於二〇一八年製作的紀錄片《他們不會變老》（ *They Shall Not Grow Old* ），他結合數位特效技術，讓第一次世界大戰的黑白檔案影像改為彩色片，而且替影像中的人物配音說話——雖然大多數專業人士認為該片「過度修復」、甚至不願將之視為修復電影，但實際上這部「歷史紀錄片」不僅被媒體視為數位修復電影，而且令觀眾沉迷其中及印象深刻。[6]

《他們不會變老》的例子，映證了當代數位修復技術與方法不斷地推陳出新，關於修復的倫理也需要不斷重新脈絡化；荷蘭電影檔案研究學者喬凡娜・法薩蒂（Giovanna Fossari）在二〇一八年主張——數位修復已經度過了「初始實驗階段」，被公認是電影檔案領域的重要工作任務；也因此更需要在「修復」與「創新改良」的倫理兩難之間，重新進行討論與劃出界線。[7]

從《街頭巷尾》到《空山靈雨》

在國際沸沸揚揚的電影數位修復趨勢與倫理價值探討之中，臺灣二〇〇八年

也執行了第一部數位修復電影——李行執導之國語片《街頭巷尾》。當時國家電影資料館（今日的國家電影及視聽文化中心）從藝術價值、導演地位、電影史意義，以及館藏影片狀況不良等因素，決定挑選該片做為首發之作。[8]　雖然彼時影視聽中心尚未建置相關軟硬體設備，所以委託民間的鼎鋒公司承攬合作，然此舉已正式開啟了臺灣電影數位修復的嶄新一頁——李行導演認為修復成品接近原作，且是臺灣現今唯一再轉製回三十五毫米膠卷形式的數位修復電影。[9]

從初始源頭來看，臺灣數位修復的概念主要仍是根植在保存複製的價值。即使《街頭巷尾》的修復過程涉及了兩份拷貝版本與去字幕抉擇，但該片不僅執行光學沖印膠卷做典藏保存，而且服膺作者論的修復觀點。在許多文字及紀錄片訪談中，臺灣電影檔案工作者也一脈相承地表達了內心期望秉持「公平」心態面對影片，以及對於修復價值的基本信仰：

影片不管怎麼修都是一種破壞，修復概念就是破壞。[11]

每個膠片，不管它是誰拍的，內容怎麼樣，其實它就是一個文物……。平等地對待它們，不能因為你個人的喜好，就對它們有不同的處置方式。[10]

做修復並不是一個創造性的工作，盡量還原到最原始的狀態才是我們的使命。[12]

然而終究，事實上，「做修復」本質即是一件不可能完全公平、百分之百複製的行動。從開始挑選哪部作品、何種素材版本，到抉擇修復價值，幾乎都是對話、妥協，以及涉及判斷選擇的過程。這也是為什麼，即使認同電影修復的原則是「愈少愈好」[13]，在面對「什麼是好的修復？」問題時，影視聽中心前資深館員黃庭輔也直指：「是以當下的觀念去修、符合當下觀眾的要求。」[14]

影片修復與其他藝術品修復的最大不同，在於電影從誕生之初，即是一個擁有多種版本拷貝的全球商品；因此修復電影之時，若只能尋覓到全世界唯一孤本，如同法國羅浮宮典藏唯一達文西繪製的〈蒙娜麗莎的微笑〉原作一般，那麼便可專注修復僅存版本，例如二〇一三年修復之默片《戀愛與義務》等。然而，如果各國版本甚多、長度畫質狀況迥異，電影修復便成為一個充滿倫理價值與矛盾抉擇之論戰場。

而《空山靈雨》，正是結合了四種長度畫質不一的「原始」素材：兩份是影視聽中心的典藏品、一份來自香港電影資料館、一份則源自韓國電影檔案館。考量胡金銓導演的剪輯版是一百二十分鐘、而非九十分鐘，[15]最後決定的修復版本，是以畫質最好的香港八六分鐘底片做為核心，另外三十四分鐘則透過其他三種版本補足（詳表一）。

確認素材後，無法迴避的修復棘手問題立刻出現：怎麼把畫質狀況差距極大的不同版本，結合成一個終極的數位修復版呢？裡頭牽涉的並不只是繁複手工技

表一：《空山靈雨》數位修復版本整理表

來源	香港電影資料館	韓國電影資料館	國家影視聽中心	國家影視聽中心
片材類型	原底片、翻底片 Original camera negative、 dup negative	翻底片 dup negative	拷貝片 print	製作特效之原底片 Original camera negative
採用修復長度	86m26s	9m35s	20m44s	3m50s
總片長	2h36s			

資料來源：《2018數位修復手冊：《空山靈雨》數位修復報告》，頁22

術，亦是倫理價值的美學取捨。尤其臺灣電影檔案工作者秉持著複製原始素材的修復價值，當必須處理挖去拷貝上的原本舊字幕，統合成修復版上一致視覺感受的新字體時，也許還不那麼令人錐心難受。但當修復師面對一個明明原本可以看到美麗細節的底片影像，卻必須親自「下手」大幅降低它的漂亮色澤品質、去屈就另一個褪色嚴重的拷貝版本，為的是維持未來觀眾看電影時的整體流暢度──這樣的矛盾衝突，可能就排山倒海到難以抉擇了。

畢竟如此意味著，《空山靈雨》數位修復版的放映效果價值似乎凌駕於原件複製；而且顯然修復版本的最終決定也並非完全是修復師的個人意志，兼以導演創作者胡金銓又已不在人世。所以那麼，如此經過修復後的電影歷史，究竟又應該如何看待？

集體製造電影史之手

複製保存影音原件的價值，以及觀眾再看到老電影的價值，兩者本身即是極端的立場；所以在複製還原歷史、重建製作歷史的思索觀點上，需要更多公開的修復討論與紀錄，才能在數位修復利於廣為流通的強勢理由之下，依然維護保存電影原件的核心價值。

畢竟，合乎倫理的修復方法不只一種；數位修復通常也是綜合了多種

價值的結果，而非唯一極端。因此真正危險之處，也許並非「複製」與「重

製」兩方的衝突矛盾，而是若不加以說明，觀眾將數位修復版本誤認為唯

一「真實版」或「原始版」，造成電影歷史的混淆，比方有些觀眾會以為「影

片原件是美學缺失、數位修復才是標準正統版本」[16]；所以，在價值取捨之

間，修復過程更需要針對個案的不同資源條件，透過修復團隊大量的討論

辯證與判斷抉擇，建立每部影片的修復論據。[17]

於是乎，這樣的電影歷史，並不是由一位修復師所成就的歷史之作，

而是集合眾人意志集體製作的電影史。它們經歷了蒐集之手、數位掃描之

手、整飭膠片之手、數位修復之手、數位調光之手……，

揉合了各自不同的倫理價值與矛盾抉擇，承先啟後地完成了一部又一部萬

中欽選、高度勞力密集的集體歷史作品。

1 紀錄片《數電影的人》（二〇一九）片段。本文使用配圖皆為《數電影的人》劇照。

2 Paolo Cherchi Usai, *Silent Cinema* (London: BFI, 2000), p. 66.

3 湯瑪斯・克里斯特森（Thomas C. Christensen），蕭明達口譯，〈電影資料館與數位修復〉（原發表
於「二〇〇九國際數位修復影展暨國際研討會」），《逐格換影：數位時代的影片修復技術彙編》，

頁十七。

4 引自湯瑪斯·克里斯特森(Thomas C. Christensen)，蕭明達口譯，〈電影資料館與數位修復〉（原發表於「二〇〇九國際數位修復影展暨國際研討會」），《逐格換影·數位時代的影片修復技術彙編》，頁十七—十八。

5 原始條文請詳FIAF網站：https://www.fiafnet.org/images/tinyUpload/Community/Vision/FIAF_Code-of-Ethics_2009.pdf，中文為楊皓鈞翻譯，源自克莉絲塔·傑米森〈電影修復倫理與「原作」的定義〉一文，頁三三。

6 Jack Shepherd. "They Shall Not Grow Old: Is First World War Hyper-Restoration Historical Sacrilege?" The Independent, November 11, 2018.

7 Giovanna Fossati, From Grain to Pixel: The Archival Life of Film in Transition, Third Revised Edition (Amsterdam: AUP, 2018), p. 99.

8 孫如杰、劉珮如、吳恬安，〈街頭巷尾〉數位修復經驗與過程介紹〉，《逐格換影·數時代的影片修復技術彙編》（財團法人國家電影資料館），頁一〇五—一一六。

9 李行的說法詳《復返·重生》第十八頁。另由於成本昂貴，不可能每部數位修復的電影都有機會轉成膠卷，見同書頁一一七。

10 《數電影的人》（二〇一九），潘琇菱訪談。

11 林怡秀採訪，黃庭輔口述，〈數位未臨，物質年代中的保存與修復〉，《復返·重生》，頁九—十七。

12 翁煌德採訪，鍾國華口述，〈後語：修復之後——取得、留得、用得〉，《復返·重生》，頁六四—六七。

13 湯瑪斯·克里斯特森(Thomas C. Christensen)，蕭明達口譯，〈電影資料館與數位修復〉（原發表於「二〇〇九國際數位修復影展暨國際研討會」），《逐格換影：數位時代的影片修復彙編》，頁十八。

14 林怡秀採訪，黃庭輔口述，〈後語：修復之後——取得、留得、用得〉，《復返·重生》，頁十六—十七。

15 「經考察《空》片當年送審資料，並詢問監製鍾玲後得知，胡金銓導演剪輯的版本為一百二十分鐘」而非九十分鐘版本，相關素材取得與挑選之細節過程，詳《二〇一八數位修復手冊：《空山靈雨》數位修復報告》，頁九—十四。

16 Nathan Carroll, "Unwrapping Archives: DVD Restoration Demonstrations and the Marketing of Authenticity," The Velvet Light Trap: A Critical Journal of Film and Television 56 (Fall 2005): 23-27.

17 邱繼諺，〈前言：修復師的理想與矛盾〉，《復返·重生》，頁三六。

【作者簡介】（依書中出現順序）

陳逸達

臺灣花蓮人，歷史學碩士，長期從事應用史學工作，曾擔任歷史紀錄片《阿罩霧風雲》研究員，製作《聯經臺灣史》互動應用程式，編輯歷史人文類書籍數十種，現為國家電影及視聽文化中心研究組組長。

李道明

現任香港浸會大學電影學院碩士課程主任、國立臺北藝術大學名譽教授。製作及編導逾百部劇情片、紀錄電影與電視影集，曾入選及獲得金馬獎等國內外影展獎項。著有Historical Dictionary of Taiwan Cinema (2013)、《動態影像的足跡：早期臺灣與東亞電影史》（編著・二○一九）、《紀錄片：歷史、美學、製作、倫理（修訂三版）》（二○二○）等書，並有中英日文專書專章二十餘篇、學術論文三十餘篇。

陳允元

一九八一年生於臺南。國立政治大學臺灣文學研究所博士，國立臺北教育大學臺灣文化研究所助理教授。主要研究領域為日治時期臺灣文學、臺灣現代詩、戰前東亞現代主義文學。著有詩集《孔雀獸》（二○一一），並有合著《百年降生：一九○○-二○○○臺灣文學故事》（二○一八）、合編《日曜日式散步者：風車詩社及其時代》（二○一六）、《文豪曾經來過：佐

林傳凱

藤春夫與百年前的臺灣》(二〇二〇)、《共時的星叢：風車詩社與新精神的跨界域流動》(二〇二〇)、譯作《人生的乞食》(四方田犬彥，二〇二〇)。

研究者，探索戰後臺灣的白色恐怖史。現為國立中山大學社會系助理教授。

陳睿穎

宜蘭人，大學學電影，研究所念臺文，目前任職於國家電影及視聽文化中心。

陳平浩

一九八〇年生，臺灣桃園人，影評人。近年的關注包括：電影做為藝術與技術，影像的美學與政治，電影與文學，電影與當代藝術，重探臺灣電影史。影評散見於《破報》、《紀工報》、《週刊編集》、《放映週報》與《電影欣賞》等刊物。

林奎章

國立臺灣大學戲劇學研究所碩士，現任宜蘭縣立蘭陽博物館約聘規劃師。投身文化行政工作，曾服務於宜蘭縣政府文化局、統一蘭陽藝文股份有限公司等。碩論：〈尋找臺語片的類型與作者：從產業到文本〉(二〇〇八)、著作：《臺語片的魔力》(二〇二〇)。

林亮妏　畢業於國立政治大學歷史系、國立臺南藝術大學音像藝術管理所，喜歡挖掘與研究電影文化資產領域的各種趣味與奧義。著有《柬埔寨吳哥行》（二〇〇六）、《嬉遊電影》（二〇〇八）、《打開時空膠囊──舊時代的電影青春物語》（二〇一四）等書。

江怡音　美國伊利諾大學香檳厄巴納分校東亞語言與文化學系博士，目前是淡江大學英文系兼任助理教授，研究領域包括冷戰時期華語電影、香港電影史和臺灣電影史、戲曲電影、電影理論和文化研究。

林木材　從事紀錄片推廣，做過編輯、採訪、出版、映演、策展……等工作，亦曾走訪多個國際影展並擔任評審，著有《景框之外：臺灣紀錄片群像》（二〇二二）一書，拍有《自由廣場》短片（二〇二〇）。自二〇一三年起，擔任臺灣國際紀錄片影展策展人。

鄭秉泓　高雄人，寫影評、策劃影展、在東海大學及義守大學教電影。著有《臺灣電影愛與死》（二〇一〇）、《臺灣電影變幻時：尋找臺灣魂》（二〇一九），編有《我深愛的雷奈、費里尼及其他》（二〇一三）、《她殺了時代：重訪日本電影新浪潮》（二〇一七），監製作品《伏流》（二〇一八）。

但唐謨

國立臺灣大學戲劇學研究所碩士，影評人，自由寫作。曾任二〇〇〇年代《破週報》影評撰述，文章見於《鏡週刊》、《關鍵評論》、《博客來OKAPI》、《放映週報》等處。著有電影文集《約會不看恐怖電影不酷》（二〇一三），譯有《猜火車》、大衛・林區傳記《在夢中》等。

楊元鈴

影評人、策展人。曾創辦《小電影主義》電子報，擔任金馬影展、臺北電影節等各大影展專刊編輯，編輯策展經驗逾二十年。二〇一六年起擔任臺北文學閱影展之策展人，並策有「在路上」、「雕刻時光」、「流浪者之歌」等專題影展。曾擔任紀錄片《臺灣黑電影》（二〇〇五）製片，劇情片《等待飛魚》（二〇〇五）、《南方小羊牧場》（二〇一二）編劇。影評散見於《放映週報》、《釀電影》。

王君琦

南加大電影電視批判研究博士，國立東華大學英美語文學系副教授、現任國家電影及視聽文化中心執行長、女性影像學會理事長。相關著作發表於Journal of Chinese Cinemas、《藝術學研究》、《文化研究》、《文山評論：文學與文化》等期刊及其他中英文專書，並曾主編《百變千幻不思議：臺語片的混血與轉化》（二〇一七）一書。

蘇致亨 一九九〇年生。國立臺灣大學社會學研究所碩士。曾任國家電影中心研究員及文化部首長幕僚，現專事臺灣戰後文化史研究、教學與寫作。著有《毋甘願的電影史：曾經，臺灣有個好萊塢》，獲頒二〇二〇年臺灣文學獎金典獎與Openbook中文創作類年度好書。

春山之聲 024

看得見的記憶——
二十二部電影裡的百年臺灣電影史

合作出版　春山出版有限公司
　　　　　國家電影及視聽文化中心
本書為文化部108-109年重建臺灣影視聽史論述計畫成果

* 本書使用圖像說明：除公版圖片、國家電影及視聽文化中心自有使用權者之外，〈序幕〉使用圖像為李道明提供；《上海社會檔案》、《瘋狂女煞星》相關圖像，獲永昇公司江王玉華授權；《錯誤的第一步》、《凌晨六點槍聲》、《女性的復仇》相關圖像，獲蔡揚名授權。《蔭涼湖畔》畫面擷取獲李安授權；《尼羅河女兒》畫面擷取獲學者股份有限公司授權；《超級大國民》畫面擷取獲萬仁授權。

作　　者　陳逸達、李道明、陳允元、林傳凱、陳睿穎、陳平浩、林奎章、
　　　　　林亮妏、江怡音、林木材、鄭秉泓、但唐謨、楊元鈴、王君琦、蘇致亨

國家電影及視聽文化中心
董 事 長　藍祖蔚
執 行 長　王君琦
副執行長　陳德齡
專案執行　研究組陳逸達、張雅茹、林容年
圖像協力　典藏組黃慧敏、柯伊庭；數位修復組邱繼諺、俞姵伊
地　　址　10051臺北市中正區青島東路7號4樓
電　　話　(02)2392-4243

春山出版有限公司
總 編 輯　莊瑞琳
責任編輯　盧意寧
行銷企畫　甘彩蓉
美術設計　徐睿紳
內文排版　丸同連合 Un-Toned Studio
地　　址　11670 台北市文山區羅斯福路六段297號10樓
電　　話　02-29318171
傳　　真　02-86638233

總 經 銷　時報文化出版企業股份有限公司
地　　址　33343桃園市龜山區萬壽路二段351號
電　　話　02-23066842

製　　版　瑞豐電腦製版印刷股份有限公司
初版一刷　2020年12月

定　　價　550元
有著作權　侵害必究（若有缺頁或破損，請寄回更換）

國家圖書館預行編目資料

看得見的記憶：二十二部電影裡的百年
臺灣電影史/李道明等作；莊瑞琳總編輯
初版. 一臺北市：春山出版，2020.12
面；　公分一（春山之聲：24）
ISBN　978-986-99492-4-8(平裝)

1.電影史 2.臺灣
987.0933　　　　　　　　　　　109018003

Email　　SpringHillPublishing@gmail.com
Facebook　www.facebook.com/springhillpublishing/

填寫本書線上回函